난생 처음 한번 공부하는
# 미술 이야기
# 5

# 난생 처음 한번 공부하는 미술 이야기 5
## ― 이탈리아 르네상스 문명과 미술

2018년 12월 21일 초판 1쇄 펴냄
2024년 7월 31일 초판 19쇄 펴냄

지은이 양정무

단행본 총괄 윤동희
편집위원 최연희
책임편집 안지선
편집 엄귀영 석현혜 윤다혜 오지영 이희원 조자양 박서영
제작 나연희 주광근
마케팅 안은지
지도·일러스트레이션 김지희
사진에이전시 북앤포토

펴낸이 윤철호
펴낸곳 ㈜사회평론

등록번호 10-876호(1993년 10월 6일)
전화 02-326-1182(마케팅), 02-326-1543(편집)
주소 서울시 마포구 월드컵북로6길 56 사평빌딩
이메일 naneditor@sapyoung.com

ⓒ양정무, 2018

ISBN 979-11-6273-024-9 03600

난생 처음 한번 공부하는

# 미술 이야기

## 5 이탈리아 르네상스 문명과 미술
갈등하는 인간이 세계를 바꾸다

양정무 지음

사회평론

# 미술을 만나면
# 세상은 이야기가 된다

미술은 원초적이고 친숙합니다. 누구나 배우지 않아도 그림을 그리고, 지식이 없어도 미술 작품을 보고 느낄 수 있는 것처럼 미술은 우리에게 본능처럼 존재합니다. 하지만 미술의 역사는 그 자체가 인류의 역사라고 할 만큼 길고도 복잡한 길을 걸어왔기에 어렵게 느껴지기도 합니다. 단순해 보이는 미술에도 역사의 무게가 담겨 있고, 새롭다는 미술에도 역사적 맥락이 존재합니다. 그래서 미술을 본다는 것은 그것을 낳은 시대와 정면으로 마주한다는 말이며, 그 시대의 영광뿐 아니라 고민과 도전까지도 목격한다는 뜻입니다. 미술비평가 존 러스킨은 "위대한 국가는 자서전을 세 권으로 나눠 쓴다. 한 권은 행동, 한 권은 글, 나머지 한 권은 미술이다. 어느 한 권도 나머지 두 권을 먼저 읽지 않고서는 이해할 수 없지만, 그래도 그중 미술이 가장 믿을 만하다"고 했습니다. 지나간 사건은 재현될 수 없고, 그것을 기록한 글은 왜곡될 수 있습니다. 그러나 미술은

과거가 남긴 움직일 수 없는 증거입니다. 선진국들이 박물관과 미술관에 적극적으로 투자하는 이유가 여기에 있습니다. 그들은 박물관과 미술관을 통해 세계와 인류에 대한 자신의 이해의 깊이와 폭을 보여주며, 인류의 업적에 대한 존중까지도 담아냅니다. 그들에게 미술은 세계를 이끌어가는 리더십의 원천인 셈입니다.

하루 살기에도 바쁜 것이 우리네 삶이지만 미술 속에 담긴 인류의 지혜를 끄집어낼 수 있다면 내일의 삶은 다소나마 풍요로워질 것입니다. 이 책은 그러한 믿음으로 쓰였습니다. 미술에 담긴 원초적 힘을 살려내는 것, 미술에서 감동뿐 아니라 교훈을 읽어내고 세계를 보는 우리의 눈높이를 높이는 것, 그것이 이 책의 소명입니다.

초등학교 5학년이 되던 해 초봄, 서울로 막 전학을 와서 친구도 없던 때 다락방에 올라가 책을 뒤적거리다가 우연히 학생백과사전을 펼쳐보게 됐습니다. 난생처음 보는 동굴벽화와 고대 신전 등이 호기심 많은 초등학생에게는 요지경으로 다가왔습니다. 이때부터 미술은 나의 삶에 한 발 한 발 다가왔고 어느새 삶의 전부가 되었습니다. 그간 많은 미술품을 보아왔지만 나의 질문은 언제나 '인간에게 미술은 무엇일까'였습니다. 이 질문에 대해 제가 찾은 대답이 바로 이 책이라고 할 수 있습니다. 나의 미술 이야기가 여러분의 눈과 생각을 열어주는 작은 계기가 된다면 너무나 행복하겠습니다.

책을 만들면서 편집 방향, 원고 구성과 정리에 있어서 사회평론 편집팀의 많은 도움을 받았습니다. 고마운 마음을 기록해둡니다.

2016년 두물머리에서
양정무

## 5권에 부쳐 — 르네상스로 떠나는 미술 이야기

르네상스는 우리 주변 가까이에 있습니다. 상품 이름에도 있고, 가게 이름에도 있습니다. 정치적인 슬로건으로도 쓰이고, 문화예술의 새로운 도약을 약속할 때에도 쓰입니다. 유럽 근대 문명의 시작을 가리키는 르네상스라는 용어가 이렇게 우리 곁에 자리하고 있다는 사실이 너무나 흥미롭습니다.

이 책은 바로 르네상스 시대의 미술을 다룹니다. 서양회화사의 새로운 시작을 알리는 조토를 기점으로 브루넬레스키와 마사초, 그리고 레오나르도 다 빈치까지 이어지는 화려한 르네상스 미술의 거장들을 만나게 될 겁니다.

이 과정에서 우리는 르네상스 미술의 어두운 그림자도 목격하게 됩니다. 사실 르네상스는 대혼란의 시대였다고 말할 수 있습니다. 무서운 흑사병이 1347년부터 유럽에 퍼져 나가면서 유럽 사회는 사상 초유의 시련을 겪습니다. 이러한 위기의 시대를 수습하며 유럽 미술은 한발 더 도약하게 됩니다.

이 책은 르네상스 미술이 이성과 지성의 통로이면서 동시에 숨 가쁜 현실을 헤쳐나가는 정서적 통로임을 보여줄 겁니다. 여기서 우리는 흑사병에 대한 공포뿐만 아니라 치열한 경쟁과 실패, 그리고 탐욕에 대한 반성과 참회가 이 시대 미술의 한 축임을 알 수 있을 겁니다. 르네상스 미술의 숨겨진 그림자를 보게 되면 르네상스에 대한 우리의 막연한 환상이 깨져버릴지도 모릅니다. 그리고 우리는 주변에 떠돌아다니는 르네상스라는 용어를 낯설게 바라보게 될 겁니다.

사실 르네상스 미술은 오늘날 누구에게나 멀고 먼 세계입니다. 600~700년 전 미술이 쉽게 읽힌다면 도리어 그것이 이상하게 느껴질 것 같습니다. 이 책은 르네상스 미술이 담고 있는 의미의 폭을 살려내면서 동시에 그것을 최대한 설득력 있게 보여주려고 했습니다. 그러나 그것의 진정성과 전달력에 대한 판단은 독자들의 몫이 되겠죠.

미술은 물질이며 동시에 이미지입니다. 물질은 소유할 수 있지만, 이미지는 소유할 수 없습니다. 이미지는 누구에게나 허용된 열린 세계이며, 굳이 이미지에 대한 소유권을 따지자면 그것은 이미지를 이해하고 누리는 자에게 속할 겁니다. 만약 이 책을 통해 우리가 르네상스 미술의 실체에 한발 더 다가선다면 우리는 이미지 세계에서 그만큼의 부분을 우리 것으로 되가져왔다고 자부할 수 있을 겁니다. 다시 말해 르네상스라는 매력 넘치는 미술도 결국은 그것을 이해하고 즐기는 자의 것입니다. 바로 이 점을 기억하면서 이탈리아로 미술 여행을 떠나도록 합시다.

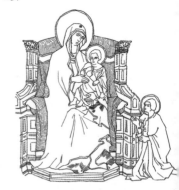

# I

천국과 지옥 사이에서

## 이탈리아 도시국가와 르네상스 미술

르네상스의 시작에서 피렌체와 단테를 빼놓고 말할 수

있는 것은 거의 없다. 하지만 둘의 사이는 그리 좋지 못했다.

피렌체는 단테를 추방했고, 단테는 생전에 자신을 추방한 고향

피렌체로 죽어도 돌아가지 않겠다고 선언했다.

후일 피렌체 사람들은 대문호를 그리워하며 단테의 동상과

가짜 무덤까지 만들었다. 하지만 여전히 단테는 돌아오지 않고 있다.

—산타 크로체 광장 앞, 이탈리아 피렌체

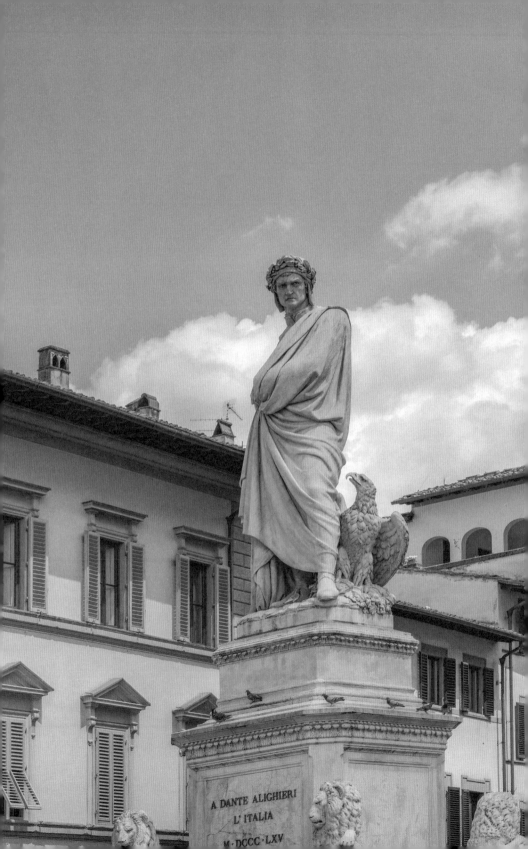

A DANTE ALIGHIERI
L'ITALIA
M·DCCC·LXV

나는 노래하리라 두 번째 왕국을

여기에서 인간의 영혼이 깨끗이 씻겨,

하늘로 오르기에 마땅해진다.

– 단테, 『신곡』 연옥 편 1곡 4~6행

# OI 혼란이 미술을 키우다

#단테 #스탕달 신드롬 #도시국가 #지중해 무역

종종 저에게 유럽 여행을 가면 어떤 미술 작품을 보고 오는 게 좋을지 추천해달라는 분들이 있습니다. 그때마다 가볼 만한 미술관이나 직접 보면 훨씬 좋을 작품들을 추천하곤 합니다. 하지만 한편으로는 마음 한 켠에 걱정이 앞서기도 해요.

전문가의 추천이라면 누구나 좋아할 것 같은데요.

저의 걱정은 유럽에 가볼 만한 곳이 너무나도 많다는 겁니다. 조그만 소도시만 가도 수준 높은 작품을 소장한 미술관이 두세 개씩 있는 경우가 흔합니다. 유명한 도시라면 두말할 나위도 없고요.
그러니 이런 도시에서 미술관을 다 둘러본 후에 오래된 교회나 저택 같은 곳을 한두 군데 더 들른다고 치면 하루 일정이 아주 빡빡해지기 마련입니다. 이런 일정이 며칠 이어지면 아무리 의욕이 넘쳤

던 사람이라도 금세 지쳐버려요. 나중에는 다 그게 그거처럼 보이면서 도리어 흥미를 잃게 되기도 합니다. 그래서 이런저런 미술관을 추천하다가도 마지막에는 '무리하지 말라'고 덧붙이게 되죠.

무리하지 말라니 마음이 한결 편해지네요. 하지만 유명하다는 미술관을 안 갈 수도 없잖아요.

어차피 다 갈 수 없으니 너무 미련은 갖지 마세요. 시간이 부족해서 가지 못한 곳은 훗날의 즐거움으로 남겨두면 되지요.
유럽 여행은 조금 여유 있게 일정을 짜는 게 좋습니다. 때로는 광장에 앉아 차 한 잔 할 수 있는 시간이 있어야 해요. 아래 사진 속 느긋해 보이는 관광객들처럼 말입니다. 그렇게 중간중간 쉬어가면서 보고, 느낀 것들을 음미해본다면 여행은 좀 더 의미 있어질 겁니다.

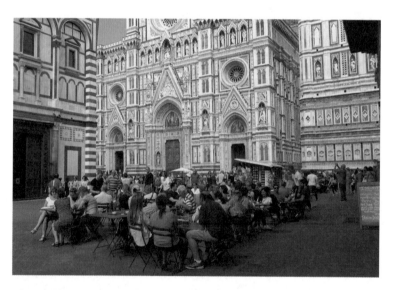

**피렌체 대성당 앞 노천카페** 여행객들이 느긋하게 휴식을 취하고 있다.

대체 유럽에는 왜 이렇게 볼 게 많은 걸까요?

유럽도 처음부터 볼 게 많았던 건 아닙니다. 대략 1300년부터 어떤 변화가 시작되었어요. 미술 작품이 폭발적으로 많이 만들어졌고 동시에 작품의 질도 몰라보게 좋아졌습니다. 그러면서 이전까지 다른 세계의 미술과 별다를 바 없던 유럽 미술은 이때를 기점으로 수치상 독보적인 위치로 올라가게 되었습니다.

이 시기에 미술의 인기가 폭발했던 이유가 있겠죠?

1300년대에 유럽 미술이 왜 그토록 성장했는지는 매우 중요한 문제입니다. 쉽게 답하기 어려운 문제기도 하고요. 물론 학술적으로 몇 가지 정리된 답이 있기는 하죠. 하지만 딱딱하게 정리된 이론을 앞세우기보다는 그때 상황을 그대로 보여드리고 싶습니다. 미술 작품은 시대와 지역의 맥락에서 바라보는 게 중요하기 때문입니다.

직접 답을 찾아보라는 말씀이시군요. 정리된 답을 외우는 것보단 시간이 오래 걸리겠네요.

그렇죠. 앞서 유럽 여행의 일정을 여유 있게 잡아야 한다고 말씀드렸는데 결국 같은 이야기입니다. 일단 봐야 할 작품이 많고 그만큼 생각할 거리가 많기 때문에 짚어가면서 보려면 생각보다 시간이 좀 걸립니다.

## | 미술에 너무 빠지면 안 된다? |

물론 떠날 땐 아무리 일정을 여유 있게 짜고, 못 본 작품에 미련을
갖지 말자고 다짐해도 막상 유럽에 도착하면 마음이 조급해집니다.
당연히 책에서만 보던 수준 높은 작품들이 여기저기 널려 있으니
흥분할 수밖에 없지요. 그런 흥분을 가라앉히기 위해 일부러 짬을
내서 쉴 필요도 있습니다. 잘못하다가는 '스탕달 신드롬'에 빠질 수
도 있으니까요.

스탕달 신드롬이 뭔데요?

미술 감상에 지나칠 정도로 심하게 빠지면 겪을 수 있다는 증상입
니다. 감상에 너무 몰입하다가 호흡이 가빠지고 심장이 빨리 뛰는
데 심하면 실신에 이르기도 한다고 해요. 실
제로 19세기 프랑스의 대표적인 소설가 스탕
달이 1817년 이탈리아 피렌체를 여행하다가
겪게 되면서 알려진 증상입니다. 요즘도 피
렌체 여행객 중에는 이 증상으로 병원을 찾
는 사람들이 있다고 합니다.

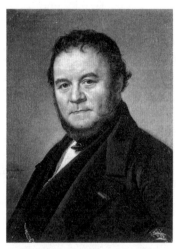

미술 작품에 실신할 정도로 몰입하는 사람도
있군요.

**스탕달의 초상, 1840년, 베르사유 궁전**
스탕달은 이탈리아 여행에서 보고 느낀 점
을 수차례 책으로 써냈다.

스탕달처럼 실신하지 않기 위해서도, 미술

을 균형 있게 이해하기 위해서도 때로는 거리를 두고 미술 작품에 다가갈 필요가 있습니다. 아무리 멋진 작품이라도 속절없이 감탄만 하기보다는 어떻게 이런 작품이 나올 수 있었을지 질문을 던져보는 자세가 필요하다는 거죠.

이제 조금은 앞으로 소개할 미술 작품들에 압도당하지 않을 마음의 준비가 되었다고 보고, 처음 던졌던 문제로 되돌아가 보지요.

유럽에 왜 볼 게 많아졌는지에 대한 문제 말인가요?

맞습니다. 이 문제의 답을 얻기 위해서는 누구나 반드시 거쳐 가야 할 곳이 있습니다. 바로 이탈리아입니다. 1300년대부터 미술뿐만 아니라 여러 분야에서 엄청난 변화를 겪었던 곳이죠. 또한 당시의 역사가 오늘날까지 상당히 잘 보존된 곳이기도 합니다. 미술을

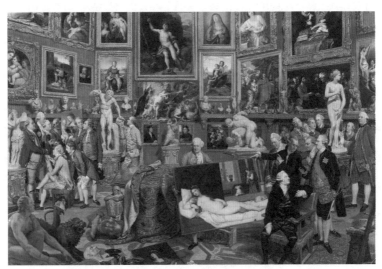

**요한 조파니, 우피치미술관의 트리부나, 1772~1778년, 윈저로열컬렉션** 이탈리아는 이미 18세기부터 유럽 각지에서 몰려드는 여행객들로 넘쳐나고 있었다.

시공간적인 맥락에서 살펴볼 때 이보다 더 좋은 곳은 없을 겁니다. 이제 1300년대 이탈리아로 시간 여행을 떠나봅시다. 아마 스탕달 신드롬을 걱정할 만큼 가슴 뛰는 여행이 될 겁니다.

## | 초미니 국가의 등장 |

1300년대라고 하면 약 700년 전입니다. 한반도는 고려 말이었을 때 죠. 생각보다 먼 옛날입니다. 당시 이탈리아의 모습은 우리의 생각과는 다소 거리가 있습니다. 무엇보다도 지금 같은 국가가 아니었어요.

국가가 존재하지 않았나요?

아닙니다. 그 반대였습니다. 많아도 너무 많았죠. 당시 이탈리아 지역에는 작은 도시국가city-state들이 곳곳에 자리하고 있었습니다. 한때는 이런 도시국가들이 200여 개에 이르렀다니 이탈리아반도가 넘쳐날 정도로 국가가 많았던 겁니다.

도시국가라면 홍콩처럼 도시 하나가 곧 국가인 형태를 말하는 건가요?

그렇게 생각해도 괜찮을 것 같습니다. 규모는 도시였지만 엄연히 국방력과 외교권을 행사하는 독립된 국가였으니까요. 하지만 또 그렇다고 현대 국가를 연상하면 안 됩니다. 대부분은 인구가 1만 명이 안 될 정도로 아주 작은 국가였어요. 물론 예외는 있습니다. 베네치

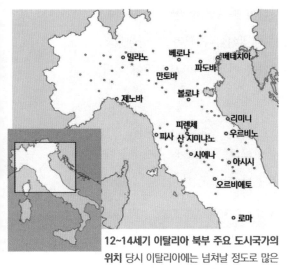

**12~14세기 이탈리아 북부 주요 도시국가의 위치** 당시 이탈리아에는 넘쳐날 정도로 많은 도시국가들이 자리하고 있었다.

아는 인구가 20만 명에 이르는 초대형 도시국가였고, 피렌체도 10만 명에 달했다고 하니 지금 기준으로도 인구가 적지 않았죠. 어쨌든 이탈리아에 이런 초미니 국가들이 촘촘하게 들어차 있었다는 게 상식적으로 이해되지 않을 수 있습니다만, 실제 역사에서 일어났던 일입니다.

어떻게 이런 도시국가들이 생겨나게 되었나요?

이탈리아는 중세의 상당 기간 동안 신성로마제국 황제의 영역이었습니다. 그러다 1100년 전후로 황제에게서 자치권을 얻어내 독립하는 도시들이 나오기 시작합니다. 이렇게 자치권을 얻은 도시들을 이탈리아어로 코무네, 영어로 코뮌이라고 합니다.

자치권을 얻는 방식은 도시마다 달랐습니다. 예를 들어 피사의 경우 남부 이슬람 세력을 물리친 보상으로 자치권을 받았죠. 하지만 도시국가들은 대부분 돈으로 자치권을 샀습니다. 또 애초에 자치권을 얻을 필요가 없었던 도시도 있었습니다. 베네치아는 오래전부터 독립된 국가였으니 황제에게서 자치권을 얻어낼 필요가 없었고, 교황이 머무는 로마 역시 원래부터 황제의 영향력이 미치기 어려웠던 곳이었기에 다른 도시국가와는 사정이 달랐습니다.

200여 개에 달했던 도시국가들은 시간이 지나면서 몇몇 개의 큰 도
시로 흡수됩니다. 이때 우리가 아는 베네치아나 밀라노, 피렌체와
같은 도시들이 부상했죠. 대략 15세기에 이르면 이 도시들이 이탈
리아반도 안의 강대국으로 자리 잡습니다.

피렌체, 베네치아, 밀라노라면 지금 이탈리아 관광에서 빼놓을 수
없는 도시들이잖아요. 원래는 전부 다른 국가였군요?

그렇습니다. 19세기까지 이탈리아반도는 이렇게 여러 국가로 나뉘
어 있었습니다. 정확히 1871년의 이탈리아 통일 전까지 우리가 생각

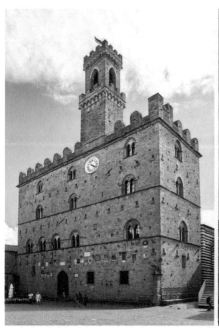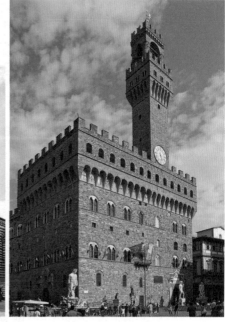

팔라초 데이 프리오리, 1257년, 볼테라(왼쪽) 팔라초 베키오, 1299~1330년경, 피렌체(오른쪽)
이러한 시청사는 도시들이 자치권을 획득하면서 지어지기 시작했는데, 전쟁이 일어나면 요새의
역할을 했다. 중앙에 높이 솟은 종탑은 도시 전체에 시간을 알려주었다.

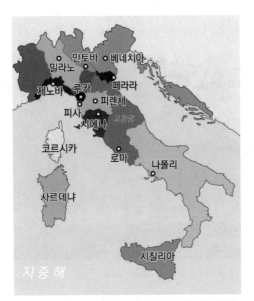

**15세기 주요 이탈리아 도시국가** 북부에는 밀라노와 베네치아가, 중부에는 피렌체와 로마가 15세기에 이르면 주변 대부분을 장악한다.

하는 단일한 이탈리아는 없었어요. 그래서 요즘 역사학자들은 '이탈리아 르네상스'라는 용어가 잘못되었다고 말하기도 합니다. 르네상스 시대에는 이탈리아라는 단일한 국가가 존재하지 않았으니까요. 여기서도 편의상 이탈리아라고 묶었지만 이 점에 유의해서 이해해주길 바랍니다.

어쨌든 핵심은 약 12세기부터 이탈리아에 인구 1만 명 이하의 '초미니 국가'들이 굉장히 많았다는 겁니다. 그 많은 국가들이 1300년 무렵에 이르면 약 50여 개의 국가로 압축되었고요. 그런데 바로 이러한 도시국가의 변화와 함께 미술의 양적, 질적 변화가 일어났습니다. 이 변화로 결국 르네상스 미술이 꽃피게 되었죠.

중세 이탈리아 도시국가를 변하게 한 원인과 르네상스 미술이 뭔가 관계가 있나 보군요.

맞습니다. 하지만 그 원인이 우리 상식과는 좀 다를 수도 있습니다. 여기서 질문 하나를 드릴게요. 평화로운 도시와 맨날 서로 치고받고 싸우는 도시, 둘 중에 미술이 더 활발하게 꽃핀 쪽은 어디였을까요?

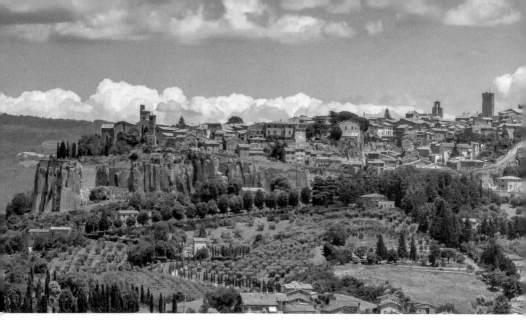

**오르비에토** 전형적인 중세 이탈리아 도시국가로 1137년 자치권을 얻었고, 13세기 말에는 인구가 1만 5000명까지 증가했다.

글쎄요. 보통 평화 속에서 예술이 꽃핀다고 하지 않나요?

그런데 막상 역사를 살펴보면 꼭 그렇지만은 않습니다. 오히려 혼란스럽고 갈등이 심한 상황에서 미술이 발전했던 경우가 많습니다. 르네상스 미술이 바로 그런 경우입니다.

## | 싸우는 도시에서 미술이 꽃핀다 |

르네상스 미술을 낳은 이탈리아 도시국가 내부에서는 늘 싸움이 끊이지 않았습니다. 베네치아같이 예외적인 경우도 있었지만, 대부분의 도시국가들은 정치 상황이 늘 불안정했습니다. 그렇다고 항상 혼란스러웠던 것도 아니에요. 안정과 불안이 자주 교차하던, 대

단히 역동적인 정치 환경
에 있었다고 할 수 있겠
죠. 아무튼 르네상스 미술
은 평화로운 정치와 그다
지 관련이 없었습니다.

오르비에토

**오르비에토의 위치**

인구 1만 명 정도의 작은 도시국가 안에서 뭐 그리 싸울 일이 많았
을까요?

오히려 작아서 갈등이 빠르게 격해졌던 것도 같습니다. 위 사진의
오르비에토처럼 도시를 오가며 하루에도 얼굴을 몇 번씩 마주칠 정
도로 작은 도시에서 파벌을 갈라 싸우기 시작하면 순식간에 원수
사이가 될 수 있었겠죠. 중세의 모습을 잘 간직하고 있는 다른 도시
를 보면 이게 무슨 말인지 이해가 되실 겁니다.

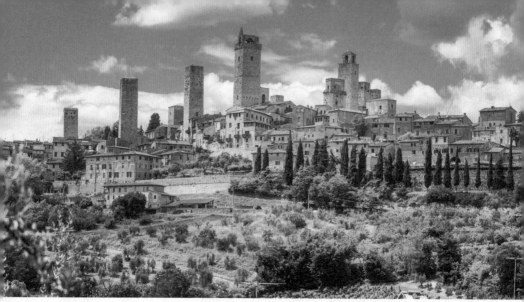

**산 지미냐노** 중세의 흔적이 잘 보존되어 있는 산 지미냐노 전경. 약 13개 남아 있는 탑은 농성과 공격을 할 수 있는 군사기지의 역할을 했다. 도시의 갈등이 얼마나 심했는지 잘 보여준다.

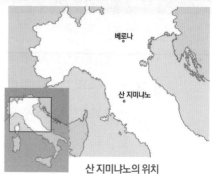

산 지미냐노의 위치

위는 이탈리아 중부에 있는 산 지미냐노라는 도시입니다. 오르비에토에서 북쪽으로 약 160킬로미터 떨어진 곳에 있죠. 대략 1199년부터 자치권을 얻어 독립한 전형적인 이탈리아 도시국가입니다.

하늘 높이 솟은 탑들이 멋지네요.

산 지미냐노에는 이런 탑들이 13개나 있습니다. 많을 때는 72개까지 있었다고 하니 더 장관이었을 거예요. 그런데 지금 이렇게 낭만적인 중세풍 경관을 만들어주는 이 탑들은 알고 보면 다소 살벌한 목적이 있었습니다. 사실 군사시설이었거든요.

당시 도시국가에서는 대부분 유력한 가문을 중심으로 정치 파벌이 나뉘어 있었습니다. 그 가문의 저택에는 십중팔구 높은 탑이 세워졌어요. 반란이 일어나거나 가문끼리 전쟁이 벌어지면 바로 대문을 걸어 잠그고 농성할 수 있도록 높은 탑을 세웠던 겁니다. 따라서 이 탑들은 탑이 아니라 망루나 성채라고 부르는 게 더 정확합니다.

저 탑들이 전부 군사시설이었다니, 다시 보니 좀 으스스한데요.

그렇죠. 이 탑들은 곁에서 보기에 그저 아름다운 중세 도시의 모습 같았던 산 지미냐노가 내부에는 상당한 정치적 긴장감을 안고 있었다는 사실을 말해줍니다. 이런 탑이 도시 안에 72개나 있었다는 건 도시 내부의 파벌이 최대 72개였다는 뜻이에요. 그 파벌들은 서로 동맹을 맺기도 하고 반목하기도 하면서 도시의 정치를 다이내믹하게 만들었습니다.

그런 복잡한 상황은 다른 이탈리아 도시국가들도 마찬가지였습니다. 산 지미냐노의 탑들이 잘 보존되어 있는 것뿐이지 다른 이탈리아 도시국가 안에도 이런 탑들이 많이 자리하고 있었어요. 참고로 셰익스피어의 『로미오와 줄리엣』의 배경인 베로나도 늘 정치적으로 복잡한 도시들 중 하나였죠. 가문끼리의 갈등이 이토록 심각했으니 『로미오와 줄리엣』 같은 이야기가 나왔을 겁니다.

『로미오와 줄리엣』에 이런 배경이 있었군요. 도대체 그 당시 이탈리아 사람들은 왜 그렇게 많이 싸웠을까요?

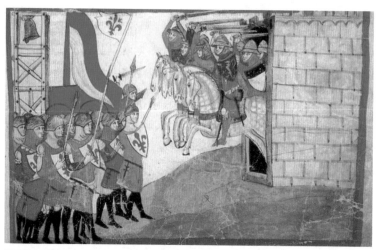

**몬타페르티 전투를 그린 필사화, 14세기, 바티칸도서관** 1260년 9월 4일 교황파인 피렌체와 황제파인 시에나 사이에 벌어진 치열한 전투에서 시에나는 피렌체 군대를 크게 무찌른다. 이 필사화에서는 말을 탄 시에나 군대가 피렌체 군대를 공격하고 있다.

당시 이탈리아에서 신성로마제국 황제와 로마 교황의 권력이 충돌했기 때문입니다. 그래서 가문마다 크게는 황제파와 교황파 중에서 어떤 파벌의 손을 들어줄지 선택해야만 했죠. 선택 기준은 명분이나 친분, 가문이 종사하는 사업의 이해관계 등 다양했습니다.

두 개의 당으로 나뉘어 싸웠다니까 요즘 한 나라에서 진보정당과 보수정당이 갈등하는 것과 비슷하게 느껴져요.

그렇게 비교해볼 수도 있겠네요. 그런데 황제파와 교황파 중 한쪽이 도시를 장악한다고 해서 싸움이 끝났던 것도 아닙니다. 같은 파벌이 장악한 도시가 연합해서 또 도시끼리 싸움을 벌였죠. 이렇게 이탈리아는 대내외로 하루도 편한 날이 없었습니다.

## | 성공의 부작용은 다툼 |

중세 이탈리아 도시국가들은 정치적으로는 혼란스러웠지만 경제적으로는 상당히 성공했습니다. 어떻게 보면 다툴 만한 이익이 있었기에 그렇게 치열하게 싸웠던 것이기도 해요.

다른 지역과 비교해서 특별히 이탈리아의 도시국가들이 더 성공했나요?

이탈리아는 아무래도 지리적으로 무역에 유리했습니다. 대략 1000년부터 유럽의 중세 사회가 안정을 찾으면서 침체되었던 상업 활동이 서서히 살아나기 시작합니다. 무역의 범위가 확장되어 유럽과 아시아, 아프리카를 잇는 지중해 무역이 활발히 이뤄졌습니다. 이 과정에서 지중해 한가운데 자리하고 있는 이탈리아 도시들이 먼저 혜택을 입었어요. 대규모 국제전이 일어나서 전쟁 특수까지 누렸고요.

이 시기에 국제전이라고요?

십자군 전쟁 말입니다. 기독교를 믿는 유럽의 여러 나라가 이슬람에게서 예루살렘을 탈환하겠다며 1096년부터 긴 원정을 떠났습니다. 엄청난 수의 군인과 식량, 무기 등이 지중해의 동쪽과 서쪽을 오고 갔어요. 이때 피사나 베네치아와 같은 이탈리아의 해상 도시가 운송을 맡아 큰돈을 벌어들였습니다. 그리고 그렇게 개척한 바

닻길을 따라 무역이 활발해지면서 다른 이탈리아 도시들도 막대한 돈을 벌어들였죠.

이 시기 이탈리아 도시국가들이 거둔 엄청난 경제적 성공은 당시에 세워진 대규모 건축물을 보면 알 수 있습니다. 피사에 있는 기적의 광장이나 베네치아의 산 마르코 광장이 좋은 예입니다. 오른쪽 사진을 보세요. 직접 가서 보면 현대인들조차 그 위용에 압도되곤 합니다.

피사의 기적의 광장에서는 '기적'이라는 이름이 결코 과장이 아니라는 사실이 확실하게 느껴집니다. 푸른 벌판 위에 하얀 대리석으로 마감한 웅장한 대성당과 세례당의 모습이 눈에 들어오는데, 가까이 가서 보면 대리석 안에 형형색색의 돌이 화려하게 박혀 있어 놀랍도록 호화롭습니다. 베네치아의 산 마르코 성당은 더 치밀한 장식을 보여주고요.

이탈리아에서는 이렇게 11세기 후반부터 호화로운 건축물이 지어지기 시작했습니다. 도시들이 이미 대규모 건축 프로젝트에 착수할 만큼 부를 축적했다는 의미죠.

그런데 중세 무역에는 무엇이 오고 갔을지 상상이 잘 안 되네요.

당시 지중해 무역을 활발하게 만들어준 대표적인 품목 중 하나는 후추입니다. 인도에서 생산되던 후추는 지중해 무역로를 따라 전해지면서 중세 유럽인들의 미각을 완전히 사로잡아버렸죠. 한번 생각해보세요. 고기에 후추를 뿌려서 먹어본 적이 있다면 과연 이후에 후추 없이 고기를 즐길 수 있었을까요?

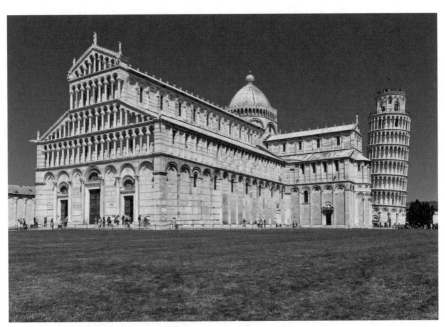

피사 대성당과 기적의 광장, 1063년~13세기, 피사

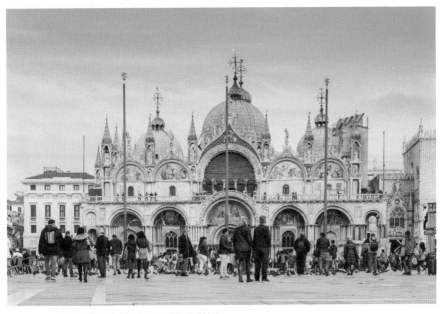

산 마르코 성당, 1063~1094년, 베네치아

아뇨, 계속 후추를 뿌린 고기의 맛이 생각날 것 같아요.

맞아요. 유럽인에게 후추는 그야말로 새로운 미각의 세계를 열어 주었습니다. 아예 맛보지 않았다면 모를까 한번 맛을 본 사람들은 후추 없이 고기를 먹는다는 것을 생각조차 하기 싫어진 거죠. 그렇게 점점 유럽인들은 더 많은 후추를 원하게 되었지만 후추를 구하는 일은 그리 쉽지 않았습니다. 그 시기 후추는 인도에서만 생산되었기 때문에 아랍 상인들이 후추를 낙타에 싣고 콘스탄티노플이나 알렉산드리아 같은 지중해 동쪽의 도시까지 가져와야 비로소 유럽의 상인들이 살 수 있었습니다. 후추 값이 거의 금값이라고 할 정도였죠.

지금은 식탁 위에 당연하게 올라와 있는 후추가 그때에는 아주 진귀한 조미료였군요.

그렇죠. 지중해 무역에서 가장 많이 거래된 물품이 후추였어요. 그래서 지중해 무역을 후추 무역이라고 부르기도 합니다.
물론 후추만 거래한 것은 아니었습니다. 이때 유럽인들은 동방에서 흘러 들어온 비단이나 도자기, 유리나 카펫 같은 호화로운 사치품에도 크게 매료되었습니다. 주로 부가가치가 높은 물품들이었으므로 값이 엄청났죠. 상대적으로 유럽에는 대응할 만한 값나가는 품목이 거의 없었습니다. 그래서 유럽 상인들은 나무나 노예 등을 대량으로 팔아서 동방에서 온 사치품들을 겨우 살 수 있었어요.

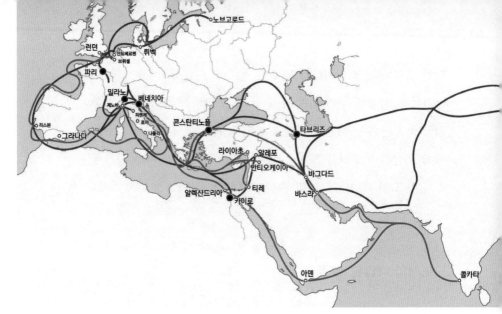

**주요 지중해 무역로** 붉은 경로가 후추 무역로이다. 인도산 후추는 이탈리아를 거쳐 유럽 곳곳으로 팔려나갔다.

요즘은 중동 지역 국가들이 석유를 팔아서 자동차나 컴퓨터 같은 비싼 공산품을 유럽에서 수입하는데, 이때는 정반대의 상황이었군요.

역사는 돌고 돈다고 하잖아요. 언젠가는 지금과 또 다른 세상이 올 수도 있겠지요. 아무튼 이러한 지중해 무역을 토대로 한 이탈리아 도시국가들의 경제 호황기는 신대륙과 희망봉이 발견되는 15세기 말까지 이어졌습니다. 몇백 년간 이탈리아 상인들은 사실상 지중해 중계무역에서 독점적 지위를 누렸죠.

지중해 한복판에 자리한 이탈리아는 신이 났겠군요. 그냥 황금알을 낳는 거위였겠네요.

그런 셈입니다. 베네치아를 필두로 제노바, 피렌체, 피사 같은 도시
국가들은 지중해 무역을 통해 수백 년간 막대한 부를 축적합니다.
결국 축적된 부는 나중에 미술로 흘러 들어가게 되죠.
이제 조금은 이탈리아 도시국가들이 어떤 배경을 가지고 성장했는
지 감이 오실 겁니다. 그러면 좀 더 그 내부로 들어가 보도록 하죠.

## | 도시의 다양한 얼굴 |

이탈리아 도시국가에는 어떤 사람들이 살았을까요? 아주 다양한 사
람들이 살고 있었습니다. 기본적으로는 중세 계급 사회의 모습이었
어요. 가장 상층에는 신성로마제국에서 무공을 세웠거나 돈을 내고
공작이나 백작, 자작 등의 귀족 작위를 받아 지역의 영주가 된 사람들
이 있었죠. 추기경이나 주교 같은 고위 성직자들도 도시의 상층부를

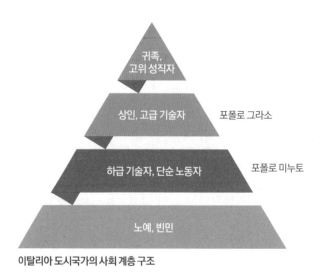

이탈리아 도시국가의 사회 계층 구조

형성하고 있었습니다.

그런데 그 아래로 신흥 부호들이 끼어듭니다. 앞서 살펴본 지중해 무역에서 막대한 돈을 벌어들인 사람들이죠. 이들은 무역으로 직접 돈을 벌었거나 은행업 등으로 돈을 불렸어요. 당대 사람들은 이런 신흥 부호들을 약간 멸시하는 뉘앙스에서 뚱뚱보라는 의미의 '포폴로 그라소'라고 불렀습니다. 부유한 상인들과 같은 그룹에는 의사나 변호사, 그리고 고급 기술을 보유한 장인들도 속해 있었고 이들은 직종마다 길드를 구성했습니다.

많이 들어보긴 했는데… 길드가 정확히 뭔가요?

길드는 상인들과 장인들이 직업별로 만든 단체나 조직을 뜻합니다. 그런데 당시 이탈리아에서 도시국가의 정부가 길드의 대표들로 구성되면서 국내 정치를 좌우하게 되었지요.

고급 기술을 보유하지 못한 장인은 같은 그룹에 낄 수 없었나요?

그렇습니다. 하급 기술자를 포함해 단순 노동자들도 많이 있었는데, 길드를 만들 수도 없었습니다. 이들을 '포폴로 그라소'와 구별하기 위해 마른 사람이라는 의미의 '포폴로 미누토'라고 불렀습니다. 마지막으로 빈민들과 노예들이 있었습니다. 이들이 당시 도시 사회의 가장 하층부를 구성했죠. 중세 이탈리아의 도시국가 안에는 이렇게 다채로운 사람들이 옹기종기 모여 살아가고 있었습니다.

## | 중세의 사람들은 어떻게 살았을까 |

사실 아무리 설명해도 중세는 지금 우리가 사는 세계와는 너무 다른 세계였기 때문에 머릿속에 잘 그려지지 않을 거예요. 중세 이탈리아 도시국가에 살던 사람들을 생생하게 대면할 수 있는 확실한 방법을 하나 알려드리죠. 바로 단테의 대서사시 『신곡』을 읽는 겁니다. 이 시대를 살았던 사람들의 개성을 생동감 넘치게 잡아내고 있는 작품이거든요.

제목은 알지만 제대로 읽어보진 못했어요.

늘 고전으로 꼽히긴 하지만 굉장히 읽기 어려운 책이니 많이들 그렇겠죠. 분량 자체도 엄청나고 현대인에게 낯선 용어가 수없이 등장하고요. 고전을 읽어야겠다는 의무감만으로 『신곡』을 읽으려 하면 어렵고 낯설어서 금세 포기하기 쉽습니다. 하지만 이 글이 쓰인 1300년경 이탈리아에 살았던 사람들을 만나본다고 생각하고 읽어보세요. 훨씬 재밌게 읽힐 겁니다. 『신곡』에는 약 600명의 인물이 등장하는데 한 명 한 명의 개성이 다 뚜렷해서 거기에 초점을 두고 읽으면 내용을 따라가기 훨씬 쉬워요.

『신곡』에서 단테는 지옥, 연옥, 천국, 이렇게

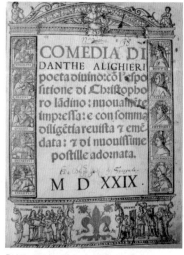

『신곡』 표지, 1529년, 베네치아 출판본
단테의 『신곡』은 1320년경에 출판된 이후 수없이 다시 출판되었다.

세 개의 저승세계를 차례대로 방문합니다. 저승에서 여러 사람을 만나는데 그중 상당수가 실존 인물이에요. 특히 당대 사람이라면 누구나 알 만한 유명 인사나 스캔들의 주인공을 지옥에서 만나기도 하죠. 물론 아무리 지어낸 이야기라지만 지옥불에 타고 있는 사람으로 그려진 당사자는 기분이 좋지 않았을 겁니다.

실존 인물을 등장시킨 이유가 뭔가요? 요즘 같았으면 소송당할지도 모르는데….

사실 단테가 이렇게 실존 인물을 등장시킨 데에는 어느 정도 사적인 감정이 담겨 있습니다. 자기에게 모질게 한 사람들은 지옥으로 보냈고, 잘해준 사람들은 천국으로 보냈거든요.

생각보다 속이 좁은 사람이었네요.

단테의 삶을 들여다보면 이해가 가는 부분도 있습니다. 단테는 고국에서 추방당해 오랜 시간 고달픈 망명객의 삶을 살아야 했던 사람이었습니다. 인생 전반은 화려했지

엔리코 파치, 단테의 조각상, 1865년, 산타 크로체 광장

만 나머지 절반을 극도로 초라하게 살았죠. 그 이유는 앞에서 살펴본 당대의 정치 상황과 연관되어 있습니다.

단테는 피렌체의 유력한 귀족 집안에서 태어나 일찍 공직에 진출했어요. 인생 초반은 탄탄대로였죠. 20대에 이미 고위 공무원이 되었고, 1300년경에는 짧게나마 국가수반의 역할을 맡기도 합니다. 그렇게 잘나가던 단테는 피렌체 내부의 권력 다툼으로 1302년에 졸지에 추방당했습니다. 이때 단테의 나이는 37세였습니다.

당시 피렌체는 다른 도시국가들처럼 교황파와 황제파로 나뉘어 싸우고 있었습니다. 13세기 후반부터는 교황파가 권력을 장악하게 되면서 교황파였던 단테가 출세할 수 있었죠. 그런데 교황파는 권력을 장악하자 다시 두 파로 나뉩니다. 교황과 다소 거리를 두자던 백

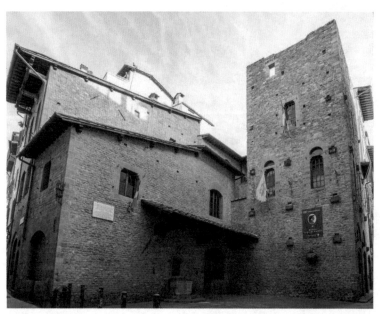

**단테의 집, 피렌체** 단테는 피렌체에서 태어났지만 권력 투쟁 과정에서 추방당했다. 단테 가문의 집은 현재 단테의 삶과 문학적 업적을 기리는 박물관이 되었다.

색당과, 교황과 더 가까이 지내자던 흑색당으로 말입니다.

조선시대에 권력을 잡은 서인이 다시 노론과 소론으로 나뉜 것과
비슷하네요.

그런 거죠. 단테는 백색당에 가담했습니다만 결국 백색당이 패하면
서 반역죄로 영구 추방당합니다. 전 재산을 몰수당했고 잡히면 화
형이라는 선고를 받았지요. 이렇게 해서 떠돌이 신세로 전락한 단
테가 인생 후반에 이르러 쓴 글이 『신곡』입니다. 단테는 여기에 자
신의 억울함과 배신감, 시대를 향한 분노까지 담았습니다. 당시 이
탈리아를 잘못 이끈 정치인들이나 부패한 성직자들, 조국 피렌체를
배반한 인물들을 지옥으로 보냈고 자기한테 잘못한 사람도 일부 끼
워 넣었습니다. 심지어는 교황들을 지옥에 보내기도 했어요.

단테는 교황파였잖아요. 교황을 지옥으로 보냈다니 의외인데요?

아마 교황들이 이탈리아 정치를 혼란에 빠뜨린다고 생각했던 것 같
아요. 참고로 『신곡』에 의하면 지옥은 모두 아홉 개로 나뉘어 있습
니다. 단계가 올라갈수록 더 큰 죄를 진 사람들이 갇혀 있죠. 이를
테면 고리대금업이나 성직 매매 같은 추악한 짓을 저지른 사람은
일곱 번째나 여덟 번째 지옥에서 벌을 받고 있어요.

## | 아홉 번째 지옥 |

지옥 중에서도 최악의 지옥은 배신자들이 참혹하게 죗값을 치르는 아홉 번째 지옥입니다. 단테는 망명객으로서 어느 누구보다도 정치에 배신감을 크게 느꼈을 인물이죠. 그래서 배신을 가장 나쁜 죄악으로 지목했던 것 같습니다. 단테는 이 아홉 번째 지옥에서 예수를 배반한 유다라든지 카이사르를 배반했던 브루투스, 그리고 가족이나 조국을 배신한 사람들이 고통받는 모습을 목격하게 됩니다. 스승과도 사이가 안 좋았는지 지옥에서 만나는 걸로 되어 있어요.

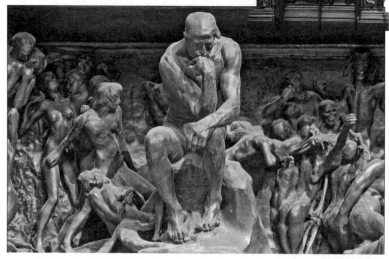

**오귀스트 로댕, 지옥문, 1880~1917년, 취리히미술관(위) 오귀스트 로댕, 생각하는 사람(부분)**
『신곡』의 지옥문을 형상화한 로댕의 조각. 문 위에 있는 세 사람은 '여기 들어오는 자, 모든 희망을 버려라'라는 글귀를 가리키고 있다. 그 아래에는 '생각하는 사람'이 있는데 일설에는 단테라고도 하고 로댕 자신이라고도 한다.

스승까지 말인가요? 자기 주변 사람들까지 지옥으로 보냈다니 좀 유치한데요.

문학을 이용해서 나름대로 보복한 거죠. 좋게 말하면 분노를 문학으로 승화시킨 겁니다. 어쨌든 단테 입장에서 보면 나름 멋진 보복이라고 할 수 있지 않을까요? 다만 단테도 『신곡』이 고전의 반열에 오르면서 그 보복이 영원히 계속될 줄은 몰랐을 거예요.

이렇게 해서 『신곡』에는 당시 도시국가 속을 살다 간 인물들의 이야기가 생생히 담기게 되었습니다. 두 남녀의 금지된 사랑 이야기, 잘린 머리를 들고 다니는 떠돌이 유령, 자식을 잡아먹을 수밖에 없는 상황에 처한 엽기적인 영혼 등 어디선가 들어봤던 이야기들이 많이 나옵니다.

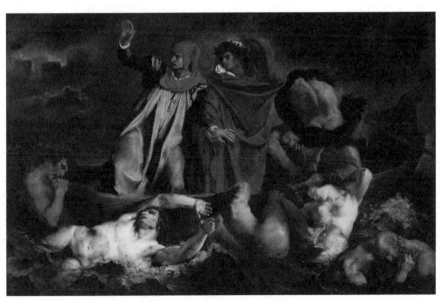

**외젠 들라크루아, 단테의 배, 1822년, 루브르박물관** 지옥을 여행하는 단테의 모습. 머리에 붉은 천을 두른 인물이 단테이다.

이처럼 작가의 세계관뿐만 아니라 사적인 감정까지 그대로 드러나 있는 작품임에도 『신곡』은 여전히 이탈리아 문학 전체의 금자탑으로 평가됩니다. 무엇보다도 중세인의 내세관을 선명하게 표현하면서도 철학적, 종교적 통찰까지 담아냈기 때문이겠죠. 또한 당시 지식인들이 숭배한 라틴어가 아닌, 이탈리아어로 쓴 점도 빼놓을 수 없습니다. 단테가 『신곡』에 쓴 언어는 고향인 피렌체 사람들의 언어입니다. 이 작품 덕분에 피렌체 방언이 현대 이탈리아어의 표준어로 자리 잡게 됩니다.

## | 천국으로 가는 문이 열리다 |

그런데 단테는 저승을 지옥, 연옥, 천국으로 나눴다고 했는데 이 중 연옥은 무엇을 말하는지 잘 모르겠어요.

연옥은 현대인에게 낯선 개념일 테지만, 중세 유럽 사람들의 내세관에서는 중요한 역할을 했습니다. 간단히 말하면 연옥은 천국과 지옥의 중간 단계입니다. 당시 사람들은 연옥에서 일정 시간 죄를 뉘우치고 회개하면 천국으로 갈 수 있다고 믿었습니다. 일종의 천국 대기실이 되는 셈입니다.

사실 인간으로 태어나 단 한 번도 죄를 저지르지 않고 살 수는 없을 겁니다. 그런데 딱 한 번 죄를 저질렀다고 영원히 지옥에 떨어진다면 너무 잔인하잖아요. 이 때문에 대부분의 중세인들은 자신이 천국과 지옥의 중간 단계인 연옥에 갈 거라고 믿었습니다. 거기서 죗

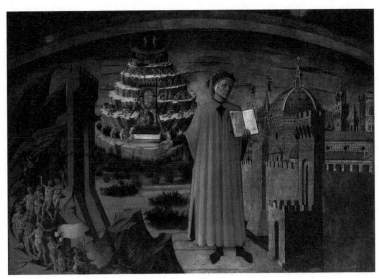

도메니코 디 미켈리노, 단테와 세 개의 왕국(천국, 연옥, 지옥), 1465년, 피렌체 대성당 『신곡』에 나오는 천국과 지옥과 연옥이 동시에 등장한다. 단테가 『신곡』을 들고 피렌체를 향해 서 있다.

값을 어느 정도 치르면 천국에 갈 수 있으리라고 믿었던 거죠. 더 중요한 점은 생전에 지상에서 선행을 많이 했거나 죽은 후에 다른 사람들이 자신의 영혼을 위해 기도해주면 연옥에서 천국으로 가는 대기 시간이 줄어든다고 생각했다는 겁니다. 이렇게 상인들에게도 천국으로 가는 문이 열린 거지요.

상인들이 연옥을 특별히 더 좋아할 이유가 있나요?

성경에 "부자가 천국에 들어가는 것보다 낙타가 바늘귀로 들어가는 것이 쉽다"는 구절이 있습니다. 이 구절만 놓고 보면 돈 많은 상인은 결코 천국에 갈 수 없습니다. 이러한 성경 구절은 신앙심이 깊었던 중세 상인들에게 엄청난 스트레스였습니다. 돈을 벌면 벌수록

천국과 멀어졌기 때문입니다.

문제가 복잡했겠군요. 돈을 벌자니 지옥에 갈 것 같고, 아무것도 안 하자니 삶이 초라해졌을 테니 말입니다.

아마도 당시에 돈을 벌려는 사람들은 모두 그런 딜레마에 처해 있었을 거예요. 그런데 이런 상황에서 고맙게도 연옥이라는 개념이 등장합니다. 연옥에서 속죄의 시간을 보내면 언젠가 천국으로 갈 수 있다는 새로운 교리 덕분에 상인들은 지옥불에 영원히 빠지지 않고 천국으로 갈 희망을 갖게 되었습니다.

자연히 상인들은 열심히 일해 재산을 불려나가면서도 다른 한편으로는 사후에 천국으로 가는 대기 시간을 줄일 방법을 진지하게 고민하기 시작했습니다. 여기서 미술이 아주 중요한 역할을 하게 됩니다. 부유한 상인들이 천국으로 가는 길목에서 미술이 한 역할은 무엇이었을까요?

이 질문에 잘 답하기 위해서는 이탈리아 북부에 자리한 도시 파도바로 가야 합니다. 파도바에서 우리는 중세 상인의 열망이 담긴 거대한 미술 작품을 만나게 될 텐데, 이 작품에서 우리는 왜 유럽에서 그렇게 많은 미술 작품이 나오게 되었는지에 대한 첫 번째 단서를 찾을 수 있을 겁니다.

---

유럽 미술은 1300년대부터 급격히 성장했는데, 특히 이탈리아 도시국가들에서 그 성장이 두드러졌다. 도시국가의 내부 정치는 혼란스러웠지만 활발한 무역으로 부를 축적한 상인 계층은 르네상스 미술의 기반을 마련했다.

---

**1300년대 서양미술의 성장**

유럽에서는 1300년경부터 미술 작품이 폭발적으로 많이 만들어지고 질도 좋아짐.

[참고] 스탕달 신드롬: 미술 감상에 너무 깊게 빠져들어 호흡 곤란과 격한 심장 박동을 겪는 증상.

**이탈리아의 도시국가들**

1100년경부터 자치권을 얻어 신성로마 제국에서 독립하는 도시들이 등장. 이탈리아반도에만 200여 개 이상의 도시국가가 존재. → 1300년 무렵에 50여 개의 국가로 압축. 피렌체, 베네치아, 밀라노 등이 강대국으로 자리 잡음.

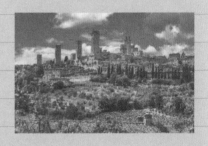

**정치** 황제파와 교황파가 충돌했고, 양쪽 파벌 안에서도 유력한 가문을 중심으로 더 작은 파벌로 나뉨.

**경제** 십자군 전쟁 이후 북유럽과 아시아, 아프리카를 잇는 무역이 활발해졌고, 그 과정에서 지중해에 위치한 이탈리아 도시국가들이 막대한 돈을 벌어들임.

**계층** 상층부: 귀족, 고위 성직자 / 중층부: 상인, 고급 기술자 / 하층부: 하급 기술자, 단순 노동자 / 최하층부: 빈민, 노예

**「신곡」**

주인공 단테가 지옥·연옥·천국을 여행하는 이야기. 부패한 정치인과 성직자, 피렌체를 배반한 인물, 교황 등을 지옥에서 만남.

**연옥** 천국과 지옥의 중간 영역. 중세 유럽인들은 연옥에서 일정 시간 죄를 뉘우치고 회개하면 천국으로 갈 수 있다고 믿음. ⇒ 부자들도 연옥을 통해 천국으로 갈 수 있게 됨.

살아가면서 어디서 구원을 찾고, 삶이 끝나면
저기, 무덤 속에서는 무엇을 기대해야 하는지
그것을 알 수 있다면 얼마나 좋을까!

– 톨스토이, 『전쟁과 평화』 중

# 02 미술을 통해 구원을 꿈꾸다

#### #조토 #스크로베니 예배당 #최후의 심판

당시 부자들이 찾아낸 천국 가는 방법은 무엇이었을까요? 그 비법을 이탈리아 북부에 있는 작은 도시 파도바에서 발견할 수 있습니다. 바로 아래 보이는 스크로베니 예배당에서 말입니다.

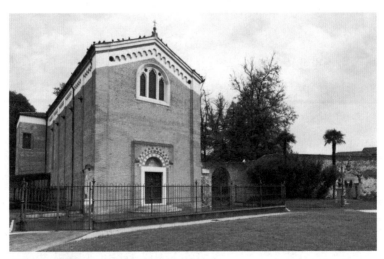

스크로베니 예배당의 외관, 1300~1305년경, 파도바

부르기 쉽지 않은 이름이네요.

그래서 흔히 아레나 채플Arena Chapel이라고 부르기도 합니다. 예배당 주변에 고대 로마 때 지어진 원형 극장이 있기 때문에 그런 이름이 붙었습니다. 하지만 여기서는 일부러 '스크로베니 예배당'이라고 부르겠습니다. 예배당을 짓도록 후원한 집안을 강조하기 위해서입니다.

스크로베니 집안이 지은 예배당인가 보죠?

그렇습니다. 그럼 이제 예배당 안으로 들어가 보죠. 들어가면 오른쪽에 보이는 것과 같은 장관이 펼쳐집니다. 이 멋진 광경이 바로 부자가 천국에 들어갈 수 있는 비밀의 열쇠라고 할 만하지요.

엄청나군요. 벽과 천장이 다 그림으로 가득하네요.

바닥을 제외하고 그림을 그릴 수 있는 모든 곳에 벽화가 그려져 있습니다. 하지만 더 중요한 건 벽화를 그린 화가의 이름입니다. 이 많은 벽화는 이탈리아 회화 역사의 첫 장을 열었다고 하는 전설적인 화가의 작품으로 알려져 있습니다.

그게 누구인가요?

조토라는 화가입니다. 단테와 거의 동시대 사람인데, 여러 면에서

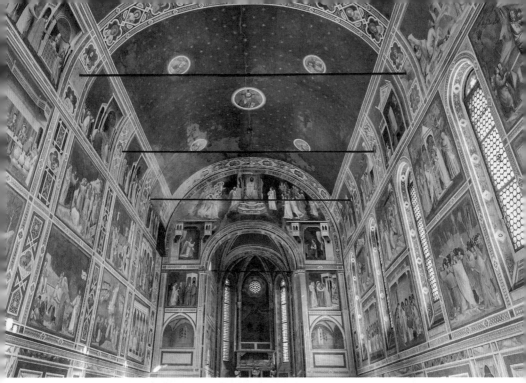

스크로베니 예배당 내부의 벽화, 1303~1305년, 파도바

단테와 비교되는 사람입니다. 단테가 문학에서 이룬 업적을 미술에서는 조토가 이뤄냈지요.

조토가 단테만큼 대단한 사람인가요? 단테는 많이 들어봤는데 조토라는 이름은 낯설어요.

아, 예전에는 지오토라고 불렸습니다. 그래서 조토라는 이름이 낯선 분들도 계실 거예요. 아무튼 조토의 그림과 조토 이전의 그림은 정말 확연하게 다릅니다. 회화는 조토를 기점으로 비약적으로 발전합니다. 스크로베니 예배당 벽화는 그 조토가 남긴 작품 중 가장 규모가 크고 조토가 그렸다는 게 확실한 작품입니다. 회화의 눈부신

발전을 예고한 조토의 회화적 능
력을 느끼게 해주는 작품이기도
하고요.

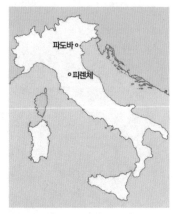

**파도바의 위치**

예배당을 자세히 살펴보기 전에
먼저 이 예배당이 왜 지어지게 되
었는지부터 짚고 가야 할 것 같습
니다. 이 시기에 조토는 주로 자기
가 태어난 피렌체나 이탈리아 중
부에서 활동하고 있었어요. 그런
조토를 이탈리아 북부의 파도바까지 오게 한 사람은 예배당의 주
인인 엔리코 스크로베니입니다. 그렇다면 왜 엔리코는 당시 최고로
주목받던 화가인 조토를 모셔와 예배당 벽화를 그리게 했을까요?

## | 고리대금업자는 왜 예배당을 세웠을까 |

엔리코 스크로베니는 크게 성공한 상인이었습니다. 정확히는 엔리
코의 아버지 대에서부터 은행업, 그러니까 고리대금업으로 거금을
긁어모았던 집안에서 태어났죠. 아버지에게서 막대한 재산을 물려
받은 엔리코는 거대한 저택을 지은 뒤 바로 옆에 이 예배당을 세웠
습니다. 참고로 함께 지어진 저택은 허물어져버리고 지금은 예배당
만 덩그러니 남았습니다.

고리대금업으로 돈을 벌었더라도 미술에 그 돈을 썼으니 나름 예술

을 사랑하는 사람이었다고 할 수 있겠네요.

글쎄요, 엔리코가 순수한 마음으로 스크로베니 예배당을 만들었을
까요? 엔리코는 이윤에 철저한 상인이었습니다. 분명히 미술을 통
해 뭔가 더 큰 것을 얻을 수 있다고 생각해서 미술에 돈을 쏟아부었
을 겁니다.
사실 스크로베니 집안은 당시 기독교 교리에 따르면 큰 죄를 지은
집안입니다. 교회는 노동 없이 얻는 소득을 죄악으로 봤거든요.

그럼 돈을 빌려주고 이자 소득을 얻을 때마다 죄를 짓는 거나 다름
없었겠네요.

그렇죠. 당연히 이자 놀이로 돈을 벌어들인 스크로베니 집안사람들
마음 한쪽에 불안감이 늘 자리하고 있었을 거예요. 이 집안의 탐욕
은 유명해서 『신곡』에도 나올 정도니까요.

앞서 본 단테의 『신곡』에 이 집안 이야기가 나온다는 건가요?

그렇습니다. 단테는 당대의 악명 높은 사람들을 지옥 편에 등장시
켰는데, 그중에 엔리코의 아버지 레지날도가 들어가 있었습니다.
단테는 일곱 번째 지옥에서 살진 돼지가 그려진 돈주머니를 목에
매단 파도바 출신의 사채업자를 만났다고 묘사했습니다. 스크로베
니 가문의 문장이 살진 암퇘지였으니 『신곡』을 읽는 모두가 누구인
지 알았겠지요.

은행가 집안의 문장이 살진 암
돼지라는 것이 너무 노골적으
로 보여요.

돼지는 예나 지금이나 부를 상
징합니다. 돼지, 그것도 살진
암돼지를 집안 문장으로 사용
한 걸 보면 스크로베니 집안은
애초부터 돈에 대한 욕심을 숨
기려는 생각이 조금도 없었던
듯해요. 아무튼 단테는 돈놀이
로 막대한 재산을 모은 스크로

**엔리코 스크로베니의 조각상, 1340년경, 스
크로베니 예배당** 말린 꼬리를 통해 문장 속 동
물이 돼지임을 확인할 수 있다.

베니 집안의 사람을 지옥불에 고통받는 죄인으로 그려냈습니다.

이렇게까지 특정 인물을 조롱해도 괜찮았을까요?

정확한 이름이 명시되지는 않았습니다. 그냥 지옥에서 파도바 출신
의 어떤 사채업자를 만났는데, 돼지 무늬가 있는 돈주머니를 목에
걸고 있다는 정도였죠. 물론 이 정도 암시만으로도 다들 그게 누구
인지 대번에 알았을 겁니다.

## | 부자의 천국 가기 프로젝트 |

조토가 스크로베니 예배당 벽화를 그리는 일에 착수한 시기는 대략 1303년부터입니다. 그 후 약 3년간 예배당 네 벽면에 예수와 성모의 일대기를 빼곡히 담아나갔죠.

사진에서 표시된 부분의 벽화부터 보죠. 일단 위치에 주목해보세요. 특히 벽화의 경우 그림의 위치가 내용만큼 중요합니다.

그냥 봐서는 얼마나 중요한지 모르겠어요.

교회 건물에는 중앙 제대와 가까울수록 중요도가 높은 그림이 들어갑니다. 그러니 제대 입구 근처에 자리한 그림은 예배당에서 가장 중요한 그림 중 하나라고 할 수 있겠지요.

**스크로베니 예배당의 제대 입구** 은화를 받고 예수를 넘기는 유다의 이야기가 제대 바로 옆에 자리하고 있다.

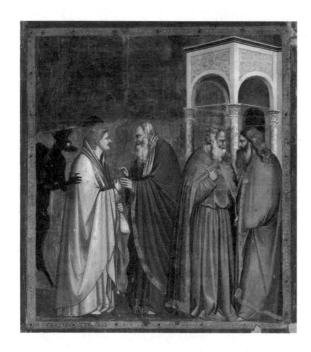

이 그림은 예수의 열두 제자 중 하나인 유다가 은화 서른 닢에 예수
를 파는 장면입니다. 유다 바로 뒤에 있는 검은 그림자가 악마인데,
서른 닢에 스승을 팔아넘기라고 유다를 유혹하고 있습니다.

사실 이 이야기는 자주 그려지는 주제가 아닙니다. 특히 이렇게 눈에
잘 띄는 곳에, 제대와 아주 가까운 곳에 그려지는 건 흔치 않아요.

그러게요. 이렇게 부정적인 내용을 가장 중요한 곳에 그린 이유가
뭘까요?

아마 돈에 대한 탐욕을 강하게 경고하기 위해서일 겁니다. 돈은 스
승을 배신할 수 있을 만큼 유혹적이기 때문에 주의해야 한다는 사
실을 짚어서 보여주려던 거지요. 악명 높은 사채업자의 집안이 지

은 예배당에서 강조하는 메시지가 탐욕에 대한 경고라는 점이 아이러니하게 느껴질 수 있습니다. 그런데 크게 보면 예배당이 지어지게 되는 배경과는 잘 맞아떨어집니다.

당시 신에게 교회 건물이나 예술 작품을 봉헌하는 일은 큰 선행으로 여겨졌어요. 엔리코 스크로베니는 자기가 돈을 모은 이유를 신에게 이 예배당을 바쳐 경배하기 위함이라고 말하고 있는 겁니다.

그래도 다른 이야기를 넣을 수도 있잖아요. 왜 하필 자기가 찔리는 이야기를 넣었을까요?

여기에 들어오는 사람들에게 탐욕을 경계하라는 메시지를 주려는 거죠. 자신은 탐욕을 충분히 멀리하며 돈을 모았음을 주장하고 싶었던 것 같아요.

아래 그림의 오른쪽 사람을 보세요. 불에 타들어 가면서도 손에 든

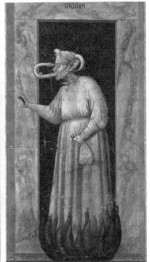

조토, 자선, 1303~1305년,
스크로베니 예배당(왼쪽)

조토, 질투, 1303~1305년,
스크로베니 예배당(오른쪽)

돈주머니를 꽉 쥐고 놓지 않고 있습니다. 입으로 뱉은 말은 뱀이 되어 스스로를 깨물고 있고요. 죽어가면서도 탐욕과 질투를 놓지 않는 어리석은 모습을 상징합니다. 반면 왼쪽의 사람은 돈주머니를 밟고 무언가를 주고 있습니다. 바로 자선의 상징으로 오른쪽과 완전히 다른 모습입니다.

저렇게 두 모습을 대비해놓으니 글을 모르는 사람도 잘 이해했겠네요.

그랬겠지요. 14세기의 한 부자가 자신과 가문의 탐욕을 참회하고 속죄하기 위해 만든 이 예배당은 미술적인 가치를 지닐 뿐만 아니라 당시 돈에 대한 가치관과 갈등 구조까지 보여줍니다.

## | 천국으로 향하는 가장 남는 장사 |

그런데 제 생각에 이 예배당의 진정한 용도는 따로 있었습니다. 표면적인 명분이야 당연히 가문의 죄를 참회하는 것이었겠지만 엔리코 스크로베니는 예배당을 만드는 김에 이곳을 자신의 무덤으로도 삼았어요. 그것도 예배당에서 가장 좋은 곳에 말입니다. 앞서 말씀드렸듯 교회 건물에서 최고 명당은 신과 가장 가까운 중앙 제대입니다. 그 중앙 제대 바로 뒤에 엔리코 스크로베니가 묻혀 있어요. 정말 엔리코가 연옥에 떨어졌다면 이보다 남는 장사는 없었을 겁니다. 요즘도 조토가 그린 벽화의 아름다움에 이끌려 많은 사람이 예

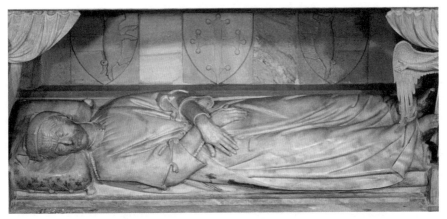

엔리코 스크로베니의 무덤,
1340년경, 스크로베니 예배당

배당을 찾는데 이 모든 방문객이 하는 기도가 엔리코가 연옥에서 천국으로 가는 시간을 조금씩 줄여줄 테니까요.

예배당을 조토처럼 유명한 작가의 그림으로 꾸미기로 한 건 장사를 잘하는 사람다운 발상이었네요.

생각해보면 당시 사람들은 구원 앞에서 참 솔직했던 것 같습니다. 자기의 구원을 위해 이토록 아름답고 거대한 미술 작품을 창조할 정도였으니까요. 실제로 구원에 대한 욕망이 중세와 르네상스 시대에 미술 작품의 생산량을 어마어마하게 증가시킨 가장 중요한 원인이라고 보는 학자도 있죠.

뒤집어 생각하면 이 시기에는 죄를 지은 부자들이 많다 보니 이렇게

많은 미술 작품들이 나온 거네요.

맞아요. 유럽에 미술 작품이 많다는 건 그만큼 자신이 죄를 지었다고 생각하는 사람이 많았음을 말해주기도 하죠. 죽어서 지옥불에 떨어지기 두려웠던 부자들은 속세의 죄를 씻고 천국으로 들어가기를 원했고 그 염원을 그림으로 솔직하게 드러내 보이려 했습니다.

## | 최후의 심판 날 구원을 받다 |

스크로베니 예배당의 제대에서 입구 쪽을 바라보면 거대한 벽화가 자리하고 있습니다. 그려진 내용은 최후의 심판입니다. 인류 멸망의 날 예수가 지상으로 다시 내려오면서 선한 자는 천국으로 보내고 악한 자는 지옥으로 보낸다는 이야기를 다루고 있습니다.

가운데 두 팔을 벌린 사람이 인류를 심판하러 온 예수겠네요.

맞습니다. 예수를 중심으로 왼쪽 아래에는 천국, 오른쪽 아래에는 지옥의 풍경이 그려져 있습니다. 일단 지옥이 어떤 식으로 묘사되는지 살펴볼까요?
한 명씩 보고 있으면 이보다 잔인하게 그리기도 어렵겠다는 생각이 들 정도로 섬뜩합니다. 창자가 튀어나와 있는 사람, 불에 타고 있는 사람, 악마에게 반쯤 잡아먹힌 사람… 그야말로 무시무시한 풍경이죠. 아마 당대 사람들은 우리보다 더 무섭게 느꼈을 겁니다. 교수형을

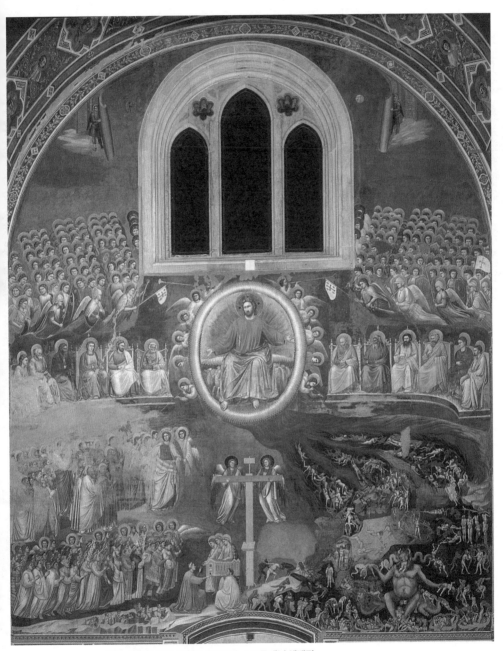

조토, 최후의 심판, 1303~1305년, 스크로베니 예배당

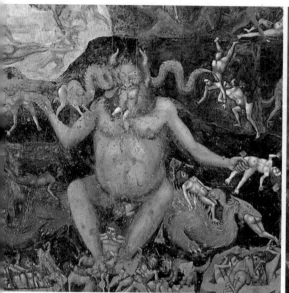

조토, 최후의 심판(부분), 1303~1305년, 스크로베니 예배당 지옥 장면이 무시무시하게 펼쳐진다.

조토, 최후의 심판(부분), 1303~1305년, 스크로베니 예배당 처형당한 사채업자들의 모습.

당한 사람들도 보이는데, 돈주머니 끈으로 목이 매달려 있습니다. 바로 사채업자들이 처형당한 장면입니다.

당시 이자 놀이를 하던 사람들이 이 그림을 보면 으스스했겠는데요.

충분히 그랬을 겁니다. 동시에 뭐든 착한 일을 하지 않으면 천국으로 가는 길이 영영 막혀버릴 거라고 생각했겠죠.
최후의 심판에서 천국 쪽도 아주 흥미롭습니다. 앞서 보았던 지옥의 반대편으로 눈을 돌려 보세요. 바로 옆 페이지 그림의 아래쪽에 눈에 띄는 사람이 한 명 있지요.

십자가 아래에 무릎을 꿇은 사람이 보이네요.

이 사람이 바로 엔리코 스크로베니입니다. 무릎을 꿇고 성모에게 스크로베니 예배당을 봉헌하고 있네요. 자기가 이 예배당을 바쳤다는 사실을 확실하게 보여줍니다. "성모님, 제가 이 예배당을 바쳤으니 최후의 심판 때 저를 천국으로 보내주세요"를 적극적으로 표현하는 모습이지요.

거듭 이야기하지만 이 구원을 향한 열망이야말로 중세, 그리고 이어지는 르네상스 미술의 핵심 동기입니다. 그래서 아이러니하게도 죄가 커질수록 성당의 크기도 커지고 그 안의 장식도 아름다워지지요.

**조토, 최후의 심판(부분), 1303~1305년, 스크로베니 예배당** 엔리코 스크로베니는 십자가를 기준으로 오른쪽, 즉 천국에 자리하고 있다.

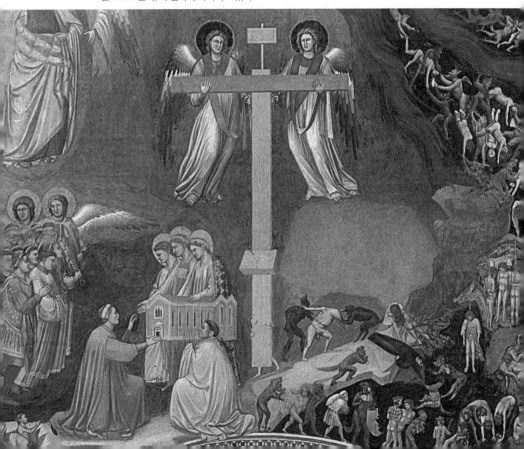

## | 공간감을 만들어낸 돌아선 등 |

조토는 14세기 전반에 주로 활동한 중세의 화가입니다만 영향력이 르네상스 시대까지 이어진다는 점에서 최초의 르네상스 화가라고 여겨지기도 합니다. 조토는 단테의 『신곡』에도 등장할 정도로 살아 있을 때부터 이미 엄청난 명성을 누렸던 화가였죠.

단테는 정말 부지런히 당시에 벌어지는 일들을 글에 담았군요.

당대 중요한 사람들이 누군지 파악하고 개성 넘치게 묘사해 적재적소에 집어넣은 거죠. 연옥 제11곡을 보면, "치마부에가 미술계에서 왕좌를 차지하나 했더니 이제는 조토가 명성을 얻어 치마부에의 명성이 흐려지는구나"라는 구절이 나옵니다. 명성이란 바람처럼 부질없다는 의미에서 쓴 구절인데, 여기에 당대의 화가들이 비유로 들어갔다는 게 흥미롭습니다.

엔리코 스크로베니가 스크로베니 예배당 일을 맡길 때 조토는 이미 상당한 지명도가 있었습니다. 조토는 늦어도 1303년에는 벽화 작업을 시작한 것으로 보이는데 대략 30대 후반이었을 겁니다.

여기서 조토가 그린 그림을 자세히 살펴보도록 하죠. 오른쪽의 벽화는 십자가에서 내린 예수를 애도하는 장면입니다. 그림 아래쪽에 죽은 예수의 시신을 안고 슬퍼하는 성모 마리아가 보입니다. 이 둘을 둘러싸고 마리아 막달레나를 포함한 여인들과 성인들, 천사들이 함께 슬퍼하고 있네요.

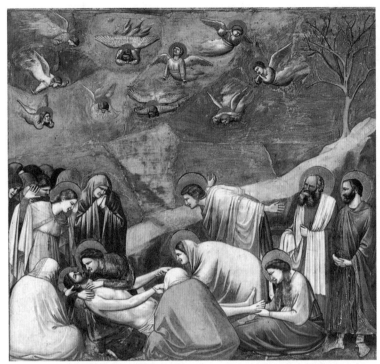

조토, 애도, 1303~1305년, 스크로베니 예배당

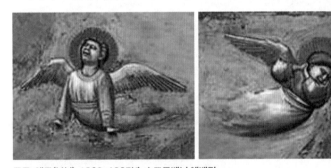

조토, 애도(부분), 1303~1305년, 스크로베니 예배당

천사들의 포즈가 굉장히 실감 납니다. 비통한 마음이 고스란히 전해져요.

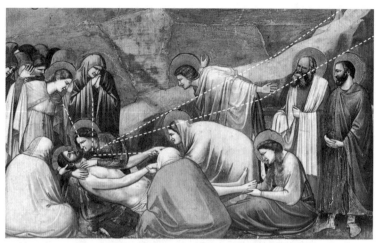

조토의 애도는 바위산의 구도와 등장인물의 움직임을 통해 주제를 부각시킨다.

하늘까지도 예수의 죽음을 슬퍼한다는 걸 보여주는 듯합니다. 슬픔에 빠진 천사들은 하늘 위에서 아주 빠르게 움직이고 있습니다. 조토는 신체의 자세를 통해 감정을 강렬하게 묘사해나갑니다. 이전 화가들에게는 볼 수 없었던 거죠.

비통한 분위기를 집중시키는 데 배경이 큰 역할을 합니다. 배경에 자리한 바위산은 별것 아닌 듯 단순하게 보이지만, 능선을 따라 관람자의 시선을 주인공인 예수와 성모 쪽으로 유도합니다.

이런 구성에서 조토의 번뜩이는 재능을 엿볼 수 있습니다. 이전 미술에 비해 실제처럼 느껴지는 공간감과 함께 조토의 재능이 가장 잘 드러난 부분이라고 생각됩니다.

제가 보기엔 실제 공간처럼 느껴지진 않는데요.

그렇다면 맨 앞에 등을 돌리고 앉은 두 여인을 보세요. 이들은 순전

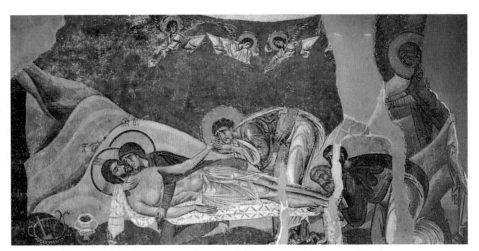

비잔틴 시대의 프레스코, 애도, 1164년경, 판텔레이몬 교회

히 공간감을 나타내기 위한 목적으로 들어가 있는 것처럼 보입니다. 엑스트라처럼 보조적인 역할을 하고 있지만 이 두 여인 덕분에 우리는 예수 그리스도가 여러 사람에게 둘러싸여 있다는 걸 알 수 있습니다.

설명을 듣고 보니까 정말 그러네요. 확실히 예수 주위로 사람들이 모여 있는 느낌이 듭니다.

이렇게 인체를 실체감 있게 처리하는 방식은 매우 새로운 표현 방식입니다. 이전 시기의 그림과 비교해보면 차이가 확실하게 느껴질 겁니다.

위 그림을 보세요. 조토로부터 약 100년 전에 그려진 비잔틴 양식의 그림입니다. 조토와 같은 주제의 그림이지만 등장인물이나 배경의 묘사가 조토와 비교했을 때 비현실적입니다. 물론 예수와 얼굴

을 맞댄 성모의 모습에서 인간적인 감정이 엿보이긴 해요. 하지만 전체를 보았을 때 인체가 길쭉길쭉하게 늘어나 있어 현실감이 부족합니다. 배경의 천사들도 마찬가지로 밋밋하게 보이지요?

조토의 그림에 비하면 입체감이 잘 안 느껴지네요. 누가 더 앞에 있는지 모르겠어요. 모두 납작하고 평퍼짐하게 그려져 있군요.

맞습니다. 아마 당시 사람들은 이런 납작한 그림을 보다가 조토의 그림을 보면 대단히 실감 난다고 느꼈을 겁니다. 1350년경에 소설 『데카메론』을 쓴 보카치오가 "조토는 자연을 생생하게 그렸다"고 평했습니다. 저는 조토가 과거와 달리 공간을 입체적으로 표현했을 뿐만 아니라 등장인물을 실체감 넘치게 잡아냈기 때문에 이 같은 평가를 받았다고 생각합니다.

## | 가장 신선하고 선명한 그림, 프레스코화 |

조토의 업적을 논할 때 빼놓지 말아야 할 이야기가 하나 더 있습니다. 프레스코라는 기법을 완성한 겁니다.

프레스코라는 건 들어봤습니다. 그걸 조토가 발명했나요?

조토 혼자 창안했다고 볼 수는 없을 것 같습니다. 조토보다 한발 앞서 로마에서 활동했던 작가들이 개발했고 조토에 이르러 기술적으

로 완벽해졌다는 게 정확한 설명일 겁니다.

조토는 프레스코 벽화뿐만 아니라 나무판, 즉 패널에도 그림을 그렸습니다. 하지만 스크로베니 예배당 벽화 같은 대규모 작품은 패널에 그린 것이 아닌 벽화로, 현장에 직접 가서만 볼 수 있습니다. 조토뿐만 아니라 이후 이탈리아 화가들이 그린 그림 중에 대형 작품들은 대부분 벽화이기 때문에 이쯤에서 프레스코 기법에 대해 알아보면 좋을 듯합니다.

프레스코란 이탈리아어로 '신선하다'는 뜻입니다. 벽에다 석회 반죽을 얇게 바른 다음, 반죽이 마르기 전 신선한 상태에서 그림을 그린다고 해서 이런 이름이 붙었습니다. 프레스코 기법으로 그리면 석회 반죽 자체가 마르면서 안료가 착색되기 때문에 색이 오래도록 잘 보존됩니다. 미술사학자들이 흔히 하는 이야기 중에 '견오백 지천년'이라는 말이 있습니다. 비단 그림은 500년, 종이 그림은 1000년 간다는 뜻이죠. 그런데 프레스코화는 잘만 다루면 종이보다도 더 오래가요.

1000년을 가는 종이 그림보다 오래 유지되다니, 조토의 벽화도 앞으로 몇백 년은 끄떡없겠네요.

게다가 프레스코 기법으로 그림을 그리면 색의 순도가 아주 높아서 눈에 확 들어옵니다. 스크로베니 예배당도 막상 들어가면 색채가 너무 생생해서 당황하는 사람들이 있습니다. 약 700년 전에 그려진 그림인데 믿을 수 없을 만큼 선명하거든요.

물론 지속적으로 복원 처리를 하고 있기 때문에 지금처럼 좋은 상

태를 유지한다고도 할 수 있죠. 하지만 프레스코 기법으로 그려진 것도 한몫을 합니다. 프레스코 그림은 석회 반죽에 안료가 들어가 그대로 굳은 거라 거의 변색이 없어요. 그에 반해 유화는 기름에 안료를 개어서 그리는 기법이니 시간이 지나면 약간 노랗게 변하기도 합니다.

그럼 프레스코 기법이 최고 아닌가요? 왜 군이 유화 기법을 사용하나요?

## | 프레스코의 약점 |

프레스코 기법에는 약점이 있습니다. 먼저 바탕이 뒤틀리거나 변형되면 그림이 손상되기 때문에 두꺼운 벽체 위에만 쓸 수 있습니다. 또한 석회는 습기에 약해 습도가 높은 나라에서는 사용하기 곤란합니다. 예를 들어 영국에서도 프레스코 벽화가 그려졌지만 제대로 남아 있는 작품이 드물죠. 하지만 이탈리아 중부처럼 기후가 건조한 곳은 프레스코 기법이 잘 유지됩니다. 이 밖에도 여러 단점이 있습니다. 예를 들어 석회 반죽이 마른 뒤에는 그림을 그릴 수가 없기 때문에 프레스코 벽화를 그리는 화가는 하루하루 그날 그릴 만큼만 석회 반죽을 바르고 재빨리 그림을 그려야 했어요.

하루에 그릴 양을 정확히 계산한 후에 그려야 했겠네요.

그렇습니다. 작업량을 정해두고 체계적으로 작업해야 했고, 석회

조토, 애도(부분), 1303~1305년, 스크로베니 예배당

한 조각 한 조각이 조토의 하루 작업량이었다.

반죽이 마르고 나면 고치기도 어려워 밑그림도 완벽해야 했지요. 조토가 그린 그림의 하늘 부분을 보세요. 조각난 경계선이 보이죠? 그 조각 하나하나가 하루치의 작업량이었습니다.

신기하네요. 저 조각 하나하나가 조토가 하루 일한 분량이었다니….

조각을 세보면 그림을 그리는 데 대략 며칠이 걸렸는지 알 수 있어요. 여기서는 모두 9개니 이 부분만 그리는 데 9일 이상 걸렸을 겁니다. 나머지 부분도 그 이상으로 시간이 걸렸을 테고요.

정말 엄청난 정성이 들어가는 그림이었군요. 경외심까지 들어요.

## | 예배당 전체를 벽화로 채우다 |

아래는 스크로베니 예배당의 북쪽 벽면입니다.

방금 본 '애도'는 셋째 줄 왼쪽에서 세 번째에 자리하고 있죠. 한 줄 마다 그림이 6개씩 들어가 있고 이런 줄이 3개가 있으니 모두 열여 덟 장면이 됩니다. 그림 하나가 높이 2미터, 폭 1.85미터이니 규모 가 만만치 않습니다. 이 예배당에 바친 정성이 어느 정도인지 가늠 이 되시나요?

북쪽 벽에 그려진 예수와 성모의 일대기와 악습의 알레고리

1.성모의 탄생 2.성전에서 마리아의 봉헌
3.요셉이 성전에 지팡이를 가져옴
4.성전에서 기도하는 구혼자들
5.성모의 결혼 6.결혼 행렬
7.율법학자들에게 둘러싸인 예수
8.예수 세례 9.가나의 혼인식
10.나사로의 부활 11.예루살렘 입성
12.성전에서 환전상들을 내쫓음
13.골고다의 길 14.십자가 처형 15.애도
16.예수 부활 17.예수 승천 18.성령강림절
19.절망 20.질투 21.무신앙 22.부정
23.분노 24.모순 25.어리석음

앞서 본 그림 같은 게 열여덟 개나 있다니….

맞은편에도 그림이 있다는 것을 잊어서는 안 됩니다. 남쪽 벽면에
자리한 그림은 모두 16개인데, 창문이 들어간 부분을 피해서 그림
을 그리다 보니 개수가 좀 줄었습니다. 맨 윗줄에는 여섯 장면이 들
어가 있지만, 둘째 줄과 셋째 줄은 창문이 자리하고 있어 각각 5개
씩 들어가게 되었죠.
이렇게 스크로베니 예배당에는 성모와 예수의 일생을 그린 벽화만
모두 40개에 이르고 여기에 악습과 덕의 알레고리를 그린 그림까지

**남쪽 벽에 그려진 예수와 성모의 일대기와 덕의 알레고리**

26.성전에서 쫓겨난 요아킴
27.목동들과 요아킴 28.성 안나의 성모희보
29.요아킴이 제물을 바침 30.요아킴의 꿈
31.금문에서의 만남 32.예수 탄생
33.동방박사의 경배 34.성전에서 예수의 봉헌
35.이집트로의 피난 36.베들레헴의 영아 학살
37.최후의 만찬 38.제자들의 발을 씻기심
39.유다의 배신 40.가야바 앞의 예수
41.조롱당한 예수 42.신중 43.불굴
44.절제 45.정의 46.신앙
47.자선 48.희망

더하면 50개 이상의 벽화가 그려져 있습니다. 뿐만 아니라 천장이나 나머지 공간까지도 모두 까다로운 프레스코 기법으로 정교하게 장식되어 있습니다.

조토는 예배당을 완성하기 위해 정말 쉴 새 없이 일해야 했겠군요.

최근 연구에 따르면 스크로베니 예배당의 벽화는 총 625개가 넘는 프레스코 조각으로 이뤄졌다고 합니다. 이 수치를 작업 일수라고 보면 이 벽화를 모두 완성하는 데 정말 상당한 시간이 걸렸다고 봐야겠지요. 순수하게 일한 날만 치면 625일이겠지만, 물이 얼어붙는 겨울에는 프레스코 작업을 하지 못했으니 제작 기간은 최소 3년 이상 걸렸을 겁니다.

그림 하나하나를 제대로 보는 데만도 엄청난 시간이 필요하겠어요.

다시 한번 강조하지만 그래서 유럽 여행은 조금 여유 있게 일정을 잡아야 합니다. 이것저것 보다가 지쳐버리는 것보다는 스크로베니 예배당과 같은 대작 하나를 제대로 보고 오는 게 더 즐겁고 의미 있는 여행이 될 겁니다.

왜 먼저 그런 이야기를 꺼내셨는지 이제 확실히 이해가 되네요.

스크로베니 예배당의 작품들에는 돈에 대한 탐욕을 속죄하고 구원받고자 한 부자의 열망이 담겨 있다. 예배당의 벽화를 작업한 조토는 오랜 노력으로 프레스코 벽화를 완성했으며 감정을 강렬하게 묘사하고 실제처럼 느껴지는 공간감을 만들어냈다.

| | |
|---|---|
| **스크로베니 예배당** | **위치** 이탈리아 북부의 도시 파도바. <br> **배경** 고리대금업으로 돈을 번 엔리코 스크로베니가 자신과 가문의 탐욕을 속죄하기 위해 세움. 당대에 명성이 높았던 화가인 조토에게 예배당의 벽화 작업을 의뢰함. <br> ⇒ 중세 말 유럽에 미술 작품이 늘어난 것은 유럽의 경제가 성장하면서 자신이 죄를 지었다고 생각한 사람이 늘어났기 때문. 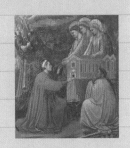 |

**구원을 향한 열망이 담긴 작품들**

**유다가 은화 서른 닢에 예수를 파는 장면** 중앙 제대에 가까이 위치하며 탐욕에 대한 경고를 강하게 표현.

**최후의 심판** 예수를 중심으로 지옥과 천국이 나뉨. 지옥에서는 무시무시한 벌이 행해지고 천국에서는 스크로베니가 성모에게 예배당을 봉헌함.

**조토의 애도**

**감정 묘사** 천사들의 비통한 표정과 빠르게 움직이는 자세가 실감 나게 그려짐.

**공간감** 바위산의 능선으로 관람자의 시선을 예수와 성모 쪽으로 유도하고, 등을 돌리고 앉은 두 여인을 통해 예수가 여러 사람에게 둘러싸여 있음을 표현.

**프레스코 기법** 색의 순도가 높고 시간이 지나도 거의 변색되지 않음. 그러나 습기에 약하고 석회 반죽이 마르기 전에 그려야 하기 때문에 한 번에 그릴 수 있는 양이 적음.

⇒ 조토는 하루치의 작업량을 정해두고 밑그림을 완벽하게 그려 체계적으로 작업함. 예배당 벽화 전체의 제작 기간은 3년 이상으로 추정.

구원받고자 하는 인간은 세 가지를 알아야 한다.
자신이 무엇을 믿어야 하는지, 자신이 무엇을 원해야 하는지,
그리고 자신이 무엇을 해야 하는지.

- 토마스 아퀴나스

# O3 가난한 이를 위해 그린 벽화

#프란체스코 성인 #탁발 수도회 #아시시

파도바의 스크로베니 예배당에서 부자들의 천국 가기 프로젝트를 보고 왔습니다. 그러면 이제 반대로 가난한 이를 위한 그림을 볼 차례입니다.

가난한 이를 위한 그림도 있나요?

물론이죠. 중세 이탈리아 도시에는 성공한 상인보다 가난한 이들이 훨씬 많았습니다. 이들에게는 도움의 손길이 시급했지만 당시 도시가 막 만들어지고 있었던 터라 정부는 제대로 된 역할을 하지 못했어요. 기댈 곳은 교회밖에 없었는데, 사실 교회조차도 새롭게 생긴 도시 빈민 문제에 효과적으로 대응하지는 못했습니다. 그렇게 도시가 크고 화려해져도 가난하고 힘없는 이들이 받는 고통은 도리어 계속 켜져만 갔어요. 그런데 이때 혜성같이 스타가 나타납니다.

이 시대에 스타가 등장한다고요?

충분히 스타라고 할 만한 사람이 나옵니다. 부잣집 아들로 태어나 하루아침에 모든 걸 버리고 헐벗은 발로 돌아다니며 가난한 사람들을 섬기는 모습을 보여준 사람이었죠. 지친 도시 빈민들은 그 행동에 크게 감동했고 그 사람이 하는 말 하나하나에 귀 기울이게 됩니다. 수많은 사람이 그 사람에게 가르침을 받고자 했어요. 이 놀라운 행적들은 전설이 되어 시골 어린이에게까지 퍼져 나갔습니다.

이제 알려주세요. 누구인가요?

프란체스코 성인입니다. 1182년경에 태어나 1226년에 사망할 때까지 중세 사회에 큰 가르침을 줬지요.

## | 아시시, 무소유의 수도사들이 활동하다 |

프란체스코 성인이 태어나고 활동한 곳은 이탈리아 중부의 아시시라는 도시입니다. 성인은 여기서 자신을 따르는 이들이 모여들자 '작은 형제회'라는 수도회를 세우지요. 이 수도회가 바로 프란체스코 수도회인데, 비슷한 시기에 등장하는 도미니크 수도회와 함께 스스로 노동하며 최소한의 탁발로 연명했기 때문에 흔히 탁발 수도회라고 부르곤 합니다.
프란체스코 성인이 죽자 그를 기리는 성당이 아시시에 세워집니다.

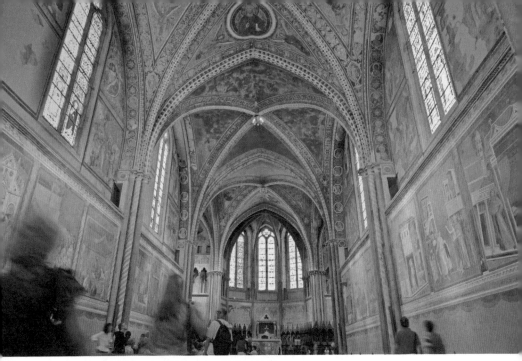

프란체스코 성당 내부, 1228~1253년, 아시시

이 성당에 들어가면 위에 보시는 것과 같은 장면이 펼쳐져요.

와, 대단한데요. 파도바에서 봤던 것처럼 그림이 가득해요.

파도바의 스크로베니 예배당과 마찬가지로 모두 프레스코화로 그려진 벽화들입니다. 하지만 이 성당은 프란체스코 수도회를 대표하는 성당답게 규모가 더 크고 벽화 장식도 훨씬 다양합니다. 이 중 프란체스코 성인의 일대기를 담은 부분이 가장 유명해요. 사진을 보시면 사람 키보다 약간 높은 곳에 자리한 그림들이 있죠? 이 벽화들이 프란체스코 성인의 일대기를 담고 있습니다. 보통 조토가 그렸다고 알려져 있습니다만 사실 누가 이 그림을 그렸는지에 대한 문제는 생각보다 까다롭습니다.

**아시시의 풍경** 아시시는 고대 로마 때 세워진 도시로 11, 12세기에 지금 규모로 발전했다. 방어 목적으로 산이나 언덕 위에 자리 잡은 중세 도시국가의 모습을 잘 보여준다.

조토가 그린 게 아닌 건가요?

일대기는 총 28개의 이야기로 그려져 있는데 그림의 스타일이 하나로 통일되지 않고 두세 개의 그룹으로 묶여요. 즉 두세 그룹의 화가들이 참여해서 그렸다고 봐야 하는 겁니다. 조토가 그렸다고 해도 28개의 장면 중 일부만 그린 게 되는 거죠. 이 문제는 뒤에서 다시 다루기로 하고 먼저 프란체스코 수도회가 당시 미술에 끼친 영향을 간단히 소개하겠습니다.

프란체스코 수도회는 중세 사회뿐만 아니라 미술의 발전에도 커다란 영향을 끼쳤습니다. 특히 방금 성당 내부가 빼곡한 벽화로 장식되어 있는 모습을 보셨다시피, 프란체스코 수도회는 미술을 적극적으로 이용했고 미술에 대한 사회적 인식을 바꿔놓았어요. 프란체스코 수도회는 왜 그렇게 미술을 중요하게 생각했을까요? 이 문제의

답은 아시시에 있습니다.
위 사진을 보세요. 아시
시의 풍경입니다.

**아시시의 위치**

나즈막한 언덕 위에 집들
이 차곡차곡 자리하고 있
네요. 평화롭고 아름다워 보여요. 왼쪽에 큰 건물이 눈에 띄고요.

그 건물이 프란체스코 수도원입니다. 이 풍경은 도시의 서쪽에 해
당하는데, 가파른 비탈면 위에 높은 축대를 쌓아서 지금 보시는 것
과 같이 아주 웅장하게 지어졌습니다.
그런데 프란체스코 성인의 일생을 아는 사람에게는 이토록 거대한
수도원이 프란체스코 성인을 위해 세워졌다는 사실에 약간 모순을
느낄 수도 있습니다.

그렇게 훌륭한 성인이었다면 이 정도 건축물은 지어질 수 있는 거 아닐까요?

프란체스코 성인은 평생 무소유를 철저하게 실천하면서 청빈을 가르쳤고, 탁발승처럼 하루하루를 동냥해서 살았거든요. 그런 성인을 기리기 위해 엄청난 공사비가 들었을 대형 성전을 짓다니 재미있는 일이죠.

실제로 프란체스코 수도회의 수도사들은 이 문제 때문에 두 파로 나뉘어 싸웁니다. 스승의 가르침을 따라서 우리도 철저한 무소유를 추구해야 한다는 쪽과 위대한 스승의 가르침을 전하려면 이에 걸맞는 격식 있는 공간이 필요하다는 쪽으로 말입니다. 가르침을 따를지 현실을 따를지를 두고 다툰 셈인데 일단 아시시의 풍경만 보자면 현실을 따르자는 쪽이 승리한 듯합니다.

## | 언덕 위의 프란체스코 성당 |

프란체스코 성당은 수도원 건물 중 가장 높은 언덕 위에 자리하고 있습니다. 산비탈을 따라 지어지면서 아래층과 위층으로 나뉘었죠. 일단 우리의 목적지는 위쪽의 2층입니다.

2층은 어떤 역할을 했나요?

실질적인 교회 역할을 담당했습니다. 내부로 들어가 보죠. 들어가

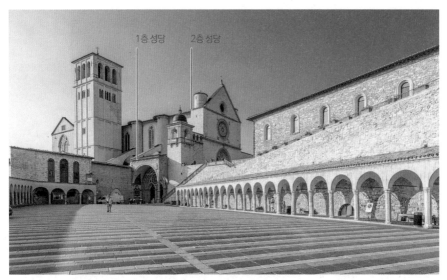

1층 성당　　2층 성당

**프란체스코 성당** 산의 경사면을 타고 지어져 상하 1, 2층으로 나뉜다. 대규모 의식은 2층에서 진행되며 1층에는 프란체스코 성인의 시신이 안치되어 있다.

면 다음 페이지 사진처럼 공간이 한눈에 쏙 들어옵니다. 다른 성당은 보통 양쪽에 복도가 자리하고 있죠. 프란체스코 성당들에는 그런 보조 공간 없이 신도들의 공간만이 눈앞에 시원하게 펼쳐져요. 그 공간 구성 덕분에 신도들은 앞쪽 제대에서 벌어지는 의식에 보다 집중할 수 있었을 겁니다. 이 성당에서 프란체스코 수도회가 강론을 중시했다는 점이 드러나요.

강론을 위해 이렇게 지은 거라고요?

네, 그렇게 볼 수 있어요. 강론은 프란체스코 성인이 도시에 모여든 수많은 사람들에게 가르침을 주기 위해 마련한 신무기였기 때문입니다.

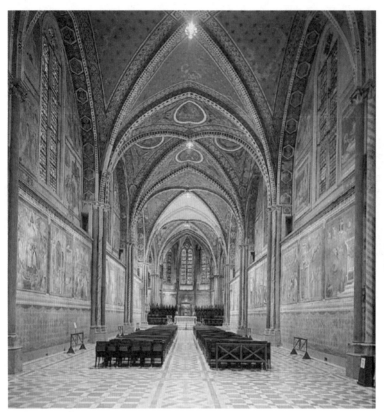

**프란체스코 성당의 내부** 제대에 집중할 수 있는 구조로 건축했다.

**성당 평면도**

그때까지 교회나 수도회의 성직자들은 라틴어로 강론을 해왔어요. 라틴어를 알아들을 수 있는 일반인은 거의 없었는데도 말입니다. 이와 달리 프란체스코 성인은 이탈리아어로 강론을 했지요.

모두 알아들을 수 있게 됐겠네요.

그렇죠. 게다가 성인은 사람들이 모여 있으면 언제 어디서든 즉석 강론을 펼쳤던 걸로도 유명합니다. 프란체스코 수도회는 이 때문에

교회 의식에서 강론을 아주 중요하게 다뤘어요. 그래서 프란체스코 성당의 내부는 강론에 최적화된 공간으로 지어졌습니다. 신도석을 단일한 공간으로 구성하여 모두가 전면에 집중하기 좋게 설계되었죠.

## | 모두가 알아들을 수 있도록 |

당시 프란체스코 수도사들은 강론을 할 때 연극적인 효과를 많이 사용했다고 합니다. 울어야 할 부분에서는 울었고, 화를 낼 부분에서는 엄격한 표정으로 분위기를 이끌었고, 어린 양을 이야기할 때는 실제로 어린 양을 끌어안은 채 강론을 했다고 해요. 아마도 이런 생동감 넘치는 강론은 신앙심 깊은 중세 사람들에게 커다란 위안을 주는 한편 흥미진진한 이야깃거리로도 다가왔겠지요. 아래의 판화는 프란체스코회 수도사가 강론을 하는 장면인데 열띤 분위기가 느껴지실 겁니다.

강론을 하는 수도사 로베르토 카라치올로의 모습을 담은 목판화, 1491년

사람들이 꽉 들어차 있네요. 정말 이야기에 열중하는 것 같아요.

그런데 이렇게 강론이 열띠게 진행될 때 앞서 본 프레스코 벽화들이 옆에 펼쳐져 있다면 분위기가 더 강렬해지

겠죠. 게다가 프란체스코 수도회의 강론에서 프란체스코 성인의 일화는 언제나 중요한 화제였습니다. 성인에 대한 강론을 들으면서 그 이야기를 바로 옆에 있는 그림으로 확인할 수 있다고 상상해보세요. 강론을 하는 중간중간에 수도사들은 그림을 직접 가리키기도 했을 겁니다. 이처럼 프란체스코 성당의 벽화들은 새로운 교리 전달 방식에 맞춰 그려졌던 거지요.

## | 그림으로 남은 성인의 일대기 |

프란체스코 성인의 일대기는 신도석을 따라 좌우 양쪽에 각각 14개씩, 모두 28개의 장면으로 이루어집니다. 각 장면은 높이 2.3미터, 폭 2.7미터 정도로 규격화되어 있는데 상당한 크기입니다. 아래 사

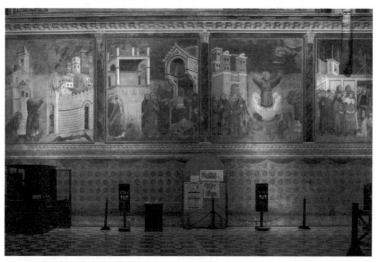

**프란체스코 성인의 일대기를 담은 벽화** 왼쪽부터 아레초에서 악마의 추방, 술탄에게 시련받는 성 프란체스코, 성 프란체스코의 법열이 순서대로 그려져 있다.

진처럼 약간 높은 곳에 배치되어 있어서 어깨 위로 우러러보아야 합니다.

일대기라면 프란체스코 성인의 어린 시절부터 다루는 건가요?

그렇죠. 이야기는 존중받는 성 프란체스코로 시작해 시계 방향으로 진행되다 그 맞은편에서 끝납니다. 당시에 출판된 프란체스코 성인의 일대기를 충실히 따르고 있죠. 장면 하나하나가 모두 설득력 있고 구체적입니다. 존중받는 성 프란체스코는 프란체스코 성인이 어렸을 적 아시시 시내에 나갔을 때 겪은 일화를 담고 있어요.

어떤 일이 있었나요?

신앙심이 깊지만 어리숙한 사내가 어린 프란체스코를 보고 갑자기 이분은 귀한 분이 되실 거라고 외치면서 입은 겉옷을 벗어 땅 위에 깔았다고 합니다. 프란체스코 성인이 너무나 귀한 분이기 때문에 맨땅을 걷게 해서는 안 된다면서요.
다음 페이지 그림을 보면 왼쪽의 프란체스코 성인이 옷을 깔아놓은 남자를 바라보면서 발을 조심스레 내디디고 있습니다. 주변 사람들은 이 광경을 모두 어리둥절한 표정으로 바라보고 있네요.

그림을 본 사람이라면 누구나 프란체스코 성인이 어릴 적부터 엄청 대단한 사람이었다는 걸 알 수 있었겠네요.

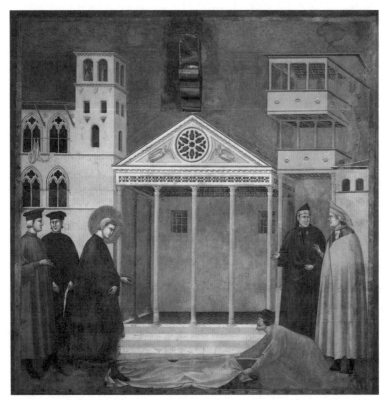

**존중받는 성 프란체스코, 1300년경, 프란체스코 성당** 배경 속 신전은 실제 아시시 시내에 있는 미네르바 신전이다.

네, 게다가 이 일이 실제로 아시시에서 벌어지는 것처럼 그렸어요. 배경이 되는 건물은 지금도 아시시 시내 한복판에 있는 미네르바 신전입니다. 고대 로마시대 때 지어진 건물이죠.

그런데 완전히 같은 모습은 아닌 것 같아요.

그림에 약간 변형이 가해졌습니다. 신전의 삼각형 지붕 위에 장미 창과 천사의 모습을 더 그려 넣었죠. 하지만 왼쪽에 있는 탑은 거의

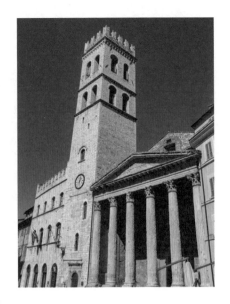

**미네르바 신전, 아시시** 아시시는 중세에 발전했지만 도시의 역사는 고대 로마 시대까지 거슬러 올라간다. 이때 지어진 신전은 지금도 도시 한가운데에 남아 있으며 현재 교회로 사용된다.

변형 없이 완벽한 모습으로 들어가 있습니다. 아무튼 이야기가 아시시에서 벌어졌다는 걸 보여주기 위해 실제 건축물을 그림에 넣은 게 재미있지요. 건축물뿐만 아니라 등장인물이 입은 옷도 당시 사람들이 입던 옷이므로, 그림이 그려졌던 때에는 굉장히 실감 나게 보였을 겁니다.

정말 당시 사람들은 자기 이야기처럼 봤을 것 같아요. 누가 이렇게 그릴 생각을 했는지 점점 더 궁금해지네요.

앞서 말씀드린 대로 조토의 작품으로 알려져 있지만 정확하지는 않습니다. 28개의 벽화는 그림 스타일에 조금씩 차이가 있지만 비슷한 것끼리 묶어보면 대강 두세 그룹 정도로 묶여요. 그중 방금 본 그림과 마지막 26번, 27번, 28번 그림이 한 그룹으로 묶입니다. 그리고 2번부터 19번까지도 한 그룹, 20번부터 25번까지 또 한 그룹이 되죠. 이렇게 대략 세 개의 화가 집단이 나누어 그렸다고 보아야 합니다.

좀 복잡한데요.

아무래도 규모가 크고 그려야 하는 양도 많았기 때문에 여러 화가가 나눠 그리게 되었을 겁니다. 그래도 전체 기획을 한 화가는 있었습니다. 덕분에 이야기는 시간 순서대로 이어지고 크기나 포맷 등도 일치하죠. 언뜻 보면 한 작가의 작품처럼 보이기도 합니다.

그럼 여러 사람이 그렸다는 걸 어떻게 알 수 있나요?

여러 부분을 언급할 수 있는데, 무엇보다도 세부에서 차이가 많이 납니다. 예를 들어 방금 본 존중받는 성 프란체스코에 나

**프란체스코 성인의 일대기를 담은 벽화의 위치** 2번부터 19번까지는 조토의 화풍과 유사하다. 전체 그림은 104~105쪽 참조.

타난 성인의 얼굴과 바로 옆에 그려져 있는 망토를 벗어 주는 성 프란체스코 속에 등장하는 성인의 얼굴을 비교해보죠.
옆 페이지의 두 그림을 비교해보면 얼굴을 그리는 방식이나 눈, 코, 입 같은 세부 처리 방식이 꽤 많이 다릅니다. 왼쪽은 외곽선을 강하게 처리해 평면적인 인상을 주는 반면 오른쪽은 부드럽게 명암 차이를 주어서 볼륨감이 살도록 했습니다. 세부 처리 역시 왼쪽이 좀 더 자세하고 오른쪽은 그보다 간결합니다.

그렇게 보니 정말 차이가 많네요. 같은 사람이 그렸다고 볼 수 없을 것 같아요.

연구자들 중에는 조토가 이 프로젝트에 참여했다고 보는 쪽과 참여하지 않았다고 보는 쪽이 반반입니다. 굳이 말씀드리자면 이탈리아 학자들은 대체로 조토의 작품으로 보는 반면, 다른 국가의 연구자들은 꼭 그렇게 볼 수는 없다고 여깁니다. 아무래도 이탈리아 연구자들은 조토처럼 이름 있는 작가가 이 그림을 직접 그렸다고 보고 싶은 것 같아요.

이랬다저랬다 정말 복잡하네요.

지금으로부터 약 700년 전에 활동한 화가의 이름을 찾는 게 쉬운

존중받는 성 프란체스코(부분)　　　망토를 벗어 주는 성 프란체스코(부분)

일은 아니지요. 게다가 화가에 대한 기록도 많이 남아 있지 않기 때문에 문제가 앞으로도 쉽게 해결될 것 같지는 않아 보입니다.

물론 비록 화가의 이름을 정확히 알 수 없어도 여전히 그림은 하나하나 뛰어난 작품입니다. 프란체스코 성인의 이야기를 생동감 넘치게 잡아내고 있지요.

그런데 벽화를 자세히 들여다볼수록 프란체스코 성인이라는 사람 자체가 궁금해져요. 어떻게 살았기에 청빈의 상징으로 여겨졌을까요?

## | 모든 걸 버리고 신의 가르침을 전하다 |

평생 청빈을 강조하고 탁발을 하며 살아갔지만, 원래 프란체스코 성인 자신은 가난한 사람이 아니었습니다. 프란체스코는 이탈리아 말로 '프랑스인'이라는 뜻인데요, 이런 이름을 갖게 된 이유에 대해 여러 가지 설이 있습니다.

그중 가장 보편적으로 받아들여지는 이야기는 프란체스코 성인의 아버지가 프랑스로 무역을 하러 갔을 때 태어난 아이라서 프란체스코가 됐다는 겁니다. 그러니까 프란체스코 성인은 아시시를 근거로 프랑스까지 무역을 하러 다니던 대상인의 아들이었던 거지요. 그런데 어느 날 이 부잣집 아들이 무너져가는 성당에서 십자가를 앞에 놓고 기도를 하다가 신의 부르심을 받습니다. 십자가상으로부터 "나의 집을 다시 지으라"는 목소리를 들은 거죠.

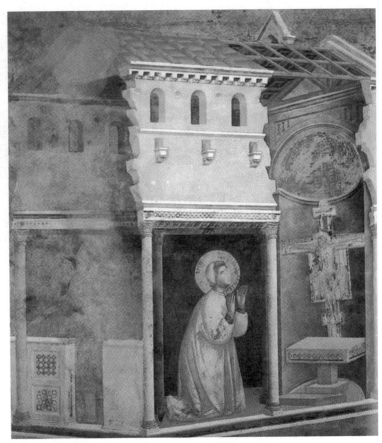

산 다미아노 성당에서의 기도, 1300년경, 프란체스코 성당

위의 그림이 바로 그 일화를 담아내고 있습니다. 벽이 허물어지고 지붕도 뚫린 성당에서 열심히 기도하고 있는 프란체스코 성인이 보입니다. 계시를 받은 후 프란체스코 성인은 자기 재산으로 성당을 보수합니다. 이 성당은 지금까지 잘 남아 있어요. 페이지를 넘겨서 재건한 산 다미아노 성당의 모습을 보시죠. 당시 프란체스코 성인이 기도하며 바라봤던 십자가도 전해오는데 그림 속의 십자가와 거의 일치한다는 걸 확인할 수 있습니다.

순례자들이 프란체스코 성당에서 그림을 본 뒤
프란체스코 성인이 직접 보수한 산 다미아노
성당에 가서 이 십자가를 직접 보게 되면 깜짝
놀랐을 것 같아요.

산 다미아노 성당에서의
기도(부분)

충분히 그랬을 겁니다. 종교의 가르침을 확인
하고 그걸 체험하게 하는 데에 그림이 중요한
역할을 했던 거죠.
프란체스코 성인은 이러한 신비로운 체험을 겪
은 후 모든 것을 버리고 신에게 완전히 귀의합
니다. 부잣집 아들이 갑자기 거지가 되어서 도
시 빈민들과 함께하며 그들에게 신의 가르침을 전달한 거지요. 소
문을 듣고 각지에서 제자들이 구름처럼 몰려들었습니다. 프란체스
코 성인이 종교에 귀의하게 되는 장면도 프란체스코 성당 벽에 프
레스코로 하나하나 자세하게 그려져 있습니다.

모든 부와 명예를 버리고 거리로 나갔던 석가모니 이야기와 비슷
하네요. 가진 게 많은 사람일수록 버리기가 쉽지 않을 텐데, 기적의
힘이 정말 컸나 봅니다.

아마 바로 그 점 때문에 당시 사람들은 많이 감동했을 거예요. 다음
페이지로 넘겨보세요. 이 그림은 나무 패널 위에 그려져 있습니다.
아마 프란체스코 성인이 죽은 직후에 그려진 걸로 보이는데요, 성
인의 이야기가 일찍부터 그림으로 그려졌음을 보여줍니다.

**산 다미아노 성당 내부, 아시시** 원래 걸려 있던 십자가는 아시시의 클라라 수녀원인 산타 키아라 성당에 보관되어 있으며 현재 성당에 자리한 십자가는 복제품이다.

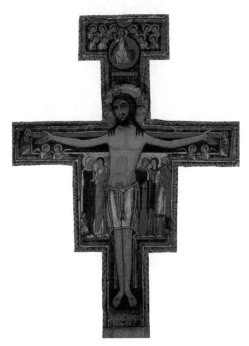

프란체스코 성인이 기도하며 바라본 산 다미아노 십자가, 12세기, 산타 키아라 성당

보나벤투라 베를린기에리, 성 프란체스코 제대화, 1235년, 페사 프란체스코 성당

맨발의 성자라는 별명에 걸맞게 맨발의 프란체스코 성인이 한가운데에 서 있습니다. 그 주변에는 그의 생애를 나타내는 일화가 자그맣게 들어갑니다. 성인의 손과 발등을 보면 예수의 성흔이 그대로 드러나 있어요.

성흔이 뭔가요?

예수 그리스도가 십자가에 매달렸을 때 얻은 상처를 성흔이라고 합니다. 손과 발에는 못 자국, 옆구리에는 창으로 찔린 상처가 있지요. 전해오는 이야기에 따르면 프란체스코 성인은 예수처럼 몸에 성흔을 가지게 되었다고 합니다. 성흔을 얻는 장면은 생애에서 가장 중요한 은총으로 봐서 그림으로 자주 그려집니다.

이 그림을 보니 프란체스코 성인이 정말 검소했다는 게 느껴지네요. 맨발에다가 입은 옷도 거무죽죽한 색이군요.

프란체스코 성인이 입은 걸로 알려진 옷이 지금도 프란체스코 성당에 전해오고 있습니다. 아래 사진이 그 옷인데 정말 누덕누덕 기워 이은 옷입니다. 성인은 성직자의 길을 선택한 후로는 이 옷 한 벌로 살았다고 하죠.

그게 사실이라면 대단히 금욕적인 삶을 살았던 거군요.

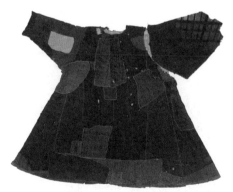

프란체스코 성인이 입었다고 알려진 옷,
아시시 프란체스코 성당

그런데 이 옷 색을 한번 보세요. 커피에 우유를 탄 색처럼 보이지 않나요? 여담입니다만 프란체스코 성인의 가르침을 따르는 '카푸친 수도회' 사람들이 입었던 옷이 카푸치노 커피색과 똑같이 보였다고 합니다. 그래서 우유를 넣은 커피에 카푸치노라는 이름이 붙었다고 해요.

카푸치노 커피가 프란체스코 성인을 따르는 수도사들의 옷 색깔에서 나온 말이었다니 신기하네요.

아무튼 이렇게 초라한 거적때기 하나만 걸친 채 맨발로 신의 말씀을 전하고 다닌 프란체스코 성인과 제자들의 모습에 많은 사람이 감동했습니다. 프란체스코 성인이 일찍부터 자선과 무소유를 실천했다는 것을 보여주는 그림도 있습니다. 오른쪽의 그림을 한번 보시죠.

프란체스코 성인이 뭔가를 건네주고 있네요. 옷인가요?

네, 십자군 패잔병에게 자기 옷을 벗어 주는 장면입니다. 프란체스코 성인이 어렸을 때 있었던 일이라고 합니다. 당시 사람들은 이런 그림을 보고 나서 프란체스코 성인을 그야말로 이타심의 표상처럼 여겼을 거예요.

## | 프란체스코 수도회의 사회적 맥락 |

부잣집 아들이 갑자기 맨발에 거적만 걸치고 선교 활동을 한다는 건 교회 입장에서는 조금 의심스럽게 보일 수 있었습니다. 교회의 권위에 도전하는 이단처럼 여겨질 수도 있었어요. 하지만 당시의 교황 인노첸시오 3세는 프란체스코 성인을 이단으로 핍박하는 대신 교회 제도 안으로 끌어들였습니다. 1210년부터 프란체스코 수도회

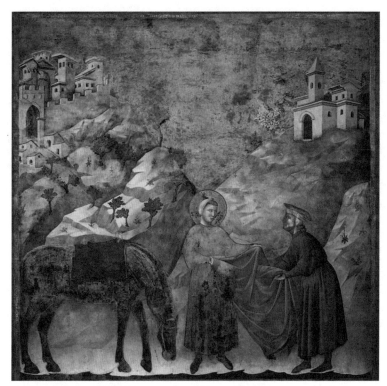

망토를 벗어 주는 성 프란체스코, 1300년경, 프란체스코 성당

의 활동을 인정하기 시작했거든요.

인노첸시오 3세가 엄청난 포용력을 가진 교황이었나요?

이와 관련해서 전설이 하나 전해집니다. 인노첸시오 3세의 꿈에 프
란체스코 성인이 나타났다는 거죠. 다음 페이지 벽화는 그 꿈을 그
대로 묘사해놓았네요.

프란체스코 성인이 무너지는 바티칸의 베드로 성당을 한 손으로 지
탱하고 있습니다. 얼굴을 자세히 볼까요? 정말 온 힘을 다 쓰는 듯

**교황 인노첸시오 3세의 꿈, 1300년경, 프란체스코 성당(왼쪽) 교황 인노첸시오 3세의 꿈(부분)**
무너지는 베드로 성당을 손으로 받쳐 든 프란체스코 성인의 굳센 표정이 인상적이다.

얼굴이 살짝 일그러져 있어요. 무엇보다도 꾹 다문 입술에서 강한
의지가 느껴집니다.

꿈을 그림으로 표현하다니, 앞서 본 십자가 그림처럼 기적이나 꿈
을 그림으로 그려서 보여주는 게 재밌네요.

이 꿈을 통해 교황은 프란체스코 성인이 무너지는 교회를 다시 세
우는 중요한 역할을 한다고 생각하게 되었다고 합니다. 꿈 때문이
라고는 하지만 결과적으로 프란체스코 수도회를 적극적으로 받아
들인 인노첸시오 3세의 결정은 옳았습니다. 경제 호황이 지속되면
서 도시가 번성하자 사람들은 도시로 몰려들었는데 당시 교회는 새
롭게 등장하는 도시민에게 어떻게 교리를 설파할지 고민하고만 있
었으니까요.

교회가 왜 고민했는지 모르겠어요. 신도들이 몰려들었으니 좋지 않았을까요?

이렇게 몰려든 사람들 대부분이 기존 중세 사회에서 자리를 잡지 못한 가난한 사람들이었다는 게 문제였습니다. 아무 연고도 없이 도시로 모여든 사람들의 삶은 녹록지 않았습니다. 자유를 찾아 도시로 모여들었지만 이들 중 많은 수는 기댈 곳도 없이 극도의 가난과 질병으로 고통받았어요.

교회는 이 사람들을 어떻게 다루어야 할지 전혀 몰랐습니다. 시대의 변화에도 둔감했고요. 지금이야 대중을 상대로 예수의 말을 전파하는 게 성직자의 당연한 임무라고 여겨지지만 이 시기에는 꼭 그렇지 않았거든요.

예를 한 가지 들어볼까요? 성당에서 미사를 드릴 때 가장 중요한 순서는 사제에게 '예수의 몸'이라는 밀떡을 받아먹는 영성체입니다. 그런데 당시 도시 빈민 중에는 영성체를 1년에 한두 번이라도 받아본 사람이 몇 없었어요. 오늘날처럼 강론을 자주 듣지도 못했을 테고, 미사의 모든 과정 자체가 라틴어로 진행되었기 때문에 사람들은 도대체 무슨 일이 벌어지고 있는지 이해할 수 없었죠.

오늘날 교회의 모습과 정말 다르네요. 이땐 굉장히 권위적인 느낌이었군요?

당시 기독교는 이미 세상의 주인이었기 때문에 대중에게 꼭 '서비스'를 해줄 필요가 없었거든요. 이런 상황에서 프란체스코회 수도사들

은 대중에게 신의 말씀을 전하기 시작했던 겁니다. 자기들이 가지고 있던 기득권을 버리고 대중 속으로 들어가 가르침을 주려고 했죠. 다음 그림도 비슷한 맥락에서 그려졌습니다.

## | 새와 대화하는 성인 |

프란체스코 성인이 새들에게 뭔가 열심히 이야기하고 있네요? 혹시 새에게까지 설교를 하는 건가요?

맞습니다. 프란체스코 성인은 새들조차 경청할 정도로 훌륭한 설교를 했다고 알려져 있어요. 그림 속에서 성인의 손이 크게 움직이고 있는데도 새들은 날아가 버리지 않고 설교를 듣는 듯 차분히 앉아 있습니다. 성인의 뒤에 서 있는 수도사는 이 장면을 보고 놀라고 있네요. 그림을 보는 관객의 마음을 대변하는 듯합니다.

프란체스코 성인을 존경해서 이곳까지 찾아온 순례자들은 정말 감동받았겠어요.

그렇죠. 순례자들은 프란체스코 성인에 대한 이야기를 듣다가 성인의 일대기가 들어간 그림들과 눈이 마주쳤을 테고, 그때마다 큰 감동을 받았을 겁니다. 또한 이 그림들은 글을 모르는 사람조차도 이해할 수 있도록 쉽고 분명하게 성인의 이야기를 눈앞에 펼쳐 보여주기도 했죠.

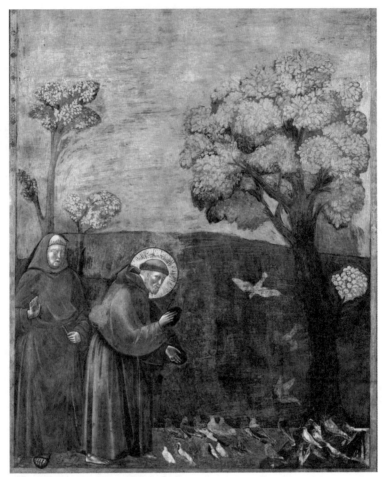

새들에게 설교함, 1300년경, 프란체스코 성당

따라서 아시시의 프란체스코 성당에 그려진 수많은 벽화들은 대중을 위한 적극적인 배려였다고 해석할 수 있습니다.

## | 르네상스의 첫인상 |

지금까지 파도바의 스크로베니 예배당과 아시시의 프란체스코 성당을 둘러보았습니다. 경제 번영과 성공한 상인, 도시 빈민의 발생, 빈민들을 끌어안으려는 수도원 운동의 시작, 구원을 바라는 도시민들의 열망 등으로 르네상스의 서막이 시끌시끌했다는 게 잘 전해졌을지 모르겠습니다.

지금까지 르네상스라고 하면 막연히 화려하고 평화로운 시대라고 생각했는데 생각과 많이 달라서 놀랐어요. 사회 곳곳에서 큰 변화들이 끊임없이 일어났던 시기였군요.

맞습니다. 이 시대의 미술은 사회 변화와 깊은 관련을 맺고 있습니다. 앞에서 보았듯 상인 계층이 꿈꾼 구원의 열망을 반영하기도 했고, 도시라는 새로운 공간을 사는 사람들에게 가르침을 주고자 한 수도원 운동의 일환으로 나타나기도 했죠. 하지만 미술에 대한 사람들의 관심은 이 정도에서 그치지 않았습니다. 곧이어 각 도시들의 정부에서도 미술에 관심을 보이기 시작했거든요. 그러면서 미술은 질적, 양적으로 더욱 성장합니다. 도시의 정부가 미술에 개입하게 된 과정은 다음 강의에서 이어가도록 하겠습니다.

11, 12세기경 도시가 성장하며 여러 사회 문제들이 발생하자 청빈을 앞세우며 등장한
프란체스코 성인은 모든 이가 알아들을 수 있는 강론을 펼쳤다. 프란체스코 성당은
이러한 성인의 가르침을 담아낸 공간이었으며, 성당 벽면을 채운 그림들은 사람들에게
강론과 함께 더욱 강렬한 메시지로 다가왔다.

| | |
|---|---|
| 프란체스코<br>수도회<br>성당 | **위치** 이탈리아 중부의 도시 아시시.<br>**배경** 프란체스코 성인은 약자들의 목소리에 귀 기울였고, 자신을 따르는 이들이 많아<br>지자 수도회를 만듦. 후일 성인을 기리기 위해 성당이 세워짐.<br>　　참고 탁발 수도회: 최소한의 탁발로 연명하는 수도회. 프란체스코 수도회, 도미니크<br>수도회가 대표적. |

| | |
|---|---|
| 성인의<br>일대기를<br>담은<br>그림들 | 신도석을 따라 좌우 양쪽으로 14개씩, 총 28장면으로 이루어졌으며 조토가 그렸다고 알<br>려짐. → 그러나 세부를 비교해보면 차이가 많이 보이므로 조토가 전부를 그리지는 않았<br>을 가능성 있음.<br>**망토를 벗어 주는 성 프란체스코** 무소유를 실천한 성인의 삶을 보여줌.<br>**산 다미아노 성당에서의 기도** 기도를 하다가 성당을 다<br>시 지으라는 계시를 받아 산 다미아노 성당을 재건함.<br>**새들에게 설교함** 새들조차 들을 수 있는 강론을 펼치는<br>성인의 모습을 담아냄. |

| | |
|---|---|
| 프란체스코<br>수도회의<br>사회적<br>맥락 | 당시 교회는 이미 기득권이었기 때문에 굳이 대중에게 신의 말을 설파할 필요성을 느<br>끼지 못했음. 프란체스코 수도회는 기득권을 내려놓고 대중 강론을 펼침.<br>⇒ 성인의 일대기를 담은 벽화들이 글을 모르는 대중에게 큰 힘을 발휘함. |

**프란체스코 성인의 일대기 벽화**

1 존중받는 성 프란체스코

2 망토를 벗어 주는 성 프란체스코

3 왕궁의 꿈

4 산 다미아노 성당에서의 기도

5 재물의 포기

6 교황 인노첸시오 3세의 꿈

7 프란체스코 수도회의 승인

8 불타는 전차의 환영

9 성좌의 환영

10 아레초에서 악마의 추방

11 술탄에게 시련받는 성 프란체스코

12 성 프란체스코의 법열

13 그레초에서의 성탄 설교

14 샘의 기적

15 새들에게 설교함

16 첼라노 기사의 죽음

벽화의 위치

우리의 모든 꿈은 추진할 용기만 있으면 이뤄질 수 있다.

- 월트 디즈니

# 04 시에나, 현실을 바탕으로 이상을 담아내다

#좋은 정부와 나쁜 정부 #두초의 제대화 #온니산티 마돈나
#루첼라이 마돈나

이탈리아 역사에서 가장 중요한 단위 중 하나가 도시국가였다고 했죠. 그런데 과연 어떤 모습이었을지 구체적으로 상상이 가나요? 이제 이 의문을 해소할 수 있는 곳으로 가보겠습니다.

그럴 만한 곳이 있나요?

네, 바로 시에나입니다. 시에나에 가면 정말 타임머신을 타고 700년 전 중세로 돌아간 느낌을 받을 수 있죠.
시에나는 토스카나 지방이라고 불리는 이탈리아 중부에 자리 잡고 있습니다. 토스카나 지방에는 중세의 흔적이 남아 있는 도시가 여럿 있습니다. 물론 그중 가장 유명한 곳은 피렌체죠. 하지만 피렌체는 항상 관광객으로 붐비기 때문에 중세의 고즈넉한 분위기를 느끼기에는 피렌체보다 시에나가 더 좋습니다.

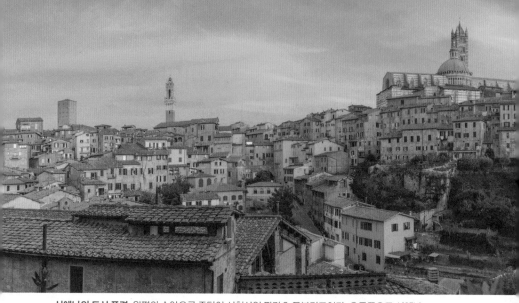

**시에나의 도시 풍경** 왼편의 솟아오른 종탑이 시청사인 팔라초 푸블리코이다. 오른쪽으로 시에나 대성당이 보인다. 이들은 시에나를 찾아오는 순례객에게 좋은 이정표가 되었을 것이다.

## | 전성기의 시에나 |

시에나는 해발 300미터의 꽤 높은 산간 지대에 위치해 있습니다. 도시 전경을 보면 산등성이 제일 높은 곳에 우뚝 솟은 대성당이 보이죠? 그 아래로 건물들이 빼곡히 자리하고 있어요.

집들이 정말 꽉 차 있네요. 도시 규모가 상당히 커 보이는데요.

한창때 시에나의 인구는 6만 명에 이르렀다고 합니다. 앞서 본 아시시가 만

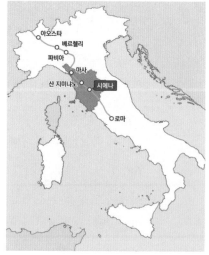

**시에나에서 로마로 가는 순례길** 당시 프랑스에서 로마로 가는 순례길은 시에나를 거쳐서 가도록 되어 있었다. 마사, 산 지미냐노, 시에나가 위치한 지역이 토스카나 지방이다.

명 정도였으니까 몇 배는 큰 도시였죠.

시에나가 이렇게 큰 도시로 발전한 건 11세기부터 불었던 순례 열풍 덕분이었습니다. 당시 로마로 가는 순례길이 바로 시에나 한가운데를 가로질렀거든요. 수많은 순례자가 시에나를 거쳐 가면서 도시는 점점 커졌고 13세기에는 경제적으로도 호황을 맞아 크게 번창하게 됩니다.

아래 지도를 보시면 왼쪽에는 시에나 대성당이, 오른쪽에는 캄포 광장이 보입니다. 캄포 광장에는 시청사가 자리하고 있고요. 대성당과 시청사 사이를 가로지르는 길이 바로 로마로 이어지는 순례자의 길이었습니다.

길들이 복잡하게 얽혀 있어 잘못하면 길을 잃겠어요.

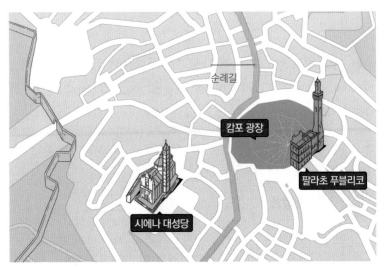

**시에나의 지도** 언덕 능선을 따라 길이 구불구불 나 있다. 오른쪽에 캄포 광장과 팔라초 푸블리코가 있고 왼쪽에 대성당이 자리하고 있다. 로마로 향하는 순례길은 이 두 건물 사이에 위치했다.

그런 염려는 하지 않아도 됩니다. 높이가 102미터나 되는 시청사 종탑이 등대가 되어주니까요. 그리고 오르막길을 따라가면 대부분 대성당으로 이어지기 때문에 생각보다 길을 찾기 쉽습니다.

물론 좁은 골목길을 따라 마냥 걷다 보면 길을 잃기도 하지요. 이때 당황하지 말고 주변을 둘러보세요. 어딘가에서 단테 같은 시인이 시를 짓고 조토 같은 화가가 그림을 그리고 있을 것만 같은 느낌이 들 거예요.

단테나 조토가 살던 때 지어진 도시라는 건가요?

그렇죠. 시에나는 대략 1300년대에 지금과 같은 모습을 갖췄고, 지금까지도 큰 변화 없이 그 모습을 유지하고 있어요.

아직까지 이렇게 잘 남아 있다는 게 놀라운데요.

물론 개인 주택들은 몇 차례 다시 지어졌겠지만 도시 구조 자체는 거의 변하지 않았습니다. 길이나 중요한 건물들은 그때 그대로의 모습을 간직하고 있지요.

## | 도시를 아름답게 |

시에나의 시청사인 팔라초 푸블리코를 한번 볼까요? 팔라초 푸블리코는 1297년에 짓기 시작해 1310년경 지금의 모습으로 완성됩니다.

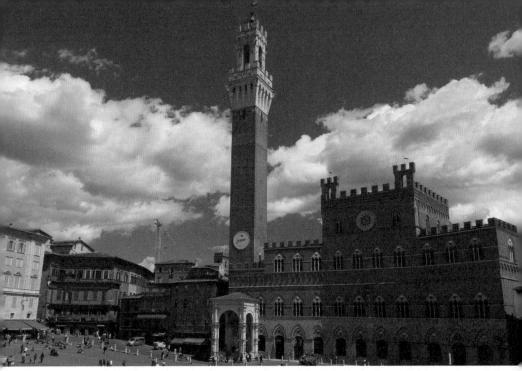

**팔라초 푸블리코, 1297~1310년경, 시에나** 오늘날에도 1층은 시청으로, 나머지 건물은 의회와 박물관 등의 용도로 사용되고 있다.

안에 들어가 보면 현대 건축을 방불케 할 만큼 설계가 나름 합리적입니다. 천장의 높이와 창의 위치, 방의 넓이와 방끼리 연결하는 동선 등이 불편하지 않게 지어졌어요. 전기와 수도만 놓으면 요즘 지어진 건물과 차이가 없을 정도죠.

시에나 정부가 도시를 아름답고 편리하게 꾸미기 위해 깊이 고민했다는 사실이 당시 기록에서도 드러납니다. 예를 들어 1260년에 제정된 법령에 따르면 진흙으로 집을 짓더라도 도로 면에 접한 부분은 반드시 벽돌로 지어야 한다고 되어 있어요. 조항 말미에는 "도시를 아름답게 만들기 위해 이 조치를 시행한다"고 적혀 있고요.

도시를 아름답게 꾸미겠다는 생각을 일찍부터 했네요.

그렇죠. 당시 시에나는 독립된 국가였기 때문에 도시를 꾸미는 일은 국가의 자긍심을 높이는 일과 다름없었어요. 굉장히 중요하게 생각했을 겁니다.

시에나 정부는 이 밖에도 도시 정비에 관한 법을 계속해서 만들었습니다. 여기에 벽돌은 반드시 정부가 허가한 제품만 사용해야 한다는 법도 있었어요.

왜 그런 법까지 만들어야 했을까요?

품질 미달인 벽돌을 쓰면 안전에 문제가 생길 수도 있으니까요. 그리고 벽돌의 색이나 크기 같은 게 매번 다르면 도시 미관이 정리되지 않은 채 제각각 달라져버리고 말겠죠.

자기 도시를 아름답게 꾸미겠다는 시에나 정부의 의지는 대단했습니다. 1315년에 발표된 법에는 캄포 광장 주변의 건물일 경우 창문틀을 팔라초 푸블리코에 들어간 것과 같은 방식으로 제작해야 한다는 조항까지 있었거든요.

창문틀까지 맞추려 했다고요?

네, 덕분에 시에나만의 독특한 창 양식이 나올 수 있었습니다. 캄포 광장에서 팔라초 푸블리코 정면을 바라보면 새로운 양식의 창이 잘 보입니다.

기본적으로 뾰족한 아치형의 큰 틀이 있고 그 틀 안에 작은 기둥이 하나 또는 두 개가 들어서서 다시 작은 아치 두세 개로 나눠진 구조

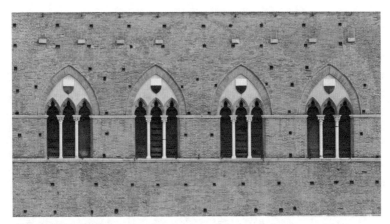

팔라초 푸블리코의 창문

암브로조 로렌체티, 좋은 정부가 다스리는 나라(부분), 1338~1339년경, 팔라초 푸블리코

입니다. 이렇게 생긴 창을 '시에나 양식 창'이라고 부르게 됩니다. 광장 곳곳에서 이런 양식의 창이 눈에 띄어요.

도시의 미관을 정비하려고 건물의 창문틀까지 맞추려고 했다니 놀라워요.

이런 노력 덕분에 시에나는 일찍부터 비교적 정돈된 모습을 갖출 수 있었겠지요.

당시 시에나 사람들은 자신들이 만든 도시에 대해 남다른 자부심을 느끼면서 그걸 표현하고 싶어 했어요. 아래 그림은 암브로조 로렌체티가 그린 좋은 정부가 다스리는 나라입니다. 폭이 14미터나 되는 거대한 프레스코 벽화인데, 왼쪽에는 도시가 자리해 있고 오른쪽에는 평화로운 농촌 풍경이 담겨 있습니다.

도시 쪽에는 건물들이 아주 빼곡하게 들어차 있네요. 당시 시에나의 모습을 그린 건가요?

그림 속 풍경이 실제 시에나라는 주장이 있긴 합니다만 그냥 상상 속의 도시라고 해석하기도 합니다. 실제 시에나라고 보는 학자들은 그림 속에 시에나를 암시하는 부분이 많다고 지적해요. 예를 들어 도시 부분의 맨 왼쪽 건물 사이로 멀리 시에나 대성당의 모습이 들어가 있고, 무엇보다도 '시에나 양식 창'을 가진 건물이 여럿 보입니다. 확실히 그림 속 도시는 실제 시에나처럼 보이기도 하죠.

암브로조 로렌체티, 좋은 정부가 다스리는 나라에서 춤추는 사람들(부분)

정말 방금 본 창이 그림 속에 들어가 있네요.

그런데 도시 한복판에서 춤추는 사람들이 있죠? 이걸 보면 과연 이 해석이 맞는 건지 의아해지고 맙니다.

도시 한가운데서 강강술래 하듯이 춤추고 있는 사람들 말이죠?

암브로조 로렌체티, 좋은 정부가 다스리는 나라, 1338~1339년경, 팔라초 푸블리코

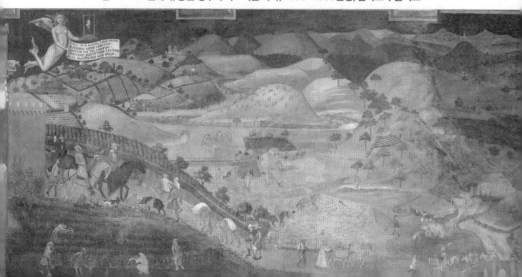

그렇습니다. 공공장소에서 춤추는 게 당시 법으로 금지되어 있었기 때문에 이런 풍경은 불가능했어요. 이렇게 보면 이 그림은 상상 속 도시로 보입니다.

일부는 사실이고 일부는 상상으로 꾸며진 게 아닐까요?

사실 그렇게 보는 게 가장 적절합니다. 실제와 허구, 어느 한쪽으로 보기보다는 둘이 서로 섞여 있다고 보는 게 옳을 거예요. 즉 시에나를 이상적인 도시의 기준으로 삼아 이를 더 미화시켜 그린 그림인 거지요. 도시 안에 춤추는 사람을 그려 넣은 것도 사람들이 덩실덩실 춤을 출 만큼 나라가 태평함을 강조하기 위해서였을 겁니다.

## | 춤을 출 정도로 평화로운 동네 |

좋은 정부가 다스리는 나라의 가게들을 좀 살펴볼까요? 오른쪽 위 그림에서 신발 가게는 양말도 같이 팔고 있습니다. 그 앞에서 나귀를 끌고 온 사람이 흥정을 벌이고 있고요. 바로 옆은 학교인가 봅니다. 학생들이 열심히 공부하는 모습이 보이네요. 식료품 가게와 공방들이 이어지고 길에는 사람들이 분주히 오고 갑니다. 양떼를 이끄는 목동들까지 더해져 길거리는 활력이 넘치죠.
게다가 그림 속 도시는 멈추지 않고 계속 발전하는 중입니다. 아래 그림 속 배경을 보면 인부들이 건물을 올리려고 열심히 일하고 있어요.

좋은 정부가 다스리는 나라에서 활기 넘치는 상점들의 모습(부분)

좋은 정부가 다스리는 나라에서 건물 짓는 모습(부분)

그런데 우리나라에 이와 비교하며 볼 만한 그림이 있습니다. 국립 중앙박물관에 소장되어 있는 태평성시도라는 그림입니다.

이름을 들으니 뭔가 앞서 본 그림과 비슷하게 태평한 시대의 모습을 그린 그림일 것 같아요.

태평성시도는 18세기경에 그려졌다고 추정되는 8폭 병풍입니다. 도시 풍경이 아주 세밀하게 묘사된 그림인데, 여러 부분에서 로렌체티의 벽화를 연상시켜요. 우연의 일치인지도 모르겠지만 태평성시도가 그려진 시대를 조선의 르네상스라고 부르는 연구자들도 있습니다. 태평성시도는 대략 18세기, 바로 조선 영·정조 때 그려졌어요. 이 시기에 조선의 문화가 다시 융성하게 되었다고 보고 르네상스라고 부르는 거죠. 어쩌면 르네상스라는 이름으로 두 시대를 연결 지을 때 로렌체티의 그림과 태평성시도는 좋은 연결점이 될

**태평성시도(부분), 조선 후기, 국립중앙박물관**

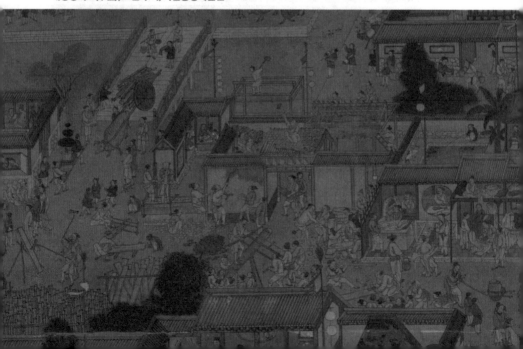

수 있을 겁니다.

그림의 세부를 보면 물건으로 가득한 상점이 줄지어 있고, 곳곳마다 손님들로 넘쳐나죠. 시장 풍경뿐만 아니라 건물이 지어지는 광경도 들어가 있습니다.

로렌체티의 그림처럼 시장 모습이 활기차네요. 시끌벅적한 소리가 들려올 것만 같은데요.

활기찬 시장이 중심이 되는 걸 보면 태평성시도나 로렌체티의 좋은 정부가 다스리는 나라 모두 경제 번영을 평화로운 도시의 전제 조건으로 삼고 있음을 알 수 있습니다. 다시 말해 평화로운 도시를 상상하면서 상업 활동을 아주 생생하게 강조하고 있다는 겁니다.

사람 생각은 어디서나 비슷한가 봐요.

## | 좋은 정부란? |

다시 로렌체티의 벽화로 돌아가 봅시다. 지금까지 살펴본 부분은 성 안이었는데 이제 성 밖으로 나가보죠.

성 밖 풍경은 벽화의 절반을 차지할 정도로 큽니다. 당시 도시국가는 성 안의 도시뿐만 아니라 주변의 농촌 지역도 다스렸습니다. 결국 좋은 정부가 다스리는 도시국가는 주변 지역까지도 잘 다스린다는 사실을 보여주는 듯해요.

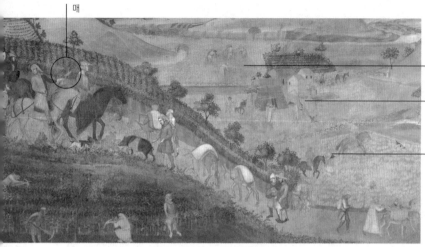

매

추수하는 농부

타작하는 농부

씨 뿌리는 농부

**암브로조 로렌체티, 좋은 정부가 다스리는 나라에서 농촌 풍경(부분)**

도시 안팎을 모두 잘 다스려야 좋은 정부였던 거네요.

바로 그 점을 보여주려 했던 거예요. 그림을 자세히 볼까요? 가장 왼쪽에서는 호화로운 옷을 입은 사람들이 사냥개를 앞세우고 매사 냥을 나가는 중입니다. 반대편 길에는 돼지, 짐을 가득 실은 나귀와 함께 성 안으로 들어오려는 무리도 있네요. 물건을 사서 밖으로 나 가는 사람까지 더해 길은 수많은 사람으로 붐빕니다. 먼 배경에는 열심히 일하는 농부들의 모습이 보이고요.

그런데 농부의 모습을 자세히 들여다보면 씨를 뿌리는 농부, 추수 하는 농부, 타작하는 농부가 동시에 등장합니다. 농촌의 사계절이 한꺼번에 그려진 겁니다.

왜 사계절을 한 장면에 다 그려 넣었을까요?

**시에나 주변의 전원 풍경** **좋은 정부가 다스리는 나라 속 전원 풍경(부분)** 오늘날 시에나의 농촌 풍경과 매우 유사하다.

화가가 그린 상상의 세계라서 가능한 모습이죠. 하지만 상상의 산물이라고 해서 현실과 아예 동떨어졌다고 생각해서는 안 됩니다. 그림에 그려진 풍경은 지금 우리가 확인할 수 있는 시에나의 농촌 모습과 거의 같으니까요.

위의 사진과 그림을 보세요. 왼쪽이 오늘날 시에나의 전원 풍경이고 오른쪽이 그림 속 전원 풍경입니다. 중간중간에 조금씩 숲이 자리한 언덕에 농작물이 줄지어 있는 모습은 지금이나 700년 전이나 똑같아 보입니다. 이렇게 보면 로렌체티의 그림은 화가가 상상력을 발휘해서 그린 유토피아 같은 곳이지만 바탕은 자신들의 생활 터전인 시에나와 그 주변의 세계였던 거지요.

화가는 자신이 상상할 수 있는 가장 좋은 세계를 그린 거군요.

그렇죠. 암브로조 로렌체티는 좋은 정부가 다스리는 이상적인 세계를 이렇게 현실과 상상을 섞어가며 흥미롭게 펼쳐내고 있습니다.

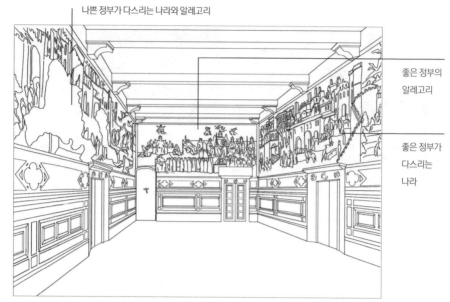

나쁜 정부가 다스리는 나라와 알레고리

좋은 정부의
알레고리

좋은 정부가
다스리는
나라

시에나 시청사 회의실에 그려진 로렌체티의 벽화

## | 회의실에 그린 그림 |

암브로조 로렌체티가 그린 좋은 정부가 다스리는 나라는 시청사 안
의 회의실에 그려져 있습니다. 회의실에는 이 그림 말고도 좋은 정
부의 알레고리, 나쁜 정부가 다스리는 나라도 자리하고 있죠. 위의
도해를 보면 그림들이 어떻게 배치되었는지를 알 수 있을 겁니다.
이 그림들에 대해 제대로 이해하기 위해서는 먼저 그림이 그려진
방에 대해 알아야 합니다. 이 방은 당시 시에나 정부의 핵심 멤버
들이 모이던 회의실이었습니다. 이렇게 중요한 공간에 좋은 정부가
들어서면 어떤 점이 좋아지고, 나쁜 정부가 들어서면 또 어떤 나라
가 되는지에 대해 묘사한 그림을 그려 넣었던 거죠.

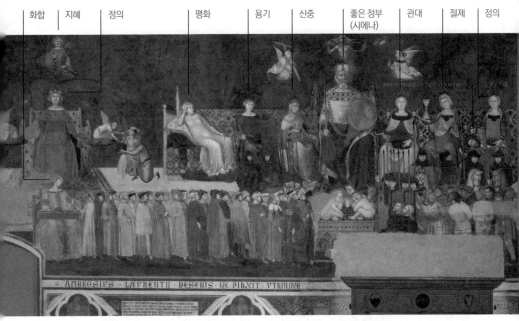

| 화합 | 지혜 | 정의 | 평화 | 용기 | 신중 | 좋은정부<br>(시에나) | 관대 | 절제 | 정의 |

암브로조 로렌체티, 좋은 정부의 알레고리, 1338~1339년, 팔라초 푸블리코

잘못하면 나라가 망한다고 겁주는 느낌도 나고요.

바로 그 점을 의도했을 겁니다. 그럼 좋은 정부의 알레고리를 조금 확대해서 보겠습니다.

좋은 정부의 상징은 윗줄에 자리하고 있습니다. 오른쪽의 가장 크게 그려진 남자가 바로 시에나 정부를 상징합니다. 그의 양옆으로 여러 사람이 앉아 있는데 이들 역시 어떤 개념의 상징이에요. 머리를 괸 여성이 보이시죠? 평화의 상징입니다. 여기서부터 시작해 오른쪽으로 한 명씩 용기, 신중, 관대, 절제, 정의를 나타냅니다.

화면 왼쪽에는 붉은 옷을 입은 여인이 큰 의자에 앉아 있습니다. 이 여인은 다시 정의를 상징해요. 머리 위에는 지혜의 상징이 그려져 있지요. 정의는 공정함을 뜻하는 저울을 머리 위에 이고 이걸로 시

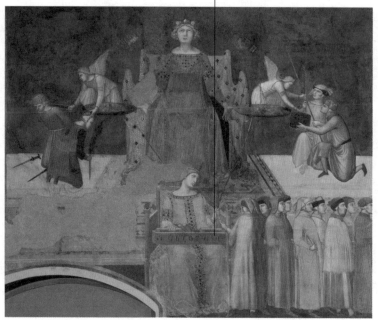

화합
(Concordia)

암브로조 로렌체티, 좋은 정부의 알레고리(부분), 1338~1339년, 팔라초 푸블리코

민들에게 상벌을 내리고 있습니다.

이때에도 저울은 공정함을 의미했었군요.

그렇습니다. 법이 엄격하게 적용되는 것을 보여주려는 듯 저울의 왼쪽에서는 범죄자의 목을 베고 있고 오른쪽에서는 상을 내리고 있습니다. 정의의 아랫부분에는 시에나 시민들이 줄지어 그려져 있어요. 이들은 당시 시에나를 대표하는 사람들로 상인이나 장인, 그리고 변호사나 교사 같은 사람들입니다. 모두 한 손에 끈을 들고 있습니다. 그 끈은 오른쪽에 있는 시에나 정부를 상징하는 남자로부터 시작해 왼쪽에 있는 정의의 여신까지 이어집니다.

서로 합심하라는 뜻이었나 보네요.

그렇게 봐야겠지요. 시민들과 정의의 여신 사이에서 끈을 이어주는 여인은 화합의 상징이거든요. 여인의 무릎 위에는 화합을 뜻하는 말인 '콘코르디아Concordia'가 쓰인 커다란 대패가 놓여 있습니다.

왜 하필 대패를 가지고 있는 건가요?

서로 다름을 드러내지 말고 의견을 잘 맞춰보라는 뜻이었던 듯해요. 저울 양쪽과 연결된 정의의 여신이 들고 있는 끈은, 화합의 여신의 왼손을 만나 하나가 되어 시민들에게 이어집니다. 이 역시 선행과 악행을 균형 있게 봐야 한다는 뜻으로 볼 수 있어요.

갑옷

**좋은 정부의 알레고리 속 평화(부분)**
갑옷을 베고 편하게 앉아 있다.

그런데 왜 평화의 여신만 저렇게 누워 있나요?

꼭 다른 신들이 열심히 일하면 자신은 하는 일 없이 쉬어도 된다고 말하는 것 같지 않나요? 사회가 잘 돌아가면 평화는 그냥 얻어질 수 있음을 보여주는 겁니다. 어떻게 보면 뻔한 교훈이지만 이걸 이토록 거대한 그림으로 그렸다는 점이 독특해요. 시에나 정부를 이끄는 국무위원들이 중

요한 결정을 내리기 위해 모이는 회의실의 벽을 이렇게 장식했다니 의미심장하죠.

한편 '나쁜 정부'가 다스리는 사회는 사정이 다릅니다. '나쁜 정부'라서 그런지 그림마저 많이 파손돼 있는데요, 그나마 잘 남아 있는 부분을 보도록 합시다.

가운데 자리에 뿔이 난 악마가 앉아 있네요. 그 옆에 앉아 있는 사람들도 그냥 사람이 아니라 다 부정적인 상징이겠죠?

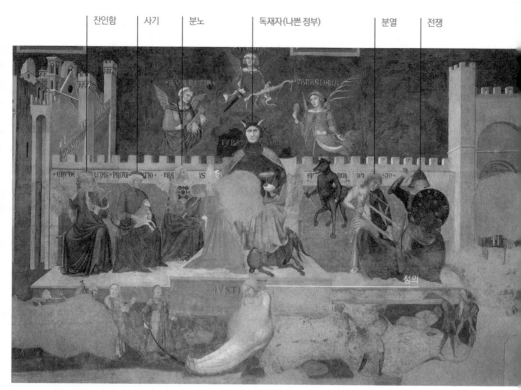

암브로조 로렌체티, 나쁜 정부가 다스리는 나라, 1338~1339년, 팔라초 푸블리코

맞습니다. 악마는 독재자를 상징
하고 그 주변에는 각각 잔인함,
사기, 분노, 분열, 전쟁의 상징이
자리하고 있습니다. 아래쪽에 꽁
꽁 묶인 것은 정의입니다. 옆의
그림을 보면 사람들은 이유도 모
른 채 어딘가로 끌려가네요. 이런
정부가 다스리면 나라가 어떻게
될지는 굳이 말하지 않아도 알겠
지요?

나쁜 정부가 다스리는 나라에서 끌려가는 시
민(부분)

## | 공화국의 자신감 |

벽화가 그려지던 때 시에나는 한 명이 지배하는 곳이 아니라 아홉
명의 국무위원이 함께 통치하는 집단 지도 체제였습니다. 대통령이
나 집정관 1인이 통치하는 방식은 독재 정치의 위험이 있기 때문에
도시 내의 정치 세력들에서 각각 대표를 뽑아 한시적으로 통치하는
방식을 택한 거죠.

앞서 본 벽화들은 그 아홉 명의 국무위원이 회의를 하던 공간에 그
려졌습니다. 상상해보세요. 회의를 하다가 고개를 들면 이 그림들
이 바로 눈에 들어왔을 거예요. 좋은 정부의 영향과 나쁜 정부의 영
향이 아주 명확하게 시각적으로 구현된 모습을 보면서 시에나의 통
치자들은 책임감을 느끼고 긴장했을 겁니다.

이 그림을 보면서 회의를 하면 자연히 좋은 정부가 될 것 같네요. 판단을 잘못 내리면 어떻게 될지 결과가 풍경처럼 눈앞에 펼쳐져 있으니까요.

그렇죠. 그게 시에나의 힘이었을지도 모르겠어요. 1347년, 흑사병이 도시 전체를 휩쓸기 전까지만 해도 시에나는 피렌체나 베네치아, 제노바에 지지 않을 만큼 강력한 도시국가였습니다. 유럽 전체를 상대로 무역과 은행업을 하며 부를 축적해나갔고 인구도 6만 명에 이르렀지요.

하긴, 저런 거대한 그림을 회의실에 그려놓을 정도면 나름대로 자신감이 있어야 할 것 같긴 해요.

시에나가 가장 번성할 때 정부는 아홉 명의 국무위원으로 이루어져 있었습니다. 시에나 정부는 때때로 국무위원 숫자를 열 명에서 열두 명으로 늘리기도 하는데 역사적으로 보면 아홉 명이었을 때 가장 번성했지요.

9라는 숫자가 좋은 숫자였나 보네요.

시에나에서는 특히 그랬었나 봅니다. 실제로 9라는 숫자가 잘 드러난 곳도 있죠. 팔라초 푸블리코 앞에 있는 캄포 광장을 볼까요? 이 광장은 꼭 부챗살처럼 생겼는데 총 아홉 마디로 구획되어 있습니다.

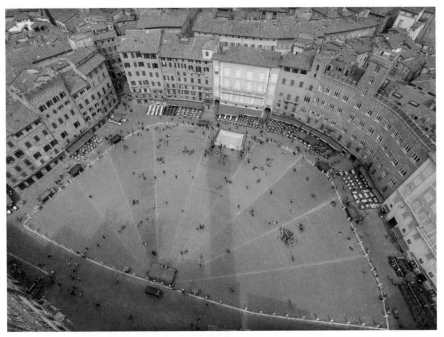

**캄포 광장, 시에나** 부챗살 모양의 광장은 아홉 개로 구획되어 있어서 이 광장이 아홉 명의 국무위원이 통치하던 시기에 조성되었음을 보여준다.

9로 숫자를 맞춘 걸 보니 캄포 광장도 아홉 명의 국무위원이 통치하던 시기에 만들어진 거죠?

네, 맞습니다. 광장을 만들 때 우선 붉은 벽돌을 깐 뒤 그 주위의 길은 밝은 회색 돌로 포장했어요. 그리고 광장 위쪽에는 상수도로 쓰이는 분수대를 배치하고 아래쪽에 하수구를 만들었습니다. 부챗살 같은 구획선이 모인 꼭짓점이 바로 하수구 자리인데, 광장에 내린 빗물이 여기를 통해 빠져나가게 설계되어 있지요. 광장을 지금처럼 말끔하게 정비한 아홉 명의 국무위원은 자신들의 업적을 후세에 남기기 위해 이렇게 아홉 개로 구획했던 거죠.

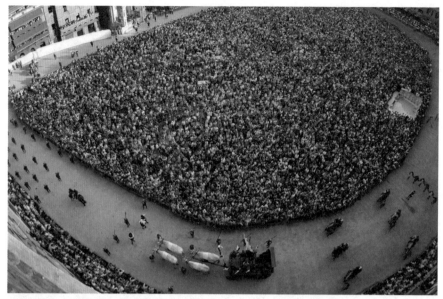

**팔리오 축제에 몰려든 인파** 팔리오가 열리면 시에나는 축제의 장으로 화려하게 변신한다.

오늘날 이 광장은 시에나를 찾은 관광객들이 편안하게 쉬거나 산책하는 곳입니다. 하지만 1년에 몇 번은 아주 중요한 축제의 장으로 변하기도 합니다. 특히 시에나를 대표하는 팔리오 축제 시기에 캄포 광장은 위 사진과 같은 모습이 됩니다.

대단하네요. 광장 전체가 사람들로 꽉 찼어요.

매년 7월 2일과 8월 16일, 캄포 광장은 이처럼 수많은 사람으로 가득 찹니다. 팔리오는 시에나뿐만 아니라 토스카나 지방 전체에서 13세기부터 치러왔던 경마 대회입니다. 지금 우리로 치면 구區라고 할 수 있는, 시에나를 구성하는 17개 지역에서 종로구 팀, 중구 팀 하는 식으로 각자 팀을 꾸려 안장이 없는 말을 타고 경주를 합니다.

여기서 안장 없이 말을 탄다고요?

그렇습니다. 팔리오는 아주 원시적인 경마 경기라고 할 수 있어요. 매우 위험하긴 해도 용맹함을 보여주기에 이만한 게 없을 겁니다. 옛날과 마찬가지로 오늘날에도 팔리오에서 승리하면 경주자와 경주자가 대표하는 지역에 크나큰 영광이 됩니다. 경기가 끝난 뒤에 승리한 쪽은 아주 멋진 가두 행진을 하는데 진 팀은 그 뒤를 맥없이 따를 수밖에 없지요.

재미있네요. 이런 원시적인 경기가 수백 년간 계속되고 있다니 신기하기도 하고요.

한 해에 두 번 열리는 이 축제에는 지금도 어마어마한 인파가 몰립니다. 중세 도시에서 이런 축제는 더욱 중요한 역할을 했어요. 시에나의 경우 1년에 100일 이상의 축일과 축제가 있었다고 합니다. 오늘날 팔리오의 광경을 보면 그 열기가 어느 정도였을지 짐작해볼 수 있지요.

굉장히 활기가 넘치는 도시였군요.

맞아요. 오늘날 시에나는 고풍스러운 도시지만 한때는 매일 새로운 건물이 들어서고 거리가 인파로 붐비는 활력 넘치는 도시였을 겁니다. 지금까지 시에나의 정부 청사인 팔라초 푸블리코와 그 앞의 캄포 광장까지 살펴봤습니다. 하지만 중세 시에나의 번영을 보려면

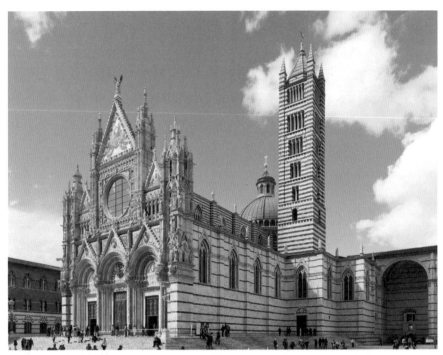

**시에나 대성당, 13세기 중반**

이곳만으로는 충분하지 않습니다. 시에나를 말할 때 결코 빼놓을
수 없는 건축물이 있어요. 바로 시에나 대성당이죠.

## | 하얀 대리석의 고딕 성당 |

시에나 대성당은 13세기 중반부터 지어진 건물로, 시기적으로 보면
고딕 성당이지만 토스카나 지방의 건축 전통을 잘 보여줍니다.

일반적으로 생각하는 고딕 성당과는 조금 다른 느낌이 드네요.

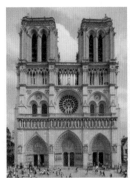
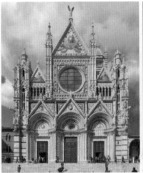
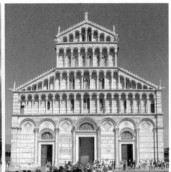

파리 노트르담 대성당, 1163년　시에나 대성당, 13세기 중반　　피사 대성당, 1063년

그렇죠. 파리 노트르담 대성당 같은 프랑스 고딕 성당과 비교하면 시에나 대성당은 더 정돈된 느낌을 줍니다. 특히 정면을 보면 언뜻 고대 그리스 로마 신전처럼 삼각형의 지붕선이 두드러져 기하학적으로 보입니다. 게다가 하얀 대리석으로 지어졌기 때문에 프랑스 고딕 성당보다 한층 밝은 느낌이 들지요.

기하학적이라는 게 무슨 뜻인가요?

예를 들어 시에나 대성당의 정문 3개를 보면, 크기가 모두 같고 그 위의 아치도 프랑스 고딕 성당에 비해 반원 모양에 가깝습니다. 이런 요소들이 규칙적으로 반복될 때 기하학적이라고 합니다. 기하학적 요소들은 정삼각형의 지붕선과 어우러져 건물을 단정하게 보이도록 하죠.

기하학적으로 구성하고 대리석으로 마감한 시에나 대성당은 이곳에서 멀지 않은 피사의 대성당에서 유래를 찾을 수 있습니다. 최소 100년 이상은 먼저 지어진 피사 대성당의 영향을 받아 시에나 대성

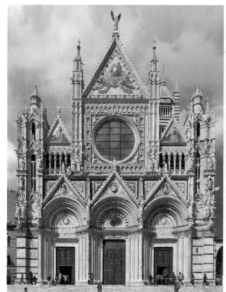

시에나 대성당, 13세기 중반

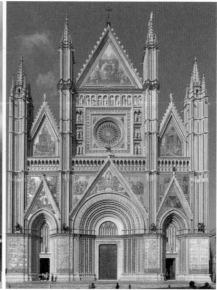

오르비에토 대성당, 1290~1330년

당을 좀 더 화려하게 만들었던 듯해요. 하얀 대리석에 짙은 갈색의 대리석을 집어넣어 장식하는 기법은 토스카나 지방에서 상당 기간 유행했던 기법이거든요. 즉 시에나 대성당은 이탈리아 중부의 지역적 전통 위에 프랑스 고딕 성당에서 특징적으로 나타나던 뾰족한 수직적 장식물을 더한 건축물인 거죠.

시에나 사람들은 자기만의 전통을 가지고 있었군요.

중세 시에나 사람들은 시에나가 고대 로마 때 지어졌다고 생각했습니다. 늑대의 젖을 먹고 자란 두 형제 중 레무스가 시에나에 와서 도시를 건설했다고 믿었죠. 이런 건국 신화 때문에 시에나 사람들은 새로운 대성당에도 고대의 요소를 어느 정도 집어넣고 싶었을

거예요. 당연하지만 이 시대 이탈리아에는 고대 로마가 남긴 건축물이나 조각이 곳곳에 남아 있었습니다. 고대 로마의 건축 양식이 꾸준히 영향을 미치고 있었던 겁니다.

한편 단아한 모습의 시에나 대성당은 당시 주변 도시 사람들에게 깊은 인상을 주었습니다. 거의 똑같이 생긴 성당이 하나 더 지어질 정도로 말입니다. 옆의 오른쪽 성당의 모습을 한번 보시죠.

시에나 대성당과 거의 똑같네요. 이 성당도 시에나에 있나요?

아닙니다. 오른쪽 사진 속 성당은 시에나에서 남쪽으로 130킬로미터 정도 떨어진 오르비에토라는 곳에 있습니다. 24페이지에 잠깐 등장했죠. 오르비에토 사람들은 시에나의 대성당이 정말 마음에 들었는지 거의 똑같은 모양으로 대성당을 지었습니다. 대성당을 짓기 위해 아예 시에나에서 건축가를 초빙하기까지 합니다.

그런데 오르비에토와 시에나처럼 도시끼리 양식을 주거니 받거니 하며 교류하는 경우도 있었지만 다른 방향으로 번지는 경우도 있었어요. 특히 시에나와 라이벌 관계였던 피렌체가 그랬죠. 두 도시는 상대편보다 더 큰 성당을 지으려 했습니다. 시에나 대성당이 완성된 것을 보고 피렌체 사람들은 곧바로 웅장한 대성당을 건설하기 시작합니다. 그러자 이번에는 시에나가 기존 성당을 크게 확장하려는 대규모 건축 계획을 세웁니다. 하지만 시에나의 야심은 실현되지 못했어요.

공사를 시작한 후 얼마 지나지 않아 흑사병이 창궐하는 바람에 공사는 중단되어버렸거든요. 새 성당이 들어설 자리는 빈터로만 남아 있

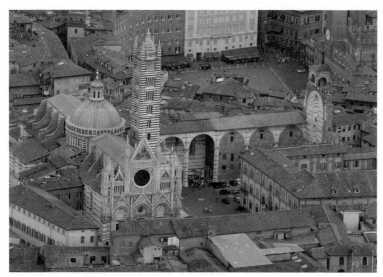

**미완성으로 남은 시에나 대성당의 회랑** 시에나 사람들은 피렌체 대성당보다 더 큰 대성당을 짓기 위해 현재 대성당을 가로지르는 새로운 대성당을 계획했다. 현재 일부 회랑과 정면부만 남아 있다.

는데, 터만 봐도 새로 지어질 성당의 규모가 상당했다는 것을 알 수 있습니다.

현대 국가들이 군비 경쟁을 하는 것과 다를 바 없네요. 성당을 더 크고 웅장하게 짓는다고 신앙심이 깊어지지는 않았을 텐데 말입니다.

대성당은 당시 도시국가를 대표하는 상징물이었기 때문에 다른 경쟁 도시에 비해 규모나 장식에서 결코 지고 싶지 않았을 거예요. 피렌체보다 더 거대한 대성당을 짓겠다는 시에나 사람들의 원대한 꿈은 이뤄지지 않았습니다만 그렇다고 시에나 공화국의 자존심이 상할 일은 없었습니다. 시에나 대성당에는 당시 어느 도시도 가지지 못한 대단한 걸작이 자리하고 있었기 때문이지요. 조토와 함께 초

기 르네상스 시대를 수놓은 또 한 명의 천재 화가, 두초가 그린 제대화가 바로 시에나 대성당에 있었습니다.

## | 제대에 놓은 그림 |

두초는 시에나를 주 무대로 활약한 화가입니다. 두초가 시에나 공화국 정부의 의뢰를 받아 대성당 안에 그린 제대화가 아래 마에스타죠. 마에스타는 '위대한 자'라는 뜻인데, 여기서는 위대하신 성모 마리아를 말합니다.

크기가 얼마 만한 건가요?

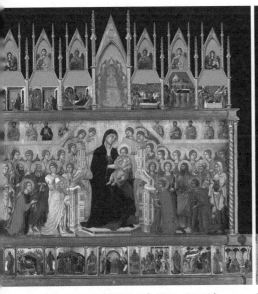

두초, 마에스타 앞면(재구성), 1308~1311년

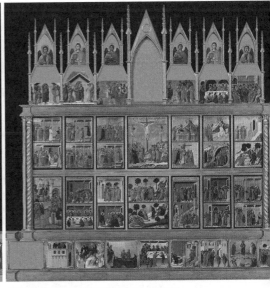

두초, 마에스타 뒷면(재구성), 1308~1311년

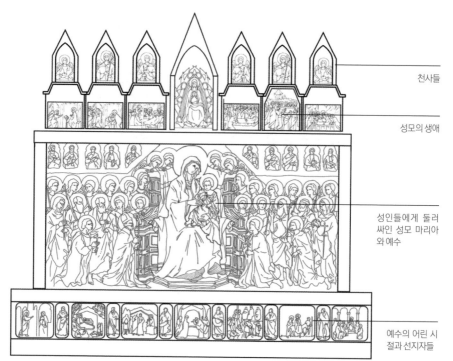

천사들

성모의 생애

성인들에게 둘러 싸인 성모 마리아 와 예수

예수의 어린 시 절과 선지자들

**두초의 마에스타 앞면 패널에 그려진 그림**

가로세로가 모두 5미터에 달하니 대단히 큰 제대화입니다. 앞면에 는 수많은 성인에게 둘러싸인 마리아의 모습이, 뒷면에는 예수의 일대기가 그려져 있습니다. 예수의 일대기 부분은 각 조각마다 다 른 주제를 담고 있는 패널화입니다.

패널화는 나무판 위에 그린 그림을 뜻한다고 했죠? 오늘날에는 주 로 캔버스, 즉 천 위에 그림을 그리지만 이때는 주로 나무판에 그림 을 그렸습니다.

당시엔 대부분 이런 나무판 위에 그림을 그렸던 거군요. 나무판을 이어 붙여 이렇게 큰 작품을 만들었다니 놀라워요.

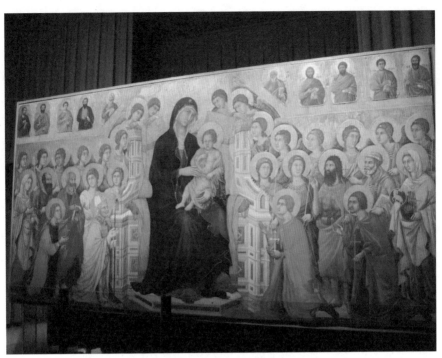

**시에나두오모박물관에 전시된 두초의 마에스타 중앙 패널**

마에스타는 나무 패널을 이어 붙여 만든 그림 중에서는 상당히 큰
작품에 속합니다. 사실 벽화를 제외하면 이 시대에 그려진 작품 대
부분은 이러한 패널화입니다. 오늘날 박물관이나 미술관에서 볼 수
있는 작품도 패널화가 많고요. 패널화 중에서 가장 중요한 작품들
은 제대 위에 놓이는 그림인데 제대 위에 놓인 그림이었다고 해서
제대화라 부릅니다.

제대화는 그러니까 무대장치 같은 거네요?

그렇게 보면 이해가 좀 더 쉬워지겠네요. 참고로 제대화를 우리나

라 미술사학계에서는 제단화라고 부르기도 합니다. 그런데 가톨릭에서는 제단이라는 용어를 쓰지 않고 대신 제대라는 용어를 쓰기 때문에 제대화라고 부르는 게 보다 정확한 표현입니다.

제대화는 교회 안에 안치되는 작품이기 때문에 심혈을 기울여 정성껏 만듭니다. 큰 교회일 경우 제대가 여러 개 있어 그만큼 많은 제대화가 제작되었고요. 유럽의 박물관이나 미술관에서 중세나 르네상스에 제작된 큰 규모의 패널화를 보면 거의 대부분 제대화라고 생각하면 됩니다. 지금 보는 두초의 마에스타도 제대화입니다. 시에나 대성당의 중앙 제대에 놓였던 그림이죠.

제대화 뒷면에 빈 공간이 있네요? 미처 그림을 그려 넣지 못했나요?

아직도 어디에 있는지 찾지 못한 조각들입니다. 앞서 보여드린 마에스타의 모습은 합성입니다. 시에나 대성당에 가더라도 이 작품을 볼 수 없어요. 지금은 앞 페이지 사진에서 보듯 대성당 뒤에 있는 두오모박물관에 중앙 패널만 전시되어 있지요. 조각조각 잘린 다른 패널들은 영국 런던이나 미국 워싱턴 D.C. 등 전 세계 미술관에 흩어져 있습니다.

왜 그런 안타까운 상황이 되었나요?

17세기경 시에나 대성당에서 이 제대화를 중앙 패널에서 내린 후 분해해서 일부를 팔았던 듯합니다. 당시 사람들의 눈에는 이 그림이 구식으로 보여서 그렇게 했던 것 같아요.

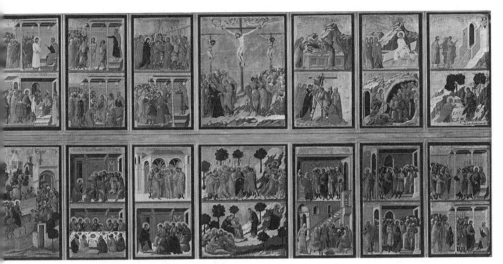

**마에스타 중앙 패널 뒷면** 예수의 수난 이야기가 아래위로 각각 13개씩 총 26개로 전개된다.

이제 와서 다시 사들이기도 힘들 테고… 아쉬운 일이네요.

그렇죠. 곳곳에 패널이 흩어져 있었던 탓에 마에스타의 본래 모습
이 어떠했는가는 20세기 미술 연구자들 사이에서 인기 있는 연구
주제 중 하나였습니다. 일부 학자들은 이미 발견된 그림들을 성경
이야기에 맞춰보려고 시도했어요. 성경에 나오는 예수와 성모 마
리아의 이야기를 바탕으로 그림의 위치와 순서를 배치했던 겁니다.
하지만 이리저리 순서를 맞춰봐도 모두 그럴듯해 보이니 헷갈리기
만 했습니다.
그런데 답은 의외로 허무하게 나왔습니다. 미술사학자 존 화이트가
패널에 남아 있는 못 자국과 좀먹은 자국을 맞추어봄으로써 그림
순서를 확정했거든요.

단순하지만 가장 확실한 답을
찾았네요.

나중에는 패널에서 내려진 후
해체되어 여기저기 팔려 가는
신세가 되었지만 만들어질 당
시 마에스타와 작가인 두초는
대단한 영광을 누렸습니다. 지
금도 시에나 공화국이 두초에
게 작업을 의뢰하면서 쓴 계약
서나 여러 문헌이 남아 있는데

소가 끄는 수레에 실려 대성당으로 향하고 있는
두초의 마에스타

요, 두초의 작업실에서 성당으로 마에스타를 옮길 때의 행진에 대
한 기록도 포함되어 있습니다.

그림을 옮기는 행진까지 했다고요?

그것도 보통 행진이 아니었습니다. 기록에 따르면 1311년 6월 9일
부터 시에나의 모든 가게가 사흘 동안 문을 닫고 두초의 제대화를
대성당에 헌정하는 행사에 참여했다고 해요. 앞서 보았던 팔리오
같은 대규모 축제가 사흘이나 열렸던 거예요. 화가로서 이런 명예
가 또 어디 있겠습니까?
위 사진은 이 제대화의 봉안식 700주년을 기념해서 이를 다시 재현
한 모습입니다. 그러니까 2011년 6월 9일에 열린 행사죠. 그때와 똑
같이 소가 끄는 수레에 마에스타를 싣고 대성당으로 향하고 있어요.

## | A타입, B타입: 조토와 두초 |

스크로베니 예배당에서 조토를 만나보았고, 시에나에서는 두초를
만나보았으니 이제 초기 르네상스의 거장 두 사람을 모두 만나본
셈입니다. 이쯤에서 르네상스 미술 작품을 감상하는 중요 포인트를
알려드리겠습니다. 바로 르네상스 그림을 두 개의 타입으로 구분해
감상하는 방법입니다. 일단 성모자상을 중심으로 비교해볼까요?

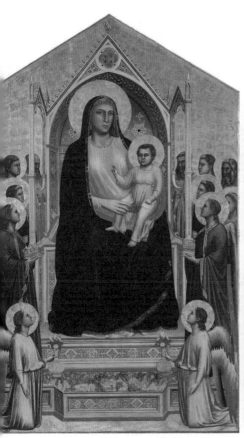

조토, 온니산티 마돈나, 1310년, 우피치미술관

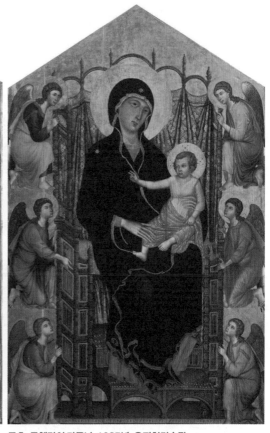

두초, 루첼라이 마돈나, 1285년, 우피치미술관

성모자상이라면 예수와 성모 마리아를 함께 그린 그림이죠? 굳이 성모자상을 비교하는 이유가 있나요?

당시에 성모자상이 많이 그려졌기 때문입니다. 이 시대에는 성모자상을 그리지 않은 화가가 없고, 조각하지 않은 조각가가 없다고 할 정도로 성모자상을 많이 제작했거든요. 심지어 요새처럼 가격대나 사이즈 별로 미리 만들어놓았다가 팔기도 했습니다. 집집마다 성모자상을 걸어놓고 기도했다고도 하지요. 대부분의 작가들이 자기 스타일대로 성모자상을 그렸습니다.

그러니 미술의 스타일을 비교해 보려는 사람들에게 성모자만큼 연습하기 좋은 주제가 없겠죠. 다시 앞 페이지의 두 그림을 보세요. 왼쪽이 조토, 오른쪽이 두초의 성모자상입니다. 두 그림 모두 1300년을 전후한 시기 이탈리아 중부에서 제작됐습니다. 일단 조토의 그림을 A타입, 두초의 그림을 B타입이라고 가정하죠. 두 타입의 다른 점을 아시겠나요?

두 작품 다 화려해 보여요. 아기 예수를 안은 성모 마리아가 가운데에 앉아 있고, 주위는 온통 금빛으로 번쩍거려서 비슷해 보입니다.

그건 맞아요. 둘 다 배경에 금박을 입혔습니다. 실제 금을 4~5센티미터 너비의 정사각형 모양으로 얇고 촘촘하게 붙여나간 후 잘 다듬어서 전체를 하나의 금판처럼 완성하는 방식으로 만들어냈죠. 물론 아무리 얇게 금을 입혔다 하더라도 조토의 성모자상은 높이 3.2미터, 두초의 성모자상은 높이 4.5미터로 둘 다 규모가 상당히

큰 그림이라 꽤 많은 양의 금이 쓰였을 겁니다.

비교를 위해 힌트를 살짝 드리겠습니다. 조토의 성모자상은 원래 피렌체에 있는 온니산티 수도원에 걸려 있었기 때문에 온니산티 마돈나라고 부릅니다. 마돈나는 성모 마리아를 뜻해요. 온니산티 마돈나에서 다른 것보다 성모의 몸을 자세히 살펴보세요. 어떻게 묘사되어 있나요?

아기 예수를 감싸 안은 모습이 아주 단단해 보여요. 아이를 보호하려는 모습 같기도 하고요.

조토, 온니산티 마돈나, 1310년, 우피치미술관

잘 보셨습니다. 콘크리트만큼이나 탄탄해 보이는 신체죠. 이렇게 입체감과 중량감이 느껴지도록 표현해서 신체의 구조에 시선이 집중되도록 했습니다. 성모의 옷을 보세요. 과거의 그림과는 달리 잡다한 장식 없이 아주 단순합니다. 이처럼 인간의 신체 자체에 집중하는 모습을 르네상스 미술의 '휴머니즘'이라고 부를 수 있겠네요.

공간 배치에 있어서도 사실성을 추구했습니다. 조토가 그린 천사들과 성인들을 보세요. 성인들이 옥좌를 둘러싸고 서 있다는 사실, 두 천사

가 옥좌 앞 공간에 꿇어앉아 있다는 점을 모두 분명히 알 수 있습니다. 조토가 그려낸 공간은 우리가 살아가는 삼차원 공간과 비슷해서 매우 설득력 있게 보입니다.

확실히 성인들이 성모를 둘러싸고 서 있다는 느낌이 드네요.

## | 하늘거리는 성모 |

반면 두초의 그림은 이와 대비됩니다. 아래를 보세요. 두초의 성모 자상 그림은 루첼라이 마돈나라고 불립니다. 연대로 보면 조토의 온니산티 마돈나보다 앞서 그려졌습니다. 조토와는 특히 공간 배치 방식에서 큰 차이를 보입니다. 조토의 작품에서와는 달리 두초의 천사들은 삼차원 공간이 아니라 평면 위에 놓여 있습니다. 두초는 사실적인 공간 구현에 별로 관심이 없었던 듯해요.

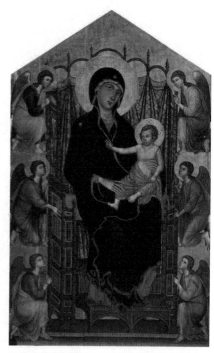

그러네요. 천사들이 앞뒤로 서 있는 게 아니라 의자에 달린 장식품 같아요.

그렇다고 이 그림이 나쁘다는 건 아닙

두초, 루첼라이 마돈나, 1285년, 우피치미술관

니다. 두초의 그림이 지닌 작품성도 만만치 않아요. 엄숙한 조토의 성모자상에 비해 훨씬 우아한 느낌이 있지요.

특히 옷을 보면 조토의 성모에 비해 가볍게 하늘거리는 옷감의 느낌이 잘 살아 있습니다. 성모자가 앉아 있는 옥좌와 그 위를 덮은 천의 표현도 대단히 섬세하고 화려해요. 덕분에 성스러운 어머니와 아들이 아름답게 빛나고 있습니다. 이와 같은 장식적인 화려함이야말로 중세에 유행하던 고딕 전통에 가깝지요.

A타입은 사실적인 묘사를 했고 B타입은 우아한 묘사를 했다고 정리할 수 있겠네요. 알 듯 말 듯 해요.

이 같은 조토와 두초의 대조는 다른 작품에서도 확인할 수 있습니다. 다음 페이지의 그림은 모두 유다의 입맞춤을 그린 겁니다. 왼쪽은 조토가 그린 것이고 오른쪽은 두초가 그린 것이죠.

이 유다의 입맞춤을 풀어내는 방식에서도 조토와 두초는 각각 A타입과 B타입으로 갈립니다. 여기서는 앞서 성모자상과는 다른 기준에서 두 유형을 분류할 수 있죠. 다시 두 그림을 보세요. 두 그림에서 가장 극명하게 느껴지는 차이는 감정 표현입니다. 조토는 예수 그리스도와 유다의 얼굴을 모두 완전한 측면으로 잡았습니다. 유다를 바라보는 예수의 시선은 불꽃이 튀는 듯 강렬하죠. 반면 두초의 그림에서 예수는 유다의 입맞춤을 담담하게 받아들이는 모습입니다.

같은 장면인데 두 화가가 자기 식대로 해석한 거네요?

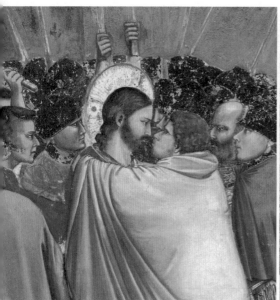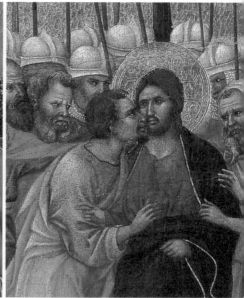

조토, 유다의 입맞춤, 1303~1305년, 스크로베니 예배당(왼쪽)
두초, 유다의 입맞춤, 1308~1311년, 시에나두오모박물관(오른쪽)

그렇죠. 조토의 그림에서 마주하고 있는 두 얼굴은 선과 악이 서로 대등하게 부딪히는 모습 같습니다. 예수의 얼굴에는 직선이 많이 쓰였고 유다의 얼굴에는 곡선이 많이 보입니다. 여기서 직선은 선함을 보여주고 곡선은 이와 대조되는 악함을 보여주는 듯합니다. 결과적으로 이런 대조를 통해 예수와 유다의 존재감이 분명히 느껴지지요.

반면 두초의 그림에서는 예수와 유다의 관계가 심리적으로 복잡해 보입니다. 예수의 표정은 앞서 본 조토 그림보다 훨씬 담담합니다. 마치 제자의 배신을 안타까워하는 것 같아요.

## | 두 타입의 비교 감상 |

같은 이야기를 풀어내도 강렬한 감정의 실체를 강조한 A타입, 미묘하고 우아한 심리를 강조한 B타입의 대조적인 경향은 조토와 두초 이후의 작가들에서도 계속 이어집니다. 르네상스 미술이 전개되는 내내, 심지어는 르네상스 시대가 끝나고 바로크, 로코코 시대까지도 이어지지요. 특히 14~16세기에 제작된 미술 작품들은 대체로 A타입과 B타입으로 구분됩니다. 미술관에서 어떤 작품을 만나더라도 감상 포인트를 짚어낼 수 있죠. 조토의 그림과 비슷한지, 두초의 그림과 비슷한지 따져보기만 하면 되거든요.

굉장히 유용한 감상법이네요. 두 유형의 작품 중 어느 쪽이 더 훌륭한가요? 전문가들의 기준이 따로 있을 것 같아요.

군이 따지자면 A타입 쪽일 거예요. 조토 이래로 서양미술사는 육중하고 무게감 있는, 입체감이 뛰어난 작품을 선호해왔으니까요. 하지만 두초의 그림도 충분히 좋습니다. 미술사를 배운다고 생각하지 말고 둘 중 어느 그림을 집에 걸어둘지 골라보세요. 많은 이들이 밝고 명랑한 두초 그림을 고르지 않을까요? 사실 두초의 작품이 보다 일반적인 취향을 반영한다고 할 수도 있습니다. 고딕 전통, 즉 르네상스 이전 시대에 유행하던 그림의 맥락에서 보면 두초의 작품이 더 정통에 가깝기도 하고요. 조토의 작품은 갑자기 튀어나와서 미술사의 축 자체를 흔들어놓은 쪽에 속합니다.

결국 조토와 두초는 서로 추구하는 바도 달랐고 각각의 매력을 지니고 있다고 해야겠네요.

A타입과 B타입의 차이는 르네상스 초창기부터 서양미술 저변에 흐르던 강력한 긴장 관계를 잘 보여줍니다. 특히 우리가 보고 있는 르네상스 미술에서 그 차이가 더 명백하게 드러나죠. 앞으로 소개해 드릴 작품 중에도 A타입, B타입을 비교할 만한 예가 많으니, 직접 비교하며 감상하는 연습을 해보면 좋을 거예요.

시에나는 로마로 가는 순례길이 통과하던 도시로, 오늘날까지 이탈리아 중세
도시국가의 모습을 그대로 간직하고 있다. 당시 시에나는 피렌체와 경쟁하며 도시의
자긍심이었던 도시 미관을 정돈하는 데에 많은 노력을 쏟아부었다. 이러한 노력은
도시 곳곳에서 발견된다.

---

**팔라초**
**푸블리코**

이탈리아 중부 토스카나 지방에 위치한 시에나의 시청사. 이후 캄포 광장 주변에 건물
을 지을 때 비슷한 창을 씀.

**좋은 정부와 나쁜 정부가 다스리는 나라** 팔라초 푸블리코 회의실에 그려진 암브로
조 로렌체티의 벽화. 시에나의 실제 풍경을 기초로 이상적인 도시의 모습을 그려냄.

비교 태평성시도

⇒ 국무위원들이 회의하던 장소에 이런 그림을 그린 건 시에나의 자신감을 보여줌.

---

**시에나**
**대성당**

13세기 중반에 지어진 성당. 시기상 고딕 건축물이지만 중세 토스카나 지방 건축 전통
을 잘 보여줌.

**마에스타** 두초가 그린 시에나 대성당의 제대화.
나중에 조각조각 흩어지게 되나 패널에 남은 못
자국과 좀먹은 자국을 통해 그림 순서를 맞춤.

---

**미술의**
**두 가지**
**타입**

**A타입** 조토: 신체의 입체감과 무게감이 두드러짐. 삼차원에 가까운 공간을 구현함.

참고 조토, 온니산티 마돈나, 1310년

**B타입** 두초: 우아하며 화려한 옷에 집중하여 장식성을 살림. 실제 공간이라기보다는

평면 공간. 참고 두초, 루첼라이 마돈나, 1285년

세계는 일순간의 폭발로 인해서가 아니라 한동안 흐느끼는 사이에
종말을 맞을 것이다.
- 제인 구달, 『희망의 이유』 중

# 05 대위기가 오다

#오르산미켈레 제대화 #스트로치 제대화

지금까지의 흐름을 보면 이제 곧 르네상스가 우리 눈앞에 웅장하게 펼쳐질 것 같습니다. 그런데 현실은 오히려 반대였어요. 1347년 흑사병이라는 무시무시한 전염병이 유럽 전역을 덮칩니다. 수없이 많은 사람들이 흑사병으로 죽게 되죠. 화가들도 예외일 수 없었습니다. 시에나 시청 안에 대규모 벽화를 그린 암브로조 로렌체티도 이때 사망한 것으로 알려져 있습니다.

흑사병은 많이 들어보았어요. 그렇게 무서운 전염병이었나요?

흑사병의 정체는 지금까지도 명확하게 밝혀지지 않았습니다. 통설에 따르면 원래 몽골 지역의 풍토병이었는데, 칭기즈칸이 거대한 제국을 건설하면서 제국의 길을 따라 전 세계로 퍼졌다고 합니다. 야생 들쥐에게 있던 병으로 알려져 있습니다만 정말 그런지는

여전히 미지수입니다. 확실한 건 1347년 흑사병이 유럽 전역을 강타했다는 사실뿐이지요.

안타깝게도 이 시기 유럽 도시들은 상하수도 시설이 변변치 못한 상태에서 급격한 인구 증가를 맞이했기 때문에 위생이 극도로 열악했습니다. 게다가 거듭되는 전쟁과 기근으로 인해 사람들의 영양 상태 또한 매우 나빠져 있었고요.

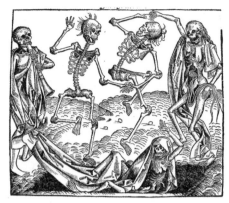

미하엘 볼게무트, 「뉘른베르크 연대기」 중 죽음의 춤 삽화, 1493년

이럴 때 전염병이 돌면 그야말로 걷잡을 수 없어지는 상황이었겠네요.

## | 충격적인 죽음의 연쇄 |

흑사병의 파괴력은 정말 상상을 초월했습니다. 역사학자들은 흑사병의 충격이 제2차 세계대전보다 컸다고 보기도 합니다. 제2차 세계대전 때 대략 6000만 명이 목숨을 잃었는데 이 엄청난 전쟁의 참화도 흑사병의 충격을 표현하기에는 부족하다는 겁니다.

비교적 최근 우리나라에 돌았던 전염병을 생각해볼까요? 2009년부터 전 세계적으로 신종플루라는 전염병이 돌았습니다. 그런데 정작 신종플루의 치사율은 0.1퍼센트였고, 2015년 여름에 발생했던 메르

스는 이보다 높은 15퍼센트였죠. 이 정도 치사율에도 사회 전체는 공포와 혼란에 휩싸였어요.

아무리 치사율이 낮다고 해도 걸리면 죽을 수 있는 병이니까요.

흑사병의 치사율은 비교도 안 될 정도로 무시무시했습니다. 가장 보수적으로 잡아도 90~95퍼센트에 이를 정도로요. 게다가 진행 속도도 너무 빨라서 걸리면 2~3일 안에 죽었다고 해요. 마지막엔 몸이 검게 타들어 간다고 해서 '블랙 데스Black death' 즉, 흑사병이라는 이름이 붙었습니다. 이렇게 무시무시한 전염병이 유럽 전체를 휩쓸었던 거예요.

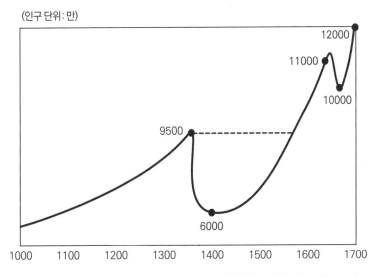

**1000~1700년 유럽의 인구 변화** 1300년에서 1400년 사이 유럽 인구의 거의 절반이 흑사병으로 죽어나갔다. 흑사병 직전 9500만 명이었던 유럽의 인구는 6000만 명 이하로 줄어들었다. 유럽의 인구가 이전의 규모로 회복되는 데에는 200년 가까운 시간이 걸렸다.

흑사병은 1347년부터 1349년 사이에 엄청난 기세로 번져나갔습니다. 단 3~4년 만에 유럽 전체를 점령한 거죠. 더 무서운 건 흑사병이 10년 단위로 계속해서 되돌아왔다는 겁니다. 조금 안도할 만하면 돌고, 또 돌고…. 이러니 사람들의 심리적 공황이 엄청났지요. 흑사병은 이렇게 18세기까지 반복해서 발생하면서 전 유럽을 공포에 떨게 했습니다.

흑사병은 매번 엄청난 사망자를 냈지만 그중 특히 1347년에 발생한 최초의 흑사병이 무시무시한 사망률을 기록했죠. 이때 흑사병으로 유럽 인구의 절반 이상이 목숨을 잃었다고 해요. 한번 생각해보세요. 주변에 있는 사람 둘 중 한 명이 순식간에 죽어 사라진다면 어떻게 되겠어요? 정말 상상조차도 하기 싫은 일인데 당시 이런 일이 실제로 벌어지고 있었습니다.

주변 사람 중에서 절반이 죽었다면 자기가 흑사병에 걸리지 않았다고 해도 정신적으로 큰 충격을 받을 것 같아요….

맞아요. 흑사병은 유럽인들의 정신세계에 뿌리 깊은 상처를 남기면서 사회관계까지 파괴했습니다. 예를 들어 가족 한 사람이 흑사병에 걸리면 다른 가족들은 그 사람을 버리고 도망가는 수밖에 없었어요. 어차피 치료법도 없는 상황에서 괜히 그 가족을 돌보겠다고 나섰다가는 자기까지 허무하게 목숨을 잃고 마니까요. 이런 식으로 흑사병은 가족, 친구, 이웃 관계를 모두 파괴해버립니다. 한 사람이 속해 있는 모든 공동체를 아예 없애버린 거죠.

당시 흑사병에 걸린 어떤 사람은 모든 재산을 파리한테 주겠다는

유언을 남겼다고 합니다. 주변에 남아 있는 존재가 파리밖에 없었기 때문이라고 해요. 이런 식의 냉소주의도 흑사병과 함께 빠르게 번져갔습니다.

이런 대재앙을 어떻게 극복할 수 있었나요? 시대가 너무 암울해서 뭔가 새로운 게 시작될 것 같지 않아요.

그런 점에서 르네상스를 새롭게 바라볼 필요도 있습니다. 역사가 발전해서 르네상스라는 새로운 세계가 밝아오는 게 아니라 엄청난 대재앙이 벌어지자 그것을 극복하기 위해 노력한 결과가 바로 르네상스일 수도 있다는 겁니다.

이제 르네상스란 말 속에 비장함이 느껴지는데요.

르네상스에 대해 살펴보면 살펴볼수록 비장함이 점점 크게 느껴지실 거예요.

## | 비장한 르네상스의 출발 |

흑사병 시대가 오자 무엇보다도 종교를 대하는 사람들의 태도가 가장 먼저 변합니다. 이전보다 종교에 더 깊게 몰두하는 사람이 늘어난 겁니다. 앞선 시기에도 죽음은 언제나 삶과 가깝게 있었지만 흑사병 때문에 죽음이 삶에 한층 더 가까이 다가왔을 테니까요.

정말 언제든 자기도 죽을 수 있다고 생각할 수밖에 없었겠네요.

그렇게 되면서 종교에 더더욱 매달리게 되었던 겁니다. 더 열심히 기도하고, 더 열심히 구원을 열망하는 거죠. 그 때문에 교회가 번창했습니다. 그러나 부분적으로 교회의 역할이 축소되기도 합니다.

왜 교회의 역할이 축소되나요? 사람들이 더 간절히 구원을 바라게 되면서 교회는 할 일이 더 많아질 것 같은데요.

흑사병으로 인해 종교에 대해서 회의하는 사람들도 생겨났거든요. 너무나 거대한 죽음을 목격하면서 종교적 가르침도 헛되다고 하나 둘 생각하게 되었던 거지요.
앞서 흑사병에 걸려 죽게 되면서 전 재산을 파리에게 준 사람의 얘기를 해드렸는데, 이처럼 흑사병에 걸려 죽을 때에는 병자성사도 기대할 수 없었습니다. 무서운 전염병으로 죽어가는 이에게 다가가서 성사를 거행해줄 용감한 성직자를 기대하기가 어려웠으니까요. 다시 말해 사람들은 종교도 자기를 지켜주지 못한다는 사실을 깨닫게 된 거예요.

세상이 정말 어둡게 느껴져요.

이런 상황에서 그때그때의 삶을 즐기자는 쾌락주의자도 나오고, 삶이나 종교 모두를 회의하는 냉소주의자도 나오게 되죠. 그런데 여기서 과학적 사고와 합리적 판단을 강조하는 이성주의도 나온다는

게 흥미롭습니다.

이성주의가 흑사병 때문에 나온다고요?

네, 그렇게 볼 수 있어요. 예를 들어 르네상스 때 의학이 눈부시게
발전한 건 상당 부분 흑사병이라는 재앙에서 살아남기 위한 노력의
결과였습니다. 레오나르도 다 빈치 같은 화가가 해부학을 연구한
이유도 이런 사회적 분위기하고 관련이 있었던 겁니다.

## | 흑사병이 미술에 끼친 영향 |

14세기 유럽 세계를 지배했던 흑사병의 영향권에서 미술 역시 비껴
갈 수 없었습니다. 먼저 조토가 이루어낸 여러 가지 성과가 급속히
무너집니다. 흑사병 이후의
미술, 그러니까 1347년 흑
사병의 1차 충격 이후 유럽

**파울 퓌르스트, 흑사병 의사의 모습을 담
은 동판화, 1656년** 흑사병 의사는 새 부
리 같은 방독면 마스크를 쓰고 온몸을 감
싸는 가운을 입었으며 손에는 장갑을 꼈
다. 가운에는 침이나 분비물이 튀지 않도
록 왁스나 기름으로 코팅 처리를 했다.
흑사병에 대한 의학 지식이 쌓이면서 의
사는 환자와 직접 접촉하지 않는 복장을
하게 되었다.

미술이 어떻게 변했는지는 한동안 미술사학계의 중요한 연구 주제가 되었습니다.

그림은 오래 남으니까 한번 달성한 성과가 붕괴되기 어려울 것 같고, 화가가 전부 죽지도 않았을 텐데 어떻게 그런 일이 벌어졌나요?

어떤 사고나 사건이 일시적으로 역사의 발전에 영향을 끼치긴 해도 흐름까지 바꾸지는 않는다는 게 역사학계의 일반적인 관점입니다. 그런데 흑사병은 예외였습니다. 흑사병의 충격은 엄청났어요. 이 엄청난 전염병이 주기적으로 발생하면서 가져온 영향력은 너무나 커서 당시 사람들의 일상을 크게 바꿔놓았어요. 여기서 미술도 어느 정도 변할 수밖에 없었던 겁니다.

## | 병을 치유하는 성모자상: 오르산미켈레 |

그럼 흑사병이 미술에 끼친 영향을 하나씩 짚어보도록 하겠습니다. 우선 흑사병 시대에는 기적을 기대하는 마음이 커져선지 사람들은 병을 치유한다는 그림이나 조각에 더욱 매달리는 경향을 보였습니다.

병을 치유하는 미술이 있었나요?

물론 과학으로 증명하기는 어렵겠죠. 하지만 신앙심 깊은 중세 사람

들은 그런 기적이 언제나 일어난다고 믿었습니다. 특히 전염병이 창궐하는 암울한 시기에 어떤 그림 앞에서 기도를 해서 병이 낫게 되었다는 게 알려지면 그 그림을 보려고 셀 수 없이 많은 사람들이 몰려들었어요. 피렌체의 오르산미켈레에 안치되어 있는 성모자상이 바로 그런 경우였습니다.

곡식 창고이자 곡식 거래 시장의 역할을 했던 오르산미켈레는 피렌체 구 시가지의 중심, 대성당과 시청사를 잇는 길 중간에 자리하고 있습니다. 원래 오르산미켈레의 2층에는 비상 곡식 창고가 있었어요. 전쟁이 나서 도시가 포위될 때를 대비해 일정량의 곡식을 저장해놓는 용도였죠. 덕분에 건물 안팎에 곡식을 거래하는 시장이 자연스럽게 생겼는데, 시간이 흘러 곡식 시장이 다른 데로 옮겨갔습니다. 그 후 이 건물은 피렌체의 길드 대표들이 모여 회의하는 장소가 되었고요.

**오르산미켈레, 1337년, 피렌체** 곡식 저장고이자 곡식 시장으로 쓰이던 오르산미켈레는 1층에 안치된 성모자상이 치유의 기적을 발휘한다는 소문이 돌면서 흑사병 시대에 중요한 성소가 된다.

시장터가 회의실이 되었군요.

그런 셈이죠. 앞 페이지에서 보신 건물이 오르산미켈레입니다. 1층에 보이는 아치형 창들은 원래는 개방되어 있었습니다. 당시 오르산미켈레에서 벌어졌던 곡식 거래 장면을 담은 필사본 그림도 전해오는데요, 상인들이 분주히 곡식을 사고팔고 있습니다. 그리고 오른쪽에 성모자상이 자리하고 있는 게 보이죠.

시장인데 성모자상이 놓여 있네요.

당시에는 시장 안에도 이렇게 성모자상을 안치해 간단한 예배나 의식을 할 수 있도록 했습니다. 흥미로운 건 이 성모자상이 갑자기 기적을

곡식을 사고파는 사람들　　성모자상

**오르산미켈레에서 곡물 거래가 이루어지는 장면을 담은 필사화, 1340년경, 메디치라우렌치아나도서관**

발휘하게 된다는 겁니다. 이 때문에 오르산미켈레는 중요한 성소가 되었죠. 다음 페이지 사진은 오늘날 오르산미켈레 내부에 안치된 성모자상의 모습입니다.

방금 본 그림과 거의 똑같네요. 그런데 정말 이 성모자상이 병든 사람을 치료하는 기적을 발휘했나요?

**베르나르도 다디, 오르산미켈레 제대화, 1346~1347년, 오르산미켈레** 치유의 기적을 발휘하는 오르산미켈레의 성모자상은 흑사병 시대 가장 유명한 그림이었다. 13세기에 기적을 발휘한 성모자상은 1347년에 다디의 상으로 교체된다.

일단 당시 기록에 의하면 그렇습니다. 13세기 말부터 오르산미켈레에 자리하고 있던 성모자상은 치유의 기적을 발휘한다고 알려져 있었어요. 이 기적은 흑사병이 돌던 시기에도 계속 이어졌기 때문에 오르산미켈레의 성모자상은 흑사병 시대의 가장 유명한 그림이 됩니다. 성모자상을 보기 위해 수많은 사람들이 모여들자 오르산미켈

레는 아예 성당으로 쓰이게 되지요. 지금도 성당으로 사용되고요. 사방으로 개방되어 있었던 아치도 이때 벽으로 막힙니다. 한편 이곳을 찾은 수많은 사람들이 봉헌한 예물과 기부금은 피렌체 정부의 1년 예산보다 많았다고 합니다.

당시 여기로 몰려드는 인파는 상상할 수 없을 정도였겠네요. 죽음을 피하고 싶은 마음, 구원받고 싶은 마음이 정말 간절했나 봅니다.

네, 이 간절한 열망을 현대인의 감성으로는 쉽게 짐작할 수 없을 거

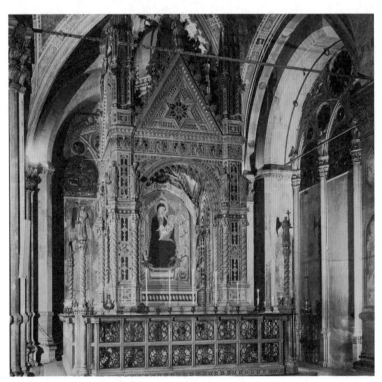

**안드레아 오르카냐, 제대화 구조물, 1355~1359년, 오르산미켈레** 성모자상을 보기 위해 사람들이 몰려들자 성모자상을 감싸는 구조물을 화려하게 만들었다.

예요. 왼쪽 사진을 보면 호화로운 건축 구조물이 그림을 감싸고 있죠? 성당에 돈이 모여들자 그 돈으로 성모자상을 화려하게 꾸민 겁니다. 그림을 보호하는 닫집 같은 이 구조물은 대리석으로 만들어져 있는데 자세히 보면 진귀한 귀금속이 곳곳에 박혀 있습니다. 당시 사람들이 오르산미켈레에 몰려드니 그림을 둘러싼 보호대에 도리어 엄청난 돈을 쓴 거지요.

그 정도로 이 성모자상은 당시에 소중한 거였군요.

## | 산타 마리아 노벨라 성당의 예배당 |

흑사병 시대에 사람들의 이목을 끄는 곳 중에 산타 마리아 노벨라 성당도 빼놓을 수 없습니다. 산타 마리아 노벨라 성당은 피렌체에 자리한 도미니크 수도회 성당입니다.

도미니크 수도회는 어떤 수도회인가요?

도미니크 수도회는 프란체스코 수도회와 어깨를 나란히 하던

프라 안젤리코, 도미니크 성인, 페루자 제대화(부분), 1437년, 움브리아국립미술관

수도회입니다. 두 수도회 모두 가난과 청빈을 강조하고 무소유를 주장해서 탁발 수도회라고 부릅니다.

그러나 두 수도회는 추구하는 바가 약간 달랐습니다. 프란체스코 수도회는 대중을 상대로 포교 활동에 주력한 반면 도미니크 수도회는 이단 척결이나 신비로운 영성 추구를 엄격하게 이어나갔습니다. 그런데 흑사병이 유행하면서 도미니크 수도회가 유난히 인기를 끌게 돼요.

특별히 인기를 끈 이유가 있었나요?

무시무시한 전염병으로 엄청난 공포심에 빠졌을 때 교리에 대한 확신과 신비로운 영성을 앞세운 도미니크 수도회가 강력하게 중세 사람들을 끌어들일 수 있었던 거지요. 이러한 도미니크 수도회를 대표하는 성당이 바로 피렌체의 산타 마리아 노벨라 성당입니다. 혹시 앞서 파도바의 스크로베니 예배당이 기억나나요?

고리대금업을 했던 스크로베니 가문이 세운 아름다운 교회였죠. 조토의 벽화로 내부가 장식되어 있었고요.

이곳 산타 마리아 노벨라 성당에는 스크로베니 가문처럼 당시 유력한 가문이 세운 예배당이 여럿 있습니다. 이 중 흑사병 발발 직후에 세워진 스트로치 가문의 예배당은 이 시대의 미술이 어떻게 변해갔는지를 잘 보여줍니다.

스트로치 가문도 은행업, 그러니까 고리대금업으로 막대한 돈을 벌

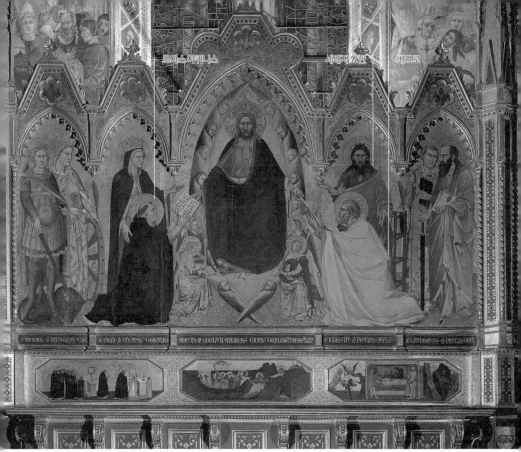

**안드레아 오르카냐, 스트로치 제대화, 1354~1357년, 산타 마리아 노벨라 성당** 전체적으로 좌우대칭이 다시 엄격해져서 양식상 조토 이전으로 되돌아간 듯하다.

었습니다. 그러다가 막상 죽음이 임박해오자 죄를 사해달라고 산타 마리아 노벨라 성당 안에 가문을 위한 예배당을 짓고, 그 안에 대규모 벽화와 제대화까지 남긴 거예요.

먼저 예배당 한가운데에 자리한 제대화를 살펴보겠습니다. 안드레아 오르카냐가 그렸다고 알려진 그림인데요, 위의 사진을 보세요. 어떤가요? 오르카냐는 등장인물을 아주 엄격하게 좌우대칭으로 배치하고 있습니다. 조토가 화면 속에 도입하려고 했던 입체감과 인간적인 형태 등이 완전히 후퇴했다는 사실을 알 수 있죠.

## | 과거로 후퇴한 그림 |

이 그림이 좌우대칭을 잘 지켰다는 건 알겠는데 입체감까지 후퇴했다는 점은 잘 모르겠습니다.

한 가지씩 찬찬히 살펴보죠. 우선 그림 속의 예수는 정면으로 우리를 바라보고 있습니다. 그리고 오른손과 왼손의 손동작까지 엄격한 좌우대칭이지요. 오른손으로는 토마스 아퀴나스에게 책을, 왼손으로는 베드로에게 열쇠를 주고 있습니다.

참고로 이 예배당을 주문한 사람의 이름이 토마소 스트로치였기 때문에 이름이 같은 토마스 아퀴나스를 크게 그려놓은 겁니다. 토마스 아퀴나스는 당시 도미니크 수도회를 대표하는 성인으로, 『신학대전』을 집필하기도 한 사람입니다. 일설에는 토마스 아퀴나스라고 그려진 얼굴이 실제 토마소 스트로치의 얼굴이라고 해요. 그 설이 맞다면 토마소 스트로치는 토마스 아퀴나스를 통해 그림에 돈을 지불한 자신의 존재를 우회적으로 알리고자 했던 거겠죠. 이렇게 그림 속에 자기 이름이나 얼굴을 넣는 방식이 흑사병 이후에 유행하게 됩니다.

좀 더 확실히 구원받고 싶었나 봅니다.

그렇죠. 누가 이 그림을 기부했는지 분명히 하고 싶은 마음이 점점 더 강하게 드러나는 거예요. 다시 말해 이 그림을 통해 누가 구원되는지를 정확히 말하고 싶었던 겁니다. 이런 방식이 이후에는 더 활

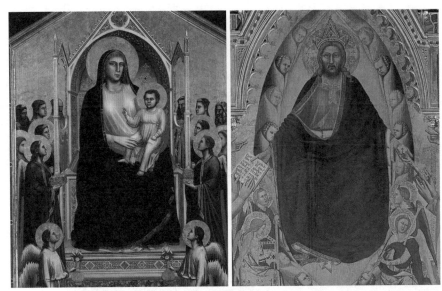

조토, 온니산티 마돈나, 1310년, 우피치미술관(왼쪽) 안드레아 오르카냐, 스트로치 제대화, 1354~1357년, 산타 마리아 노벨라 성당(오른쪽) 시기상으로 더 나중에 그려진 스트로치 제대화가 조토의 그림보다 과거의 양식을 하고 있다.

성화되어 구매자나 주문자의 얼굴이 그림에 아예 노골적으로 들어갑니다.

그 밖에 양식적인 변화도 눈에 띕니다. 위의 두 그림을 다시 보세요. 조토의 그림과 비교해보면 그리는 방식이 단조로워졌어요. 오르카냐의 예수는 엄격한 좌우대칭을 보여줍니다. 게다가 자세히 보면 예수와 세례자 요한의 얼굴이 똑같이 생겼어요. 반복된 표현을 사용하는 겁니다. 미술사학자들은 이런 점을 놓고 이 시기 미술이 1300년대 양식에서 1200년대 양식으로 후퇴했다고 이야기합니다.

확실히 오른쪽 오르카냐의 그림은 인물들이 모두 납작하게 눌려 있는 것 같고, 왼쪽 조토의 그림은 입체적으로 튀어나와 있네요.

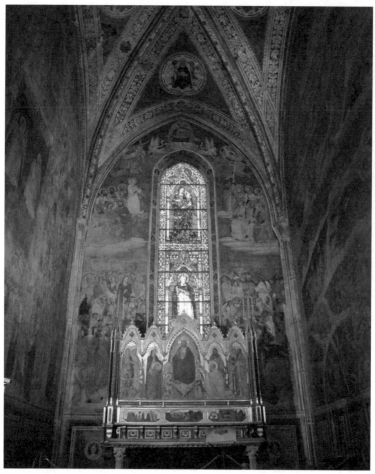

**스트로치 예배당 벽화, 1354~1357년, 산타 마리아 노벨라 성당** 제대화 뒤로 최후의 심판이, 그 양옆 벽면에 천국과 지옥의 장면이 그려져 있다.

이게 바로 흑사병이 미술에 가한 가장 큰 충격이었습니다. 우리는 무엇이든 발전한다고 생각하기 쉽지만 막상 살펴보면 후퇴하는 경우도 적지 않습니다. 방금 살펴본 14세기 후반 미술은 바로 그런 상황을 잘 보여줍니다. 조토가 이루어낸 혁신적인 업적들, 공간감과 인간미 등은 모두 사라지고 100년 전 수준으로 되돌아갔죠.

흑사병은 미술을 한순간에 과거로 돌릴 정도로 무시무시했던 거군요.

흑사병의 영향은 너무나 커서 그런 일이 충분히 벌어질 만했어요. 이제 다시 스트로치 예배당으로 돌아가 봅시다. 앞서 말씀드린 대로 흑사병이 최초로 발병하고 난 직후에 조성되어서인지 스트로치 예배당에는 시대 분위기를 잘 드러내는 그림이 더 자리하고 있습니다.

## | 지옥을 선명하게 재현해내다 |

스트로치 예배당 안은 스크로베니 예배당처럼 곳곳이 프레스코 벽화로 채워져 있습니다. 정면에는 최후의 심판이, 최후의 심판을 기준으로 오른쪽 벽면에는 천국의 장면이, 왼쪽 벽면에는 지옥의 장면이 그려져 있지요. 보존 상태가 별로 좋지 못해 세부를 읽어내기 쉽지 않다는 게 아쉬울 뿐이죠. 그래도 천국에 비해 지옥은 비교적 잘 남아 있어요.

지옥 장면이라도 잘 보존됐다니 다행이네요.

흥미로운 점은 단테가 『신곡』에서 묘사한 지옥의 모습이 정확하게 드러나 있다는 겁니다. 다음 페이지 그림을 자세히 보세요. 사람들이 마주 보고 가슴으로 큰 돌을 굴리고 있지요. 이 부분은 『신곡』의

돌을 굴리는
사람들

불타는 관들

**나르도 디 초네, 지옥도(부분), 1354~1357년, 산타 마리아 노벨라 성당**

지옥 편 중 네 번째 지옥의 장면과 정확히 일치합니다.

단테는 지옥 편 10곡에서 탐욕을 부리고 낭비를 일삼은 탓에 지옥에 빠져 고통받는 영혼들을 그려냅니다. 이들은 서로 마주 보고 돌을 굴려가다가 부딪치면 다시 뒤로 돌아가고, 그러다 부딪히면 다시 뒤돌아서 돌을 끊임없이 굴리는 형벌을 받는다고 해요. 그림을 자세히 보면 교황이나 주교가 쓰는 모자를 걸친 영혼들도 보입니다. 단테는 교황이나 주교 같은 고위 성직자들도 탐욕에 빠진 대가를 이 지옥에서 치르게 된다고 적었습니다.

아래쪽으로 보이는 불타는 관들 역시 단테의 『신곡』에 나오는 이야기입니다. 스트로치 예배당의 벽화는 1350년대에 그려졌는데 그 직전에 출판된 단테의 『신곡』 속 내용을 충실히 따르고 있어요.

단테의 『신곡』은 당시에 이미 많은 영향을 끼쳤군요.

단테는 막연하던 천국과 지옥의 모습을 아주 생생하게 그려냈기 때문에 당시 사람들의 상상에 강한 영향을 주었습니다. 특히 흑사병을 경험한 사람들은 그야말로 살아서 생지옥을 겪었던 사람들이라고 해도 과언이 아니죠. 흑사병 생존자들은 지옥을 그린 그림을 보면서 보다 더 실감을 느끼고 무서워했을 겁니다.

참고로 보카치오가 쓴 『데카메론』도 흑사병 시대에 집필되었어요. 1350년경에 쓰인 『데카메론』은 흑사병이 발발하면서 시골로 피신한 피렌체 젊은이들이 하루하루를 보내며 자기들이 알고 있는 재미난 이야기를 하나씩 풀어내는 구성으로 되어 있습니다.

그러니까 책의 배경이 바로 흑사병 때인 거네요.

그런 셈입니다. 이 책 서문에는 당시 창궐한 흑사병에 대한 이야기가 분명하고 자세하게 실려 있습니다. 보카치오는 흑사병 때문에 "피렌체 도시 자체가 거대한 무덤이 되었다"고 말합니다. 이런 절망적 표현은 당시 사람들이 남긴 기록과 거의 일치하죠.

그런데 여전히 모르겠어요. 이런 혼란한 상황에서 어떻게 르네상스가 시작될 수 있었나요?

## | 인구가 줄수록 삶의 질이 높아진다? |

여기에 바로 역사의 아이러니가 작용합니다. 운 좋게 흑사병에 걸리지 않고 살아남은 사람들의 삶의 질은 오히려 전보다 높아졌던 겁니다. 앞에서 흑사병 때문에 유럽 인구가 2분의 1로 줄었다고 이야기했는데, 그 말은 곧 그만큼 노동력이 줄어들었다는 의미입니다. 자연히 살아남은 사람들의 몸값은 비싸졌고 급격한 임금 상승이 일어났습니다. 게다가 인구가 급격히 줄면서 집값도 크게 떨어졌어요.

흑사병은 엄청난 재앙이었지만 어떤 이들에겐 기회가 되기도 했군요.

결국 흑사병이 살아남은 사람들에게는 부를 축적하여 중산층으로 올라설 수 있는 계기로 작용한 거죠. 새로운 중산층은 경제적 여유를 바탕으로 미술품을 구매하고 싶어 했어요. 그래서 미술 작품에 대한 수요가 폭발적으로 늘었습니다. 하지만 훌륭한 화가의 수는 그렇게 빨리 늘 수 없었지요. 자연히 몇몇 화가에게만 주문이 쏟아졌습니다. 그들로서는 밀려드는 주문을 감당하기도 힘든 마당에 작품 하나하나에 공들일 처지가 못 되었기에 빠르게, 반복적으로 그림을 생산해냈습니다. 오르카냐가 그린 스트로치 제대화의 경우 흑사병이 가한 심리적 충격으로 인해 그림 양식이 단순해졌다는 해석도 있지만, 한편으로는 그림을 빨리 그려야 했으므로 단조로운 표현이 나올 수밖에 없었다는 해석도 있습니다.

그렇군요. 그래도 무시무시한 흑사병이 도는 상황에서 어떻게 르네상스 시대가 오게 되는지 여전히 잘 상상이 안 됩니다.

시간이 좀 더 흐르면 전혀 다른 양상이 찾아와요. 흑사병 직후에는 작품의 질이 후퇴하지만 점차 미술이 질적으로나 양적으로나 엄청나게 확대되는 시기, 즉 르네상스가 도래하는 거죠.

## | 미술을 저렴하게 만들다 |

흑사병은 미술을 대중과 좀 더 가깝게 했습니다. 이전에는 귀족이나 고위 성직자, 그리고 성공한 상공인들처럼 부유한 사람들만 살 수 있는 비싼 그림밖에 없었는데, 이제는 중산층이 구입할 만한 비교적 저렴한 그림도 많이 그려지게 되지요.

| 연대 | 미술품 평균 가격 (물가 반영 실질가) |
| --- | --- |
| ~1348년 | 52 |
| 1348년 | 137 |
| 1349~1362년 | 86 |
| 1363~1375년 | 37 |
| 1376~1400년 | 32 |

**14세기 미술 작품의 가격 변화 추이(가격=단위 금화 피오리노)** 피오리노는 1252년에 만들어진 피렌체의 금화로, 1420년대 피렌체 고급 기술자의 연간 소득은 60피오리노 정도였다. 대략 1피오리노 당 100만 원 정도로 계산된다.

앞 페이지의 표를 보세요. 1349년부터 미술 작품의 가격이 급격히 하락했다는 게 보입니다. 흑사병 이전에는 작품의 평균 가격이 금화 52피오리노였는데 흑사병 직후에는 137피오리노로 크게 비싸집니다. 아마 화가들이 많이 죽고 미술 작품에 대한 수요가 몰리면서 가격이 급등한 걸로 보입니다. 그러나 이 가격은 점점 떨어져요. 흑사병이 두 번째로 발생한 1362년 이후 86에서 37로, 1376년에는 32까지 떨어집니다. 이때부터 그림 크기도 다양해지고 그림을 집에 걸어놓거나 성당에 기부하는 행위가 더 보편화된 걸로 보여요.

빠르게 많이 생산하다 보니 저렴한 작품도 등장한 거군요.

그렇습니다. 게다가 이 시기 미술품의 '고객'들은 수동적으로 그림을 구입만 한 게 아니라 그림의 제작 과정에도 큰 영향을 미쳤어요. 앞서 스트로치 제대화에서 살펴봤듯이 실제로 많은 구매자들이 자신을 작품 속 등장인물로 그려달라고 요구했습니다. 그 결과 그림을 구매한 사람의 얼굴이 들어간 '기부자 초상'이 많이 나옵니다. 기부자 초상이란 '이 그림을 그리는 데 필요한 돈을 내가 냈습니다. 나를 위해 기도해주세요'라는 메시지가 분명하게 실린 형식입니다.

요즘 말로 치면 구매자가 그림의 기획자라고 볼 수 있겠어요.

단순히 그림을 주문하고 구매하는 데에 그치는 게 아니라 그림의 이모저모에 관여하고 싶어 했으니 구매자가 기획자 같은 역할을 했다고 볼 수도 있겠네요. 그만큼 이 시기부터는 그림을 주문한 사람,

즉 미술품 구매자들의 목소리가 점점 더 커집니다.

흑사병이 엄청난 사건이기는 했나 보네요. 당시 사람들이 두려움 속에서 생각지도 못한 변화들을 이끌어내는 모습이 신기합니다.

개인적으로 웬만한 사고나 사건은 역사의 큰 줄기를 바꿀 수 없다고 생각합니다만, 흑사병만큼은 역사의 흐름에 상당한 영향을 끼쳤다는 데에 동의할 수밖에 없습니다.
이 변화들을 고스란히 겪어야 했던 유럽인들의 심정이 어땠을지 상상조차 하기 어렵지요. 그런데 많은 도시국가들 중에서도 흑사병을 유독 힘들게 겪어낸 지역이 있습니다. 바로 르네상스 문화의 시작을 보여줄 도시, 이탈리아 피렌체입니다.

## | 충격에 빠진 피렌체 |

피렌체도 흑사병을 겪었나요?

네, 피렌체도 흑사병을 피할 수는 없었어요. 다른 도시보다 인구 밀도가 높은 편이라 충격이 더 컸습니다. 게다가 그 시기는 피렌체가 한창 여러 가지 곤경에 빠져 있을 때라 더했습니다. 피렌체는 흑사병이 찾아오기 직전까지 14세기 초부터 잇달아 일어난 자연재해와 기근으로 한참 고통받아왔거든요. 그런 힘든 시간을 보내고 난 직후에 흑사병이 찾아왔기 때문에 그 파괴력이 한층 강했습니다.

**산타 크로체 성당, 13세기 중반, 피렌체** 중앙 제대 오른쪽으로 바르디 가문의 예배당이, 그 바로 옆에 페루치 가문의 예배당이 자리 잡고 있다.

게다가 피렌체에는 또 다른 재앙이 겹쳤습니다. 당시 피렌체 경제의 한 축은 은행업이었어요. 14세기 초반 피렌체에서 가장 부유한 집안이라고 하면 은행업을 하던 바르디 가문이나 페루치 가문을 꼽을 수 있습니다. 그런데 이 집안들이 이때 줄줄이 파산합니다. 1337년부터 영국과 프랑스 사이에서 백년전쟁이 일어났거든요.

전쟁은 영국과 프랑스가 했는데 왜 이탈리아에 있는 피렌체 은행들이 파산했나요?

전쟁에는 엄청난 돈이 필요합니다. 전쟁 자금이 필요했던 영국 국왕은 막대한 돈을 피렌체 은행에서 빌려 갔습니다. 그런데 결국 빚을 감당할 수 없었던 영국 국왕이 빌려 간 돈을 못 갚아요. 그 여파로 돈을 빌려줬던 바르디 가문과 페루치 가문이 파산했습니다.

두 집안이 운영하던 은행들이 파산한 건데 그게 피렌체 전체에 영향을 줄 정도로 심각했나요?

피렌체의 산타 크로체 성당에 가보시면 두 가문이 당시 막강한 영향력을 가진 가문이었다는 것을 잘 알 수 있습니다. 산타 크로체 성당은 프란체스코 수도회 성당인데 당시 피렌체 상인들의 존경을 가장 많이 받던 성당입니다. 이렇게 중요한 성당의 중앙 제대 옆에 바르디 가문의 예배당과 페루치 가문의 예배당이 나란히 위치하고 있어요. 왼쪽 사진에서 중앙 제대의 바로 오른쪽이 바르디 예배당이고 그다음이 페루치 예배당입니다.

당시 성공한 상인들 사이에서는 전용 예배당을 갖는 게 유행이었나 봐요.

맞아요. 앞서 살펴본 파도바의 스크로베니 예배당에서처럼 이들도 예배당을 가지면 천국에 한발 더 가까이 갈 수 있다고 생각했던 것 같습니다. 바르디나 페루치 가문의 예배당도 프레스코 벽화로 장식되어 있어요. 이 그림들도 조토가 그린 것으로 알려져 있지요.

조토는 참 여러 곳에 많은 그림을 남겼네요.

조토는 1267년경에 태어나 1337년에 죽었습니다. 어떻게 보면 중세 경제가 가장 번창했을 때 활동하면서 다른 세대의 작가들보다 기회를 많이 얻게 된 셈입니다.

## | 조토가 고향에 남긴 그림 |

이제 조토가 피렌체에 남긴 그림을 한번 살펴보아도 좋을 것 같네
요. 조토는 산타 크로체 성당의 바르디 예배당에 프란체스코 성인
의 일대기를 그렸습니다. 아래는 프란체스코 성인이 임종을 맞이하
는 장면인데요, 앞서 파도바에서 본 애도와 많이 비슷합니다. 여기
서는 여인들 대신 제자들이 주변을 빙 둘러싸고 있어요.

**조토, 프란체스코 성인의 죽음, 1325년경, 산타 크로체 성당** 그림이 완성된 후 프레임을 추가했
다가 제거하면서 일부가 지금처럼 훼손되었다.

성인과 제자가 마주 보는 장면도 비슷한 것 같아요.

조토는 1325년경에 이 그림을 그리면서 앞서 그린 자신의 그림들을 많이 참고한 것 같습니다. 물론 이 그림에서는 다른 이야기를 조금 더하고 있기도 합니다. 아래쪽에 무릎을 꿇고 앉은 제자가 성인의 옆구리에 난 상처 자국에 손을 넣고 있습니다. 앞서 설명한 대로 프란체스코 성인은 예수 그리스도와 같은 성흔을 몸에 갖게 됩니다. 그런데 그의 제자 중에 한 명이 그걸 의심했다고 해요. 바로 그 의심 많은 제자가 성인의 마지막 순간에 성흔을 확인하는 장면을 묘사한 거죠. 예수의 열두 제자 중 토마스가 예수의 부활을 의심해서 창으로 찔린 상처에 손을 넣은 이야기와 비슷합니다.

이처럼 바르디 가문은 자신들의 영혼을 구제하기 위한 예배당을 지

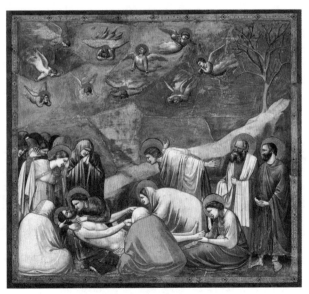

조토, 애도, 1303~1305년, 스크로베니 예배당

은 뒤 내부 프레스코화를 조토에게 맡길 정도로 강력한 가문이었습니다. 하지만 곧이어 벌어지는 금융 위기를 극복하지 못하고 결국 망하고 말았지요.

그런 강력한 가문도 헤어나올 수 없을 정도로 경제 위기가 심각했나 봐요.

그조차도 재앙의 서막에 불과했죠. 기근과 은행 파산으로 시달리던 피렌체 사람들에게 더 무시무시한 재앙인 흑사병이 휘몰아치게 되었으니까요.
피렌체의 경우 흑사병이 재앙의 끝은 아니었어요. 흑사병이 전 유럽을 휩쓸던 시기에 피렌체에 또 하나의 역사적 사건이 벌어집니다.

또 무슨 일이 벌어지나요? 대기근과 흑사병은 자연재해니 그렇다 쳐도 여기에 또 다른 사건까지 겹쳤다니 괴로웠을 것 같습니다.

## | 촘피의 난 |

일단 오른쪽 위의 지도를 보세요. 피렌체 시내에는 '피아차 데이 촘피Piazza dei Ciompi'라는 곳이 있습니다. 촘피 광장이라는 뜻이죠. 지금 우리나라로 따지자면 인사동 같은 곳으로, 작은 기념품 상점들이 줄지어 모여 있어요.

**촘피 광장의 위치** 촘피 광장과 산타 크로체 성당 주변에는 길이 좁고 작은 주택들이 밀집되어 있다.

## '촘피'는 무슨 뜻인가요?

촘피는 하급 노동자, 그중에서도 양모를 손질하는 기술자를 가리킵니다. 즉 이런 기술자들이 지금의 촘피 광장 주변에 모여 살았기에 촘피란 이름이 광장에 붙여진 겁니다.

당시 피렌체는 양모섬유, 그러니까 울 산업이 아주 발달한 도시

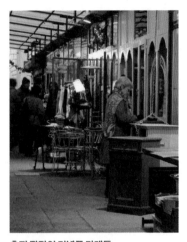

**촘피 광장의 기념품 가게들**

였습니다. 양모를 고르고 손질하는 작업을 하는 기술자들이 피렌체에만 3만 명에 이를 정도였다고 해요.

이들은 자체적으로 길드를 만들 수 없었죠. 길드는 고용주들이 만드는 조직이었고, 촘피는 고용되어 일하는 하급 노동자였으니 자체적인 길드를 가질 수 없었던 겁니다. 양모 노동자들은 빈곤에 시달

리면서도, 길드가 없어서 정치적 권리도 갖지 못했습니다. 때문에 차곡차곡 쌓여가던 불만이 1378년에 폭발하고 말았어요. 이 사건을 '촘피의 난'이라고 부릅니다.

벌써 이때부터 노동자들의 권리에 대한 인식이 생겨나기 시작했던 거군요.

역사적으로 그런 평가를 받습니다. 이들의 반란은 일단 성공해서 촘피는 4년 동안 피렌체를 지배합니다. 결국은 내분으로 인해 무너지게 되지만 말입니다. 하지만 촘피의 난은 역사상 최초의 프롤레타리아 반란, 노동자 혁명으로 볼 수 있습니다. 이렇게 근대 자본주의 역사에 한 획을 그은 사건이 피렌체에서 벌어진 겁니다. 어떻게 보면 피렌체에는 이미 이때부터 상업화와 함께 산업화도 상당히 진행되어 있었던 거죠.

말만 들어도 혼란스럽네요. 짧다면 짧은 시간 동안 너무나 많은 일이 일어난 것 같습니다.

오른쪽의 연표를 보세요. 대기근부터 금융 위기, 흑사병에서 노동자의 난까지 14세기 피렌체는 혼란의 연속이었습니다. 그런데 이것으로 끝나는 게 아니라 더 큰 위기가 찾아옵니다.

더 큰 혼란이 찾아온다고요?

| 1315~1322년 | 1344년 | 1347년 | 1378년 |
|---|---|---|---|
| 대기근 | 은행들의 파산 | 흑사병 | 촘피의 난 |

14세기 피렌체의 위기 상황

그렇습니다. 1380년부터 북부 이탈리아의 밀라노가 피렌체를 공격하기 시작했어요. 피렌체가 거의 함락되기 직전까지 몰렸는데, 1402년에 밀라노를 다스리던 잔 갈레아초 비스콘티가 갑작스럽게 죽으면서 이 위기에서 가까스로 벗어납니다.

엎친 데 덮친다고 정말 위기의 연속이었군요.

## | 충격에서 벗어나는 피렌체 |

다행히도 1400년대에 접어들자 혼란이 하나둘씩 정리되기 시작합니다. 흑사병에 대한 공포는 여전했지만 시간이 가면서 내성이 생기기 시작한 거예요. 그리고 대기근과 금융 위기에서도 점점 벗어났고, 동시에 촘피의 난과 밀라노의 위협을 극복하며 자신감까지 갖게 되었어요.

이렇게 혼란이 어느 정도 수습되자 피렌체 사람들은 도시 재생 사업에 주력합니다. 아마도 위기가 컸던 만큼 극복했다는 기쁨도 컸겠죠. 당시 피렌체 사람들은 이 같은 자신감을 도시 속에 확고하게

남겨놓기 위해 여러 미술 프로젝트를 동시다발로 실행했어요. 프로젝트들은 상당히 높은 수준의 결과물을 낳았고요. 어떻게 보면 이런 공공미술 프로젝트의 성과가 바로 르네상스라고 할 수 있을 정도입니다.

지금까지 이탈리아 도시국가들과 그 속에서 살아간 다양한 사람들의 면면을 둘러보았습니다. 그럼 이제 슬슬 피렌체로 발걸음을 옮겨볼까요? 많은 도시국가들 중에서도 가장 특별한 도시국가, 피렌체에서 어떻게 그 모든 일이 시작될 수 있었는지 비결을 찾아보도록 하죠.

1347년 유럽을 덮친 흑사병은 유럽 인구의 절반을 죽음으로 몰아넣었으며 삶의
모습까지 바꿔놓았다. 그러나 한편 줄어든 인구는 집값 하락과 임금 상승을 불러와
미술이 대중화되는 결과를 낳기도 했다.

---

**흑사병**　　　　1347년 당시 도시는 상하수도가 제대로 갖추어지지 않은 상태에서 인구가 증가했기
　　　　　　　때문에 위생이 취약했음. → 피해가 걷잡을 수 없어짐. 치사율은 90~95퍼센트에 이르
　　　　　　　렀으며 발병 2~3일 내로 사망. 인구의 절반이 죽음.

**흑사병이**　　　• 오르산미켈레의 성모자상이 병을 치유하는 기적을 발휘한다는 말이 돌자 사람들이
**미술에**　　　　　몰려듦. → 원래 곡식 창고였다가 길드 회의실로 사용되던 오르산미켈레가 성당으로
**끼친 영향**　　　　바뀜.
　　　　　　　• 교리에 대한 확신과 신비로운 영성을 앞세운 도미니크 수도회가 인기를 얻음. 피렌체
　　　　　　　　의 산타 마리아 노벨라 성당은 이 수도회를 대표하는 성당. → 특히 스트로치 예배당
　　　　　　　　은 당시 미술의 변화를 드러냄.

　　　　　　　　① 스트로치 제대화: 기부자를 명확
　　　　　　　　히 해 확실한 구원을 찾음. 과거의
　　　　　　　　양식으로 후퇴.
　　　　　　　　② 벽면 프레스코화: 단테의 『신곡』
　　　　　　　　속 지옥 모습을 정확하게 그려냄.
　　　　　　　• 인구가 줄어들면서 오히려 삶의 질
　　　　　　　　이 높아짐. → 새롭게 등장한 중산층
　　　　　　　의 미술 수요가 증가하면서 미술품 가격이 하락하며 미술이 대중화됨.

**피렌체의**　　　피렌체는 1315년부터 대기근을 겪음. 1337년 영국과 프랑스 간 백년전쟁이 발발하자
**위기**　　　　　피렌체 은행들이 줄줄이 파산함. 그러한 상황에서 흑사병이 창궐하고 촘피의 난이 일
　　　　　　　어난 데다 밀라노의 위협까지 덮침. ⇒ 1400년대에 이르러 혼란이 정리되기 시작하자
　　　　　　　도시 재생 사업을 벌임. 프로젝트의 결과물이 바로 르네상스가 됨.

# 이탈리아 도시국가와 르네상스 미술 다시 보기

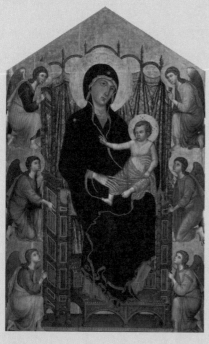

**1285년
두초
루첼라이 마돈나**
성모의 옷감이나 옥좌에
덮인 천의 표현을 통해
화려하고 장식적인 고딕
전통을 엿볼 수 있다.

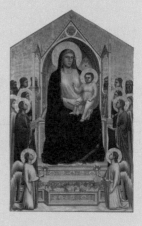

**1310년
조토
온니산티 마돈나**
성모의 입체감과
중량감이 잘 표현된
작품으로 인체 자체에
주목했던 르네상스
미술의 휴머니즘을
확인할 수 있다.

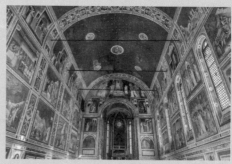

**1303~1305년
조토의 스크로베니
예배당 벽화**
스크로베니 예배당은
당시 돈에 대한
가치관과 갈등 구조를
드러내기도 한다.

| 1303년경 | 1320년경 |
|---|---|
| 조토의 스크로베니
예배당 벽화 | 단테 「신곡」
출판 |

**1338~1339년경**
**암브로조 로렌체티**
**좋은 정부가 다스리는 나라**

시에나 공화국 통치자들의
의무감과 책임감을 북돋았던
작품이다.

**1354~1357년**
**안드레아 오르카냐**
**스트로치 제대화**

고리대금업으로 막대한 부를
축적했던 토마소 스트로치가 지은
예배당의 내부에 남겨진 대규모
벽화 작품이다. 흑사병으로 인해
후퇴한 14세기 후반의 미술 상황을
보여준다.

| 1347년 | 1378년 |
|---|---|
| 흑사병 창궐 | 촘피의 난 |

# II

로마의 영광이 피렌체에 되살아나다

꽃피기 시작하는
르네상스

피렌체를 관통해 흐르는 아르노강은 때때로 범람하기도 했으나 피렌
체 사람들에게 풍부한 물 자원을 제공했으며 지중해로 나아가는 창
구가 되어주었다. 아르노강의 강줄기를 따라 피렌체 사람들은 기꺼이
새 시대를 향해 나아갈 것을 택했다. 사람들은 지금도 강 위에 세워진
다리들을 건너며 찬란했던 과거의 순간들을 떠올린다.

— 아르노강, 이탈리아 피렌체

피렌체의 모든 것은 맑은 포도주처럼 부드러운 보라색으로
채색되어 있는 듯합니다.

- 헨리 제임스, 1869년의 편지에서

# OI 생동하는 젊은 도시의 건축 프로젝트

**#원조 르네상스 #르네상스의 시작**

앞서 스탕달이 미술에 너무 몰두한 나머지 병에 걸렸다는 이야기를 했지요? 사실 스탕달 신드롬은 '피렌체 신드롬'이라고 부르기도 합니다. 스탕달이 미술품들을 열정적으로 감상했던 곳이 피렌체였거든요.

피렌체 미술이 특별히 그렇게 강렬한가요?

글쎄요, 여행객들의 반응은 제각각인 것 같습니다. 막상 가봤더니 실망했다는 사람들도 꽤 많아요. 그도 그럴 게, 오래된 도시다 보니 지금 관점으로 보면 낡고 불편해 보이는 게 사실이니까요.

그래도 워낙 유명한 도시니까 기대가 되는데요.

다행입니다. 피렌체는 역사적으로나 예술적으로나 굉장히 흥미로운 도시거든요. 이러한 도시는 도시 고유의 성격이나 매력을 파악하고 살펴보면 기대 이상으로 많은 걸 얻을 수 있습니다. 무엇보다 르네상스를 말할 때 어떻게 피렌체를 빼놓겠어요. 르네상스라는 완전히 새로운 문명 세계로 향하는 출발지가 바로 피렌체인데 말이죠.

르네상스가 피렌체에서 시작되지 않았을 가능성은 없나요?

네, 그런 질문을 충분히 할 수 있습니다. 어떤 분야든 시작을 따지는 논쟁은 언제나 치열하니까요. 특히 그 분야의 혁신에 관한 것이라면 열기가 더하죠.

**피렌체의 전경** '아르노강의 아테네'라고 불리는 피렌체는 14세기에 지금과 같은 모습을 갖춘다. 이 도시를 배경으로 조토부터 미켈란젤로까지 쟁쟁한 미술가들의 이야기가 동화처럼 펼쳐진다.

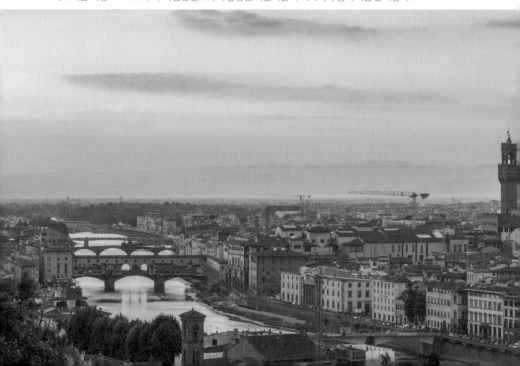

음식점만 해도 서로 '원조'니 '본가'니 주장하곤 하잖아요.

하지만 르네상스가 어디서 시작되었는지에 관해서는 답하기가 어렵지 않습니다. 바로 이탈리아의 피렌체, 영어로는 플로렌스 Florence라고 부르는 이 도시에서 르네상스가 시작했다는 사실을 반박할 수 있는 사람은 아무도 없을 거예요.

## | 고대 문명이 되살아나는 강가 |

피렌체라는 도시와 르네상스는 어떻게 살펴도 떼려야 뗄 수 없는 관계입니다. 일단 아래 피렌체 전경을 한번 보세요. 우리는 결국 이 도시까지 오기 위해 앞의 파도바나 아시시, 시에나 같은 도시들을 거쳐왔다 해도 지나친 말이 아닙니다.

피렌체의 남쪽을 따라 흐르고 있는 강의 이름은 아르노강입니다. 피렌체는 아르노강의 풍부한 물 덕분에 직물 산업을 발전시킬 수 있었고, 피사를 거쳐 지중해로 나아가는 강을 따라 지중해 무역에도 참여할 수 있었습니다.

**토스카나 지방에 위치한 피렌체와 피사** 피렌체를 관통하는 아르노강은 피사를 지나 지중해로 흐른다.

피렌체에겐 고마운 강이군요.

그렇습니다. 중세 초기에는 피사가 피렌체보다 먼저 번영을 누렸습니다. 그러다 피렌체가 성장하면서 둘은 오랜 시간 동안 토스카나 지역을 놓고 싸우지요. 결국 15세기 초에 이르러 피렌체는 피사를 함락시키고 토스카나 지역을 차지합니다. 이때부터 피렌체의 속국으로 전락한 피사는 피렌체의 항구가 되고 아르노강은 피렌체가 지중해로 나아가는 중요한 물길이 됩니다.

강 하나를 두고 피렌체와 피사가 결투를 벌인 셈이네요.

꼭 고구려, 백제, 신라가 한강을 놓고 싸웠던 것과 비슷하죠. 어떤 사람들은 피렌체를 '아르노강의 아테네'라고 부르기도 합니다. 고대 문명의 중심이 아테네였다면 르네상스 문명의 중심에는 피렌체가 있다는 뜻을 담아서 말입니다.

아테네만큼이나 피렌체도 문명의 수도였다는 거군요.

그렇게 볼 수 있습니다. 또, '아르노강의 아테네'라는 말은 고대 문명이 아르노강이 관통하는 피렌체에서 부활한다는 걸 의미하기도 합니다. 사실 르네상스라는 용어 자체가 다시 태어난다는 의미의 부활 또는 재탄생을 뜻하는 프랑스어거든요. 19세기에 프랑스 역사학자 미슐레가 르네상스라는 용어를 처음 사용했어요. 미슐레는 고대의 화려한 문명이 중세 때에 멈췄다가 근대가 시작되면서 부활한다고 생각해 이 시대를 르네상스라고 불렀습니다.

그럼 르네상스는 19세기에 만든 개념이네요?

꼭 그렇지는 않아요. 르네상스, 즉 부활이라는 용어를 시대 개념으로 확장한 건 미슐레였지만 이러한 움직임은 오래전부터 있었기 때문입니다. 예를 들어 르네상스 시대의 이탈리아인 스스로도 자기 시대에 고대 문명이 다시 살아났다고 보았습니다. 그리고 이러한 문화 현상을 부활이나 재생이라는 용어로 부르기도 했어요.

결국 르네상스의 핵심은 고대 문명의 부활입니다. 바로 이 점에서 피렌체는 다른 어느 도시보다도 자신감을 가질 만합니다. 고대를 부활시키려면 고대라는 역사를 지니고 있어야 하겠죠. 피렌체는 그 어느 도시보다 고대의 전통이 강하게 이어져 내려오던 도시였습니다. 어떻게 보면 고대의 전통이 도시에 각인되어 있었던 거라고 볼 수 있겠네요.

## | 고대 로마의 기억을 품은 도시 |

도시에 고대의 전통이 각인되어 있다는 게 무슨 뜻인가요?

피렌체의 도시 계획을 살펴보면 쉽게 이해할 수 있을 겁니다. 아래 피렌체를 찍은 항공사진을 보시죠.

피렌체의 중심부는 강을 따라 비스듬하게 형성되어 있습니다. 네모 반듯한 부분이 바로 피렌체의 중심부인데, 동서남북으로 뻗은 직선 도로들이 관통해서 반듯하게 구획된 모습입니다. 언뜻 보기에는 잘 정비된 현대의 신도시 같지요.

정말 바둑판 같아요. 도시를 그 옛날에 만들었다는 건가요?

피렌체를 이런 모습으로 건설한 사람은 고대 로마인이었습니다. 기원전 1세기경 율리우스 카이사르가 퇴역한 군인들이 거주할 수 있도록 건설한 게 바로 피렌체였죠. 고대 로마가 멸망한 후에 찾아온 혼란기에도 명맥을 유지하던 피렌체는 11세기 무렵 본격적으로 발전하기 시작합니다. 이때부터 인구가 급격히 늘면서 도시가 크게 팽창해요. 고대 로마가

대성당

시청사

**피렌체 항공사진** 피렌체는 고대 로마시대에 계획도시로 출발한다. 지금도 도심 안쪽은 네모반듯한 길들로 구획되어 있다.

건설한 도시의 윗부분에는 대성당이 자리하고 있습니다. 시청은 아래 경계 부분에 들어서 있고요.

대성당과 시청이라면 중세 도시에서 가장 중요한 장소였죠?

맞아요. 결국 피렌체는 고대 로마가 만든 도시 공간을 고스란히 끌어안아 발전한 거예요. 이처럼 피렌체는 고대 로마인이 세웠다는 역사 기록뿐만 아니라 도시 자체가 고대 로마의 도시 계획을 그대로 담고 있습니다. 스스로를 로마 문명의 후계자라고 주장하는 게 무리는 아닙니다.

로마의 후계자로서 자부심을 느낄 만한데요.

반듯반듯한 길을 걷다 보면 그런 느낌이 더해집니다. 실제로 피렌체의 도로는 다른 중세 도시의 도로와는 차이점이 많습니다. 예를 들어 시에나와 비교해보면 잘 알 수 있어요. 다음 페이지의 사진은 시에나의 항공사진인데요, 보면 길들이 능선을 따라 흘러가듯 나 있습니다.

정말 차이가 많이 나네요.

시에나는 산등성이를 따라 길이 난 후에 형성된 도시입니다. 자연스럽게 발전한 도시의 전형이죠. 즉 시에나는 유기적인 도시인 반면 피렌체는 격자형 계획도시로 볼 수 있습니다. 물론 시에나도 도

시 주요 공간의 구성과 배치는 피렌체와 매우 비슷합니다. 도시 중심에 대성당과 시청사가 있고 시장마다 광장이 확보되어 있거든요.

시에나는 피렌체와 비교하면 길도 삐뚤빼뚤하고 복잡해 보여요.

**시에나 항공사진** 산등성이 위에 자리한 시에나에서는 길이 언덕을 따라 자연스럽게 형성되어 있다.

도시의 외형만 놓고 보면 피렌체가 훨씬 분명하고 반듯해 보입니다. 중세 피렌체 사람들이 다른 도시들의 좁고 구불거리는 길을 걷다가 고향에 돌아오면 마치 신도시를 걷는 듯한 느낌을 받았을 거예요. 이런 점 때문인지 피렌체 사람들은 자기 도시에 대한 자부심이 컸습니다. 자부심은 피렌체에 위기가 찾아올 때마다 중요한 역할을 했고요. 이 문제는 나중에 다루기로 하고, 여기서는 피렌체가 어떻게 발전했는지 좀 더 살펴보죠.

## | 유럽에서 가장 큰 도시 중 하나가 되다 |

피렌체는 다른 도시들과 마찬가지로 서기 1000년을 기점으로 빠르게 발전했습니다. 도시가 확장되면서 기존 성곽을 허물고 새로운 성곽을 짓지요. 그래서 성곽의 변천 과정을 보면 도시가 어떻게 발

전했는지 알 수 있습니다.

아래 지도를 보세요. 피렌체인들은 고대 로마가 지은 도시에 오랫동안 머무르다가 성벽을 점차 밖으로 늘려나갔어요. 1173년에야 비로소 아르노강 남쪽으로 성벽을 두르게 되지요. 도시의 확장 속도는 점점 더 빨라집니다. 1284년이 되면 주변 지역을 크게 아우르는 긴 성을 쌓기 시작하죠. 높이 6미터에 총 길이 약 8킬로미터에 이르는 이 성은 1340년에 완성됩니다. 아래 사진에서 보이는 것처럼 지금도 일부가 남아 있고요. 이 성을 쌓았을 당시 피렌체에는 10만 명쯤 되는 사람들이 살고 있었습니다. 이때부터 피렌체는 유럽에서 가장 큰 도시의 목록에 이름을 올리게 됩니다.

다음 페이지의 그림은 1471년에 제작된 피렌체를 묘사한 판화의 세부입니다. 판화 속 도시의 모습을 보면 앞서 살펴본 오늘날의 피렌체 모습과 비슷하게 느껴질 겁니다.

**피렌체의 외성** 1284년부터 높이 6미터로 지어지기 시작해 1340년에는 총 길이 8킬로미터로 완성된다.

**피렌체의 성벽과 도시의 발전** 피렌체는 고대 로마가 건설한 도시에 머물다가 1173년 아르노강 남쪽까지 확장되고, 1284년에는 이보다 더 넓은 영역을 아우르는 대규모 성곽을 건설하기 시작한다.

프란체스코 디 로렌초 로셀리, 피렌체를 묘사한 판화(부분), 1471년

그러네요. 한가운데 있는 큰 성당이 눈에 익어요.

피렌체 대성당이지요. 대성당은 옛날이나 지금이나 피렌체 풍경의 중심입니다. 대성당 주변에는 높은 탑들과 성당들이 보이고, 2~3층 짜리 건물도 많이 보입니다. 아르노강에는 다리가 이미 네 개나 세워져 있습니다. 피렌체는 15세기부터 도시화가 꽤나 진행되어 있었던 거죠.

## | 상인과 장인이 다스리는 나라 |

우리가 르네상스라고 부르는 시기, 즉 피렌체가 근대 문명의 시작으로서 본격적으로 도약하는 시기는 1400년대입니다. 하지만

1400년대를 이해하기 위해서는 최소한 그보다 100년 전으로 거슬러 올라가야 합니다. 1300년대, 그러니까 단테가 살던 시절의 피렌체는 이후의 피렌체가 꽃피운 르네상스와 밀접하게 연결되어 있기 때문이죠.

1300년대도 르네상스라고 할 수 있을까요?

잠깐 르네상스와 관련해 많이 어려워하는 용어를 짚고 넘어갑시다. 흔히 미술사 좀 공부했다는 사람들은 트레첸토, 콰트로첸토, 친퀘첸토로 르네상스를 시기적으로 나눕니다. 이탈리아어로 트레첸토는 300을, 콰트로첸토는 400을, 친퀘첸토는 500을 뜻하죠. 즉 14세기의 르네상스는 트레첸토 르네상스, 15세기는 콰트로첸토 르네상스, 16세기는 친퀘첸토 르네상스가 됩니다. 일반적으로 잘 알려진 르네상스 작품들은 15세기 콰트로첸토 르네상스 때 나온 작품들이에요.

그런데 피렌체에서는 트레첸토 르네상스가 콰트로첸토 르네상스 못지않게 중요합니다. 이 시기에 일어난 경제 부흥은 중세부터 르네상스까지의 피렌체를 만들어낸 중요한 토대가 되거든요. 피렌체에서는 일찍부터 상공업이 번성하면서 도시의 운영도 상인과 장인이 이

| 용어 | 의미 | 연대 |
| --- | --- | --- |
| 트레첸토 | 300 | 14세기 |
| 콰트로첸토 | 400 | 15세기 |
| 친퀘첸토 | 500 | 16세기 |

르네상스의 시기적 구분

끌어나갑니다. 다시 말해 귀족이나 왕족과는 거리가 먼, 성공한 평민들이 피렌체의 정치권력을 장악했던 거지요.

상공인들이 경제뿐만 아니라 정치까지 장악했군요.

맞습니다. 당시 피렌체에서는 경제가 발전하면서 동시에 시민적 자유도 발전했어요. 그래서 아주 역동적인 문화가 나타났습니다.
이렇게 상공인 중심으로 피렌체의 국가 조직이 정비되는 시기는 대략 1290년경입니다. 이때 주요 법령을 정비하면서 "공직에 나가 국가 운영에 참여하려면 반드시 길드에 소속되어야 한다"는 조항이 들어갑니다. 원래 피렌체에서 경제 활동을 하려면 반드시 길드에 가입해야 했는데, 이 시기부터는 정치 활동을 하려 해도 길드 가입이 필수가 된 거죠. 귀족 출신이었던 단테도 공직에 나가기 위해 길드에 들어가야 했을 정도니까요. 결국 길드를 통하지 않고서는 아무것도 할 수 없었던 겁니다.
물론 피렌체 정치는 14세기 후반부터 메디치처럼 강력하고 유력한 가문들에 의해서 좌우되긴 합니다. 그래도 길드가 중심이 되는 시민 공화국이라는 정치 체제는 기본적으로 유지되죠.

## | 금화는 번영의 증거 |

중세 피렌체의 경제는 크게 세 개의 축으로 이뤄지고 있었습니다. 첫 번째는 지중해 중계무역입니다. 피렌체는 내륙에 위치했지만,

나름대로 주변의 항구들을 이용해 지중해 무역에 뛰어들어 상당한 이윤을 얻었습니다.

두 번째는 섬유 산업입니다. 피렌체 장인들은 비단과 모직물을 생산하는 기술을 갖고 있었습니다. 당시로서는 최첨단 기술이었죠. 게다가 산업 규모도 상당했어요. 모직 산업에 종사하는 기술자만 3만 명이었으니 웬만한 중세 도시국가의 전체 인구보다 많았습니다.

세 번째는 앞서 주목했던 은행업입니다. 피렌체는 유럽 은행의 중심이었어요. 당시 돈이 필요한 사람은 피렌체로 가는 게 자연스러웠습니다.

요즘의 스위스 같은 국제금융도시였네요.

그렇죠. 피렌체뿐만 아니라 당시 이탈리아 전체에서 워낙 은행업이 번창했기 때문에 오늘날의 금융 용어에도 그 흔적이 남아 있습니다. 당시 이탈리아 은행가들은 자기 앞에 조그만 테이블을 놓고 손님을 상대했는데, 테이블은 중세 이탈리아어로 '방카Banca'라고 합니다. 은행을 뜻하는 영어 단어 '뱅크Bank'는 여기서 유래한 말이죠. 또 은행이 파산할 때 이 테이블을 부숴버렸다고 해서 '뱅크럽트Bankrupt(이탈리아어로는 방카 로타Banca rotta)'라는 단어가 나왔습니다.

피렌체는 이렇듯 국제금융도시이자 세계무역도시, 첨단산업도시의 역할까지 하며 중세 유럽의 중심으로 자리 잡았습니다. 이때의 피렌체가 누린 경제적 번영을 상징하는 게 바로 피렌체의 금화 피오리노입니다.

물론 금으로 만든 동전이야 고대부터 제작되어왔습니다. 하지만 금화를 처음으로 오늘날 달러화처럼 국제 화폐로 활발하게 통용시킨 나라는 피렌체였지요. 피렌체는 금화 피오리노를 1252년에 처음 발행합니다. 이후 베네치아나 제노바 등과 같은 무역국가에서도 금화를 만들게 되었어요.

금을 동전 모양으로 만들기만 하면 화폐가 되는 건가요?

네, 맞습니다. 금화는 금으로 만들어지기 때문에 가치가 보장되어 있어요. 이를테면 피렌체에서 만든 금화는 무게가 3.54그램에 금의 순도가 95퍼센트였습니다. 다만 금의 무게나 순도를 속여서 유통하는 일이 많았던 게 문제였지요. 이 때문에 피렌체 정부는 금화의 무게와 순도를 일정하게 유지하기 위해 매우 노력했어요. 이런 노력 덕분에 피렌체 금화는 유럽에서 국제 화폐로 자리를 잡았습니다. 요즘 말로 기축통화 역할을 한 셈입니다.

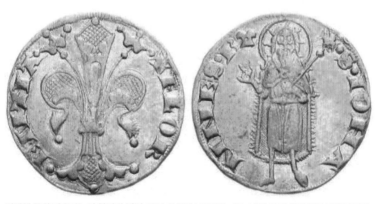

**피렌체 금화 피오리노의 앞면과 뒷면** 중세 사회에서 금화는 오늘날의 국제 화폐처럼 통용되었다. 피렌체 정부는 1252년부터 금화 피오리노를 발행하기 시작했다.

## | 더 높고, 더 웅장하게 |

중세 피렌체의 번영을 보여주는 기념비적인 건축물이 바로 피렌체의 대성당입니다. 정식 명칭은 산타 마리아 델 피오레 대성당인데 간단하게 두오모라 부르죠. 아래 사진을 보세요. 도시에 대한 피렌체 사람들의 자부심을 담아내듯 웅장한 모습을 자랑합니다.

옆에 있는 건물들과 비교해보니 정말 크긴 크네요.

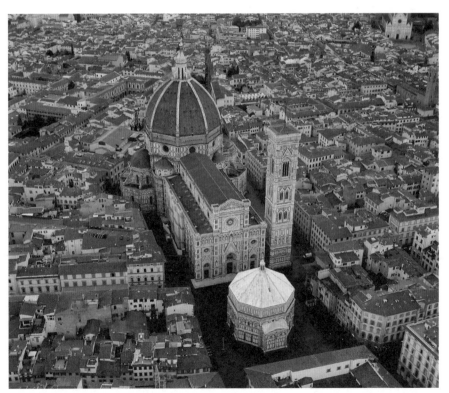

**피렌체 대성당, 1296~1472년, 피렌체** 1436년 돔이 완성되자 축성식을 거행했다. 랜턴과 십자가까지 갖춰 지금과 같은 모습으로 1472년에 최종 완성된다.

정말 거대합니다. 길이 153미터에 폭은 90미터쯤 하거든요. 면적이 약 2511평으로, 3만 명이 한꺼번에 미사를 드릴 수 있는 규모입니다. 16세기 로마 시에 베드로 대성당이 지어지기 전까지는 가톨릭 세계에서 가장 큰 성당이었습니다. 공사 기간만 200년 가까이 걸렸죠. 1296년부터 짓기 시작해서 1472년에야 비로소 지금과 같은 모습으로 완성됩니다.

규모가 큰 만큼 짓는 데에도 오랜 시간이 걸렸네요. 그런데 이렇게까지 크게 지을 필요가 있었나요? 너무 욕심부린 거 같은데요.

피렌체 사람들은 번영하는 도시에 걸맞은 성당을 가지고 싶었겠죠. 많은 시민들이 들어갈 수 있는 규모의 성당을 짓는 건 굉장히 의미 있는 일이기도 했고요.

대성당을 이렇게까지 크게 짓게 된 데에는 다른 도시와의 경쟁심도 작용합니다. 피렌체는 토스카나 지역의 도시인 피사, 시에나와 오랫동안 라이벌 관계를 유지해왔습니다. 그런데 두 도시 모두 피렌체보다 한발 앞서 아름답고 거대한 대성당을 지었거든요. 피렌체 사람들은 피사 대성당과 그 앞에 펼쳐진 기적의 광장을 꽤 부러운 마음으로 바라봤을 겁니다. 마찬가지로 시에나도 피렌체 사람들에게 경쟁 상대였을 거예요. 피렌체 정부는 자신들의 대성당을 기획하면서 피사나 시에나 같은 주변의 경쟁 도시들을 의식해 그보다 더 크고 웅장한 대성당을 짓고 싶었을 테죠.

경쟁심이 없었다면 이런 웅장한 성당도 없었겠네요. 신기해요.

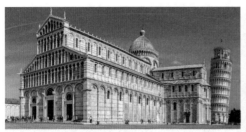

피사 대성당, 1067년 　　　　　　　　시에나 대성당, 13세기 중반

## | 세례당만은 남았다 |

피렌체 대성당이 건설되기 전 그 자리에는 원래 산타 레파라타 성당이 있었습니다. 그리고 그 앞에는 팔각형 모양의 세례당이 자리하고 있었죠. 산타 레파라타 성당은 피렌체 대성당으로 바뀌었지만 세례당은 남았어요. 피렌체 대성당이 지어지는 동안 세례당은 실질적으로 대성당의 역할도 했을 겁니다.

세례당은 왜 새로 안 짓고 그대로 뒀나요?

당시 피렌체 사람들은 그 세례당이 고대 로마인들이 전쟁의 신을 기리기 위해 지은 신전이었다고 믿었거든요. 하지만 실제로 그렇게 오래된 건물은 아닙니다. 중세에 들어선 다음에 만들어진 건물이죠. 하얀 대리석 바탕에 짙은 갈색 석재로 무늬를 넣은 건축 양식은 피렌체 남쪽 언덕 위에 있는 산 미니아토 알 몬테 성당과 비슷합니다. 산 미니아토 알 몬테 성당이 11세기에 지어진 건축물이기 때문에 피렌체 세례당도 대략 11세기쯤 지어졌으리라 추측됩니다.

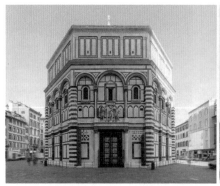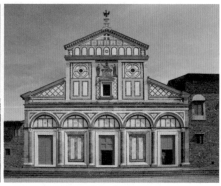

**피렌체 세례당, 11세기** 대성당 정문에서 바라본 모습. 팔각형 모양으로 각 면의 구성이 일관적이다.

**산 미니아토 알 몬테 성당, 1018년, 피렌체** 건축 양식과 대리석 장식이 피렌체 세례당과 유사하다.

거대한 대성당을 봐서 그런지 세례당이 작게 느껴져요.

11세기 건물이다 보니 나중에 지어진 대성당에 비해 규모가 상당히 작습니다. 하지만 피렌체인들이 가장 사랑하는 곳이기도 하지요. 앞으로 이루어질 피렌체 미술의 발전을 모두 보여주는 곳입니다. 피렌체 대성당은 가봤는데 그 앞에 있는 세례당 안까지는 못 들어가 봤다고 하는 분들이 더러 있습니다. 저는 가능하다면 들어가 보기를 추천합니다. 초기 피렌체 미술이 어떠했는지를 한눈에 감상할수 있거든요. 일단 세례당 안으로 들어가 볼까요? 옆 페이지의 천장을 보세요. 화려한 모자이크에서 눈을 뗄 수 없죠?

금빛이 눈에 환하게 들어와요. 팔각형 모양도 인상적이네요.

이 모자이크는 비잔티움 제국이나 남부 이탈리아에서 장인을 데려와 제작했을 겁니다. 창세기부터 최후의 심판에 이르는 장면이

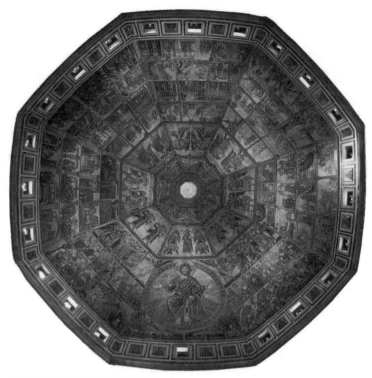

피렌체 세례당 천장의 모자이크, 13세기

1. 최후의 심판
2. 창
3. 천사들
4. 창세기
5. 성 요셉 이야기
6. 성모와 예수 이야기
7. 세례자 요한 이야기
8. 창

**모자이크의 배치** 천장 중앙의 창을 중심으로 창세기부터 성모
와 예수, 그리고 세례자 요한의 이야기가 방사형으로 펼쳐져
있다. 최후의 심판 장면은 제대 바로 위에 위치한다.

가운데서부터 바깥쪽으로 차곡차곡 이어지고 있어요. 먼저 정중앙의 창문으로 들어온 빛이 모자이크를 밝힙니다. 그리고 창 주변을 천사들이 둘러싸고, 이어서 창세기, 성 요셉 이야기, 성모와 예수 이야기가 자리합니다. 물론 세례당이니만큼 세례자 요한의 이야기도 들어가 있습니다. 가장 중요한 자리인 제대 쪽에는 최후의 심판이 그려져 있지요.

아래 그림을 보면 거대한 악마가 사람을 머리부터 반쯤 집어삼키고 있습니다. 양손에 붙들린 사람도 곧 입으로 들어갈 것 같습니다.

끔찍하네요. 귀 안에서 뱀이 튀어나와 사람을 물고 있어요. 여기저기에 괴물도 보여요.

모두 만화처럼 단순하게 처리되어 있지만 자세히 보면 정말 무서운 장면입니다.

피렌체에서 활동했던 조토는 이 모자이크를 자주 보았을 거예요.

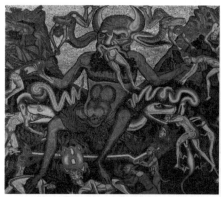

피렌체 세례당 모자이크 속 지옥의 모습(부분)

조토, 최후의 심판(부분), 1303~1305년 스크로베니 예배당

**피렌체 세례당 모자이크, 13세기** 최후의 심판이 제대 바로 위에 자리한다. 예수 그리스도의 옆에는 무시무시한 지옥의 장면이 펼쳐진다.

그리고 파도바의 스크로베니 예배당에서 지옥을 그릴 때 방금 본 이미지를 참고했겠죠. 실제로 스크로베니 예배당에 그린 악마의 모습은 방금 본 세례당의 악마와 많이 비슷합니다.

머리에 뿔이 보이고 입으로 사람을 집어삼킨 것부터 두 손의 동작까지 많이 비슷하네요.

조토뿐만 아니라 단테 같은 작가도 이러한 이미지를 떠올리며 『신곡』의 지옥 편에서 악마의 섬뜩한 모습과 지옥에서 고통받는 사람들의 모습을 묘사할 수 있었을 거예요.

그런데 피렌체 사람이라고 해서 모두 이 세례당에 왔을지는 모르는 일이잖아요.

피렌체에는 여러 성당이 있지만 피렌체에서 태어난 아이라면 반드시 이 세례당에서 세례를 받아야 했습니다. 조토는 피렌체 근교에서 태어났기 때문에 알 수 없지만 단테는 확실히 여기서 세례를 받았을 겁니다. 단테는 글에서 '나의 사랑하는 세례당'이라고 쓰기도 했어요. 세례당을 자신의 고향처럼 친근하게 느꼈을 거예요.

정말 세례당은 피렌체 사람에게 아주 각별한 곳이었군요.

맞아요. 그래서 피렌체 정부는 이 의미 깊은 장소를 장식하는 데 정성을 아끼지 않았습니다. 세례당을 꾸미기 위해 여러 미술 프로젝트를 벌이거든요. 그런 프로젝트에서 나온 작품들 모두가 미술사에 길이 남았습니다. 일단 이 이야기는 다음 장으로 미루고 여기서는 당시 사회적·경제적 문맥에서 초기 르네상스 미술을 한번 살펴보도록 하죠.

## | 자부심이 강해질수록 탑은 높아진다 |

화가로 명성이 높았던 조토는 건축과 토목 기술에도 능했습니다. 여러 장르를 넘나드는 피렌체형 인재의 원형이었다고 할 수 있죠. 피렌체 대성당 옆에 있는 종탑이 바로 그 증거입니다. 이 종탑은

**피렌체 대성당 옆에 서 있는 조토의 종탑, 1334~1359년, 피렌체** 피렌체 대성당의 종탑은 조토가 상당 부분 재설계해서 조토의 종탑이라고 불린다. 85미터의 높이로 위엄 있는 모습을 자랑한다.

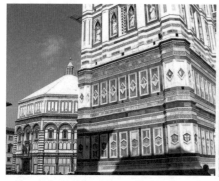
조토의 종탑 장식

육각형 틀 장식의 모습

완공까지 여러 우여곡절을 겪어야 했던 대성당보다 일찍 완공되었습니다. 종탑과 대성당 모두 처음 설계자는 아르놀포 디 캄비오였는데요, 종탑의 경우 조토가 상당 부분 다시 설계해서 완공됩니다. 그래서 이 종탑을 흔히 '조토의 종탑'이라고 불러요.

종탑의 높이는 85미터입니다. 이 정도도 충분히 높죠. 그런데 사실 조토는 원래 그 위에 첨탑까지 올리고자 했었답니다. 첨탑이 지어졌다면 높이가 110미터 내지 120미터에 달했겠죠. 이 시기 건물들의 일반적인 높이를 고려하면 압도적으로 큰 탑이었습니다.

새삼스레 탑을 다시 보니 요즘 흔히 볼 수 있는 고층 빌딩 같아요.

비슷하다고 볼 수 있겠네요. 오늘날의 고층 빌딩처럼 이 종탑은 중세 피렌체 사람들의 자부심이 담긴 건축물이니까요. 탑에 들어간 장식을 보면 그 사실이 잘 드러납니다.

다음 페이지 도해를 보세요. 맨 위 벽감에 조각상들이 하나씩 세워져 있는데, 예수 탄생을 알리는 선지자들과 예언자들입니다. 각 면

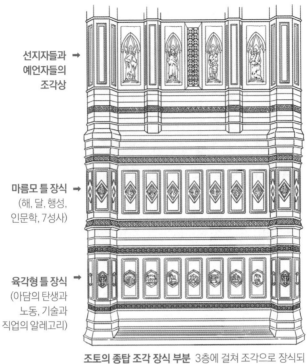

선지자들과
예언자들의
조각상

마름모 틀 장식
(해, 달, 행성,
인문학, 7성사)

육각형 틀 장식
(아담의 탄생과
노동, 기술과
직업의 알레고리)

**조토의 종탑 조각 장식 부분** 3층에 걸쳐 조각으로 장식되
었으며, 원본 조각은 현재 두오모오페라박물관에 전시되
어 있다.

마다 4개씩 총 16개의 조각상이 들어갑니다. 그 바로 아래 단에는
마름모 틀 장식이 한 면마다 7개씩 줄지어 있어요. 여기에는 별자리
와 학문, 그리고 7성사 등을 조각했습니다. 마지막으로 한 단 더 내
려가면 육각형 틀 장식이 면마다 7개씩 배치되어 있습니다. 그 안에
는 창세기와 인간의 역사 이야기를 넣었고요. 그런데 흥미로운 건
여기에 길드의 모습도 들어가 있다는 거죠.

## | 길드의 창조력 = 신의 창조력 |

시작부터 길드 얘기가 많았는데 이제 미술 작품에서도 길드가 나오는 건가요?

네, 맨 아래 육각형 틀 장식에는 인간의 역사 중 농업이나 목축업 등 직업이 만들어지는 장면들이 들어갑니다. 이 장면들은 자연스럽게 당시 피렌체의 길드를 연상시킵니다. 아마 길드들은 자신들이 피렌체 사회의 중요한 구성원이라는 걸 이런 방식으로 보여 주고 싶었던 것 같아요.

예를 들어 아래 왼쪽 조각에는 수염을 기르고 돌을 쪼고 있는 고대 그리스 조각가 페이디아스가 등장합니다. 조각가의 작업실답게 그의 주변에는 작업에 필요한 도구들이 보이고요. 이 장면은 조각가

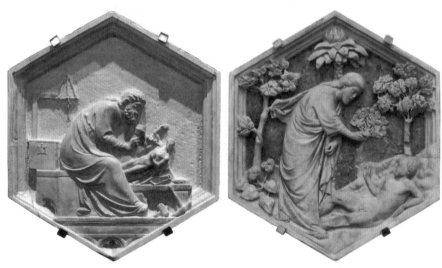

안드레아 피사노, 조각가 길드를 상징하는 조각(왼쪽) 아담을 창조하는 신의 모습을 담은 조각(오른쪽), 1334~1337년경, 두오모오페라박물관

라는 직업이 생겨나는 과정을 보여주는 동시에 조각가 길드를 나타냅니다. 흥미롭게도 바로 옆 하느님이 아담을 창조하는 장면과 유사해 보입니다.

둘의 몸동작이 비슷한데요.

그렇죠. 하느님의 손이나 아담을 바라보는 시선이 조각가와 비슷합니다. 마치 하느님이 인간을 창조하듯 조각가들도 무언가를 창조하고 있다고 우회적으로 드러내는 거지요.

종탑을 꾸몄던 이 조각들은 지금은 대성당에 속한 박물관에 보관되어 있습니다. 복제품이 원래 있던 자리를 채우고 있고요. 비바람에 손상되는 것을 막기 위한 부득이한 조치였죠. 덕분에 박물관 안에서 조각상을 좀 더 가까이에서 감상할 수 있게 되었습니다. 원래 어떻게 서 있었는지 상상하려면 다시 종탑을 둘러봐야 하는 수고스러움은 생겼지만 말입니다.

## | 인문주의자 제대로 알기 |

앞서 피렌체의 경제적 번영과 길드의 역할을 이야기했었죠? 사실 피렌체를 이야기할 때 경제가 중요하긴 합니다만 역시 정치를 빼놓으면 이야기가 진행되지 않습니다. 피렌체는 공화국이었습니다. 시민들은 자신들이 국가를 책임진다는 점에서 큰 자부심을 느꼈어요. 피렌체의 공화제를 말할 때 반드시 언급해야 할 인물이 있습니다.

바로 레오나르도 브루니입니다. 브루니는 인문주의의 대표자라고 할 만큼 고대 그리스와 로마의 문헌에 해박했고, 한편으로 당시 피렌체 사회를 이끌어나갔던 유력한 정치인이기도 했습니다.

그런데 저는 처음 들어봤어요.

우리에게는 생소한 인물이지만 피렌체 사람들에게는 너무나 중요한 사람입니다.

그렇게 중요한 사람이란 걸 어떻게 알 수 있나요?

브루니가 산타 크로체 성당에 묻혀 있기 때문이죠. 산타 크로체 성당은 피렌체인의 명예의 전당이라고 할 수 있는 곳입니다. 미켈란젤로나 갈릴레이도 이 성당에 묻혀 있고요. 묻힌 곳만 보면 브루니는 당시 피렌체 사람들에게 미켈란젤로나 갈릴레이만큼 중요한 사람이었던 거죠. 오른쪽 사진을 보세요. 산타 크로체 성당에 있는 브루니의 무덤 장식입니다. 인문주의 학자를 위해 만들어진 무덤치고는 규모가 상당합니다. 거대한 아치 아래 누워 있는 브루니의 조각상을 보세요. 고대 로마 귀족들이 입던 토가를 걸친 채 우리 쪽으로 고개를 향하고 편안히 잠들어 있네요.

크고 멋진 무덤에 자기 모습까지 조각으로 넣었으니 정말 영광이었겠어요.

이런 영예를 누릴 수 있었던 건 아마 그가 쓴 책 덕택이겠지요. 조각상을 자세히 보면 가슴 위에 책이 한 권 놓여 있어요. 브루니가 쓴 『피렌체인들의 역사』 중 한 권입니다.

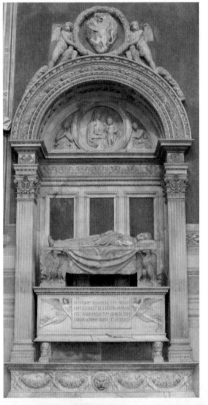

죽은 사람을 기리기 위해 만든 조각에 그 사람이 쓴 책까지 넣다니. 정말 엄청 중요한 책이었나 보네요.

브루니는 피렌체의 역사를 총 12권으로 써냅니다. 이 책을 쓰는 데 거의 30년이 걸렸다고 해요. 이 역사서가 당시 피렌체인들의 정신에 큰 영향을 끼치게 되죠. 한편 브루니는 이 책에 한발 앞서 1403년경 짧지만 강렬한 책을 한 권 냈습니다. 바로 『피렌체 찬가』라는 책입니다. 피렌체가 밀라노의 공격에서 벗어난 직후에 집필한 책인데 여기서 피렌체라는 도시가 왜 대단한지 설명합니다.

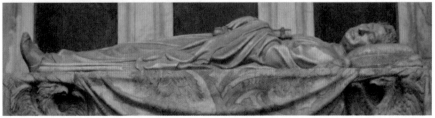

베르나르도 로셀리노, 레오나르도 브루니의 무덤, 1445년경, 산타 크로체 성당 브루니의 가슴 위에 그가 집필한 피렌체 역사책 한 권이 얹혀 있다.

도로가 포장되어 있고, 사람들이 오물을 버리지 않는다는 등의 이유가 적혀 있죠. 무엇보다도 브루니의 책에 따르면 피렌체인들은 피렌체가 공화국이었다는 사실에 큰 자부심을 느꼈던 것 같습니다.

## | 피렌체 사람들의 자신감 |

도시국가들은 대부분 공화국이 아니었나요?

초기에는 그랬습니다. 하지만 점점 유력 가문 출신 또는 군인 지도자의 1인 지배 체제로 변해갔습니다. 15세기 즈음이 되면 피렌체와 베네치아를 뺀 도시국가 대부분은 왕정 혹은 독재 정치 체제로 바뀌었어요.

게다가 베네치아 같은 경우는 정부가 2000명 내외의 귀족들로만 구성되었기 때문에 엄밀하게 보면 공화정이 아니라는 시선도 있습니다.

15세기 후반의 이탈리아 몇 개의 강력한 도시국가들로 압축된 모습을 보인다.

피렌체와 다르네요. 피렌체는 일단 길드에 가입하면 정치에 참여할 수 있었잖아요.

그렇습니다. 피렌체는 베네치아에 비해 실질적으로 시민들이 주도하는 공

화정 체제를 훨씬 오랫동안 유지했어요. 물론 15세기부터는 메디치 가문이 정치권력을 점점 독차지하게 됩니다. 하지만 그런 메디치 가문도 항상 여론의 눈치를 살펴야 했습니다. 실제로 메디치 가문은 대중의 지지를 잃게 되면서 여러 번 추방당하기도 하죠. 피렌체 시민들의 정치적 자의식이 어느 도시국가보다도 강했기 때문에 시민 중심의 공화국 체제를 상당 기간 유지할 수 있었던 겁니다.

시민들이 지녔던 정치적 자의식은 피렌체의 르네상스를 이해하는 핵심입니다. 브루니 역시 앞서 언급한 책들에서 피렌체가 공화국이라는 점을 가장 적극적으로 강조하면서 이 전통의 뿌리를 고대 로마에서 찾습니다.

고대 로마와 피렌체가 정치적으로 서로 연결된다는 건가요?

그렇지요. 피렌체가 다른 어떤 나라보다도 고대 로마를 계승한다고 주장합니다. 그런데 여기서 강조하는 로마는 공화제 시기의 로마입니다. 브루니의 해석에 따르면 로마는 공화제 아래에서 번영했지만 황제가 등장하면서 쇠퇴했다고 합니다. 브루니는 공화제가 로마를 번영으로 이끌었고 이제 다시 피렌체에서 부활했다고 주장하며 고대 로마와 피렌체를 정치적으로 연결했습니다.

이런 주장이 나오면서 피렌체는 고대 로마가 남긴 다른 문화까지도 부활시키기에 좋은 정당성을 갖추게 됩니다. 즉 로마의 건축이나 조각을 피렌체에서 재탄생시킬 근거를 브루니가 정치적으로 설명해준 셈입니다.

피렌체는 정치적으로 고대 로마의 정당한 계승자이니 고대 로마의 문화를 다시 유행시켜도 된다는 그런 건가요?

바로 그런 논리죠. 브루니의 피렌체 공화국 예찬은 여기서 끝나지 않습니다. 브루니는 피렌체가 추구하는 공화정은 로마의 공화정처럼 시민의 자유를 보장해 구성원들에게 균등한 기회를 주고 경쟁을 촉진하는 체제라고 주장했어요.

고대 로마를 이용해서 피렌체 사람들의 자부심에 그럴듯한 근거를 마련해주었네요.

## | 인문주의자의 다른 얼굴 |

맞아요. 사실 브루니와 같은 15세기 인문주의자들은 고전을 연구하는 학자인 동시에 공직에 참여해 정치 활동을 펼친 사람들입니다. 브루니도 출세한 정치인이었죠. 지금으로 치면 부총리급의 직책에까지 올랐던 사람이니까요. 당시의 인문주의자들은 시민의 정치의식을 고양하는 글을 쓰는 게 자신들의 의무라고 생각했습니다.

인문주의자라고 하면 뭔가 고고한 학자를 떠올렸는데 이미지가 많이 다르군요.

르네상스 시대의 인문주의자라고 하면 새로운 시대를 이끈 학자들

로 이미지가 굳어진 경향이 있죠. 이 시기 인문주의자들은 고대 문헌을 연구하면서 시나 희곡 같은 문학 작품을 많이 남긴 학자들이기도 했지만 고위 관료들이 대부분이었습니다. 물론 기본적으로 라틴어나 그리스어 지식이 있는 고전주의자였던 건 확실합니다. 하지만 인문주의자들이 국가 공직에 참여하면서 정치 활동을 적극적으로 했다는 점도 잊어서는 안 됩니다. 당시 인문주의자들은 고대 문헌 중 플라톤과 아리스토텔레스뿐만 아니라 키케로 같은 정치가의 글에도 관심이 많았습니다.

고전을 연구하면서 정치 활동까지 하려니 아주 바빴겠네요.

그게 당시 인문주의자들의 삶이었습니다. 브루니는 학자이면서 정치가였고, 아울러 여러 정치 저작을 남겼다는 점에서 훗날 피렌체에서 활동하는 마키아벨리를 연상시킵니다. 마키아벨리는『군주론』에서 현실 정치를 정확하고 냉정하게 받아들여야 한다고 주장했지요. 참고로 이 시대 인문주의자들이 순수한 학자라기보다 정치 활동가에 더 가까웠다는 점을 강조하는 의미로 일부 연구자들은 '시민'이라는 단어를 붙여 '시민 인문주의'라는 용어를 쓰기도 합니다. 브루니가 찬미했던 피렌체의 자유로운 정치의식, 그리고 균등한 기회와 경쟁은 피렌체 미술에서도 여실히 드러납니다. 이 점에 대해서는 이어지는 다음 장에서 살펴보도록 하고 일단 지금은 피렌체 정치의 중심이었던 시청사로 가보죠.

## | 구 청사와 신 청사의 차이 |

대성당이 지어질 시점에 피렌체에서는 또 다른 대규모 건축 프로젝트가 진행 중이었습니다. 바로 팔라초 베키오 건설입니다. 피렌체 정부가 자신들의 권위와 업적을 보여주기 위해서 새로운 정부 청사를 짓기로 한 겁니다. 팔라초 베키오는 1299년에 공사가 시작돼 1330년경 완성됩니다. 당시 피렌체 정부는 대성당 공사까지 동시에 실행하느라 정말 바빴을 거예요.

그런 큰 공사를 굳이 함께 진행한 이유가 있나요?

앞서 비슷한 시기에 도시 외곽의 거대한 성을 쌓는 공사도 시작해서 한창 진행하던 중이었다고 했었죠? 도시가 빠르게 성장하면서 도시 전체를 손봐야 한다고 생각했던 듯합니다. 어떻게 보면 이때가 바로 중세 피렌체 경제가 최고점에 다다른 때였다고 볼 수 있겠네요.

옆 페이지 사진이 팔라초 베키오의 완성된 모습입니다. 우뚝 선 종탑의 높이는 100미터가 넘습니다. 대성당의 종탑과 거의 같은 높이로 계획되었던 거죠.

팔라초 베키오가 지어지기 전에는 팔라초 바르젤로를 정부 청사로 썼습니다. 지금 팔라초 바르젤로는 미술관이 되었습니다만 이전에는 오랫동안 경찰서와 감옥으로, 범죄자들을 처형하던 곳으로 사용되었습니다. 겉으로 보기에는 성 같은 육중한 건물에 종탑이 올라가 있어 팔라초 베키오와 비슷해 보입니다.

**팔라초 베키오, 1299~1330년경, 피렌체** 시뇨리아 광장에 자리 잡은 팔라초 베키오는 피렌체 정부가 일하던 곳이었다. 사각형 모양에 육중한 돌로 마감된 이 정부 청사 건물은 이후 피렌체에 지어지는 팔라초 건축의 원형이 된다.

팔라초 바르젤로가 이미 있었는데 군이 새로운 정부 청사를 짓다니, 낭비 같아요.

하지만 팔라초 바르젤로는 팔라초 베키오에 비하면 규모가 작습니다. 피렌체 정치를 책임지던 상공인들은 이 정도 규모의 정부 청사에 만족하지 못했을 거예요. 피렌체의 번영과 자신들의 정치적 위상을 확실히 알릴 수 있는 보다 웅장한 건물을 갖고 싶었을 겁니다. 결국 그걸 모두 담은 팔라초 베키오를 짓게 된 거죠.

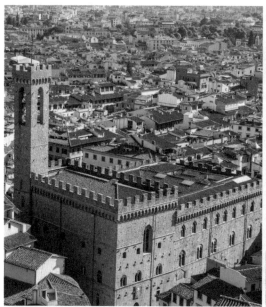

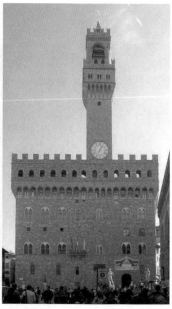

**팔라초 바르젤로, 1255년, 피렌체** 성루 위에 종탑이 올라가 있어 팔라초 베키오와 비슷한 느낌이 난다.

**팔라초 베키오의 정면 모습** 종탑은 기존에 있던 탑을 이용해 지었기에 한쪽으로 살짝 치우쳐 있다.

## | 시뇨리아 광장의 도시 정비 사업 |

문제는 부지였습니다. 대성당과 팔라초 베키오가 들어설 즈음 피렌체는 상당히 도시화되어 있었어요. 때문에 공사 부지를 마련하고 주변을 재정비하는 일이 쉽지 않았습니다.

원래 살던 사람들의 동의를 받는 일은 지금도 어려운 일이죠.

그렇죠. 피렌체 정부는 어렵게 부지를 마련했어요. 팔라초 베키오는 당시 황제파를 지원하던 유력한 가문을 쫓아내고 그들이 소유한

집을 허문 곳에 짓게 됩니다. 이렇게 자리는 확보했지만 그 앞에 들어설 광장을 확보하는 것도 쉽지 않았습니다. 피렌체 정부는 광장 자리를 마련하기 위해 추가적인 노력을 기울여야 했습니다. 아래의 지도를 보면 피렌체 정부는 10~20년마다 꾸준히 주변 건물을 구입하거나 압류해서 지금과 같은 광장의 모습으로 조금씩 바뀌나갔다는 사실을 알 수 있습니다.

팔라초 베키오 앞에는 1381년경에 완성된 로지아가 있습니다.

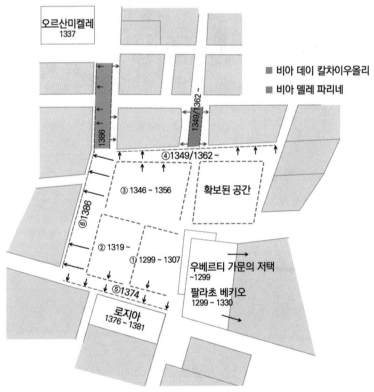

**시뇨리아 광장의 확장 과정** 황제파를 이끌던 우베르티 가문의 집을 허물어 팔라초 베키오 부지를 마련한 후, 광장을 넓히기 위해 피렌체 정부는 많은 노력을 기울여야 했다. 1299년부터 1386년까지 최소 여섯 차례에 걸쳐 확장 공사를 벌였다.

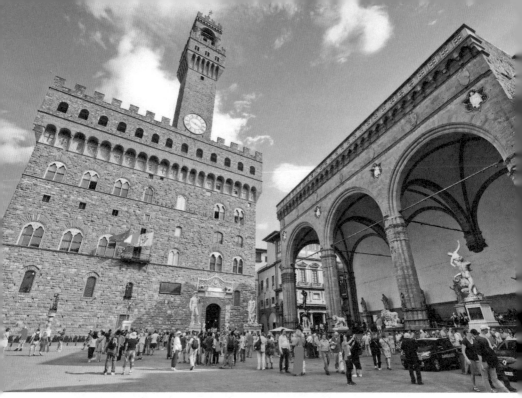

**팔라초 베키오 앞의 로지아(로지아 데이 란치), 1376~1381년경, 피렌체** 팔라초 베키오 앞에 자리한 로지아는 높은 천장과 시원하게 개방된 형태로 광장에서 벌어지는 여러 행사의 중심이 되었다.

사진에서 오른쪽에 자리한 건물입니다. 로지아는 한쪽이 개방된 복도 형태의 건축물을 가리키는 말로, 팔라초 베키오 앞의 로지아는 보시는 것처럼 지붕이 높고 기둥 사이의 간격도 넓어서 시원한 느낌을 줍니다.

저런 모양의 건물을 대체 어떤 용도로 사용했을지 감이 잘 안 와요.

로지아는 비와 바람, 뜨거운 햇볕을 피해 국가 행사를 진행하는 장소였습니다. 지금은 야외조각박물관으로 사용되고 있죠. 원래 계획은 광장 전체를 이 같은 로지아로 두르는 것이었는데, 그중 단 세

칸만이 완성되어 남아 있습니다. 이런 로지아가 광장 전체를 둘러 싸고 있었다면 아주 화려하고 아름다웠을 텐데, 아쉬울 뿐입니다.

광장 전체를 둘러싼 복도라니, 엄청난 기획이었네요.

피렌체 정부는 대성당과 정부 청사를 잇는 길도 이때 확장했어요. 그 길을 비아 데이 칼차이우올리라고 합니다. 원래는 좁은 길이었 지만 1386년부터 점차 지금의 모습에 가까워지지요. 길 중간에는 오르산미켈레도 있기 때문에 이 길은 오랫동안 피렌체의 중심 대로 역할을 했죠.
다음 페이지의 사진에 나오는 길이 바로 그 길입니다. 1386년 피렌 체 정부가 확장 공사를 시작하기 전에는 폭이 이 길의 절반 정도 되

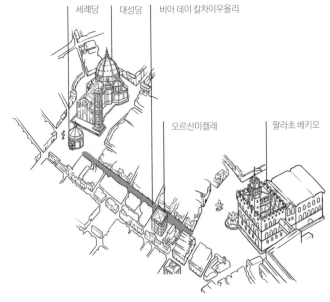

대성당에서 **오르산미켈레**를 거쳐 **팔라초 베키오**에 이르는 길

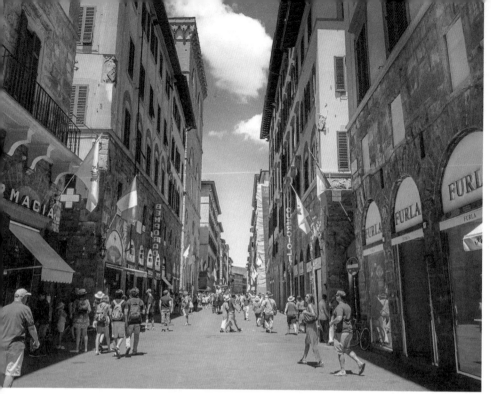

**비아 데이 칼차이우올리, 피렌체** 원래는 좁은 길이었으나 1386년부터 확장 공사를 해서 점점 넓혔다. 현재 이 길은 화려한 상점들로 가득하다.

는 들쑥날쑥한 골목길이었다고 해요. 그 골목길이 확장 공사를 거쳐 보시는 것과 같이 넓고 곧은 대로가 되었습니다. 이렇게 1400년대에 들어서면 피렌체의 모습은 규모 있는 건물들과 광장뿐만 아니라 시원한 신작로까지 놓인 나름 '모던'한 도시로 탈바꿈합니다. 오늘날에도 여전히 훌륭해 보이는 피렌체의 모습은 만들어질 당시 기준에서 최대한 현대적으로 꾸미기 위해 많은 노력을 기울인 결과라는 점을 잊어서는 안 되겠지요.

르네상스의 본고장이라 할 만한 피렌체는 11세기부터 상공업으로 부를 축적했고
상공인들의 조합인 길드를 중심으로 오랫동안 공화정을 유지했다. 피렌체 사람들은
물질적으로 풍요롭고 구성원들의 균등한 기회가 보장되는 환경에 자부심을 느꼈다.
그런 자부심은 피렌체의 각종 거대한 건축물에 잘 드러난다.

| 르네상스와<br>피렌체 | **르네상스** 근대의 시작으로 고대 그리스 로마 문화가 부활한 시대. 피렌체에서 본격적으로 시작.<br>**피렌체의 역사적 배경** 고대 로마 때 퇴역한 군인들의 거주지로 만들어졌다가 11세기부터 본격적으로 발전. |
| --- | --- |
| 피렌체의<br>경제와<br>정치 | **피렌체의 경제활동**<br>① 지중해 중계무역: 중요한 무역 거점으로 교역에 따른 이득 확보.<br>② 섬유 산업: 최첨단 기술과 풍부한 인력 보유.<br>③ 은행업: 금화(피오리노) 생산으로 유럽 경제를 좌우함.<br>**피렌체의 공화정** 다른 도시국가들에 비해 오랫동안 공화정을 유지. 귀족 출신이 아니라 상공인들의 조합인 길드를 중심으로 의사가 결정됨. |
| 건축물에 담긴<br>피렌체의<br>자부심 | **피렌체 대성당** 피사와 시에나의 대성당보다 더 크고 웅장하게 만듦.<br>**조토의 종탑** 길드를 상징하는 조각들로 장식됨.<br>**팔라초 베키오** 피렌체 정치의 중심지. 상공인들이 피렌체 정부의 권위와 자신들의 업적을 보여주기 위해 기획. 넓은 광장을 갖기 위해 수차례 확장 공사를 함.  |

모든 새로운 시작은 다른 시작의 끝에서 온다.

\- 세네카

# 02 영광의 문을 열고 경쟁의 시대가 열리다

#세례당 청동문 프로젝트 #14세기 대위기
#15세기 도시 재생 프로젝트

1300년을 앞두고 유럽에서 가장 거대한 대성당 공사를 시작한 뒤 곧바로 시청사까지 지어나갔던 때가 바로 피렌체의 번영이 절정에 이른 시기였습니다. 하지만 그 후 피렌체는 점점 위기에 빠져듭니다.

무슨 큰일이라도 생긴 건가요?

경제 상황이 점점 나빠졌을 뿐만 아니라 자연재해가 수시로 피렌체를 덮쳤어요. 1304년에는 큰불이 나서 수많은 사람들이 죽었고, 1317년부터 몇 년간 식량난이 이어졌습니다. 그런데 이건 시작에 불과했죠. 1333년에는 물난리가 나서 최소 3000명이 죽었다고 합니다. 당시 피렌체 인구가 10만 명 정도였으니 상당히 큰 피해였죠. 기록에 따르면 1333년 대홍수 때 아르노강이 범람해 물이

3미터까지 차올랐다고 합니다.

3미터까지 차올랐다니 정말 무서운데요.

어떤 기록에서는 수위가 6미터를 넘는 곳도 있었다고 해요. 아래는 1966년 피렌체에서 일어난 대홍수를 찍은 사진입니다. 20세기에 일어난 홍수가 이 정도였으니 기록이 과장은 아니었다는 걸 알수 있죠. 맨 왼쪽에 있는 건물이 세례당인데, 아랫부분이 물에 완전히 잠겨 있습니다. 그 시기 피렌체 사람들은 창세기의 '노아의 방주' 이야기에 나올 만한 강력한 대홍수를 직접 겪은 셈입니다.
하지만 이 불행도 아직 끝이 아니었습니다. 앞서 살펴본 대로 프랑스와 영국이 백년전쟁에 돌입하면서 영국에 빌려준 돈을 돌려받지못한 피렌체 은행들이 줄줄이 파산했습니다. 경제난은 점점 심각해졌죠. 그 와중에 흑사병이 피렌체에 퍼지기 시작했어요.

1966년 11월 4일 피렌체에서 일어난 대홍수

홍수에, 경제난에, 흑사병까지… 정신을 차리지 못했겠네요.

무엇보다도 흑사병으로 입은 피해가 엄청났습니다. 피렌체 인구의 60퍼센트 가까이 죽었다고 하니 거의 도시가 붕괴된 수준입니다. 이때 촘피의 난까지 일어나 극심한 내분이 이어졌습니다. 게다가 외부에서는 밀라노의 비스콘티 가문이 북부 이탈리아를 제패하면서 피렌체를 강하게 위협했어요.

## | 위기의 순간, 문을 청동으로 교체하다 |

피렌체는 15세기를 공포와 두려움 속에서 맞이합니다. 이러한 위급한 상황에서 피렌체 정부는 놀라운 결정을 하나 내립니다. 피렌체 세례당에 들어가는 문을 새롭게 만들기로 한 겁니다.

이런 난리통에 세례당의 문을 다시 만드는 게 그렇게 급했나요?

이 세례당은 그냥 세례당이 아니었습니다. 시민의 관심을 하나로 모을 수 있는 곳이었어요. 앞서 피렌체 사람이라면 누구나 여기서 세례를 받았다고 했지요. 피렌체 사람들은 이 세례당을 부모 품처럼 친근하게 생각했습니다. 그런데 당시 세례당의 세 개의 문 중 하나만 청동 재질이고 나머지 두 개는 나무로 되어 있었습니다. 피렌체 사람들은 '천하의 피렌체 세례당에 청동문이 하나밖에 없다니' 하고 부끄럽게 생각했다고 합니다.

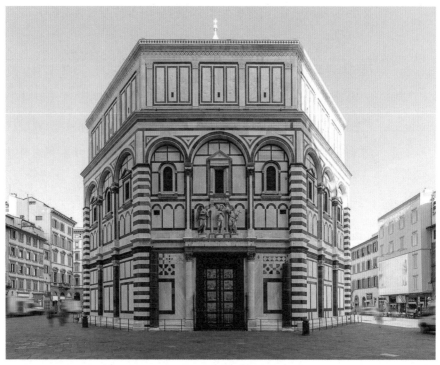

**피렌체 세례당, 11세기** 피렌체 도심에 자리한 수많은 건축물 중 가장 오래된 것에 속한다. 피렌체 인들의 사랑을 한 몸에 받으며 수많은 미술 프로젝트의 무대가 되었다.

피렌체 사람들에게 나무문 두 개를 청동으로 교체하는 일은 시급히 해결해야 할 국가적 프로젝트였어요. 그런데 이렇게 중요한 프로젝트를 밀라노의 공격으로 피렌체가 큰 위기에 빠졌을 때 시작했다는 게 흥미롭지 않나요?

비용도 많이 들었을 것 같은데 그렇게 큰 프로젝트를 추진할 수 있었다니 놀랍네요.

고려시대에 몽고와 맞서 싸우는 마음으로 팔만대장경을 만든 것과

비슷하지요. 피렌체 세례당의 청동문 프로젝트도 외국의 공세에서 벗어나기를 바라는 기원인 동시에 애국심까지 고취시킬 수 있는 돌파구였습니다.

## | 공모전으로 작가를 고르다 |

청동문 프로젝트는 1400년대 본격화된 피렌체 도시 재생 프로젝트의 중요한 첫 번째 사례입니다. 일단 세례당의 전체 구조를 확인해보죠. 아래 평면도처럼 세례당에는 제대가 있는 서쪽을 제외하고 동쪽, 남쪽, 북쪽에 문이 나 있어요. 그중 정문은 동문입니다.

그럼 동문은 정문인 만큼 더 멋진 문을 넣고 싶었겠네요.

네, 그래서 동쪽에는 1336년 안드레아 피사노가 완성한 청동문이

**안드레아 피사노, 피렌체 세례당 남문,
1330~1336년** 만들어졌을 당시에는 세례
당의 동쪽 문이었으나 남쪽으로 옮겨졌다.

위치하고 있었습니다. 안드레아 피사노는 앞서 본 조토의 종탑 표면을 장식했던 조각가들 중 한 명입니다. 피렌체 정부는 피사노의 문을 남쪽으로 옮긴 뒤 더 멋진 청동문을 새로 동쪽에 넣고 내친 김에 북문까지 청동문으로 교체할 계획을 세웠습니다. 여기서 가장 눈여겨볼 만한 점은 프로젝트를 진행할 작가를 결정한 방법입니다.

중요한 프로젝트였으니 신중하게 결정했겠죠?

신중을 기했을 뿐만 아니라 아주 흥미로운 방법을 택했습니다. 이때 피렌체 정부가 선택한 방식은 바로 공모제였습니다. 경쟁을 통해 청동문을 제작할 작가를 뽑았던 거죠. 공모제는 오늘날 작가나 작품을 선정할 때에도 자주 쓰는 방식입니다. 고대 그리스에서도 공모제를 통해 작가를 뽑았다는 이야기가 전해지긴 합니다. 그러나 근대적인 의미의 미술 공모제는 1401년 피렌체에서 시작했다고 할 수 있어요.

마치 경쟁 프레젠테이션 하듯 작가들이 서로의 아이디어를 겨룬다고 보면 되겠네요.

네, 그렇죠. 앞서 브루니가 피렌체를 자유 경쟁이 보장되는 도시라고 찬미했듯 실제로 피렌체는 경쟁을 통해 도시의 큰 프로젝트를 담당할 작가를 정하기 시작해요. 덕분에 미술사에서 가장 유명한 대결 중 하나인 브루넬레스키와 기베르티의 결투가 벌어질 수 있었습니다.

## | 이삭처럼 기적을 바란 피렌체 |

피렌체 정부가 세례당 청동문의 제작자를 찾는다는 공모를 발표하자 당대 쟁쟁한 조각가들과 금은세공사들이 공모에 지원했습니다. 이때 공모에 지원한 작가들에게 주어진 과제는 이삭의 희생 이야기였어요. 참가자들은 이삭의 희생을 주제로 시안을 만들어 제출해야 했죠.

이삭이라면 제물로 바쳐질 뻔한 성경 속 인물 아닌가요?

맞아요. 이스라엘 사람들의 조상으로 여겨지는 이삭은 아브라함이 100세에 본 아들이었습니다. 얄궂게도 신은 아브라함에게 그 귀한 아들인 이삭을 제물로 바치라고 명령합니다. 아브라함이 신의 명령에 순종해 아들을 죽이려는 찰나, 천사가 내려와 아브라함을 말립니다. 아브라함은 아들 대신 덤불에 뿔이 걸려 움직이지 못하던 숫양을 제물로 바칠 수 있었죠. 결국 아브라함의 신앙심을 시험하려는 신의 계획이었던 겁니다.

그 이야기를 공모의 주제로 택한 이유가 있었나요?

밀라노의 위협을 받고 있었던 당시 상황을 고려하면 피렌체 정부가 왜 그 많은 성경의 이야기 중에서 하필 이 이야기를 골랐는지 이해가 됩니다. 마치 이삭이 신의 뜻으로 구원을 받았듯 피렌체도 극적으로 구원되기를 희망했던 거예요. 실제로 피렌체는 극적으로 밀라

노의 위협에서 빠져나옵니다. 피렌체를 포위하며 압박하던 비스콘
티가 1402년 갑작스럽게 사망해서 전쟁이 피렌체에 유리하게 돌아
가게 되었거든요.

피렌체의 바람대로 기적적인 일이 벌어졌네요.

이때 밀라노와의 싸움에서 승리하면서 피렌체 사람들의 자부심이
아주 강해졌죠. 이후 피렌체 정부는 더욱 열성을 다해 도시를 꾸몄
습니다. 브루니가 『피렌체 찬가』를 쓴 것도 바로 이 시점이지요.
그럼 청동문 프로젝트가 어떻게 진행되었는지 짚고 가보죠. 청동문
공모전에는 일곱 명의 작가가 시안을 제출했는데, 가장 주목받았던
시안은 브루넬레스키와 기베르티의 안이었습니다. 당시 브루넬레
스키는 25세, 기베르티는 대략 22세 정도였습니다.

청동문 조각 출품작 ①                    청동문 조각 출품작 ②

## | 시민의 손에 심사를 맡기다 |

두 젊은 작가의 시안은 지금도 바르젤로미술관에 나란히 걸려 있는데요, 왼쪽 페이지의 사진을 보세요. 하나는 브루넬레스키, 다른 하나는 기베르티의 작품입니다. 요즘 나오는 오디션 프로그램 중에도 시청자들이 직접 투표하는 경우가 있죠? 이 공모전도 시민들이 직접 심사를 맡았다고 해요.

왜 전문가를 두고 시민들이 심사를 했나요?

글쎄요. 피렌체에서 그만큼 시민들의 영향력이 컸다는 증거겠지요. 브루니는 『피렌체 찬가』에서 피렌체가 훌륭한 국가로 성장하게 된 이유를 자유로운 시민 참여가 열려 있기 때문이라고 했는데, 미술 작품을 선택하는 과정에도 바로 그런 점이 적용되었던 것 같아요. 청동문 심사를 맡은 시민평가위원회는 총 34명으로 이루어져 있었습니다. 물론 모든 시민이 위원회에 들어갈 수 있는 건 아니었어요. 전문가는 아니더라도 나름 학식과 덕망이 있던 일반 시민들만 참여할 수 있었죠.

그래도 시민이 인정한 작품이라고 할 수 있겠네요.

맞습니다. 또한 작품 선별에 직접 참여하면서 시민들은 어떤 미술이 좋은 미술인지 식별하는 눈을 키우는 기회를 얻을 수 있었어요. 1401년부터 2년 동안 활동한 청동문 시민평가위원 중에는 조반니

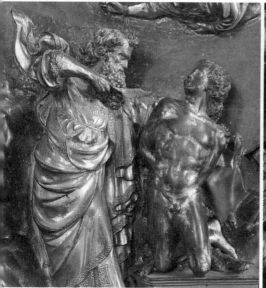
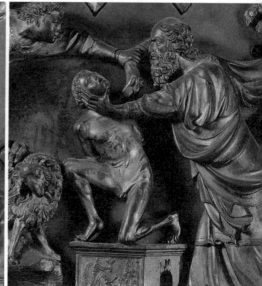

출품작① 확대                         출품작② 확대

데 메디치, 즉 메디치 은행의 설립자도 있었습니다. 우리가 앞으로 살펴볼 코시모 데 메디치의 아버지이기도 하죠.

코시모 데 메디치는 어떤 사람인가요?

피렌체의 예술가를 후원하여 르네상스를 화려하게 꽃피운 상인인데요, 일단 이 사람에 대한 이야기는 미뤄두고 지금은 청동문 프로젝트 공모 이야기를 이어나가도록 하죠. 브루넬레스키와 기베르티의 두 시안을 놓고 최종 심사가 열띠게 진행되었습니다. 둘 중 어느 작품이 더 마음에 드나요? 물론 이 중에 당선작은 한 점뿐이고 나머지 한 점은 낙선작입니다. 답을 말씀드리기 전에 먼저 두 작품을 자세히 살펴보는 게 좋겠네요.

## | 이삭의 희생을 그려내다 |

일단 두 작품 모두 똑같은 틀 안에 있습니다. 앞서 1336년에 완성된 첫 번째 청동문과 같은 형식인데 이런 형식은 피렌체 정부 측에서 정해주었던 것 같습니다. 양쪽 모두 등장인물의 숫자까지 같은 것으로 보아 주제가 세부적으로 제시되었던 듯해요.

시험 주제를 아주 꼼꼼하게 냈군요.

하지만 두 작품이 이야기를 풀어나가는 방식은 매우 다릅니다. 먼저 ①번 작품을 보세요. 화면의 중심에 아브라함이 있습니다. 무릎을 꿇은 이삭을 향해 칼을 갖다 대려 하고 있죠. 아브라함의 옷자락은 바람결을 타고 섬세하게 흐릅니다. 이삭의 몸은 마치 고대 남성 누드 조각을 연상시킬 정도로 균형 잡혀 있습니다. 우아하고 부드러운 분위기죠. 칼을 든 아브라함의 태도도 약간 망설이고 있는 듯 보여요.

반면 ②번 작품은 어떤가요? 아브라함은 이삭을 찌르기 직전입니다. 천사가 손을 붙잡지 않았다면 간발의 차이로 아들을 죽이고 말았을 상황이지요. 이삭은 "아버지, 왜 이러세요?"라고 외치는 듯 입을 크게 열고 있습니다. 천사는 아브라함의 손을 강하게 잡아채 멈추게 하고 있네요. 앞서 본 작품보다 강렬하고 역동적이죠.

두 작품의 스타일이 완전히 다르네요.

이쯤에서 각 시안의 작가를 밝혀야겠습니다. ①번이 기베르티, ② 번이 브루넬레스키입니다. 둘 다 우열을 가리기 어려울 정도로 홀 륭한 작품이지요. ①번 기베르티는 우아하고 세련된 이야기 전개를 보여주는 반면, ②번 브루넬레스키는 이야기가 폭발적으로 흘러 보 다 강렬한 인상을 줍니다.

강렬한 게 인상에 깊게 남을 테니 아무래도 브루넬레스키가 경연에 서 우승을 거머쥐었겠군요.

아닙니다. 승리한 건 기베르티였어요. 역사적으로는 브루넬레스키 가 낸 안을 높이 평가합니다만 당시 시민평가위원회의 판단은 달랐 던 거죠. 일반 시민의 경우 눈에 익은 친숙한 스타일을 선호하는 경 향도 있고요.

의외의 결과네요.

더 많은 사람이 평가한다고 늘 옳은 판단을 내리는 건 아닌가 봅니 다. 정확히 기베르티가 몇 대 몇으로 승리를 거두었는지는 알 수 없 습니다. 남아 있는 기록을 보면 투표 결과에 대한 의견이 서로 다르 거든요. 기베르티가 남긴 기록에서는 만장일치로 자기가 선정되었 다고 하고, 브루넬레스키 측의 기록을 보면 투표 결과는 동률이었 지만 자존심이 상한 브루넬레스키가 기권을 해버린 덕에 기베르티 에게 우승이 넘어간 것이라고 합니다. 어떤 기록이 맞는지는 모른 다고 해도 아무튼 프로젝트의 승자가 기베르티였다는 사실만큼은

기베르티의 조각 뒷면                    브루넬레스키의 조각 뒷면

확실해요. 이 경연 후 기베르티는 죽을 때까지 피렌체 정부의 최고
조각가로서 영예를 누렸습니다.

시민평가위원회의 판정이 꼭 틀린 것 같지는 않습니다. 기베르티의
작품도 우승할 만한 것 같아요.

말씀대로 기베르티의 작품도 강점이 많습니다. 이야기 전개는 다소
긴장감이 떨어지지만 전체적으로 보면 균형이 잘 잡혀 있어요. 특
히 제작 기술만큼은 기베르티가 뛰어났습니다. 브루넬레스키는 등
장인물을 각각 제작해서 판에 붙인 반면, 기베르티는 전체를 통째
로 주조했거든요. 위에서 기베르티와 브루넬레스키의 청동 조각 뒷
면을 보면 무슨 말인지 이해가 되실 거예요.
왼쪽이 기베르티의 작품인데요, 주물로 떠서 만든 흔적이 보입니다.
반면 오른쪽 브루넬레스키의 작품은 인물 하나하나를 개별적으로
제작한 뒤에 하나의 판 위에 붙이는 방식을 사용했기 때문에 보시

는 대로 뒷면이 매끄럽습니다.

즉 기술로만 따지면 기베르티 쪽이 더 뛰어난 방식입니다. 무엇보
다도 기베르티의 방식으로 제작하면 청동의 양을 좀 더 아낄 수 있
었죠. 청동은 여전히 귀한 금속이었습니다. 피렌체 사람들의 경제
관념은 당시에도 유명했고 경제성은 분명 중요한 고려 대상이었을
거예요.

작품을 뒤집으면 이런 사실들을 알아낼 수 있다는 게 흥미로워요.

공모전에서 우승한 기베르티는 곧바로 세례당 청동문 제작에 착수

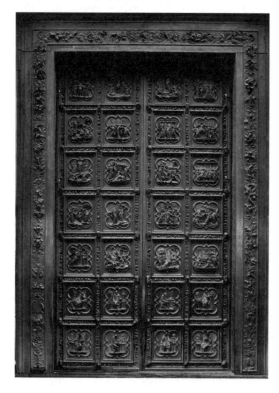

기베르티,
피렌체 세례당 북문,
1403~1424년

합니다. 완성된 문을 한번 감상해봅시다.

높이 6미터, 폭 4.6미터인 이 거대한 문의 제작에 사용된 청동의 양만 1톤이 넘습니다. 장면의 개수로 따지면 무려 28장면입니다. 제작 기간도 22년이나 걸렸고요. 틀을 짠 다음 청동을 부어 한 장면씩 만드는 데 하나당 거의 1년에 가까운 시간이 걸린 셈이죠. 지금은 상상할 수 없을 정도로 많은 시간과 정성이 드는 작업이었습니다.

문 하나 만드는 데 20년 이상 기다려준 피렌체 사람들도 대단하고요.

그만큼 당시 피렌체인에게 이 프로젝트는 너무나 중요했어요. 이 점을 잘 아는 기베르티는 심혈을 기울여서 청동문을 만들었습니다. 앞서 안드레아 피사노가 1336년경에 만든 청동문과 비교해보면 양식에서 나는 차이도 느낄 수 있습니다. 아래의 두 문에 묘사된 예수의 세례 장면을 비교해보세요.

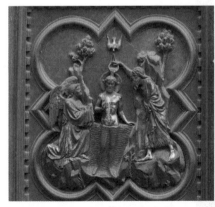 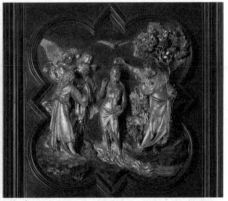

안드레아 피사노, 피렌체 세례당 남문 속 부조, 1330~1336년

기베르티, 피렌체 세례당 북문 속 부조, 1403~1424년

두 작품 모두 똑같이 생긴 틀 안에서 이야기가 전개돼서 언뜻 비슷해 보이지만 피사노에 비해 기베르티가 만든 장면이 인체의 움직임, 나무나 물의 표현 등에서 훨씬 자연스럽습니다.

## | 미켈란젤로가 찬탄한 천국의 문 |

기베르티는 청동문을 하나 완성하자마자 바로 다른 청동문 작업에 들어갔습니다. 두 번째로 만든 청동문은 지금 세례당 동쪽에 자리하고 있습니다. 아래 사진을 보세요. 훗날 미켈란젤로는 이 문이 너무나 아름다워 '천국의 문'이라고 불렀다고 합니다. 문이 대성당을

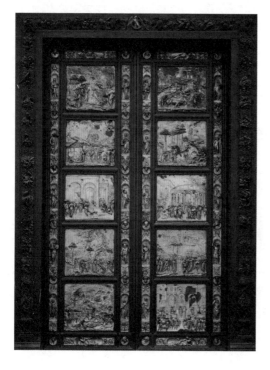

기베르티,
피렌체 세례당 동문,
1425~1452년

바라보고 있기 때문에 천국의 문이라고 부른다는 설도 있지만 저는 미켈란젤로 설 쪽을 믿고 싶습니다. 그만큼 기베르티가 제작한 두 번째 청동문은 정말 아름다우니까요.

아까 본 북문과 달리 금빛을 띠고 있네요?

앞에서 살펴본 두 청동문은 일부분이 금으로 장식되어 있을 뿐이었지만 기베르티가 두 번째로 만든 청동문은 전체가 금으로 마감되어 있습니다. 또한 기베르티가 앞서 만든 청동문과 비교해봐도 같은 작가의 작품이라고 느껴지지 않을 정도로 차이가 큽니다.

일단 첫 번째로 만든 청동문은 피사노의 문과 같은 틀 안에서 제작해야 했지만, 맨 마지막에 제작된 이 문에는 그런 제한이 없었던 것 같아요. 기베르티가 만든 두 개의 문을 나란히 놓고 비교해보죠. 잠깐 다음 페이지의 사진을 보세요. 차이가 느껴지나요?

처음 만들었던 문에 비해 두 번째로 만든 문은 그림이 적어요.

맞아요. 첫 번째 문은 28개 장면으로 이뤄졌는데 두 번째 문은 단 10개 장면으로 이뤄져 있습니다. 이렇게 장면을 줄이고 장식 없는 단정한 정사각형 틀을 씌운 덕분에 장면이 시원시원하게 들어가 있어요.

등장인물이 많아졌지만 화면이 커지면서 구성 자체는 전혀 복잡하지 않아 보입니다. 인물들의 동작이나 옷자락에서는 여전히 기베르티 특유의 우아한 곡선을 찾아볼 수 있고요. 특히 원근법을 활용해

공간감이 사실적으로 변했고 고대 로마의 건축물을 배경으로 삼은
점이 눈에 뜁니다.

공간 구성을 이전과 다르게 한 이유가 있었나요?

기베르티가 두 번째 청동문을 제작하기 시작하던 1425년부터는 피
렌체 미술에 여러 변화가 일어났습니다. 기베르티는 그 변화들을
적극적으로 작품 속에 담아냈죠. 특히 경쟁자였던 브루넬레스키를
비롯한 동료들이 여러 가지 새로운 시도를 하고 있었는데, 그러한
변화에 나름대로 응한 결과라고 볼 수 있습니다.

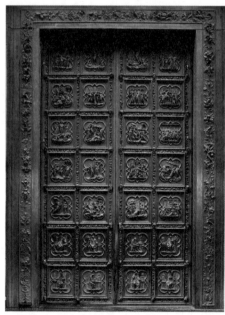

**기베르티, 피렌체 세례당 북문, 1403~1424년** 4열
7행 총 28개 장면에 예수의 일생이 표현되어 있다.

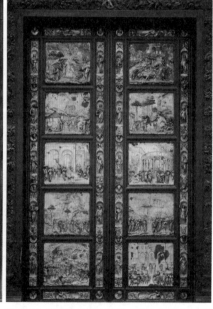

**기베르티, 피렌체 세례당 동문, 1425~1452년** 2열
5행 총 10개 장면에 창세기 이야기가 표현되어 있다.

피렌체 세례당 북문 중 예수 세례　　　피렌체 세례당 동문 중 야곱과 에서

기베르티와 브루넬레스키의 경쟁 관계가 생각보다 오래가는가 보군요.

## 평생의 결과물을 청동문에 새겨넣다

청동문 프로젝트 이후에도 둘의 경쟁이 계속되니까 그렇다고 볼 수 있죠. 아무튼 기베르티는 두 개의 세례당 문을 만드는 데 거의 일평생을 바쳤습니다. 앞서 북문을 만드는 데 22년이 걸렸다고 했죠? 동문에는 무려 27년이라는 시간이 소요됩니다.

기베르티는 평생을 바친 두 개의 문 속에 본인의 얼굴을 조그맣게 집어넣었습니다. 첫 번째 청동문에는 20대의 자신감 있는 얼굴을, 두 번째 청동문에는 대머리에 살이 오른 중년의 얼굴을 넣었죠.

북문에 조각된 20대의 기베르티      동문에 조각된 중년 기베르티

세월이 느껴지네요. 그런데 평생 문 두 개에만 매달려서 다른 작품
은 거의 없을 것 같아요.

그건 아니에요. 기베르티는 청동문을 제작하면서 때때로 다른 작업
도 했습니다. 하지만 확실히 젊은 시절에는 대부분 청동문 두 개에
창조적 에너지를 쏟아부었죠.

그래도 천국의 문이라고 불릴 정도로 아름다운 작품을 하나 만들었
으니 아쉽지는 않았겠어요. 브루넬레스키는 어떻게 됐나요?

브루넬레스키는 이 실패를 계기로 인생의 대전환을 맞이했습니다.
지금도 큰 시험에 떨어지면 훌쩍 여행을 떠나는 사람들이 있죠? 세
례당 청동문 경연에서 떨어진 브루넬레스키도 로마로 여행을 떠났
습니다. 이 여행에 후배 조각가 도나텔로도 동행했다고 기록되어
있어요.

브루넬레스키는 로마에서 고대 로마인들이 지은 건축물들을 보고 큰 충격을 받아 건축가가 되기 위해 열심히 공부합니다. 브루넬레스키가 건축가로 활약하는 이야기는 나중에 다루기로 하고, 이 시기 피렌체에 벌어진 중요한 미술 프로젝트를 하나 더 보도록 하죠.

## | 외벽을 채운 수호성인들 |

이때 피렌체 정부가 세례당 청동문 외에도 정성을 기울였던 프로젝트가 하나 더 있었어요. 바로 오르산미켈레의 외벽을 조각으로 꾸미는 일이었습니다. 앞서 오르산미켈레는 원래 곡물 창고로 사용되던 곳으로 곡물 시장의 역할도 했었다고 말씀드렸죠?

오르산미켈레, 1337년, 피렌체

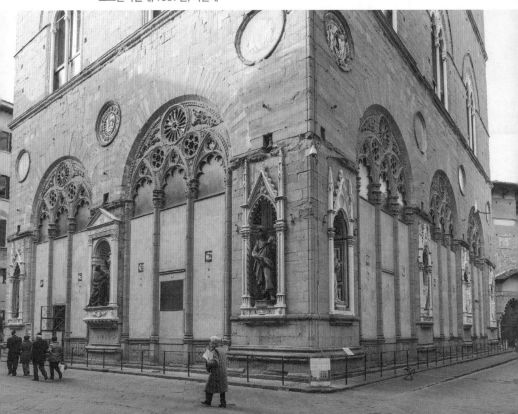

앞 페이지 사진은 오르산미켈레의 오늘날 모습입니다. 반원형의 큰 아치로 이루어진 창은 원래 없었고 곡물 시장이었던 때에는 내부가 모두 개방되어 있었습니다. 성당으로 개조되면서 1380년부터 지금처럼 벽으로 막히게 되었지요.

눈여겨볼 곳은 아치와 아치 사이마다 있는 야외용 제대입니다. 벽감niche처럼 들어가 있는 이 제대들은 성당의 네 면에 총 14개가 마련되어 있습니다. 지금은 제대마다 조각상이 자리를 잡고 있지만 사실 오랫동안 비어 있었어요. 피렌체 경제가 쇠락하는 바람에 조각을 채워 넣지 못했었죠.

자리만 잡아놓고 조각을 넣지 못했다면 뭔가 횅했겠군요. 그래도 결국 이렇게 조각상이 세워졌으니 피렌체의 경제가 회복되었나 봅니다.

네, 어느 정도 국력을 회복하자 피렌체는 도시를 대표하는 강력한 대형 길드 7개와 그 뒤를 따르는 중소형 길드 5개를 더해서 12개, 거기에 피렌체를 이끄는 교황당과 상인 위원회까지 총 14개의 조각상을 만들어 넣는 프로젝트를 곧바로 시작합니다.

조각상의 모델은 주로 길드를 수호하는 성인들입니다. 은행가 길드는 자신의 수호성인인 성 마태의 조각상을 세웠고, 변호사와 공증인 길드는 성 루카, 직물상 길드는 세례자 요한의 조각상을 세웠죠. 마치 오르산미켈레 외벽의 제대는 당시 피렌체 경제를 움직였던 중요한 직업군을 한눈에 보여주는 듯합니다.

그런 뜻이었다니… 요즘 기업들이 홍보하는 것 같네요.

1. 비단 길드
2. 의사와 약사 길드
3. 모피 길드
4. 리넨 길드
5. 대장장이 길드
6. 모직 길드
7. 은행가 길드
8. 무기 제작 길드
9. 석공과 목공 길드
10. 신발 장인 길드
11. 정육업 길드
12. 변호사와 공증인 길드
13. 상인 위원회
14. 직물상 길드

**오르산미켈레 외벽의 수호성인 조각 배치** 교황당이 후원한 조각상은 상인 위원회가 후원한 조각상으로 교체된다.

맞아요. 그래서 이왕이면 자기들이 세운 조각상이 다른 길드의 것보다 더 훌륭하기를 바라는 마음도 생겼습니다. 결국 오르산미켈레는 어느 길드가 세운 조각상이 더 훌륭한가를 겨루는 일종의 조각 경연장이 되었어요. 이 조각 경연 덕분에 오늘날 오르산미켈레에서 당시 피렌체의 훌륭한 조각 수준을 보여주는 작품들을 한꺼번에 볼 수 있게 되었습니다. 물론 아쉽게도 지금 제대에 자리하고 있는 조각상들은 복제본입니다.

그럼 원래 있던 조각들은 어디로 갔나요?

대부분 오르산미켈레 2층에 옮겨져 보관되어 있습니다. 그러니까

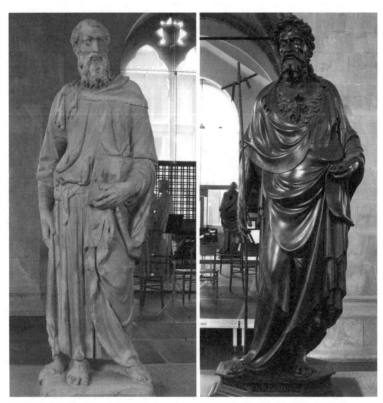

도나텔로, 성 마르코, 1411~1416년,
오르산미켈레

기베르티, 세례자 요한, 1405~1417년,
오르산미켈레

진품을 보고 싶으면 성당 2층에 자리한 박물관으로 들어가야 하죠. 오르산미켈레박물관은 무료지만 월요일 하루만 문을 열기 때문에 방문하기가 좀 까다롭습니다.

| A타입, B타입: 도나텔로와 기베르티 |

위 두 조각상도 지금은 오르산미켈레 2층 박물관에 전시되어 있습

니다. 왼쪽은 도나텔로가 조각한 리넨 길드의 수호성인 성 마르코이고 오른쪽은 기베르티가 조각한 직물상 길드의 수호성인 세례자 요한입니다. 둘이 같은 듯 다르게 생겼죠. 그런데 이 두 조각도 앞에서의 성모자상처럼 A타입과 B타입으로 분류해서 비교해볼 수 있습니다.

그림은 첫눈에 다르다는 게 와닿았는데 조각은 한눈에 차이가 느껴지지는 않아요.

세부부터 차근차근 보도록 하죠. 먼저 얼굴에 주목해보세요. 왼쪽 도나텔로가 조각한 성 마르코는 입을 꾹 다문 강한 인상을 하고 있습니다. 머리카락이나 수염은 덜 정리되어 있고요. 반면 오른쪽 기베르티가 조각한 세례자 요한은 전체적으로 단정한 느낌입니다. 특히 수염이 좌우대칭으로 잘 정리되어 있습니다. 기베르티의 상이

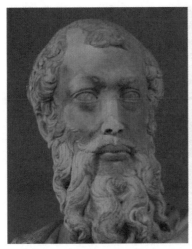 

도나텔로, 성 마르코의 얼굴(부분)    기베르티, 세례자 요한의 얼굴(부분)

단정한 느낌을 준다면 도나텔로의 상은 거칠지만 힘차 보입니다. 옷자락도 사뭇 다릅니다. 왼쪽 조각상의 옷자락은 중력의 영향을 받아 아래로 힘 있게 흘러내리는 것처럼 보입니다. 반면 오른쪽 조각상의 옷자락은 우아하고 단정합니다. 마치 여기저기에 핀을 꽂아 고정한 듯이 곡선을 그리며 흘러내리고 있죠. 저는 개인적으로 세례자 요한이 입은 옷에서 마치 상인들이 천을 팔 때 손에 걸쳐 보여주는 것처럼 옷감이 흘러내리는 듯한 느낌을 받습니다.

옷감이 치렁치렁한 게 그렇게 보이기도 하네요.

도나텔로가 제작한 성 마르코에도 리넨 길드가 후원했다는 단서를 보여주는 부분이 있습니다. 마르코 성인의 발을 보세요. 두툼한 방석을 딛고 있는데, 방석에서 리넨 천의 느낌이 잘 드러납니다. 어쩌면 오르산미켈레의 조각상들은 이런 방식으로 후원자 길드의 상품

**도나텔로, 성 마르코의 발(부분), 1411~1416년, 오르산미켈레** 현재 성 마르코의 원본은 오르산미켈레 2층 박물관에 전시되어 있다.

까지도 드러내 보여줬던 걸지도 모르죠.

듣고 보니 꼭 드라마 간접 광고 같아요.

두 작가가 신체를 어떻게 다루는지도 확연히 차이가 납니다. 도나텔로의 경우 옷 주름이 몸의 움직임을 따라 흐르면서 마르코 성인의 몸을 잘 드러내요. 하지만 기베르티는 신체를 두툼한 옷 안에 감춰 잘 드러내지 않습니다. 바꿔 말하면 도나텔로가 인간의 신체에 더 관심이 많았다는 의미입니다. 비슷한 옷을 걸치고 있음에도 몸과 뼈대를 더 잘 느껴지게 만들었으니 말이죠. 어떤 사람은 이런 특징을 보고 도나텔로의 조각이 더 '건축적'이라고 이야기하기도 합니다.

탄탄한 골격이 느껴지니 그런 말이 가능할 수도 있겠네요. 이번에는 두 타입 중 어느 조각이 더 잘 만든 작품인가요?

앞서 조토와 두초의 그림을 A타입과 B타입으로 구분했을 때처럼 명확히 우열을 가리기는 힘듭니다. 각기 다른 스타일의 작품일 뿐이죠. 다만 새로운 걸 시도하려는 노력만큼은 도나텔로의 작품에서 더 두드러지는 것 같습니다. 도나텔로가 조각한 성 마르코는 언뜻 거칠고 격렬해 보이지만 성숙한 내면과 자신감이 느껴져요. 상대적으로 기베르티의 조각은 지나치게 우아합니다. 거친 황야에서 고행한 성인치고는 깔끔해요. 수염도 정성껏 다듬은 것 같고요.

훌륭한 성인이니까 아름답게 묘사하고 싶었던 게 아닐까요?

맞아요. 게다가 세례자 요한의 조각상을 세운 직물상 길드는 당시 피렌체에서 가장 부유한 길드 중 하나였습니다. 세례당의 청동문 제작에 필요했던 돈도 낼 만큼 강력한 길드였죠. 분명 자신들의 수호성인 조각상을 다른 어떤 길드보다 호화롭게 꾸미고 싶었을 겁니다. 이 때문에 세례자 요한은 청동으로 제작됩니다. 청동은 대리석보다 훨씬 귀한 재료였고 다루기도 까다로웠습니다. 제작에 들어간 비용만 놓고 보면 기베르티의 청동상이 도나텔로의 대리석 조각상보다 몇 배 이상 비싼 조각상이겠지요.

당시 기베르티는 피렌체 세례당 청동문을 제작하면서 국가에서 최고의 작가로 인정받고 있었습니다. 즉 최고의 작가가 최고의 재료를 얻은 셈이지요. 이에 비해 도나텔로는 아직 그만한 명성을 얻지 못하고 있었죠.

대부분의 사람들은 기베르티가 만든 세례자 요한 상이 도나텔로가 만든 성 마르코 상보다 더 뛰어나다고 생각했겠네요?

제작 비용이나 작가의 명성에 휘둘렸다면 그렇게 생각했을 가능성이 높습니다. 그러나 두 조각을 번갈아 보던 사람들 중에서는 분명 도나텔로의 조각상이 주는 힘찬 에너지에 더 매료되었던 사람들이 있었을 거예요.

난니 디 반코, 네 성인, 1409~1417년경, 오르산미켈레

## | 조각에서 드러나는 로마의 얼굴 |

한편 오르산미켈레에는 이외에도 중요한 조각상들이 여럿 있습니다. 위 사진은 난니 디 반코의 네 성인이라는 조각입니다. 자세히 보면 고대 로마에서 유행하던 초상 조각의 영향이 두드러집니다. 다음 페이지 사진을 보세요. 네 성인 중 왼쪽에서 두 번째 성인의 얼굴입니다. 이 얼굴과 3세기경 로마에서 제작된 조각상의 얼굴은

난니 디 반코, 네 성인 중 왼쪽에서 두 번째 성인의 얼굴 (부분), 1409~1417년경, 오르산미켈레

로마인의 초상, 3세기 초, 페르가몬박물관, 고대유물전 시관

많이 유사해요. 눈, 코, 입의 모양뿐만 아니라 광대뼈 처리, 머리카락이나 수염 표현까지 거의 쌍둥이라 할 만큼 비슷합니다. 이는 당시 조각가들이 주변에 있던 고대 로마 조각을 연구하면서 많은 도움을 얻었다는 걸 명확히 보여줍니다.

앞서 피렌체가 고대 로마의 정치 체제를 닮고자 했다는 점을 이야기했지요. 그 경향이 이렇게 미술에 이어져 고대 로마의 전통을 그대로 되살리는 데까지 이르게 됩니다. 사실 피렌체 사람들은 미술과 정치뿐만 아니라 모든 영역에서 고대 로마를 따라 하려고 했습니다. 단적인 예를 들어 이 시기 피렌체 지식인들은 정교한 라틴어를 사용할 줄 알았어요. '르네상스', 고대 문화의 부활은 피렌체에

난니 디 반코, 조각가의 작업실, 1409~1417년경, 오르산미켈레

네 성인 아래에 있는
조각가의 작업실

서 문자 그대로 정치, 사회, 문화, 예술 모든 측
면에서 이뤄졌던 겁니다.

생각했던 것보다 고대 로마 문화가 피렌체에 아
주 명백한 영향을 주었네요.

그렇습니다. 15세기가 되면 피렌체는 '새로운 로
마'를 자처할 만한 자격을 확실히 갖춥니다. 미
술에서는 조각이 시대 분위기를 앞장서 이끌었
습니다. 네 명의 성인 조각에서 보듯 조각가들은 고대 로마 조각을
연구함으로써 빠르게 표현력을 기를 수 있었거든요.

참고로 네 명의 성인은 초기 기독교 시대에 활동했던 조각가들인
데, 이교도의 동상 만들기를 거부했다가 처형당했다고 전해집니다.
이후 이들은 석공과 목공 길드의 수호성인이 되죠. 위의 사진은 네
성인의 조각 받침대인데 여기에 길드 장인들의 작업 과정이 새겨져
있습니다.

우상 제작을 거부해서 죽은 성인들을 조각상으로 만든다는 게 아이러니합니다. 그런데 왜 자기들이 하는 일을 받침대에 은근히 새겨 놓은 걸까요?

추측하기로는 이 성인상을 누가 만들었는지 분명히 하면서 자기 길드를 홍보하려고 했던 거겠지요. 그럼 이제 오르산미켈레의 조각 중 마지막으로 도나텔로의 다른 작품인 성 제오르지오 조각을 살펴보도록 하죠. 성 제오르지오는 원래 군인들의 수호성인인데 여기서는 무기를 만드는 길드의 수호성인으로 제작되었어요. 오른쪽 사진의 조각을 보세요. 젊은 전사의 모습을 한 성인의 몸 전체에서 긴장감이 흐르고 있습니다. 군인의 수호성인답게 아주 늠름합니다. 앞에 놓인 커다란 방패는 무기 제작 길드가 이 조각상 제작을 후원했다는 사실을 잘 보여줍니다.

## | 축적된 안목이 거장을 낳는다 |

이처럼 오르산미켈레에는 도나텔로, 기베르티, 난니 디 반코까지 유명한 조각가들의 작품이 모두 모여 있기 때문에 단연 역사상 최고의 야외 조각 박물관이었다고 할 수 있습니다. 훗날 레오나르도 다 빈치와 미켈란젤로 역시 하루에도 몇 번씩 이 앞을 지나갔겠지요. 그러다 가끔씩 조각상들과 눈인사도 나눴을 겁니다.

보긴 봤겠지만 그렇다고 눈인사까지 했을까요?

도나텔로, 성 제오르지오, 1420년경, 오르산미켈레

도나텔로, 성 제오르지오의 얼굴, 1420년경　　　　미켈란젤로, 다비드의 얼굴, 1501~1504년

그러면 위의 조각들을 보세요. 왼쪽은 도나텔로가 조각한 성 제오르지오 조각이고 오른쪽은 미켈란젤로가 조각한 다비드 상입니다. 표정을 찡그린 채 적을 응시하는 성 제오르지오의 표정은 다비드 조각상에 고스란히 반영되어 있습니다. 왼쪽의 성 제오르지오 조각이 있었기에 오른쪽의 다비드 조각이 탄생할 수 있었던 거죠.

늘 이와 같은 훌륭한 조각을 보며 지나다닐 수 있었던 피렌체 사람들은 대단한 행운아였던 것 같습니다. 그렇게 축적된 안목이 있었으니 피렌체에서 계속 르네상스의 거장들이 나올 수 있었겠지요.

피렌체는 1400년대에 이르러 도시 재생 프로젝트를 본격화했다. 이 프로젝트는 르네상스 자체라고 할 수 있을 정도로 눈부신 성과를 이룩했으며, 레오나르도 다 빈치나 미켈란젤로 등과 같은 거장들이 나올 수 있었던 기반이 되어주었다.

| 브루넬레스키와 기베르티 | 공모전을 진행해 세례당 청동문 작가를 선정. |
|---|---|

- 기베르티: 섬세하고 우아함. 하나의 청동으로 주조함.
- 브루넬레스키: 천사가 붙잡지 않았으면 아브라함이 이삭을 찌르고 말았을 급박한 상황. 강렬하고 역동적. 각각 제작한 뒤 청동판에 붙임.

⇒ 기베르티가 우승.

**세례당 청동문**

| | 남문 | 북문 | 동문 |
|---|---|---|---|
| | | | |
| 작가 | 안드레아 피사노 | 기베르티 | 기베르티 |
| 구성 | 28면 (4열 7줄) | 28면 (4열 7줄) | 10면 (2열 5줄) |
| 내용 | 세례자 요한의 생애 | 예수 그리스도의 생애 | 창세기 |

**오르산미켈레 조각**

오르산미켈레 외벽에 있는 14개의 제대마다 길드를 대표하는 성인 조각을 채워 넣는 프로젝트를 진행함. → 각 조각에는 후원한 길드의 단서가 들어가 있음. 여기에서도 A타입과 B타입의 미술을 발견할 수 있음.

**A타입** 도나텔로: 거칠지만 힘찬 느낌. 몸이 잘 드러나며 건축적인 느낌을 줌.

참고 도나텔로, 성 마르코, 1411~1416년

**B타입** 기베르티: 반듯하게 정리된 느낌. 우아한 옷자락. 몸이 잘 드러나지 않음.

참고 기베르티, 세례자 요한, 1405~1417년

열정을 잃지 않고 실패에서 실패로 걸어가는 것이 성공이다.

**- 윈스턴 처칠**

# 03 브루넬레스키의 돔이 일으킨 혁명

**#피렌체 대성당 돔  #브루넬레스키  #오스페달레 델리 인노첸티**

르네상스가 본격적으로 시작하는 시점이 언제인가 하는 문제는 종종 논쟁의 대상이 되곤 합니다. 1300년을 기준으로 삼는 연구자가 있는 반면, 1400년으로 잡는 연구자도 있죠. 일단 저는 1400년이라는 주장에 동의합니다.

르네상스의 시작을 1400년으로 보는 이유가 있나요?

사실 1300년으로 잡아도 문제는 없습니다. 앞서 보았던 조토나 단테의 시대도 충분히 위대한 진전을 이뤄낸 시대였지요. 심지어 1300년대가 경제적으로는 더 번영했다고 보는 학자도 있습니다. 그러나 결국 우리는 르네상스를 이야기할 때 1400년대를 중심에 두고 이야기할 수밖에 없습니다. 이 시기에 중세에는 결코 없었던 두 가지 큰 사건이 일어나거든요.

피렌체 대성당 위 거대한 돔

## | 역사를 바꾼 두 사건 |

도대체 무슨 사건이기에 역사가 바뀌나요?

첫 번째 사건은 피렌체 대성당 위에 거대
한 돔을 올린 겁니다. 위 사진을 한
번 보시죠. 돔은 주변의 나지막
한 건물들 사이에 마치 산처럼
우뚝 솟아 있습니다.

이 돔은 너무 거대해서 중세의
건축 방식으로는 지을 수 없었
습니다. 그러다 1400년대에 와

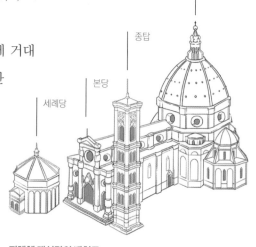

피렌체 대성당의 배치도

서야 해결법을 찾아내 비로소 건설할 수 있었죠.

주변의 건물들에 비해 정말 엄청 크네요.

그런데 대성당에 돔이 올라갈 때 또 다른 중요한 사건이 벌어집니다. 바로 원근법의 등장입니다. 이때 나온 원근법은 20세기 추상미술이 등장하기 전까지 서양미술에서 가장 중요한 표현 방식으로 자리 잡습니다. 두 사건 모두 1400년대, 즉 15세기 피렌체에서 벌어졌어요. 더욱 놀라운 것은 이걸 모두 한 사람이 해냈다는 거예요.

혼자서 이런 일을 해냈다고요?

네, 바로 브루넬레스키죠. 브루넬레스키는 청동문 프로젝트 경연대회에서 기베르티에게 패해 방황을 거듭했던 그 사람입니다. 그러던 브루넬레스키가 이런 엄청난 변화의 주인공으로 거듭난다는 게 역사의 아이러니입니다.

## | 가장 훌륭한 건축 교재 |

청동문 프로젝트 경연에서 기베르티에게 진 브루넬레스키는 실의에 빠져 로마로 여행을 떠났고 거기서 고대 건축에 매료되었습니다. 그런데 당시 로마는 아주 참혹한 상황이었어요. 로마의 위엄을 상징하던 교황청이 아비뇽 유수라는 사건으로 인해 프랑스 아비뇽으

로 옮겨진 상태였으니까요. 교황청이 옮겨진 후 로마는 도시의 기능을 상실하면서 급격히 쇠락합니다.

브루넬레스키는 이렇게 혼돈스러운 상황 속에서도 꿋꿋이 고대 건물 하나하나를 놓치지 않고 연구해나갑니다. 물론 이렇게 얻은 건축적 경험과 지식은 앞으로 다가올 도전에서 중요한 자산이 됩니다. 한편 당시 피렌체 정부에게는 해결하지 못한 커다란 문제가 있었습니다. '피렌체 대성당을 어떻게 완성해야 하느냐'였죠. 이제까지 피렌체 대성당의 세례당도 살펴봤고 종탑도 살펴봤지만, 막상 본당은 아직 제대로 살펴보지 않았죠?

드디어 피렌체 대성당을 볼 시간인가요?

네, 드디어 차례가 왔습니다. 앞서 이야기했듯 원래 본당 자리에는 산타 레파라타라는 자그마한 성당이 있었어요. 그런데 이 성당은 너무 초라해서 도무지 번영한 도시국가인 피렌체에 걸맞지 않았습

**포로 로마노, 로마** 고대 로마의 영광이 담긴 포룸 로마눔은 아비뇽 유수 이후 급격히 쇠락하여 폐허가 되었다.

니다. 그래서 이걸 허물고 1296년부터 피사나 시에나 대성당보다 더 큰 대성당을 짓기 시작합니다.

피렌체 대성당의 1차 설계는 아르놀포 디 캄비오가 맡았습니다. 이후 규모가 좀 확장되어 지금과 같은 대성당으로 지어집니다. 이렇게 해서 최종적으로 전체 길이는 153미터, 폭은 90미터가 됩니다.

그게 어느 정도의 규모인 건지 감이 잘 안 와요. 큰 건가요?

당시 유럽에서 가장 큰 성당이라고 할 수 있습니다. 그런데 이런 어마어마한 규모다 보니 맨 마지막에 돔을 올릴 때 문제가 생겼어요. 팔각형 돔의 안쪽 지름이 45미터로 너무 길었던 겁니다. 일반적으로 당시에는 돔을 올릴 때 나무 프레임을 먼저 짠 뒤 그 위에 벽돌이나 돌을 쌓아 올려 돔을 완성했습니다. 문제는 45미터를 가로지르는 나무 프레임을 짜는 게 불가능했을 뿐만 아니라 짤 수 있다고

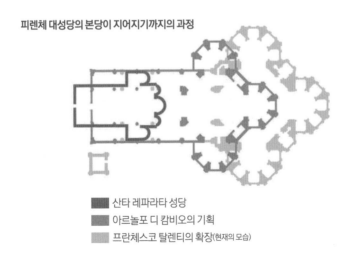

**피렌체 대성당의 본당이 지어지기까지의 과정**

■ 산타 레파라타 성당
■ 아르놀포 디 캄비오의 기획
■ 프란체스코 탈렌티의 확장(현재의 모습)

하더라도 크기와 무게가 엄청났다는 거지요. 기록에 따르면 지름이 45미터인 나무 프레임을 짜기 위해서는 나무 700그루가 필요했다고 합니다. 그런데 피렌체 주변에는 나무가 거의 없었기 때문에 나무를 조달하기가 어려웠죠. 프레임이 너무 무거워서 공사 중에 휘어버릴 가능성도 컸고요. 물론 제작하는 데 드는 비용도 어마어마했습니다.

피렌체 정부가 스트레스를 많이 받았을 것 같아요. 크게 지으려 했다가 도리어 큰 걱정거리가 생긴 셈이네요.

14세기 후반부터 피렌체 정부는 이 문제를 해결하려고 고심에 고심을 거듭합니다. 이때부터 돔을 올리는 방식을 둘러싸고 여러 주장이 오갔지만 결국 제대로 된 해결책이 나오지 않았습니다. 모든 공사가 끝났는데도 지붕만 올리지 못하고 있는 황당한 상황이 수십 년간 지속되었어요. 오른쪽 사진을 보세요. 만약 1400년대 초 피렌체에 갔다면 성당은 저런 모습을 하고 있었을 겁니다. 피렌체 사람들은 자존심이 많이 상했을 거예요.

결국 피렌체 정부는 자신들만의 해결 방식으로 이 문제의 답을 찾습니다. 또 경연을 열어 시합을 붙인 거죠.

1418년 벌어진 대성당 돔 설계 공모전은 사안이 사안인 만큼 상금이 엄청났습니다. 무려 200피오리노나 되었으니까요. 당시 고급 기술자의 연봉이 50피오리노였으니 웬만한 고급 기술자의 4년치 연봉입니다. 이번 공모전에서는 드디어 브루넬레스키가 승리합니다.

1400년대 초 돔을 올리기 전 피렌체 대성당의 전경을 상상한 모습

인생 역전이군요. 드디어 브루넬레스키에게도 기회가 온 건가요?

당시 나이로 마흔 살이면 오늘날로 치면 여든 살 이상이라고 볼 수 있거든요. 늦게 찾아온 기회치고는 엄청난 기회였어요. 지금부터 이 브루넬레스키의 돔 이야기를 좀 더 자세히 해보려고 합니다.

## | 브루넬레스키에게 승리를 선사한 돔 |

다음 페이지의 그림은 1366년 즈음에 그려진 작품입니다. 왼편에 피렌체 대성당이 등장하는데 돔이 올라간 모습으로 그려져 있습니다. 이 그림을 통해 당시 사람들이 대성당의 돔을 어떤 모습으로 상상했는지를 엿볼 수 있습니다. 처음엔 둥근 반원형의 비잔틴식 돔

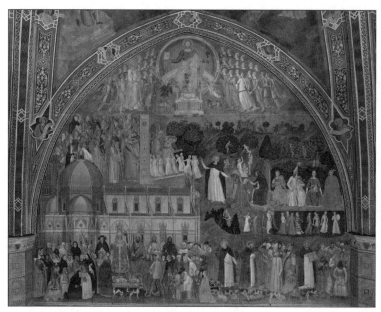

안드레아 다 피렌체, 구원으로 가는 길로서의 성당, 1366~1368년, 스페인 예배당, 산타 마리아 노벨라 성당

으로 상상했었나 봅니다. 하지만 브루넬레스키가 세운 돔은 그보다 더 위쪽으로 솟아 있고 더욱 가파른 형태죠. 오른쪽의 비교를 보세요. 그림의 돔은 원만하고 부드러운 곡선이지만 브루넬레스키의 돔은 경사면이 가팔라서 하늘로 상승하는 느낌을 줍니다.

여기서 주목해서 봐야 할 부분은 브루넬레스키가 올린 돔 아래에 받침대가 들어가 있다는 점입니다. 받침대 부분은 계속 추가되면서 11미터까지 늘어납니다. 이 받침대 덕분에 돔이 지붕선 위에 살짝 떠 있듯 보여서 더 웅장하게 느껴지죠. 그림 속 돔과 비교하면 차이가 확실해집니다. 그림 속의 돔은 지붕선 아래부터 시작하기 때문에 조금 답답해 보입니다. 하지만 브루넬레스키의 돔은 아래에 받침대를 집어넣어서 돔이 지붕선 위로 한 단계 올라가 있어요.

받침 부분
11m

안드레아 다 피렌체의 그림 속 대성당 돔          브루넬레스키의 대성당 돔

덕분에 공사는 한층 어려워졌습니다만 돔의 위용이 눈에 잘 띄게
되었지요.

오늘날 피렌체 두오모오페라박물관에는 아래와 같은 나무 모형이
전시되어 있습니다. 공모전에 제출했던 돔의 모델로 추정됩니다.
브루넬레스키는 이런 나무 모델과 함께 나무 프레임 없이도 돔을
올릴 수 있는 안을 내서 시민평가위원들에게 높은 점수를 받았다고
해요.

그렇지만 지금껏 나무 프레임 없이 돔을 올려본
적이 없었으니 막상 브루넬레스키의 안을 채택
해놓고도 공사가 성공할 수 있을지 불안했을 것
같아요.

맞습니다. 만약 돔이 건설되는 도중에 실패하
게 된다면 경제적으로나 시간적으로나 피해가

돔의 나무 모형, 두오모오페라 박물관

클 테니까요. 그래서 피렌체 정부는 본격적으로 공사에 들어가기 전, 브루넬레스키에게 더 구체적인 것들을 요구하기 시작합니다. 여기저기서 자꾸 간섭이 들어오자 견디다 못한 브루넬레스키는 달걀을 가지고 와서 "이 달걀을 내가 한번 세워 보이겠다"고 합니다. 사람들이 "달걀을 어떻게 세우겠냐?"고 반문했더니 달걀 아래를 깨서 세웠다고 해요. 자기를 믿고 따라달라는 호소인 거죠.

그게 콜럼버스가 아니라 브루넬레스키가 먼저였던 건가요?

흔히 콜럼버스가 그런 식으로 달걀을 세웠다고 알려져 있습니다만 콜럼버스보다 브루넬레스키가 먼저예요. 그런데 사실 피렌체 정부의 불안감에도 근거는 있었습니다. 브루넬레스키는 아이디어를 남들에게 잘 드러내지 않았어요. 실제로 남긴 드로잉도 거의 없고요. 아마 일찍부터 누군가가 자신의 아이디어를 가져갈지도 모른다고 두려워했던 것 같습니다. 기베르티와 겨뤘던 청동문 프로젝트에서 패배한 트라우마가 오랫동안 작용했던 듯도 싶고요.

어쨌든 브루넬레스키는 지금껏 그 누구도 하지 못했던 대성당 돔을 올리는 문제를 해결합니다. 프레임 없이 돔을 올려나가기 위해 돔의 벽체를 이용해서 돔을 받치는 방안을 고안한 거죠. 돔을 받치는 벽체의 두께만 4.3미터로 설계했지요. 4.3미터의 두께면 그 위에서 장인들이 충분히 작업을 할 수 있을 정도입니다. 부분적으로 나무

4.3m

돔의 두께

프레임을 짜야 하기는 합니다만 돔을 가로지르는 프레임까지는 필요 없는 방안이었습니다.

## | 고대 로마의 돔에서 얻은 아이디어 |

그런 아이디어를 혼자서 생각해낸 건가요? 대단한데요.

아마 로마의 판테온에서 영감을 얻었을 겁니다. 판테온은 돔 규모가 직경 43미터로 피렌체 대성당의 돔과 거의 비슷합니다. 고대 로마인은 판테온의 돔 무게를 지탱하기 위해 폭이 6미터나 되는 두꺼운 벽체를 세웠어요. 물론 브루넬레스키는 이보다 얇은 4.3미터의 벽체 위에 같은 규모의 돔을 올려야 했기 때문에 더 난이도가 있는

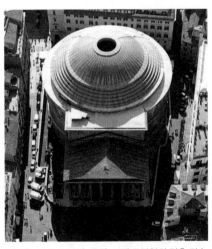

판테온, 118~128년, 로마 고대 로마인의 건축 기술이 잘 드러난 판테온은 브루넬레스키가 피렌체 대성당 돔을 설계하는 데 힌트를 주었다.

판테온의 단면도

설계였겠죠. 게다가 피렌체 대성당의 돔 공사는 지상 52미터에서 시작해야 했습니다. 그 높이까지 인력과 자재를 끌어올리는 일부터 만만치 않으니 판테온과 비교해서 브루넬레스키가 해야 했던 작업이 훨씬 까다롭긴 합니다.

벽이 아무리 두껍다고 해도 중간에 아무 기둥이 없는데 어떻게 돔이 무사할 수 있었던 걸까요?

판테온의 경우 돔 아래 부분은 두께가 6미터이지만 맨 윗부분은 1.6미터까지 얇아집니다. 위쪽으로 갈수록 점점 가벼워지는 겁니다. 이렇게 되면 벽이 충분히 돔을 지탱할 수 있습니다. 브루넬레스키는 이 방법을 피렌체 대성당 돔에 적용했어요. 브루넬레스키가 쌓은 돔도 위로 갈수록 조금씩 얇아져요. 결국 맨 위까지 가면 바깥 돔은 두께가 30센티로, 안쪽 돔은 1미터까지 두께가 줄어들게 됩니다.

거기다가 독특한 방식으로 돔의 벽돌을 쌓았습니다. 다음 페이지 사진을 보세요. 수직과 수평을 교차시켜 벽돌을 쌓고 있습니다. 이런 독특한 벽돌 쌓기 방식은 고대 로마가 중동 지역에서 배워온 것으로 추정됩니다. 브루넬레스키는 이 방식 역시 로마에서 봤을 거예요.

무게 2만 5000톤의 하중

브루넬레스키 돔의 하중

**브루넬레스키가 쌓은 돔의 벽돌 패턴** 브루넬레스키는 돔의 무게를 분산시키기 위해 벽돌을 쌓을 때 수평쌓기와 수직쌓기를 교차시켰다.

왜 이런 복잡한 방식으로 벽돌을 쌓은 건가요?

엄청난 무게의 돔을 지탱하기 위해서였습니다. 피렌체 대성당의 돔은 적게 무게를 잡아도 2만5000톤이에요. 중형 자동차 한 대가 1.5톤 정도 합니다. 피렌체 대성당의 돔은 그런 중형 자동차를 1만 6600대 정도 올려놓은 무게와 같다고 볼 수 있어요.

그러니 돔의 벽돌을 한 방향으로만 쌓아 올렸다면 엄청난 무게 때문에 어딘가 터져나가서 무너졌을 겁니다. 하지만 브루넬레스키는 수직쌓기와 수평쌓기를 교차시켰고, 그렇게 하니 벽돌들이 서로 맞물려서 위에서 누르는 힘과 옆으로 퍼지는 힘 모두를 버텨낼 수 있었어요.

정말 과학적이네요.

이렇게 수직과 수평을 교차하면서 쌓는 방식을 물고기 뼈 모양과 닮았다고 해서 '물고기 뼈 쌓기'라고 하는데, 영어로는 '헤링본 테크닉Herringbone technic'이라고 부릅니다. 다음 페이지의 그림은 후에

다른 건축가가 이 방식을 흉내 내면서
그린 그림입니다.

안토니오 다 상갈로가 그렸다고 추정되는 헤링본 테
크닉 드로잉, 1426년경, 우피치미술관

| 돔 아래 돔을 두다 |

브루넬레스키는 무게를 지지하기 위해
여러 가지 방법을 동원했는데, 바깥쪽
과 내부의 돔을 분리시킨 이중 돔을 쌓
은 것도 그중 하나였습니다. 역시 굉장히 혁신적인 디자인이었죠.

피렌체 대성당의 돔이 한 겹이 아니라 이중이었나요?

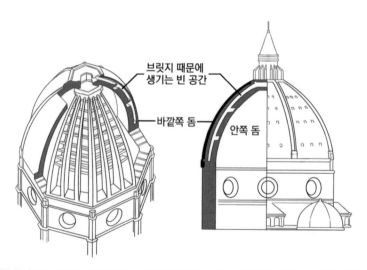

**이중 돔의 구조** 브릿지 때문에 생기는 빈 공간에 계단을 놓아 돔 꼭대기로 올라갈 수 있도록 되어
있다.

그렇습니다. 하나의 벽으로만 쌓아 올리면 벽 두께가 두꺼워져서 돔이 지금보다 훨씬 무거워질 수밖에 없었을 거예요. 그걸 피하기 위해 브루넬레스키는 안쪽엔 2.3미터 두께의 돔을, 그 바깥쪽에는 1미터 두께의 돔을 쌓았습니다. 그리고 부챗살 같은 브릿지를 사이에 두어 두 돔을 연결했어요.

이런 이중 돔 구조 때문에 안쪽 돔과 바깥 돔 사이에 1미터 남짓한 공간이 생겼습니다. 지금도 이 공간 사이로 난 계단을 통해 돔의 맨 꼭대기까지 올라가 볼 수 있어요. 아래 사진처럼 말이죠.

참고로 돔 이곳저곳에 뚫려 있는 동그란 구멍은 전부 이 공간을 위해 낸 창이에요. 창을 통해 외벽과 내벽 사이에 있는 공간에도 빛이 들어오게 됩니다. 이중으로 돔을 쌓고 거기에 창도 내야 했다니 정말 힘들었을 겁니다.

기록에 의하면 돔을 33미터 높이까지 올리는 데에 총 16년이 걸렸다고 합니다. 최고의 장인들을 데리고도 1년에 2미터씩밖에 올릴

**돔의 꼭대기로 올라가는 계단**

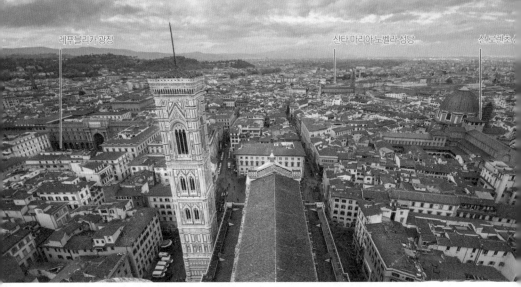

**피렌체 대성당 돔에서 내려다본 피렌체 정경** 왼쪽에는 레푸블리카 광장이, 오른쪽에는 산 로렌초 성당이 보인다. 멀리 산타 마리아 노벨라 성당이 눈에 들어온다.

수 없었던 거죠. 벽돌이 완전히 굳고 나서 새로운 벽돌을 올려야 했으니 시간이 상당히 많이 들 수밖에 없었겠지요.

그 외에도 공사 중 벽에 균열이 생겨서 철이나 나무로 띠를 둘러 급히 보강하는 일도 있었고, 노동자들이 파업을 해서 다시 일을 하도록 설득하느라 중간에 공사가 멈추기도 했습니다. 작업 기간이 너무 길어지다 보니 브루넬레스키는 음해를 받아 옥살이까지 했고요. 이런 수많은 우여곡절 끝에 짓기 시작한 지 16년 만인 1436년에 돔이 일단 완성됩니다.

돔을 올리는 데 16년씩이나 걸리다니, 끈기가 대단하군요.

이 돔은 피렌체 사람들의 모든 염원이 담긴 종교적 봉헌물이자 국가적 자존심이었습니다. 어떤 정성이라도 들일 마음의 준비가 되어 있었던 겁니다.

## | 후대에 끼친 영향 |

브루넬레스키는 돔을 쌓으면서 여러 기구도 고안했습니다. 다행히 그 건축 기구를 그린 드로잉이 몇 가지 전해오고 있어요. 아래 그림을 보세요. 말이나 소가 끄는 기중기 같은 것을 이용해 자재를 들어 올렸던 것을 알 수 있습니다. 가축이 한 방향으로만 돌아도 위아래에 있는 톱니의 위치만 바꾸면 물건을 위쪽으로 올리다가 아래로 내릴 수 있었지요. 브루넬레스키는 이 방법으로 거의 50미터 이상의 높이까지 건축 자재를 수시로 올리고 내릴 수 있었던 겁니다.

브루넬레스키의 이와 같은 공학적 시도들은 나중에 피렌체 미술가들에게 엄청난 영향을 끼칩니다. 바로 아래 오른쪽에 있는 그림은 레오나르도 다 빈치가 그린 기중기입니다. 방금 본 아래위로 맞물리는 톱니바퀴가 여기서도 보입니다.

브루넬레스키가 그렸다고 추정되는 기계 드로잉, 1430년경(왼쪽) 레오나르도 다 빈치, 기계 드로잉, 1480년경, 암브로시아나도서관(오른쪽)

레오나르도 다 빈치가 브루넬레스키의 발명품을 따라 한 건가요?

추측입니다만 레오나르도 다 빈치는 돔 꼭대기의 청동 성물함을 만드는 데 참여했을 가능성이 있습니다. 만약 그랬다면 브루넬레스키의 공학 기술이 빚어낸 거대한 돔을 가까이에서 찬찬히 둘러볼 기회를 얻었던 셈입니다. 여기서 레오나르도는 기술 발전이 가져다주는 경이로운 변화에 대해 깊이 생각할 수도 있었겠죠. 참고로 레오나르도 다 빈치는 후일 비행기에 근접한 헬리콥터까지 고안해낸 천재적 발명가이기도 하죠. 아마도 브루넬레스키의 공학 기술이 가져다준 변화를 보지 못했다면 새로운 기계나 기구를 자신감 있게 상상해내지 못했을 거예요.

## | 피렌체 역사의 산증인 |

아무튼 돔을 올렸으니 피렌체 대성당은 이제 완공된 건가요?

아닙니다. 아직 마지막 단계가 남아 있어요. 마지막으로 돔 중앙에 랜턴을 올려야 했습니다. 랜턴은 돔의 중심과 무게, 균형을 잡아주는 쐐기 역할을 해요. 그런데 이게 올라가는 데 또다시 10여 년이 걸립니다. 그리고 랜턴 위에 청동 성물함까지 올라가야 지금의 돔의 모습이 되는 거예요. 청동 성물함은 1472년에 비로소 완성됩니다. 제작에는 바로 레오나르도 다 빈치의 스승 베로키오가 참여했죠.

베로키오 청동 성물함

랜턴

**브루넬레스키, 돔, 1420~1436년 / 브루넬레스키와 미켈로초, 랜턴, 1436~1471년 / 베로키오, 청동 성물함, 1472년** 브루넬레스키는 대성당의 돔을 1436년에 완공했고, 그 위로 미켈로초와 함께 20미터 높이의 랜턴을 만들었다. 최종적으로 1472년 베로키오가 청동 성물함을 올려 피렌체 대성당의 공사를 마무리 짓는다.

그러니까 대성당을 짓는 데에 아르놀포 디 캄비오부터 시작해서 조토를 거쳐 브루넬레스키, 베로키오와 베로키오 공방에 있던 레오나르도 다 빈치까지 참여한 겁니다. 그야말로 피렌체 대성당은 피렌체 역사의 산증인이에요.

브루넬레스키부터 레오나르도 다 빈치까지 천재들이 총출동하고 있군요.

이 중에서도 브루넬레스키의 역할은 누구보다도 컸습니다. 새로운 발상으로 중세 사람들이 던져놓고 풀지 못한 문제를 해결한 새로운 '르네상스인'이라고 할 수 있죠. 브루넬레스키의 담대한 건축적

도전은 가히 대혁신이라고 부를 만합니다.

확실히 새로운 세계로 도약한다는 느낌이네요.

## | 두오모, 피렌체의 지붕 |

실제로 피렌체에 가보면 아시겠지만, 브루넬레스키의 돔이 주는 웅장함은 정말 어마무시해요. 높이가 거의 114미터나 되는데, 한 층이 4미터 정도쯤이라고 하면 거의 30층 높이인 거죠. 혹시 삼일빌딩이라고 아세요? 김중업 건축가가 설계해 1970년 완공된 건물인데요, 1985년 63빌딩이 지어지기 전까지 우리나라에서 가장 높은 빌딩이었습니다. 이 삼일빌딩의 높이가 110미터예요. 즉 우리나라가

**김중업, 삼일빌딩, 1970년, 서울** 삼일빌딩은 높이 110미터로 1985년 63빌딩이 지어지기 전까지 한국에서 제일 높은 빌딩이었다.

1970년대에 지은 빌딩보다 더 높은 건축물이 15세기 피렌체에서 만들어졌던 겁니다.

15세기에 그 정도 규모의 건물을 올릴 생각을 했다는 게 신기해요.

당시 인문학자이자 미술이론가였던 알베르티는 '하늘 높이 솟구친 피렌체 대성당 돔이 토스카나의 모든 사람을 그늘로 덮을 듯하다'는 표현을 씁니다. 이 시기 피렌체 사람들에게 돔이 어떤 의미로 다가왔을지 알 것 같죠. 물론 과장처럼 들리기도 해요. 하지만 막상 피렌체에 가서 직접 이 돔과 마주하면 단순한 과장으로 들리지만은 않을 겁니다.

나지막한 건물들 사이에 30층 높이의 대성당이 우뚝 솟아올라 있다고 상상해보세요. 거대한 돔은 마치 하늘에 떠 있는 듯하고, 가파르

**우뚝 솟아 있는 피렌체 대성당** 흔히 두오모라고 부른다. 두오모는 하느님의 집을 의미하는 라틴어에서 나온 말로 보통 대성당을 통칭하는 말이다.

게 솟아오른 윤곽선은 보는 이를 압도합니다.

결국 브루넬레스키라는 천재를 발굴해냈으니 피렌체 사람들도 보는 눈이 있었다고 할 수 있겠네요.

앞서 콜럼버스의 달걀 이야기를 했지만 브루넬레스키가 처음부터 피렌체 사람들에게 신뢰받은 건 아니었습니다. 사실 돔을 만드는 내내 스트레스를 많이 받았을 거예요. 피렌체 정부는 브루넬레스키가 돔의 설계 경연대회에서 1등을 하긴 했어도 못 미더웠는지 기베르티와 협업하라고까지 했거든요. 처음에는 참는 듯했던 브루넬레스키는 중요한 공사를 앞두고 출근하지 않는, 일종의 태업을 했습니다. 이를 계기로 돔 프로젝트를 공동 프로젝트에서 자신만의 프로젝트로 가져올 수 있었죠. 그만큼 기베르티와의 협업이 싫었던 것 같습니다.
브루넬레스키는 이제 영예롭게도 자신이 설계한 돔 아래에 묻혀 있습니다. 피렌체 대성당 지하에 말이죠. 그 앞에는 최고의 찬사가 적힌 비문이 세워집니다. 대성당의 박물관에는 데스마스크까지 전시되어 있습니다. 당시 피렌체 사람들은 브루넬레스키에게 국가가 할 수 있는 최대의 예우를 표한 셈입니다.

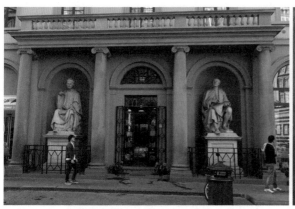

브루넬레스키와 아르놀포 디 캄비오의 조각상, 1830년경, 피렌체 두오모 광장

돔을 바라보고 있는 브루넬레스키의 조각상

## | 영원히 돔을 바라보다 |

브루넬레스키에 대한 예우는 이후에도 계속 이어집니다. 19세기 초에 피렌체 대성당의 남쪽에 조그만 광장이 들어섭니다. 이 광장에 대성당의 건축을 이끈 두 건축가의 조각상이 들어가요. 하나는 대성당의 원형을 설계했던 아르놀포 디 캄비오의 조각상이고, 다른 하나는 브루넬레스키의 조각상입니다. 두 조각상 모두 1830년경 제작되었습니다. 여기서 브루넬레스키는 고개를 들어 자기가 지은 돔을 묵묵히 바라보고 있죠.

브루넬레스키는 1418년 대성당 돔의 설계 경연대회에 참여했을 때이미 42살이었습니다. 17년 전 청동문 프로젝트에서 자기보다 어린 기베르티에게 지고 난 후 아주 오랜 기다림 끝에 일생일대의 기회를 잡은 거죠. 사실 브루넬레스키는 그 전까지 제대로 된 건축 프로젝트를 맡아보지 못했어요. 기껏해야 조그마한 성당 보수 공사를

하거나 개인 주택을 한두 채 짓는 정도였지요. 냉정한 말이지만 만약 브루넬레스키가 이러다 죽었다면 오늘날 아무도 그의 이름을 기억하지 못했을 겁니다.

브루넬레스키는 때를 기다렸던 걸까요?

결과적으로 그렇게 된 셈입니다. 나이가 상당히 많았음에도 불구하고 새로운 도전을 시도했던 거죠. 결과만 보았을 때 청동문 공모전에서 떨어졌던 게 도리어 득이 되었다고 할 수도 있습니다.

## | 수학적 질서를 공간에 구현해내다 |

브루넬레스키의 이야기는 돔에서 끝난 게 아닙니다. 1420년부터 피렌체 정부는 본격적으로 도시 개발 사업을 벌입니다. 브루넬레스키는 당시 피렌체 대성당 돔 프로젝트를 책임지는 국가 최고의 건축가였기 때문에 다양한 도시 개발 프로젝트에 참여할 수 있었습니다. 일명 '오스페달레 델리 인노첸티'라 알려진 국립 고아원의 설계도 이렇게 해서 그에게 맡겨졌지요.

이때도 고아원이 있었나요?

피렌체 정부는 버림받은 아이들을 지원하는 사업을 오래전부터 시행하고 있었습니다. 이때 그 일을 전담하는 건물을 지으려고 했던

브루넬레스키, 오스페달레 델리 인노첸티, 1419~1427년경, 피렌체

거고요. 당시 고아원은 병원이기도 해서 피렌체에 제대로 된 병원 건물이 필요하기도 했을 거예요.

위 사진이 브루넬레스키가 설계한 고아원의 모습이에요. 전면에 고전적 기둥과 아치로 이루어진 아케이드가 자리하고 있죠. 모두 9개의 아치로 이루진 이 아케이드는 좌우로 시원하게 펼쳐져 있습니다. 아케이드 안을 자세히 보면 3개의 문이 보입니다. 왼쪽은 남자아이, 오른쪽은 여자아이가 다니는 문입니다. 중간의 문은 고아원의 운영진들이 다니도록 설계되었습니다. 참고로 당시 고아원에는 아이를 놓고 가는 곳도 있었죠. 아이를 키울 능력이 없는 사람은 여기 아래

아이를 놓고
가는 곳

**오스페달레 델리 인노첸티의 로지아**

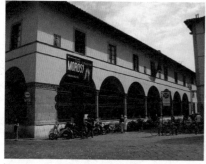
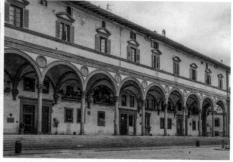

**오스페달레 디 산 마테오, 1384년, 피렌체** 예전엔 병원 건물이었으나 현재는 미술학교 건물로 사용되고 있다.

**오스페달레 델리 인노첸티, 1419~1427년경, 피렌체** 계단 위에 자리한 로지아가 밝고 명랑한 색조로 펼쳐져 있다.

에 몰래 아이를 놓고 갔습니다. 그럼 고아원에서 아이를 거두어 길렀어요.

비밀리에 아이를 놓고 갈 수 있도록 세세하게 구성되었군요?

네, 물론 지금은 펜스로 둘러쳐서 폐쇄해버렸죠. 앞서 고아원은 병원이기도 했다고 말씀드렸는데, 한 세기 전에 지어진 피렌체 병원 건물과 비교하면 브루넬레스키의 디자인이 얼마나 혁신적이었는지를 한눈에 파악할 수 있습니다.

두 건물 모두 정면을 아케이드로 한 건 똑같습니다. 하지만 앞 세대에 지어진 건축물을 보면 무겁고 답답하며 어두운 느낌을 줍니다. 반면 브루넬레스키가 지은 건물은 바닥 쪽에 계단을 놓아서 높이를 한층 올려놓았습니다. 이렇게 하면 볕이 더 잘 들게 되는데 여기에 밝은 벽 색깔까지 더해져서 브루넬레스키가 설계한 건물이 전체적으로 더 경쾌한 느낌을 줍니다.

브루넬레스키의 설계가 더 좋아 보이긴 하는데 브루넬레스키만의 특징이 뭔지 모르겠어요.

브루넬레스키는 고전 건축물에서 얻은 아이디어를 기반으로 수학적인 질서와 규칙성을 극대화한 건축물을 만들었습니다. '모듈'로 건물을 구성한 거죠. 여기서 모듈이란 규칙적으로 반복되는 한 단위라고 생각하면 됩니다.

고아원 건축에서 브루넬레스키가 한 모듈로 잡은 기준은 바로 기둥의 높이에요. 기둥 높이를 a로 잡은 후, 기둥 간의 폭도 그와 똑같은 a로 잡았습니다. 그리고 깊이도 마찬가지로 a로 잡았어요. 뿐만 아니라 기둥에서 아치까지는 기둥 높이의 절반으로 하고, 2층의 높이는 기둥의 길이 a로 하는 식으로 규칙성을 만들어냈습니다. a, 1/2a, 2a처럼 모든 단위의 기준이 a가 되도록 질서정연하게 만든 거예요.

**오스페달레 델리 인노첸티의 모듈 설계** 기둥 높이를 기준으로 a, 1/2a, 2a의 비례가 건물 설계에 반복된다.

이런 건축을 보면 브루넬레스키의 설계에서는 고전 건축보다 더 엄격한 수학적 비례가 느껴집니다.

그런 규칙이 왜 중요한 건가요?

우리가 오스페달레 델리 인노첸티를 볼 때 느끼는 경건함과 정갈함은 바로 이 규칙적인 설계에 의해 얻어지기 때문이죠.

## | 아치와 아치 사이 포대기 두른 아기들 |

정면 아케이드를 이루는 아치와 아치 사이 공간에 다음 사진과 같은 부조물이 있습니다. 동그란 원 안에 들어가 있는 이런 조각을 '톤도'라고 합니다. 피렌체 국립 고아원을 보러 갈 때 이 톤도를 놓치시면 안 됩니다.

이 조각도 브루넬레스키의 작품인가요?

아닙니다. 안드레아 델라 로비아라는 조각가가 만든 작품들입니다. 포대기에 싸인 어린아이의 모습을 하고 있는데, 고아들을 표현한 듯합니다. 여기가 고아원이라는 걸 이런 식으로 알려주고 있는 겁니다. 이 조각상들은 나중에 추가된 것까지 해서 총 12개가 자리하고 있습니다. 지금까지도 이곳에 들르는 사람들의 사랑을 듬뿍 받고 있는 조각상들이죠.

안드레아 델라 로비아, 아기들의 톤도, 1487년경, 오스페달레 델리 인노첸티

아이들의 동작이나 움직임이 조금씩 달라 귀엽고, 파란색 배경도 예뻐요. 무엇으로 만든 건가요?

이 조각상은 테라코타로 제작되어 있습니다. 테라코타는 진흙으로 빚어낸 다음 도자기처럼 구워서 만드는 방식인데 청동이나 대리석에 비해 제작 비용이 훨씬 저렴합니다. 당시 피렌체 정부는 화려하기보다는 소박하면서도 건물의 성격을 잘 드러낼 수 있는 조각상들을 원했던 것 같습니다.

## | 안눈치아타 광장과 비아 데이 세르비 |

피렌체 국립 고아원 바로 옆에는 산티시마 안눈치아타 성당이 있습니다. 맞은편에는 고아원 정면과 똑같은 모양의 아케이드가 자리 잡고 있고요. 직사각형의 광장을 마주하고 대략 100년 단위로

**안눈치아타 광장과 광장의 확장 모습** 1427년부터 세 면에 차례로 로지아가 들어가면서 광장이 지금처럼 조성되었다.

위와 같이 건물들이 들어섭니다. 그러다 17세기에 이르면 지금과 같은 모습으로 완성되지요.

이 광장은 가운데에 위치하고 있는 산티시마 안눈치아타 성당의 이름을 따서 안눈치아타 광장이라 불립니다. 안눈치아타 광장은 세 면이 모두 아케이드로 되어 있어서 통일된 느낌을 주죠.

**비아 데이 세르비, 피렌체** 안눈치아타 광장과 대성당을 잇는 비아 데이 세르비는 브루넬레스키의
돔을 감상하며 걷기에 안성맞춤이다.

광장을 완성하는 데에 거의 200년이 걸린 거군요? 도시를 꾸미는 일에서 피렌체 사람들의 끈기가 정말 대단했네요.

아름다운 도시를 가지려면 그 정도의 집념은 지녀야 하는 건가 봅니다.

이제 다시 길을 떠나보죠. 안눈치아타 광장은 비아 데이 세르비라는 길을 통해 피렌체 대성당으로 이어집니다. 이 길 어디에서나 피렌체 대성당의 모습이 보이는데 실로 엄청난 장관입니다. 피렌체 어디에 있든 고개를 들면 대성당이 보이긴 합니다만 이 길에서 보는 돔이 압도적으로 멋집니다.

여기서 조금 더 걸으면 비아 데이 칼차이우올리가 나오죠. 그리고 그 길을 따라가면 오르산미켈레와 시뇨리아 광장이 나옵니다. 지금까지 봤던 멋진 건축물들이 이 두 길가에 걸쳐 있어요. 저는 이 두 길을 피렌체에서 꼭 걸어볼 만한 코스로 추천하곤 합니다.

---

15세기 피렌체는 대성당 돔 공사와 원근법의 발명이라는 두 가지 변화를 맞이했다.
그 변화를 이끌어낸 건 브루넬레스키였다. 세례당 청동문 프로젝트 경연에서 진
브루넬레스키는 로마를 여행하고 돌아와 건축가로 변신해 르네상스로만 설명할 수
있는 혁신들을 만들어냈다.

---

| | |
|---|---|
| **피렌체<br>대성당의 돔** | 당시 피렌체는 피렌체 대성당의 돔 규모가 직경 45미터로 너무 거대해 돔을 올리지 못한 상황이었음. → 브루넬레스키가 이 문제들을 해결함. |

① 로마 판테온에서 힌트를 얻어 4.3미터 두께의 벽체 위에 돔을 올림.

② 벽돌을 쌓을 때 수직쌓기와 수평쌓기를 교차하는 헤링본 테크닉을 이용해 무게를
　분산시킴.

③ 돔을 이중으로 만들어 돔 무게 자체를 가볍
　게 함.

⇒ 이러한 공학적 시도들이 이후 작가들에게 영
　향을 끼침.

| | |
|---|---|
| **오스페달레<br>델리<br>인노첸티** | 브루넬레스키는 고전 건축물에서 모티브를 얻어 수학적인 질서와 규칙성을 극대화한 형태로 피렌체 국립 고아원을 설계함. 엄격한 수학적 비례감 덕분에 경건하고 장엄한 느낌이 생겨남. |

**모듈** 규칙적으로 반복되는 기준.

**예** 기둥의 높이를 기준으로 설계한 피렌체 국립 고아원

세계는 원구, 원뿔, 원기둥으로 구성되어 있다.

- 폴 세잔

# 04 세계를 그리는 방법을 정리하다

#선 원근법 #알베르티 회화론 #브란카치 예배당

15세기의 피렌체는 그야말로 미술 역사의 한복판에 놓여 있었습니다. 특히 1425년에는 르네상스의 가장 중요한 두 가지 사건이 피렌체 사람들 눈앞에서 동시에 벌어지고 있었지요.

상상해보세요. 오늘날 피렌체 어디에서나 볼 수 있는 거대한 돔이 1425년에는 한창 지어지는 중이었습니다. 당시 피렌체 사람들은 하루하루 돔이 조금씩 올라가는 광경을 지켜보면서 마지막엔 어떻게 완성될까 가슴 설렜을 겁니다.

## | 그림의 환상 속으로 |

이때 피렌체 사람들은 또 다른 신비한 경험을 할 수 있었습니다. 산타 마리아 노벨라 성당에 그려지고 있었던 놀라운 그림 한 점

**마사초, 성 삼위일체, 1424~1427년, 산타 마리아 노벨라 성당** 정중앙에 서서 이 그림을 바라보면 생생한 입체감을 느낄 수 있다. 단 소실점이 하나이기 때문에 한쪽 눈은 감아야 한다.

앞에서 말이죠. 앞서 이야기했다시피 산타 마리아 노벨라 성당은 도미니크 수도회가 세운 성당입니다. 매우 크고 웅장한 이 성당에 마사초라는 작가가 성 삼위일체라는 큰 벽화를 하나 그립니다.

성 삼위일체는 역사상 가장 영향력이 큰 그림 중 하나로 손꼽을 만합니다. 왜냐하면 이 그림을 원근법이 적용된 최초의 본격적인 그림으로 보기 때문입니다. 마사초의 이 그림 덕분에 미술에서 원근법이 실현 가능한 기법이 되었죠.

원근법이 그렇게 엄청난 건가요?

## | 현실을 눈앞에 불러오다 |

지금 우리에게 원근법은 초등학교 교과서에도 나올 만큼 당연한 기법이지만 600년 전으로 거슬러 올라가면 그렇지 않았어요. 누구도 원근법을 몰랐을 때 마사초가 원근법을 활용하여 높이 6.4미터, 폭 3.2미터 규모의 거대한 벽화를 실감 나게 그려냈습니다.

왼쪽 벽화를 보세요. 이 벽화는 평평한 벽면 위에 그려졌는데도 마치 실제 공간처럼 깊이와 입체감을 줍니다. 지금도 이 그림 앞에 서면 그런 느낌이 드는데, 당시 사람들은 얼마나 놀랐을까요?

지금으로 치면 처음으로 3D영화나 트릭아트를 본 것처럼 놀랐겠네요.

그렇죠. 이 시기에는 그림 외에 별다른 시각 매체가 없었을 때였으니 충격이 더 컸을 겁니다. 실제로 마사초가 성 삼위일체를 완성해내자 수많은 인파가 이 그림을 보러 몰려들었습니다. 그러니까 15세기 전반, 정확히는 1430년을 전후해 피렌체 사람들은 실시간으로 거대한 돔이 올라가는 광경을 목격하면서 다른 한편으로 평평한 벽면에서 입체가 살아나는 경이로운 시각적 체험을 최초로 했던 거예요.

15세기라면 우리나라가 조선시대일 때네요.

맞아요. 그러고 보니 비슷한 시기에 조선에서도 피렌체만큼 중요한 일이 일어났습니다. 1446년에 우리 고유의 문자, 훈민정음이 반포되었으니까요. 15세기는 지역을 불문하고 중요한 문화 발전이 일어났던 시기였던 것 같습니다. 일단 그림을 마저 자세히 들여다보도록 할까요?

성부
성령
성자
성모
사도 요한
그림을 의뢰한 부부
그림을 의뢰한 부부
"나도 한때 당신이었고, 당신도 또한 내가 될 것이다."

마사초, 성 삼위일체, 1424~1427년,
산타 마리아 노벨라 성당

큰 아치 아래의 공간은 실제 공간처럼 뒤로 물러나 있습니다. 여기에 십자가가 중앙에 서 있고 위부터 성 삼위일체인 성부, 성령, 성자가 자리합니다. 십자가 좌우로 성모와 사도 요한이 서 있네요. 양쪽에 앉아 있는 두 인물은 그림 제작을 의뢰한 부부입니다.

그런데 더 아래쪽, 제대 아래 무덤을 보세요. 해골이 누워 있습니다. 그 바로 위에 "나도 한때 당신이었다"라고 적혀 있는데요, 이 그림을 보는 당신도 언젠가 나처럼 죽을 것이라는 메시지를 주고 있는 거죠.

해골 근처에 그런 말이 적혀 있어서인지 좀 으스스한데요.

죽음에 대해 깊이 묵상하고 죽음을 준비하라는 당시 종교의 가르침을 담은 겁니다. 일종의 종교적 경구인 셈이지요.

피렌체에서 마사초의 성 삼위일체를 본 사람들 중에는 당연히 화가들도 있었습니다. 이들은 누구보다도 마사초가 원근법으로 빚어낸 이 가상현실에 감탄했을 겁니다. 바로 이때부터 화가들은 원근법을 배우기 위해 갖은 노력을 다하게 됩니다. 이로써 원근법을 모르고는 그림을 그릴 수 없는 시대가 온 거예요.

원근법이 처음 등장했을 때는 정말 대단했군요.

그렇습니다. 기본적으로 원근법은 우리 눈이 입체감을 느낄 수 있도록 착시를 만들어내는 기법입니다. 그리고 이를 위해 소실점을 기준으로 공간을 재구성하는 기법이지요.

## | 시선이 모이는 점: 소실점 |

여기서 소실점은 시선이 모이는 점
을 말합니다. 예를 들어 성 삼위일체
속에 있는 건축물의 모서리를 전부
연결해보세요. 십자가 바로 아래에
서 한 점으로 모이는데, 여기가 바로
소실점이에요. 그리고 이 소실점이
보는 사람의 눈 위치입니다.

그게 무슨 말인가요?

마사초는 이 소실점을 사람들의 눈
높이에 위치시켜놓았고 그 거리는
7미터를 상정했습니다. 그러니까
7미터 떨어진 거리에서 소실점을 중

**성 삼위일체의 소실점**

심으로 그림을 보면 완벽한 입체감을 느낄 수 있도록 설계했던 거
지요. 참고로 성 삼위일체의 소실점은 하나라서 양쪽 눈으로 보면
조금 어긋나게 보입니다. 반드시 한쪽 눈으로 봐야 입체감이 제대
로 살아나요.

만약 이곳에 가시면 꼭 7미터 떨어져서 한쪽 눈을 가린 채로 그림
을 감상해보세요. 3D 효과를 생생하게 체험하실 수 있습니다. 어
쩌면 600년 전 피렌체 사람들처럼 깜짝 놀라 뒤로 넘어질지도 모
르죠.

## | 원근법을 실험하다 |

마사초라는 이름은 '어리숙한 토마스'라는 의미입니다. 아마 마사초는 이름 그대로 온화한 성격을 가진 사람이었을 겁니다. 성 삼위일체를 그렸을 때 마사초는 겨우 20대 중반에 불과했습니다. 앞날이 창창한 천재적인 젊은이었죠. 하지만 안타깝게도 1428년에 닥친 흑사병으로 이른 죽음을 맞았습니다.

그런데 앞서 원근법을 발명한 건 브루넬레스키였다고 하지 않으셨나요?

마사초는 바로 브루넬레스키에게 직접 원근법 원리를 배웠을 겁니다. 사실 마사초가 사용한 원근법, 그중에서도 소실점을 통해 입체적인 공간을 구성해내는 원리는 브루넬레스키가 고대 로마 건축을 연구하는 과정에서 나왔거든요.

물론 원근법은 고대 그리스 로마시대부터 있던 기법이었고 브루넬레스키가 다시 발견한 것뿐이라고 보는 사람들도 있습니다. 하지만 그렇다고 브루넬레스키의 업적이 지워지는 건 아닙니다. 적어도 브루넬레스키가 마사초에게 원근법을 가르쳐주었다는 건 확실하니까요.

가르치는 것도 그렇지만 배운 걸 마사초처럼 잘 표현해내는 것도 재능인 것 같아요.

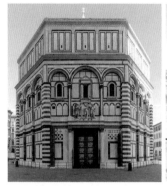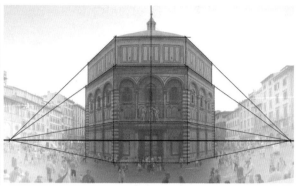

**피렌체 세례당, 11세기** 브루넬레스키는 피렌체 세례당을 자신의 첫 원근법 연구 대상으로 삼았다.

그래서 브루넬레스키는 자기보다 어린 마사초의 재능을 굉장히 높이 샀다고 합니다. 아무튼 브루넬레스키가 원근법을 새롭게 다시 개발한 사람이라는 점은 분명합니다. 브루넬레스키의 일생을 정리한 마네티에 따르면 브루넬레스키는 자기의 그림이 원근법에 맞는지 틀리는지 확인하는 실험까지 했다고 해요.

첫 번째 실험 대상은 피렌체 세례당이었습니다. 브루넬레스키는 피렌체 대성당 정문에서 세 걸음 안쪽으로 들어와서 세례당을 바라보았다고 합니다.

거기서 세례당을 바라보면 무엇이 달라지는데요?

이렇게 하면 대성당 정문이 프레임 역할을 하게 됩니다. 이 프레임 안에 세례당이 들어오는 거지요. 브루넬레스키는 그 위치에서 원근법을 이용해 세례당을 정확하게 그렸습니다. 그 뒤 자신이 올바르게 실측해서 그렸는지, 실측도가 맞았는지 확인하기 위해 다음과 같은 방법을 씁니다.

세례당이 그려진 그림

거울

시선

**세례당 그림과 세례당의 실제 모습이 일치하는지 확인하는 모습** 브루넬레스키는 그림의 하늘 부분에 은판을 붙였다. 이렇게 하면 은판에 실제 하늘이 반사되어 그림의 사실감이 커진다.

① 그림의 소실점 위치에 구멍을 뚫는다. ② 원래 그림을 그린 위치에 선 뒤 그림을 뒤집어 그려진 면이 세례당을 향하게 한다. ③ 그림의 구멍을 통해 세례당을 바라본다.

그럼 구멍으로 세례당만 보일 텐데 어떻게 자기가 세례당을 제대로 그렸는지를 알 수 있나요?

그래서 브루넬레스키는 그림 앞쪽에 자신을 향해 작은 거울을 대봤다고 합니다. 그러면 거울이 그림을 비추겠죠. 거울을 빼면 구멍을 통해 실제 세례당이 보일 테고, 다시 거울을 넣으면 자신이 그린 세례당 그림이 거울에 반사되어 보일 거예요. 그렇게 거울을 위치별로 넣었다 뺐다 해보면 실제 세례당과 그림이 일치하는지 아닌지 맞춰볼 수 있습니다.

본래 이 실험에서 그림의 하늘 부분은 은판으로 처리했었다고 합니다. 진짜 하늘이 그림에 비춰지도록 한 겁니다. 거울을 들고 구멍을 들여다봤을 때 실제로 구름이 움직이는 것처럼 보였겠죠.

정말 VR처럼 느껴졌겠어요. 그런데 브루넬레스키는 왜 원근법을 발명했을까요? 화가도 아니고 건축가였잖아요.

물론 원근법은 이차원의 평면에 삼차원 현실을 실감 나게 재현하기 위해 회화에서 주로 사용되긴 합니다만 건축이나 무대장치를 설계할 때 더욱 강렬한 시각적 효과를 주기 위해 쓰기도 합니다. 브루넬레스키는 건축에도 원근법을 적용했어요. 브루넬레스키가 설계한 피렌체 국립 고아원과 산토 스피리토 성당을 보면 설계 도면은 남아 있지 않지만 분명히 원근법을 활용해서 지었음을 알 수 있습니다.

오른쪽 사진을 보세요. 브루넬레스키가 설계한 산토 스피리토 성당의 복도입니다. 양쪽의 기둥부터 천장의 아치까지 차근차근 소실점을 향해 모이는 게 느껴지시죠? 화면 중앙에 자리한 창은 소실점의 위치에 근접해 있습니다.

이렇게 브루넬레스키는 원근법을 이용해 모든 건축의 요소들을 논리정연하게 배치했습니다. 무엇을 넣고 뺄 것인지, 어떻게 해야 깊이를 지닌 공간이 생겨날 수 있을지 등을 원근법을 통해 알아냈죠.

원근법은 그림을 그리기 위한 기법인 줄만 알았는데 건축에도 활용되었다니 확실히 대단한 발명이었네요.

브루넬레스키, 산토 스피리토 성당의 복도, 1441~1470년경, 피렌체 창으로 들어오는 밝은 빛
이 시선을 소실점으로 유도한다.

## | 원근법이 이론화되다 |

원근법 발명의 역사를 따라가다 보면 브루넬레스키와 마사초 말고
도 '나도 원근법 발명에 참여했어'라고 주장할 만한 사람을 한 명
더 만나게 됩니다. 이 사람 덕분에 원근법이 회화의 기법으로 확실
히 자리 잡게 되지요. 바로 레온 바티스타 알베르티입니다.

알베르티 가문은 한때 메디치 가문과 대등할 정도로 명문가였습니다. 하지만 14세기 말에 피렌체에서 추방당하는 비운을 겪었지요. 레온 바티스타 알베르티는 이렇게 집안이 망명길에 있을 때 태어났습니다.

명문 가문 출신이지만 태어나자마자 망명객이 되었으니 기구한 인생이군요.

실제로 삶이 순탄치 않았습니다. 그 굴곡진 생애에 대해서는 뒤에 얘기하도록 하고, 일단 여기서는 알베르티의 천재성에 초점을 맞춰보고 싶습니다.

알베르티는 보통 특출 난 사람이 아니었습니다. 너무나 다양한 방면에서 천재성을 드러냈기 때문에 '르네상스 맨'의 원조 격이라고 할 수 있는 사람이지요. 르네상스 맨이란 다재다능한 천재를 가리키는 말로 요즘도 여러 방면으로 재주가 많은 사람을 그렇게 부르곤 합니다. 사실 많은 분들이 르네상스 맨이라고 하면 레오나르도 다 빈치를 먼저 떠올릴 거예요. 하지만 시작은 알베르티였다고 봐야 합니다.

레온 바티스타 알베르티, 청동 부조 자화상, 1435년경, 워싱턴내셔널갤러리

## | 최초의 르네상스 맨 |

알베르티는 어떤 사람이었기에 그런 찬사를 받나요?

알베르티는 과학자이면서 철학자이기도 했습니다. 못하는 외국어가 없었고 못 다루는 악기도 없었다고 하죠. 고전 문법에도 해박해서 알베르티가 라틴어로 글을 쓰면 사람들이 로마시대의 문헌으로 착각할 정도였다고 해요. 승마에도 특출 나서 어떤 말도 다룰 수 있었다고 하고, 심지어 운동도 잘했다고 합니다. 한번은 제자리높이뛰기를 어른 키만큼 뛰어서 사람들을 놀라게 했답니다.
왼쪽 아래의 청동 부조도 알베르티가 직접 만들었다고 알려져 있어요.

청동 조각을 할 줄도 알았다고요? 정말 못하는 게 없었던 사람이네요.

알베르티는 말도 안 될 정도로 여러 분야에서 많은 업적을 쌓았는데, 그중에서 1435년에 집필한 『회화론』을 빼놓을 수 없습니다. 알베르티는 이 책에서 원근법을 이론으로 정리해냈어요. 다음페이지의 그림이 알베르티가 설명한 원근법을 그리는 방법입니다.

생각보다 복잡하네요.

그래도 차근차근 따라 하면 어렵지 않습니다. 원근법이 적용된 당

① 감상자의 눈높이에 지평선을 그린다. 그 지평선부터 그림 바닥까지의 높이를 세 등분한다.

② 같은 길이로 다시 그림 바닥을 여섯 개로 등분한다. 그림 바닥의 등분된 지점에서부터 지평선의 중간점까지 선을 긋는다. (여기서 모든 선이 모이는 점이 소실점이다.)

③ 실제 눈의 위치에서 그림 바닥의 여섯 등분된 지점까지 이어지는 선을 긋는다. 그 선이 만나는 지점마다 수평선을 긋는다.

④ 가장 왼쪽 아래 지점에서 맨 위 수평선까지 대각선을 그어본 후, 그 대각선이 모든 선과 정확히 교차하면 바르게 원근법을 작도한 것이다.

시 작품을 보면 좀 쉽게 느껴질 수도 있을 텐데요, 일단 오른쪽 그림을 보세요. 마사초와 거의 같은 시대에 활동했고 브루넬레스키와도 친했던 도나텔로가 제작한 청동 부조입니다.

식사 장면인가요?

성경에 나오는 헤롯 왕의 만찬 이야기입니다. 왼쪽의 헤롯 왕이 세례자 요한의 잘린 목을 바라보고 있는 게 보이실 겁니다. 이 부조를 그림으로 옮겨보죠. 바로 원근법이 사용되었다는 사실을 확인할 수 있습니다. 이때 중요한 역할을 하는 요소가 마루 장식, 그러니까 바닥에 디자인된 타일입니다.

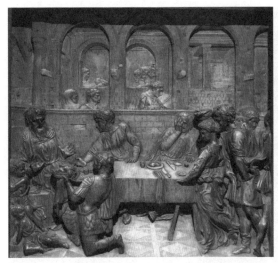
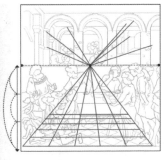

도나텔로, 헤롯의 향연, 1427년경,
시에나 세례당

아까의 원근법 작도를 떠올려보세요. 바닥에서 눈높이까지를 세 등
분하고 그 세 등분한 길이로 바닥을 나눈다고 했죠? 그런데 이 부조
의 타일을 보면 그 원근법 작도 결과와 모양이 비슷합니다. 바닥 타
일을 선으로 이어보면 이 부조에 원근법이 적용되었음이 더 분명해
지죠. 타일에서 이어지는 모든 선이 정확히 소실점으로 수렴합니다.
이런 방식의 타일이 기베르티의 작품에서도 발견됩니다.

브루넬레스키와 경쟁하는 사이였던 기베르티도 원근법에 매료되긴
마찬가지였나 보네요.

이 시대의 미술가라면 누구든 그랬을 겁니다. 원근법을 사용한 작
품들을 볼 때 느끼는 경험은 이전까지와는 전혀 다른 세계였으니까
말입니다. 바로 이런 원근법을 알베르티가 처음으로 글로 이론화했
던 거예요. 이제 당시 화가들은 마사초의 그림을 보고 알베르티의

『회화론』을 읽으면 누구나 원근법으로 그림을 그릴 수 있게 되었습니다. 그러니 알베르티가 브루넬레스키의 뒤를 이어 르네상스 미술사에 한 획을 그은 사람이라고 충분히 주장할 만하죠.

참고로 이렇게 화려한 알베르티의 개인사에는 의외의 반전이 있습니

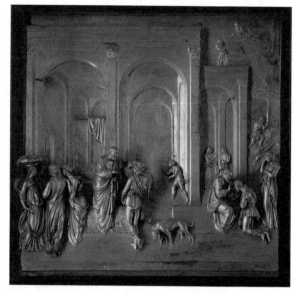

기베르티, 야곱과 에서, 1425~1452년, 두오모오페라박물관

다. 바로 알베르티가 서출이었다는 사실이에요.

홍길동처럼 말인가요?

네. 중세에 비해서 누그러진 편이었지만 당시는 여전히 신분 격차가 컸던 시대였습니다. 당연히 차별받고 자랐을 거예요. 그런데 홍길동은 신분 때문에 좌절하다가 신분을 극복하기 위해 노력하잖아요? 알베르티도 그랬습니다. 알베르티는 명문가 출신이라는 데에 자부심을 느끼면서도 그 가문이 피렌체에서 추방당했다는 불명예와 자신의 서출 신분이라는 두 가지 콤플렉스를 갖고 있었던 것 같습니다. 그래서 더욱 자신의 능력을 끌어올리려고 노력했겠죠.

타고난 재능이 있었음에도 신분 때문에 더 노력해야 했던 거였군요.

알베르티뿐만 아니라 레오나르도 다 빈치, 다음에 살펴볼 우르비노 공작 페데리코 다 몬테펠트로, 페트라르카, 보카치오와 같은 르네상스의 걸출한 인물들이 모두 서출이었습니다. 그들이 쌓은 업적은 신분의 한계를 실력으로 극복하기 위해 애썼던 결과라고 볼 수도 있을 겁니다. 이 노력이 르네상스라는 새로운 문화를 가능하게 하는 데 기여했을 테고요. 물론 노력할 수 있었다는 것 자체가 이미 르네상스 시대가 중세와는 전혀 다른 분위기의 시대였음을 말해줍니다. 어떻게 보면 비주류들도 도전해서 명성을 쌓아갈 수 있는 시대였기에 원근법과 같은 새로운 변화 역시 일어나게 되었겠지요.

## | 국경 없는 신기술 |

이런 첨단 기술을 피렌체 사람들만 경험했나요? 그렇다면 다른 도시 사람들은 정말 부러워했을 것 같아요.

당연하게도 원근법은 대세가 됩니다. 원근법의 발상지 피렌체에서는 이후 나오는 거의 모든 그림에 원근법이 적용됩니다. 그리고 원근법은 곧 이탈리아의 다른 도시국가들로 빠르게 퍼져 나갔죠. 프라 필리포 리피가 그린 수태고지, 즉 성모희보를 한번 살펴보죠. 성모희보란 천사가 성모에게 예수 그리스도를 잉태했음을 알린다는 종교 용어예요.

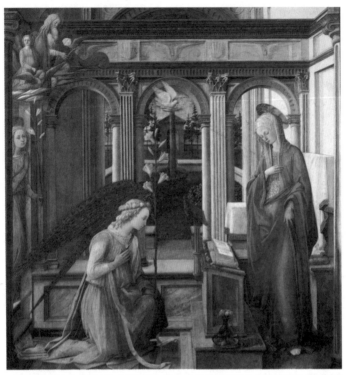

**프라 필리포 리피, 성모희보, 1443년경, 알테피나코테크미술관** 원근법 등장 이후 피렌체 화가들은 소실점에 맞추어 화면을 질서정연하게 배치한다. 성모가 서 있는 전면과 중앙의 뜰, 그리고 배경이 소실점에 따라 체계적으로 연결된다.

위의 그림에서 건축물들의 선을 이어나가면 정확히 하나의 소실점으로 모입니다. 성모와 천사는 일관성 있는 논리적 공간 속에 존재하고 있습니다.

반면, 비슷한 시기 알프스산맥 북쪽 지역에서 그려진 성모희보 그림은 공간 구성에서 차이가 많이 납니다. 오른쪽 그림을 보세요. 1427년경 로베르 캉팽이 그린 그림입니다. 로베르 캉팽은 플랑드르 지방에서 활동했던 화가예요.

로베르 캉팽, 메로데 제대화 중 성모희보, 1427~1432년경, 메트로폴리탄미술관 왼쪽 리피의 그림에 비해 가구와 소품의 배치가 비논리적으로 보인다.

가구나 촛대, 주전자, 백합 등이 꽤 사실적으로 보이는데요?

등장하는 물품 하나하나는 사실적입니다. 그러나 공간이 합리적으로 구성되어 있지는 않습니다. 소실점도 없고 인체와 공간의 비례역시 부적절합니다. 이 그림을 두고 우스갯소리로 "천사가 손으로식탁을 밀어낸다"는 말을 할 정도로 각각의 사물이 공간을 차지하고 있는 방식이 일관적이지 않지요. 게다가 구도도 적절히 조율되어 있지 않습니다. 그래서 왼쪽 그림에 비해 전체적으로 어수선해보입니다.

이런 특징은 비슷한 시기 플랑드르에서 나온 다른 그림에서 다시 확인할 수 있습니다. 아래 그림은 얀 반 에이크의 아르놀피니 부부의 초상입니다. 부분적으로 소실점이 사용되었으나 여러 점으로 분산되어 있어요. 결국 아직 소실점을 제대로 이해하지 못하고 있는 거죠. 그림 속의 남성과 여성은 주인공으로서 확고한 존재감은 있습니다만 실내 공간과 연결해서 보면 부자연스러워요. 남자 주인공의 모자를 보세요. 거의 천장에 닿을 듯합니다.

그러고 보니 샹들리에에 모자가 부딪힐 것 같아서 불안해 보이네요.

이렇게 어색한 공간 표현은 같은 시대 피렌체 화가들에게는 상상도

얀 반 에이크, 아르놀피니
부부의 초상, 1434년,
런던내셔널갤러리

할 수 없는 일이었습니다. 대부분의 피렌체 화가들은 원근법을 사용해 공간을 최대한 정확히 그려내려고 노력했으니까요. 하지만 이는 동시에 한계이기도 했습니다. 원근법은 미술의 방향까지 정해버리고 말았어요. 논리에 맞게 구성된 사실적인 공간이 있고 그곳에 정확한 비율의 인체가 들어가야만 하게 되었지요. 원근법은 이제 어쩔 수 없는 대세나 다름없었습니다. 결국 북유럽에서도 원근법을 배우기 위해 온 노력을 다했습니다.

## | 모든 것을 논리적으로 |

원근법 발명 초기에 화가들이 보여준 열광에 관한 일화는 정말 끝도 없습니다. 파올로 우첼로라는 화가는 몇 날 며칠 밤을 새워서 원근법 작도만 내내 했다고 합니다. 부인이 이제 그만 자라고 채근하자 "아 너무도 아름답다, 원근법이여!" 하고 외쳤다고 하죠.

그렇게 열심히 원근법을 연구한 우첼로가 그린 그림 중에 산 로마노 전투라는 작품이 있습니다. 피렌체와 시에나의 전쟁을 그린 그림입니다. 이 그림 속 바닥에는 여러 개의 창과 시신이 널브러져 있는데 모두 소실점을 향해 누워 있습니다. 소실점을 가리키기 위해 일부러 바닥에 사람과 창을 그려 넣은 것 같아요.

원근법을 너무 있는 그대로 적용한 것 같네요.

그렇습니다. 여기서 보이듯 원근법을 알게 된 화가들에게 새로운

**파올로 우첼로, 산 로마노 전투, 1438~1440년경, 런던내셔널갤러리** 바닥에 있는 시신과 부러진 창까지도 소실점을 향하고 있다.

고민거리가 생겼습니다. 기계적으로 원근법을 적용할 때 생기는 작위적인 느낌을 어떻게 없앨 것인가 하는 문제였죠. 그리고 이 그림에 이상한 부분이 또 있는데요, 왠지 배경이 너무 선명해 보이지 않나요?

그러고 보니 지금껏 본 그림들은 배경이나 등장인물이 선명하다거나 흐릿하다거나 하는 차이가 없었던 것 같아요.

멀리 있는 사물의 채도를 낮추고 윤곽선을 흐리게 표현하는 기법을 대기 원근법이라 합니다. 지금껏 살펴본 원근법은 선 원근법이라고 하죠. 15세기 후반에 대기 원근법이 등장하면서 공간 재현이 더 자연스러워집니다.

**소실점을 향해 공간을 구성한 우첼로의 그림** 원근법을 기계적으로 적용해 경직된 느낌을 준다.

창과 시신이 소실점을 향해 누워 있다.

**파올로 우첼로, 잔을 원근법으로 분석한 그림, 1430~1440년경, 우피치미술관**

선 원근법에 새로 등장한 대기 원근법까지… 화가들은 이것저것 다 신경 써야 해서 머리가 아팠겠어요.

확실히 이전보다 신경 써야 하는 게 훨씬 늘었어요. 공간이 사실적으로 변하면서 그림에 들어가는 모든 것도 사실적으로 변해야 했으니 말이죠. 인체뿐만 아니라 작은 사물조차도 실체처럼 보여야 했습니다. 그래서 이제 화가들은 사물을 정확히 분석하려고 시도하게 됩니다. 왼쪽 그림을 보면 우첼로는 잔의 형태를 실측해서 그려냈습니다. 마치 컴퓨터 그래픽을 이용해 형태를 분석하는 것처럼 보이는데,

이런 정교한 그림을 그리기 위해서 전해오는 기록처럼 몇 날 며칠 밤을 새웠다는 것도 과장은 아닐 듯합니다.

잔 하나를 그리는 데 엄청난 공력이 들었을 것 같은데요.

이런 실험을 통해 사물의 형태를 명확히 파악하는 눈을 익히려고 했던 것 같습니다.
폴라이우올로 형제가 1475년에 그린 세바스티아노 성인의 순교 장면은 기하학적 화면 구성과 실측 구성 능력이 화가들

폴라이우올로 형제, 세바스티아노 성인의 순교, 1475년경, 런던내셔널갤러리

사이에서 거의 필수 요건으로 자리 잡았다는 걸 보여줍니다. 그림의 세바스티아노 성인은 당시에 가장 인기 있었던 성인 중 한 명인데요, 수많은 화살을 맞았지만 기적처럼 다시 살아났기 때문에 흑사병을 치유해주는 성인으로 추앙받게 되었습니다.

그럼 이 그림도 흑사병을 낫게 해달라는 의미에서 그려진 건가요?

그렇다고 볼 수 있겠죠. 다만 폴라이우올로 형제는 이런 종교적 열망에 응답하면서 여러 색다른 실험도 함께 시도합니다. 다시 그림

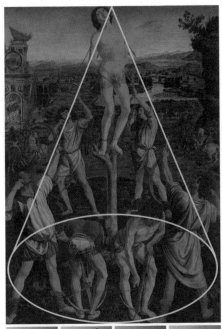

성인을 둘러싼 여섯 명의 인물은 원뿔 구도 안에 배치되어 있다. 활시위를 당기는 네 명은 한 사람의 동작을 각각 다른 각도에서 그린 것으로 보인다.

을 보세요. 순교하는 세바스티아노 성인을 둘러싼 여섯 명의 이교도가 활과 석궁을 쏘고 있습니다. 이 모든 등장인물은 커다란 원뿔 구도 안에 위치하고 있어요. 이들은 좌우대칭으로 배치되어 있고 한 인물의 앞면, 뒷면 또는 측면을 표현한 모습입니다.

서 있는 네 명의 이교도에 주목해 더 자세히 보도록 하죠. 이 네 명의 이교도는 활시위를 당기고 있는 한 명의 사람을 각각 네 개의 다른 시점에서 포착한 겁니다. 원뿔을 통해 기하학적인 구성을 보여줄 뿐만 아니라 등장인물을 통해 규칙성까지 만들어내고 있는 거예요.

자기가 공부한 결과를 그려놓은 것 같아요. 시선을 달리해 한 사람을 한 공간 안에 그려두니 왠지 좀 이상한 느낌이 드네요.

평소엔 의식하지 않고 있다가 불현듯 자신의 왼쪽 얼굴과 오른쪽 얼굴을 번갈아 비교해보면 낯설게 느껴지는 것과 비슷하죠.

이번에는 석궁에 화살을 재는 두 인물에 집중해봅시다. 이 두 사람

은 동일한 자세의 인물을 앞쪽에서 그린 모습과 뒤쪽에서 그린 모습입니다. 자세도 자세지만 팔과 다리 근육이 굉장히 실제처럼 표현되어 있어요. 석궁을 당길 때의 근육의 긴장까지 느껴질 정도입니다.

이렇게 원근법이 등장하면서 회화는 전반적인 변화를 맞이했습니다. 공간이 실감 나게 그려지면서 공간을 기하학적으로 구성하는 능력 또

동일한 자세의 앞과 뒤가 표현되어 있다.

한 중요해진 데다가 그에 맞춰 근육 같은 세부 표현에도 공을 들여야 했으니까요.

매일매일이 새로운 과제의 연속이었겠어요.

네, 원근법의 등장은 사실성에 대한 연쇄 반응을 불러일으켰어요. 화가들에겐 말 그대로 매일이 변화와 발전의 날들이었습니다.

## | 과학자의 시선으로 바라보는 세상 |

피렌체 대성당 돔을 지을 때 가장 마지막으로 올렸던 청동 성물함을 기억하실 겁니다.

베로키오, 예수 세례도, 1476년경, 우피치미술관

베로키오라는 사람이 제작한 작품이었죠.

이번에는 그 베로키오의 회화를 한 점 살펴볼까 합니다. 예수 그리
스도가 요단강에 발을 담그고 세례자 요한에게 세례를 받는 장면을
그린 그림입니다. 예수 그리스도와 세례자 요한의 균형 잡힌 신체

묘사는 해부학적으로 손색이 없습니다. 특히 세례자 요한의 팔을 보세요. 근육뿐만 아니라 힘줄까지 세세하게 그려져 있습니다.

한편 베로키오가 이 그림을 그릴 때 베로키오의 공방에는 새로운 도제, 즉 조수 한 명이 열심히 일하고 있었습니다. 당시에는 화가가 되려면 최소한 3년에서 6년 정도까지 공방에서 도제 생활을 해야만 했어요. 조수는 처음에는 물감을 준비하는 등의 일을 하다가 시간이 흐르면 직접 붓을 들고 스승이 그리는 그림에 참여합니다.

세례자 요한의 팔 근육과 힘줄이 세세하게
표현되어 있다.

그럼 이 그림들은 온전히 화가 한 명이 다 그려서 완성한 그림은 아니군요?

중요한 틀은 스승이 잡긴 했지만 전부를 다 그린 건 아니었습니다. 베로키오의 공방에서 그림을 배우고 있던 조수 역시 도제 생활을 마칠 때가 되자 스승의 작업 일부를 맡았던 것 같습니다. 옆 페이지를 보세요. 천사 두 명이 보이시죠? 천사 중 하나를 베로키오의 조수가 그렸습니다. 베로키오는 이 조수가 그린 천사가 훌륭해서 굉장히 놀랐다고 해요. 훗날 바사리가 남긴 기록에 따르면 조수가 그

베로키오, 예수 세례도(부분), 1476년경, 우 피치미술관 베로키오의 조수가 왼쪽 천사 를 그렸다.

린 그림을 보고 충격을 받은 베로 키오는 그림에서 자신이 조수를 결코 능가할 수 없다고 생각해서 더 이상 그림을 그리지 않았다고 합니다. 두 천사를 다시 한번 보 시죠. 둘 사이에 차이점이 느껴지 시나요?

왼쪽이 조금 더 섬세한 것 같습니 다. 눈도 더 초롱초롱해 보이고요.

잘 보셨네요. 왼쪽 천사를 그린 조수가 누군지 눈치채셨지요? 바 로 레오나르도 다 빈치입니다. 레 오나르도는 이 그림을 그릴 때 대 략 21세 정도였을 겁니다. 다만 베로키오가 붓을 꺾었다는 바사리 의 글은 레오나르도의 천재성을 강조하기 위한 과장입니다. 베로키 오는 이후에도 그림을 계속 그렸어요. 뿐만 아니라 레오나르도는 많은 것을 스승한테서 배웠던 것 같습니다.

모든 천재들도 한때 누군가의 학생이었을 테니까요.

베로키오, 예수 세례도(부분), 1476년경, 우피치미술관 발목 주변의 물결, 수초, 그리고 물방울까지 정밀하게 그려져 있다.

## | 모든 천재들도 학생이었다 |

앞서 세례자 요한의 팔 근육을 잠시 언급했었습니다만 베로키오가 그린 세례도에는 정밀한 표현들이 잘 살아 있습니다. 예를 들면 예수 그리스도의 발을 한번 보세요. 물은 잔잔히 흘러가고 발목 주변에는 물방울까지 맺혔습니다. 맑은 물 아래로는 수초가 하늘거리고, 미묘한 잔물결까지 보입니다. 하나하나가 절로 감탄이 터져 나올 정도로 세밀하게 그려져 있어요. 그렇다면 이 부분을 그린 건 스승일까요, 제자일까요?

역시 레오나르도 다 빈치가 그린 게 아닐까요?

제가 생각하기엔 그림의 주인공인 예수 그리스도와 세례자 요한만큼은 스승인 베로키오가 직접 그렸을 가능성이 높습니다. 물론 여기서도 제자의 도움이 있었을 수 있죠. 그래도 이 정도의 세부 묘사는 스승의 지시에 따른 결과일 겁니다.

이처럼 생생한 표현을 보면 당시에 사물에 대한 관찰력이 극도로 높아졌음을 실감할 수 있죠. 이 시대 화가들에게는 물과 대기까지 새롭게 다가왔을 거예요. 또한 이렇게 되면서 관찰력과 표현 능력이 이제 화가의 실력을 가늠하는 척도가 되었습니다. 아무튼 베로키오의 공방에서 일한 덕분에 레오나르도는 사물을 정밀하게 그려내는 방식에 일찍 눈뜰 수 있었습니다.

베로키오도 충분히 잘 그린 것 같은데….

앞서 말한 대로 바사리의 표현에는 과장이 섞여 있습니다. 아마 스승을 뛰어넘는 유능한 제자가 등장하는 과정을 좀 더 극적으로 보여주려 했던 것 같아요.

시대는 화가들이 그림을 그리기에 점점 까다롭게 변해가고 있었어요. 인체의 경우 아무리 품위 있고 아름답게 그려내도 해부학적으로 정확하지 않다면 인정받기 어려웠으니까요. 그러니까 이제 과학자의 시선으로 사물을 바라보는 시대가 온 겁니다. 물론 이 뛰어난 관찰력을 한 단계 더 끌어올린 화가가 레오나르도 다 빈치죠.

레오나르도 다 빈치가 시신을 13구나 해부했다는 이야기는 전설처럼 전해옵니다. 실제로 레오나르도는 해부학 드로잉을 여러 점 남겼고 그림을 그릴 때에도 해부학 지식을 적절히 참고했던 듯합니다.

레오나르도 다 빈치, 모나 리자(부분), 1503~1506년경, 루브르박물관

## | 모나 리자의 미소 |

가장 유명한 그림으로 알려진 모나 리자에서 이 점을 확실히 느낄 수 있어요. 먼저 오른쪽 페이지에 있는 레오나르도의 해골 드로잉 중 왼쪽을 한번 보시죠. 이마 부분에서 한 방향으로 선을 촘촘하게

두개골의 정면(왼쪽)과 절단면(오른쪽)을 그린 드로잉

그어 두개골의 골격을 정밀하게 잡아냈습니다. 이걸 염두에 두고 모나 리자의 이마를 보면 방금 봤던 골격이 절로 느껴집니다.

두개골에서 본 느낌이 그림에도 잘 살아 있네요. 마치 모나 리자의 피부 아래에 진짜 뼈대가 있는 것 같아요.

네, 실제로 레오나르도 다 빈치는 모나 리자를 그릴 때 두개골의 골상을 먼저 생각했을 거예요. 이마 아래 안구가 들어가 있는 자리도 잘 드러납니다. 코나 입, 구강 구조도 고스란히 느껴지죠. 레오나르도 다 빈치는 무엇보다도 이 그림의 백미라고 할 수 있는 미소를 그리기 위해 입술의 움직임과 구강 구조를 매우 자세히 관찰했습니다. 바사리는 모나 리자의 입 부분을 보고 '진짜 살아 있는 입술 같다. 자세히 살펴보면 목구멍이 요동치는 것을 알 수 있다'고

적었습니다. 바사리는 과장이 심한 편이지만 이 부분만큼은 과장으로 보이지 않습니다. 앞 페이지의 오른쪽 두개골 드로잉을 한번 보세요.

두개골을 절단해 목구멍의 구조까지 그리다니 정말 놀랍군요.

**여러 가지 입 모양을 그린 드로잉**

위의 드로잉은 다양한 입 모양과 구강 구조를 연구한 결과입니다. 그리고 아래는 이 드로잉의 부분을 확대한 것인데요, 모나 리자의 미소와 비교해보면 닮은 점이 많지요? 드로잉에 나타난, 두 입술을 자연스럽게 가로지르는 선과 윗입술과 아랫입술의 볼륨은 모나 리자의 입술과 거의 일치합니다. 입술 양쪽 끝이 살짝 올라가 미소를 머금고 있죠. 레오나르도 다 빈치는 이 드로잉을 그리고 나서 모나 리자의 미소에 대한 답을 찾은 듯합니다.

레오나르도는 인간을 아주 집요하게 관찰하고 분석하고 나서야 그림을 그렸군요.

모나 리자의 입술(아래)과 드로잉에 나타난 입술(위)의 모양이 거의 일치한다.

## | 세계의 중심으로서의 인간 |

르네상스가 무엇이었냐고 묻는다면 인간을 세계의 중심으로 생각
했던 시대였다고 답할 수 있습니다. 레오나르도 다 빈치가 그린 아
래 드로잉은 이런 시대 분위기를 잘 반영하고 있어요.

이렇게 신체를 원과 정사각형 안에 배치하는 방식을 '비트루비우스
인간'이라고 부릅니다. 고대 로마의 건축가 비트루비우스가 최초로
제시했기 때문이에요. 레오나르도뿐만 아니라 여러 다른 화가들도

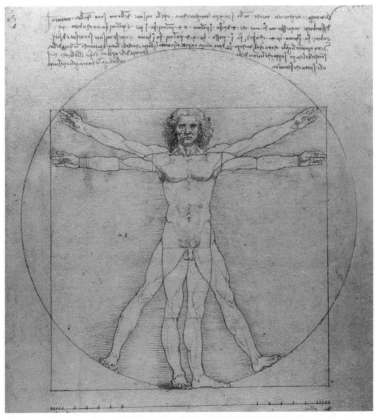

레오나르도 다 빈치, 비트루비우스 인간, 1509년경, 아카데미아미술관

이런 그림을 그렸습니다. 다만 다른 화가들보다 레오나르도 다 빈치가 '인간은 세계의 중심이며 만물의 척도'라는 개념을 훨씬 정확하게 이해하고 있어요.

어떤 점에서 그런가요?

아래에서 다른 화가가 그린 비트루비우스 인간을 보세요. 레오나르도 다 빈치의 그림과 비교하면 확실히 차이가 보일 겁니다. 우선 왼쪽을 보면 먼저 원 안에 정사각형을 그려 넣은 뒤 그 안에 사람을 배치했습니다. 그 과정에서 인체를 사각형의 네 꼭짓점에 맞추기 위해 사지를 부자연스럽게 끝까지 펼친 모습으로 표현할 수밖에 없었죠. 아래 오른쪽 드로잉은 원과 사각형 안에 인체를 넣으려다 보니 원과 사각형의 연결이 부자연스러워졌습니다. 정사각형은 폭이 줄어들어 직사각형이 되었고요.

반면 레오나르도 다 빈치가 그린 비트루비우스 인간을 보세요.

체사레 체사리아노, 비트루비우스 인간, 1521년(왼쪽)
프란체스코 디 조르조 마르티니, 비트루비우스 인간, 1470년(오른쪽)

다리와 팔이 움직이면서 정사각형과 원이 담고 있는 기하학적 질서를 보여주고 있어요.

표정에서도 자신감이 넘쳐 보여요.

모든 움직임이 아주 절도 있고 당차 보입니다. 마치 인간이 세상의 중심이라고 선언하는 듯합니다. 이처럼 인간의 능력으로 모든 걸 해낼 수 있다고 믿었던 시대가 르네상스 시대였습니다. 그래서 인간의 능력을 과하게 믿는 부작용을 낳았다고 비판받기도 하죠. 하지만 적어도 '자각한 인간이 세계를 변화시킬 수 있다'는 가능성을 보여준 시대였습니다.

## | 다시 원근법으로 |

이쯤에서 우리가 앞에서 익혔던 원근법을 되새겨보도록 할까요. 르네상스 시대에 이르러 만물의 기준이 되는 인간, 세계의 중심에 선 인간에 대해 자각했다고 말씀드렸는데 그 점을 원근법을 통해 설명할 수 있습니다.

원근법에서 소실점은 하나뿐입니다. 원근법은 단 하나의 시선만을 인정합니다. 소실점도 하나, 개인도 하나지요. 따라서 원근법은 개인의 탄생을 전제로 합니다. 즉 원근법은 단순히 그리는 방식을 넘어서 세계를 인식하는 독립된 주체의 등장을 보여주는 거예요.

원근법은 정말 르네상스를 상징하는 기법이네요.

알베르티는 "그림은 세계로 열린 창이다"라고 말했습니다. 물론 르네상스 이전에도 그림은 여전히 세계로 열린 창이긴 했습니다. 다만 르네상스 이전의 창에는 유리에 먼지가 많이 끼어 있어 불투명했습니다. 르네상스를 맞이하고 나서야 먼지가 닦여 맑은 창이 되었지요.

이와 비슷한 비유를 19세기 역사학자 야코프 부르크하르트도 합니다. 르네상스 이전까지 사람들은 베일에 싸인 세상만 보다가 이제 그 베일을 걷어내고 세상을 온전히 보게 되었다고요.

르네상스가 오기 전까지는 세계를 제대로 보지 못했다는 거군요.

그렇지요. 참으로 오랜 시간이 지난 후에야 사람들은 세상을 있는 그대로 보게 된 겁니다.

## | 현실을 있는 그대로 그리다 |

피렌체 사람들이 투명한 시각으로 새롭게 발견한 세계는 어떤 것이었을까요? 당시 그림을 통해 짚어보죠. 여기서도 마사초의 작품이 좋은 예가 됩니다. 마사초는 성 삼위일체를 그리기 직전에 브란카치 예배당 벽화를 그리는 일을 맡았어요. 이 작업은 성 삼위일체보다 더 규모가 큰 프로젝트였습니다.

성 삼위일체도 대단했는데 그보다 더 큰 프로젝트였다니 궁금해지네요.

아래 사진이 브란카치 예배당의 모습입니다. 이 예배당에서 마사초는 마솔리노라는 선배 화가와 함께 1424년부터 작업하기 시작했습니다. 마솔리노는 주로 우리가 보는 방향에서 오른쪽 벽면을 맡아 그렸고, 마사초는 왼쪽 벽면을 맡아 그렸습니다. 그러다가 마사초가 1427년 로마로 떠나면서 작업은 중단됩니다. 그리고 1428년 마사초는 로마에서 흑사병으로 죽음을 맞이하죠. 그 뒤 브란카치 예배당 벽화는 오랫동안 미완성으로 남았다가 후대 작가들에 의해 지금처럼 완성되었습니다.

브란카치 예배당의 벽면은 크게 상하 양단으로 구성되어 있습니다.

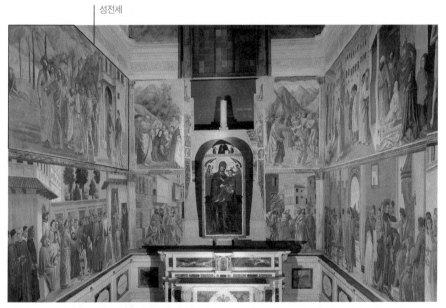

성전세

브란카치 예배당 내부, 산타 마리아 델 카르미네 성당

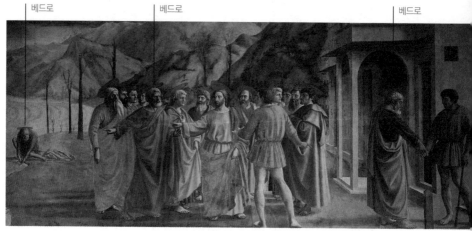

**마사초, 성전세, 1420년대, 산타 마리아 델 카르미네 성당** 베드로가 그림에 세 번이나 등장한다. 먼저 중앙에서 예수의 말씀을 듣고 왼쪽 강가에서 물고기를 잡은 후 은화를 들고 오른쪽으로 가 세금을 내고 있다.

이 중 마사초와 마솔리노는 주로 윗부분을 그렸습니다. 벽면마다 그림이 꽉 차 있는데 이 중 마사초가 그린 성전세聖殿稅라는 그림이 가장 유명합니다.

잘은 모르겠지만 뭔가 돈과 관련된 일화가 얽힌 그림인가요?

맞아요. 마태복음에 나오는 일화를 그린 그림입니다. 성전세 속에서 예수 그리스도는 세금을 내라는 세리의 요구를 듣고 베드로에게 강가로 가서 물고기를 잡아 그 입속에 있는 은화를 세금으로 내라고 말씀하고 있습니다.(마태복음 17:24-27) 예수 그리스도의 명을 따르기 위해 베드로는 그림에 세 번이나 등장하면서 분주히 화면 좌우를 오갑니다.

물고기 입속에 은화가 들어 있다는 게 기적처럼 느껴지기는 하지만

이 일화를 굳이 예배당 벽화로 그린 이유가 있나요?

세금과 관련된 주제를 그리게 된 데에는 당시 사회 분위기가 어느 정도 영향을 끼쳤을 거예요. 그림이 그려지던 시기에 피렌체 정부는 공명정대한 세금 납부를 독려하면서 세금 조사를 엄격하게 실시하고 있었어요. 이 그림을 그리도록 주문한 브란카치 가문은 은행업을 생업으로 삼은 집안이었습니다. 아마도 당시 세금에 대한 사회적 가치를 잘 알고 있었다는 것을 그림을 통해 보여주고 싶었을 겁니다.

브란카치 가문은 세금을 잘 내고 있다는 것을 자랑하고 싶었나 보네요.

그랬겠죠. 15세기 초 피렌체에서 부의 소유와 사회적 책임은 중요한 사회 관심사였기 때문입니다.
마사초와 마솔리노가 그린 브란카치 예배당 벽화는 전체적으로 피렌체의 당시 모습을 놀랄 만큼 사실적으로 표현하고 있습니다. 다음 페이지의 그림을 보세요. 지금도 피렌체에 있을 법한 건물들이 배경에 자리하고 있을 뿐만 아니라 당시 거리를 거니는 사람들의 모습까지 생생하게 그려져 있습니다. 멋진 모자를 쓰고 화려한 옷차림으로 다니는 사람부터 가난하고 병들어 구걸하는 이의 모습까지 적나라하게 묘사하고 있지요.

어느 때나 부자와 빈민은 어디든지 있었나 봐요.

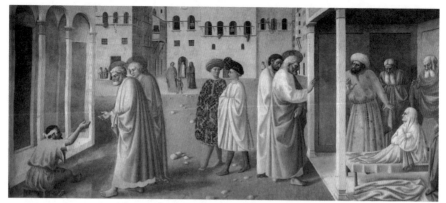
마사초와 마솔리노, 불구자의 치유와 타비타의 소생, 1420년대, 산타 마리아 델 카르미네 성당

## | 사회적 약자를 보호하는 정부 |

그림 속에 이런 모습을 담은 건 이들이 거리에 실제로 있어서이기도 했겠지만 다른 관점에서 생각해볼 수도 있어요. 브루니는 『피렌체 찬가』에 피렌체 사람 중 부자는 자신의 부에 의해 보호를 받지만 가난한 사람들은 정부에 의해 보호를 받는다고 썼습니다. 부자는 스스로를 지킬 힘이 있지만 사회적 약자들은 그런 힘이 없기 때문에 정부가 그 약자들을 보호해줘야 한다는 의미죠. 브루니는 이런 정부의 보호 시스템 덕분에 피렌체가 강한 국가가 되었다고 자랑합니다. 브루니가 자랑하는 사회적 약자에 대한 정부의 보호 시스템을 브란카치 예배당 벽화에서도 확인할 수 있습니다. 다음 그림에서 베드로는 빈민들에게 구호물품을 나눠주는 중입니다. 아이를 안은 여인과 지팡이를 짚은 거지로 보이는 남성이 물품을 받고 있어요. 베드로의 발 아래에는 아나니아라는 사람이 죽어 있습니다. 약속한 봉헌금을 속인 죄로 죽음을 당한 겁니다.

베드로

아이를 안은 여인

지팡이를 짚은 거지

아나니아

**마사초, 구호품의 분배와 아나니아의 죽음, 1420년대, 산타 마리아 델 카르미네 성당**

그림 속 베드로를 피렌체 정부라고 생각하면 이야기가 아주 명쾌하게 해석됩니다. 정부는 세금을 잘못 신고한 이를 강하게 징벌하고, 정부가 거둬들인 세금은 시민들에게 골고루 쓰인다는 메시지를 담은 거지요.

세금을 잘 신고하도록 독려하고, 거둬들인 세금은 잘 쓰겠다고 약속하는 그림이네요.

물론 이런 그림을 교회의 선행을 담은 평범한 그림으로 볼 수도

**마사초, 그림자로 병자를 치유하는 베드로, 1420년대, 산타 마리아 델 카르미네 성당** 마사초의
그림에는 모든 등장인물이 제각기 개성 있게 그려져 있다.

있지만 당시 피렌체 정부가 세금 조사를 엄격하게 실시하고 있었기
때문에 사회적 메시지가 강한 그림으로 해석할 수도 있습니다.

요즘으로 치면 공익광고 같은 거군요.

한편 위쪽 그림은 베드로의 그림자가 장님과 앉은뱅이를 스쳐 지나
가자 갑자기 이들이 치유되는 장면을 담았습니다. 여기서 병자들의
지친 모습과 불구의 신체가 사실적으로 그려져 있습니다.

그러네요. 앉은뱅이의 가녀린 다리가 애처롭게 보여요.

아마도 가난하고 병든 이들은 이런 그림을 보며 위안을 얻었을 겁니다. 자기들이 사회적으로 보호받을 수 있다고 생각했을 뿐만 아니라 한발 더 나아가 자기도 그림 속의 병자들처럼 언젠가 구원받을 거라는 희망까지 가질 수 있었겠죠. 즉 교회와 사회가 가난하고 아픈 사람들을 버리지 않는다는 공동체의 약속을 여기서 확인할 수 있었을 거예요.

부자만 그림의 주인공이 되는 게 아니라 자신들도 그림에 등장할 수 있다는 데에서 말이죠.

사실 바로 이런 점이 15세기 피렌체 미술이 새롭게 보여주는 중요한 변화입니다. 주관을 개입시키지 않고 원근법을 통해 세계를 투명하게 바라보려고 했던 피렌체 사람들은 이젠 자신의 주변에 있는 다양한 인간 군상을 그림 속에 넣기 시작했습니다. 뒤집어 말하면 피렌체 경제가 발전하면서 부자뿐만 아니라 거지, 병자, 빈민 등 다양한 사회적 인물상들이 속속 등장하고 있었다는 것을 그림으로 보여줍니다.

| 성인과 보통 사람의 구분을 지우다 |

이런 모습은 회화뿐만 아니라 조각에서도 강렬하게 드러납니다. 이어지는 페이지에 나오는 도나텔로의 조각을 보세요. 세례자 요한의 얼굴은 고행으로 인해 일그러져버렸습니다. 눈은 비대칭으로 사팔

뜨기처럼 보입니다. 모습은 남루하기 그지없어 비참할 정도이지요. 지치고 야윈 모습으로 세례자 요한은 우리를 물끄러미 바라보고 있습니다.

지금껏 르네상스 조각이라고 하면 아름답고 보기 좋은 것일 거라고 생각했는데 이 작품은 너무 다르네요?

보통 말씀하신 대로 르네상스 조각이라고 하면 균형 있고 잘 다듬어진 조각을 떠올리기 쉽습니다. 하지만 그런 조각만 제작된 것은 아닙니다. 어렵고 힘든 사람들의 모습을 대변하는 성인들의 모습 역시 꾸준히 조각으로 만들어졌어요. 특히 도나텔로는 후기 작품으로 갈수록 성인을 지치고 힘든 고행자의 모습으로 표현하곤 했죠. 그중 최고는 나무로 조각한 마리아 막달레나입니다.

정말 탄성이 나오게 하는 조각이네요.

얼마나 오래 머리를 자르지 않았는지 긴 머리가 온몸을 감싸고 있습니다. 허리띠도 자세히 보면 머리카락으로 둘렀어요. 얼굴을 보면 야윌 대로 야위었고 치아도 몇 개 빠져 있습니다. 여기서 마리아 막달레나는 두 손을 조심스럽게 모아 경건하게 기도를 드리려 하고 있습니다. 이렇게 비참하고 거친 모습까지도 솔직하게 잡아내려 했던 미술이 바로 15세기 피렌체의 미술이었습니다.

별생각 없이 보면 그냥 가난한 거지 여인처럼 보이는데요.

도나텔로, 세례자
요한, 1438년경,
산타 마리아 글로
리오사 데이 프라
리 성당

도나텔로, 회개
하는 마리아 막
달레나, 1450년
경, 두오모오페
라박물관

맞아요. 성인과 거지의 구별이 사라지는 거죠. 실제로 성인과 거지라는 상반된 두 이미지가 모두 이 조각 속에 녹아 들어가 있다고 볼 수 있습니다. 여기서 마리아 막달레나는 자신이 지은 죄를 용서받기 위해 고행하는 은둔자의 모습이면서, 한편으로는 당시 피렌체 거리에 있는 거지나 가난한 하층민들의 모습이기도 합니다. 쉽게 말해 '성인=거지'라는 건데, 이는 성경에 나오는 "가난한 자는 복이 있나니 하느님의 나라가 너희 것이다"(누가복음 6:20)라는 가르침의 메시지와 닿아 있었을 겁니다.

## 사회 통합을 위한 미술?

앞서 이야기해드린 브루니의 말처럼 피렌체 사람들 중 부자들은 자기 집안을 위한 예배당을 짓고 그곳을 아름다운 조각과 회화로 장식하면서 구원의 희망을 드러냈습니다. 하지만 당시 고된 노동으로 지쳐 있던 피렌체 일반 대중들은 어땠을까요? 이들은 이처럼 삶의 무게에서 초월한 듯한 조각상을 보면서 구원의 희망을 계속 이어나가지 않았을까요?

솔직히 시각 매체를 통해 가난한 자를 배려하는 게 실질적으로 얼마만큼 사회 통합에 도움을 주었는지는 미지수입니다. 그럼에도 피렌체 미술이 그런 점까지도 놓치지 않고 그려내려고 노력했다는 것은 눈여겨볼 만합니다. 바로 이런 노력 덕분에 피렌체 미술이 오늘날까지도 역사에서 비중 있게 다루어지는 게 아닐까 생각합니다.

1425년 피렌체는 대성당 위에 돔이 올라가고 있는 광경과 평면 위에 입체감을 구현한 원근법이 적용된 그림의 등장과 마주하고 있었다. 원근법의 등장은 앞으로 작가들이 나아가야 할 방향을 정해버렸을 뿐만 아니라 당시 사람들의 세계관까지도 바꾸어놓았다.

| | |
|---|---|
| 원근법의 탄생 | **원근법** 소실점을 기준으로 공간을 구성해 눈이 입체감을 느낄 수 있도록 해주는 기법. 브루넬레스키가 발명하고 마사초가 최초로 본격적으로 그림에 적용해 성 삼위일체를 그림. → 알베르티가 『회화론』을 통해 이론화.<br>**참고** 소실점: 시선이 모이게 되는 지점 = 눈의 위치 |
| 피렌체와 북유럽의 원근법 | **피렌체** 건축물들의 선을 이으면 하나의 소실점에서 만나는 논리적인 공간 구성을 보여줌.<br>**북유럽** 등장하는 사물들 각각은 사실성을 띠지만 공간 구조와 인체의 현실감이 떨어짐. 일부 소실점이 사용된 작품 역시 등장하나 한 점으로 모이지 않고 여러 점으로 흩어짐. |
| 원근법이 가져온 변화 | • 소실점 하나로 수렴하는 선 원근법이 너무 작위적인 느낌을 주자 멀리 있는 사물의 채도를 낮추고 윤곽선을 흐리게 하는 대기 원근법이 등장함.<br>• 원근법의 발전은 기하학적인 구성, 인체와 사물의 정확한 세부 표현 등 사실성에 대한 연쇄 반응을 일으킴.<br>⇒ 소실점이 하나라는 데에서 개인의 탄생을 불러옴. 원근법은 그리는 방법일 뿐만 아니라 세계를 바라보는 하나의 방식이 되어 그림 속에 다양한 인간 군상이 사실적으로 등장하게 됨.<br>**참고** 마사초와 마솔리노의 브란카치 예배당 벽화들, 도나텔로의 세례자 요한과 마리아 막달레나 조각. |

# 꽃 피 기 시 작 하 는 르 네 상 스 다 시 보 기

**1402년경**
**피렌체 세례당**
**청동문 출품작**
기베르티와
브루넬레스키의
청동문 출품작.
이 경연에서 승리한
기베르티는 세례당
북문과 동문을
제작하는 영광을
안았다.

**1420~1436년**
**피렌체 대성당 위를**
**장식한 거대한 돔**
브루넬레스키가
건축한 돔은 아래에
받침대를 넣어서 마치
지붕선 위에 떠 있는
것처럼 느껴진다.

1347년

흑사병 창궐

1401년

**피렌체 세례당**
**청동문 공모**

**1424~1427년
마사초의 성 삼위일체**
산타 마리아 노벨라 성당 안에
그려진 성 삼위일체는
원근법이 적용된 최초의
작품이다.

**1438년경
도나텔로의
세례자 요한**
세례자 요한의
모습은 남루하기
그지없는 모습으로
중노동에 지친 일반
대중들에게 구원의
메시지를 주었다.

1418년

피렌체 대성당
돔 설계 공모

1435년

알베르티 『회화론』 출판

# III

## 누가 미술의 주인공인가

# 르네상스 미술의
# 설계자들

르네상스가 이룩한 업적은 작가들뿐만 아니라 후원자 가문과 궁정이
있었기에 가능했다. 이들은 작품을 감상하는 데에 그치는 게 아니라
높은 안목을 갖추고 재능을 가진 작가들을 발굴해냈으며 고전적 취향
을 바탕으로 자신들만의 문화를 발전시켰다. 이들이 머물렀던 도시에
는 지금도 여전히 그 화려한 유산이 남아 사람들의 발길을 끌고 있다.
— 곤차가 궁정, 이탈리아 만토바

예술만큼 세상으로부터 도피할 수 있는 방법은 없다.
또한 예술만큼 확실하게 세상과 이어주는 것도 없다.
- 요한 볼프강 폰 괴테

# OI 누가 그 미술을 샀을까

#코시모 데 메디치

#산 마르코 수도원 #팔라초 메디치와 메디치 예배당

#루첼라이 가문과 알베르티

이번 장은 질문으로 열어보겠습니다. 천재 작가와 천재 작가를 알아봐 주는 사람, 둘 중에 누가 더 중요할까요?

역시 작가가 중요하지 않을까요? 실제로 작품을 만드는 사람이잖아요.

대부분 그렇게 생각할 겁니다. 하지만 끝내 천재성을 알아봐 주는 사람이 없다면 어떻게 되었을까요? 인정받지 않는 천재가 과연 있을까요?

글쎄요, 그렇게 되면 천재라도 그냥 이상한 사람 정도로 생각되지 않았을까요? 자기 스스로만 대단하다고 주장한다면 독불장군이죠.

**레오나르도 다 빈치(왼쪽)와 그를 후원한 로렌초 데 메디치(오른쪽)** 천재 작가와 후원자 둘 중에 더 중요한 사람은 누구일까? 후원자가 없었다면 천재 작가가 빛을 보는 일이 없었을지도 모른다.

맞아요. 작가란 결국 누군가 알아봐 주지 않으면 발견되기 어렵습니다. 물론 죽은 후에 비로소 높이 평가받는 작가도 있습니다. 하지만 분명한 건 언젠가는 인정을 받아야 한다는 거예요.

## | 천재를 만드는 건 천재를 알아보는 눈 |

제아무리 천재적 재능을 가진 작가일지라도 재능을 알아봐 주는 사람 없이는 존재하기 어렵다는 거군요.

결국 천재를 알아보는 눈을 가진 사람이 있어야 천재가 태어날 수 있지요. 관련해서 "왜 우리나라에서는 천재 작가가 잘 안 나오는 걸까?"라는 질문을 종종 받는데요, 이에 대해 잠깐 생각해보고 가죠.

저도 가끔 그런 생각을 했어요. 우리나라에는 왜 세계적인 작가가 별로 없을까요?

앞서 우리가 나눈 이야기를 떠올려보면 이렇게 되물어볼 수 있습니다. 혹시 우리나라에 천재 작가가 없는 이유는 그런 작가를 알아봐 줄 사람이 부족해서가 아닐까요? 어쩌면 재능 있는 작가들을 발굴하고 교육하는 시스템이 충분하지 않을 수도 있고요. 어떤 경우든 단순히 작가만의 문제로 볼 수는 없을 것 같아요.

좋은 작가를 만드는 게 쉬운 일이 아니네요. 작가 주변의 환경도 중요하고 사회적 조건도 알맞아야 할 것 같아요.

르네상스 미술도 마찬가지입니다. 르네상스는 분명 여러 천재 작가의 재능이 있었기에 탄생할 수 있었습니다. 하지만 그 공을 전부 작가에게 돌릴 수는 없어요. 작가의 재능을 알아보고 재능을 펼칠 수 있는 환경을 만들어준 사람들이 없었다면 르네상스가 탄생할 수 없었을 겁니다. 이렇게 작가들이 끊임없이 도전할 수 있는 환경을 만들어줬던 이들을 후원자, 영어로 '패트론patron'이라 부릅니다.

후원자들과 작가들이 르네상스를 함께 만들었다고 봐야 하겠네요.

어쩌면 그 이상일 수도 있어요. 심지어는 후원자의 영향력이 작가보다 더 컸다고 보는 연구자도 있을 정도니까요. 후원자가 중요한지 작가가 중요한지, 당장 여기서 결론을 내기는 어렵습니다.

하지만 적어도 후원자를 빼놓고 르네상스 미술을 말할 수 없다는 건 이제 충분히 아시겠죠. 그러니 우리도 후원자를 중심으로 르네상스 미술을 한번 살펴보러 갑시다. 거듭 말씀드리지만 후원자를 알지 못하면 르네상스 미술의 절반을 모르고 있는 셈이니까요.

## | 메디치 가문의 정체 |

르네상스의 미술 후원자는 작가들만큼 많고 다양하지만, 그중에서도 가장 중요한 가문은 역시 메디치 가문일 겁니다. 메디치 가문이 주도한 역사적인 미술 프로젝트는 수도 없이 많습니다. 게다가 중요한 작가들을 많이 발굴해서 후원했죠. 앞서 브루넬레스키나 도나텔로, 보티첼리, 레오나르도 다 빈치, 그리고 미켈란젤로까지 모두 메디치 가문과 인연을 맺으며 대가로 성장할 수 있었어요.

**메디치 가문의 문장, 팔라초 베키오(왼쪽) 메디치 가문의 주요 족보와 문장 변천(오른쪽)** 문장에 보이는 동그란 원구는 일반적으로 알약으로 본다. 시대별로 최소 5개에서 12개까지 다양하게 변화한다.

그렇게 많은 작가를 다 후원했다니⋯. 돈이 많았나 봐요.

메디치 가문은 상업으로 돈을 모은 집안입니다. 메디치 가문의 문장을 보면 집안의 내력이 담겨 있습니다. 문장에 있는 동그란 게 알약이에요. 메디치Medici라고 하면 왠지 익숙하지 않나요? 메디치라는 가문 이름이 약을 의미하는 메디신medicine에서 온 거거든요. 원래 의사나 약재상 일을 했던 것 같습니다.

메디치 하면 은행업이라고 알고 있었는데⋯.

사실 돈 되는 건 다 했을 거예요. 직물상부터 중계무역을 하는 종합무역상사까지 운영했으니 말입니다. 그러다 14세기 후반부터 은행업에 손을 뻗기 시작해 엄청난 부를 축적했습니다. 결국 이 상인 가문은 16세기에 피렌체를 다스리는 공작이 되었고 곧이어 토스카나 지역을 지배하는 대공의 지위에 오르지요. 거의 왕족이 된 겁니다. 흔히 '3대 가는 부잣집은 없다'고들 하죠? 메디치 가문과 비슷한 시기에 장사를 시작한 다른 가문들은 시간이 지나며 하나둘씩 망해갔습니다. 하지만 메디치 가문은 다른 길을 걸었습니다. 상업으로 쌓은 부를 이용해서 문화 귀족으로 변신하는 데 성공했거든요. 그리고 메디치 가문은 오랫동안 유럽 상류 문화를 이끄는 명가로 자리매김합니다.

## | 메디치가 번영의 시작 |

역사에 남은 가문에는 가문을 높은 자리까지 올려놓은 위대한 인물이 꼭 한 명씩은 있습니다. 메디치 가문에서는 코시모 데 메디치가 그런 사람이었죠.

코시모는 아버지가 시작한 사업을 한층 발전시킨 유능한 사업가이자 피렌체 정치계의 숨은 실력자로서 가문을 키웠습니다. 그리고 미술에 아낌없이 돈을 쓴 사람이기도 했어요. 코시모가 쏟아부은 자본을 바탕으로 피렌체 미술은 한 단계 더 도약할 수 있었습니다. 단순히 돈만 쓴 게 아니라 작품이나 작가를 선정하는 데 많은 영향을 끼쳤다는 점에서 '르네상스의 숨은 설계자'라 부를 만합니다. 즉 르네상스라는 무대 뒤에서 무대 감독의 역할을 했던 사람이라고 할 수 있겠죠.

베노초 고촐리, 동방박사의 경배 속 코시모 데 메디치, 1459~1462년, 팔라초 메디치

베로키오, 코시모 데 메디치, 1460년경, 보데박물관

숨은 설계자라니 멋진데요. 구체적으로 어떤 역할을 했던 건가요?

일단 피렌체 대성당 앞에 있는 세례당으로 다시 가볼까요? 앞서 기베르티와 브루넬레스키의 세례당 청동문 프로젝트가 펼쳐졌던 곳입니다.

세례당 안으로 들어가면 교황이면서도 교황이라고 할 수 없는 인물의 무덤이 하나 있습니다. 바로 요한 23세의 무덤입니다.

도나텔로와 미켈로초, 대립 교황 요한 23세의 무덤, 1422~1428년, 피렌체 세례당

왜 교황이지만 교황이라 할 수 없다는 건가요?

요한 23세는 일종의 가짜 교황 같은 겁니다. 대립 교황이라고도 하죠. 정식 교황과 대비하는 의미에서 그렇게 부릅니다. 이렇게 14세기 말부터 15세기 초까지는 교황이 여러 명이었습니다. 그러니까 유럽 전역에 교황이라고 주장하는 사람들이 있었어요.

문제의 발단은 1309년 교황이 로마에서 아비뇽으로 근거지를 옮긴 것이었습니다. 이에 불만을 가진 사람들이 아비뇽의 교황을 거부하고 1378년부터 따로 로마에서 교황을 선출해 내세우기 시작했죠. 그렇게 교황이 두 명이 되었는데 그것으로도 모자라 또 다른 지역에서도 교황을 선출해서 내세웠습니다. 이리하여 유럽에는 총 세 명의 교황이 난립하게 되었습니다.

혼란스러운 시대였군요.

역사가들은 이 서방 가톨릭의 대분열 시기를 교황의 권위가 가장 추락한 시대였다고 평가합니다. 결국 마르티누스 5세라는 새 교황

**서방 가톨릭의 대분열 시기** 교황이 로마에서 프랑스 아비뇽으로 근거를 옮기자 이에 반발한 이탈리아인들이 1378년부터 자기들의 교황을 선출해 내세웠다.

을 선출하고 나머지 세 교황은 폐위하는 식으로 일단락되었죠.

앞서 본 무덤의 주인인 요한 23세는 이때 폐위된 교황 중 한 명입니다. 피사 공의회에서 제3의 교황으로 선출되어 잠깐 교황의 자리에 올랐던 교황이었죠.

## | 한번 쌓은 신용은 절대 배반하지 않는다 |

어떻게 그 무덤이 피렌체 세례당 안에 버젓이 있나요? 우리나라로 치면 광해군이나 연산군 같은 사람의 무덤인 거잖아요.

맞아요. 폐위된 교황의 무덤을 피렌체의 성지 중 성지라고 할 수 있는 세례당에 호화롭게 만들었다니 놀라운 일이죠. 확실히 요한 23세는 피렌체를 대표하는 권위 있는 세례당에 모셔질 정도로 명예를 누릴 만한 사람이 아니었습니다. 모든 게 요한 23세와 깊은 관계를 맺었던 메디치 가문이 배후에 있었기에 가능한 일이었어요. 메디치 가문은 요한 23세와 오랫동안 친분 관계를 맺고 있었을 뿐만 아니라 교황에 오르는 데에도 재정적 지원을 해주었습니다. 그리고 요한 23세가 죽자 세례당 안에 무덤을 쓸 수 있게 했죠. 이렇게 거대한 규모로 만들게 한 건 분명 메디치 가문의 지원 없이는 불가능했을 겁니다. 무덤을 조각한 작가 역시 메디치 가문의 후원을 받았던 도나텔로와 미켈로초였고요.

정식 교황이 된 사람은 기분이 나빴을 것 같은데요? 죽었더라도

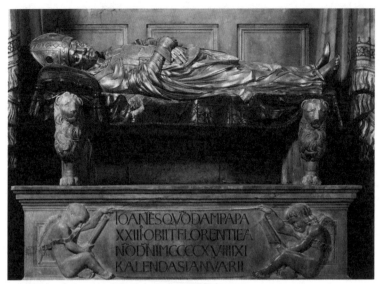

**도나텔로와 미켈로초, 요한 23세의 무덤(부분)** 무덤에는 '요한 23세 전 교황'이라고 크고 명확하게 써 있다. 새로운 교황 마르티누스 5세는 이 문구를 싫어했다고 전해진다.

어쨌든 경쟁 대상이었을 테니까요.

실제로 새 교황 마르티누스 5세는 불쾌해했다고 합니다. 이렇게 새 교황의 심기를 상하게까지 하면서 의리를 지키는 모습을 보면 메디치 가문이 신용을 얼마나 중요시했는지 알 수 있습니다. 메디치 가문은 상인 집안이잖아요? 신용은 상인의 가장 중요한 덕목입니다. 메디치 가문은 함께하기로 하면 끝까지 배신하지 않는다는 걸 요한 23세의 무덤을 통해 보여주고 싶었던 것 같습니다. 여론의 눈치를 많이 살폈지만 이렇게 필요할 땐 밀어붙이기도 하는 뚝심이 없었다면 아마 메디치 가문은 다른 가문들처럼 일찍 최후를 맞이했을 거예요.

## | 종교적 교리에 동선까지 고려하다: 산 마르코 수도원 |

피렌체는 늘 관광객으로 넘쳐납니다. 엄청난 인파에 휩쓸리다 보면 지치기 일쑤지요. 이럴 때에는 산 마르코 수도원에 들러보기를 추천합니다. 이 수도원은 북적거리는 피렌체에서 잠시 여유를 찾을 수 있는 곳이면서, 프라 안젤리코라는 마사초의 뒤를 잇는 피렌체 대가의 그림을 한없이 감상할 수도 있는 곳이거든요.
아래는 산 마르코 수도원에 가면 볼 수 있는 사각형 뜰입니다. 이 회랑 곳곳에 프라 안젤리코의 그림이 들어가 있어요.

그림을 보며 쉴 수 있도록 배려했나 보네요.

그렇다고 할 수 있죠. 게다가 그림을 그린 화가가 바로 이 수도원에

**산 마르코 수도원의 회랑** 도심 속 번잡함에서 벗어나 휴식을 취하는 듯한 기분이 들게 하는 산 마르코 수도원. 이곳에 들어가면 프라 안젤리코의 벽화를 정원에서부터 감상할 수 있다. 프라 안젤리코는 1982년 복자로 추대되어 베아토Beato 안젤리코라고도 불린다.

**프라 안젤리코, 성모희보, 1437~1446년, 산 마르코 수도원** 성모는 마치 수도원의 방처럼 정갈한 공간에서 천사를 맞이한다.

머물던 수도사였기 때문에 뜰과 그림이 더 잘 어울리게 그려져 있습니다. 프라 안젤리코에서 프라Fra는 수도사를 의미합니다. 이름처럼 프라 안젤리코는 다른 화가보다 종교적 주제를 차분하고 명상하는 듯한 분위기로 잘 표현해냅니다. 물론 피렌체 화가인 만큼 마사초의 영향을 받아 원근법을 제대로 적용해서 그렸고요.

본래 직업이 수도사였으니 다른 화가들보다 교리 같은 걸 더 잘 이해하고 있었겠죠.

프라 안젤리코는 종교적 교리나 수도원 분위기뿐만 아니라 수도사의 동선까지 고려해서 그림을 그렸던 것 같아요. 위 그림을 보세요.

이 이야기는 성모희보입니다. 신의 아들을 잉태했다는 놀라운 소식을 들었는데도 이를 겸허히 받아들이는 성모 마리아와 소식을 전하는 차분한 천사의 모습이 감동을 주는 작품입니다.

배경이 수수해서 등장인물이 더욱 돋보이는 것 같아요.

맞아요. 묘사된 성모의 방을 보세요. 마치 수도사들의 방처럼 단출한 모습입니다. 게다가 이 작품은 수도사들이 하루를 마치고 돌아가는 길목에 그려져 있습니다. 계단을 올라가다 보면 이 작품이 아래 사진처럼 보이지요.

**성모희보가 걸려 있는 장소** 1층에서 2층으로 올라가는 계단에서 프라 안젤리코의 그림을 바라볼 수 있다.

언뜻 계단 끝에서 이어지는 공간처럼 느껴지는데요?

작품이 놓일 장소를 선정할 때 일부러 원근법이 돋보일 수 있는 장소를 선택했을 거예요. 이 그림을 보며 2층으로 올라가면 수도사들이 머무는 기숙사 방들이 쭉 이어집니다.

각 방은 수도사가 머무는 방답게 별다른 장식도 없고 작습니다. 대신 거의 모든 방에 프라 안젤리코가 예수의 생애를 주제로 그린

유다의 입맞춤
동방박사의 경배
십자가에 못 박힌 예수 그리스도

도서관

북쪽 복도

코시모 데 메디치의 방

성모회보

뜰

남쪽 복도

산 마르코 수도원 기숙사의 북쪽 복도　　　　산 마르코 수도원 2층의 구조

자그마한 벽화가 한 점씩 자리하고 있어요. 모든 일과를 마친 수도
사들은 그 그림을 바라보며 묵상하면서 하루를 마무리할 수 있었을
겁니다.

이 수도원은 꼭 프라 안젤리코 전용 미술관 같아요.

| 부를 돌려주고 얻은 방 |

그림과 공간이 서로서로 어우러져 고요한 느낌을 더해주는 정말 아
름다운 수도원이에요. 이 수도원과 메디치 가문은 아주 깊은 관계
를 맺고 있습니다. 산 마르코 수도원은 코시모 데 메디치의 후원으
로 거의 다시 지어진 건물이거든요. 사실 처음에 수도원장이 메디치

프라 안젤리코, 유다의 입맞춤, 1442년(왼쪽) 성모희보, 1437~1446년(오른쪽), 산 마르코 수도원

가문에 요청했던 후원금은 낡은 수도원을 보수만 할 수 있을 정도
였다고 해요. 그런데 코시모는 그보다 훨씬 큰 비용을 줘서 수도원
을 아예 새로 짓도록 합니다. 원했던 돈보다 너무나 많은 돈을 지원
받은 수도원장은 메디치 가문이 자신들을 돈으로 타락시키려는 걸
까 봐 걱정할 정도였다고 하죠. 특히 코시모
는 수도원에 큰 도서관까지 지어줬는데 이
도서관은 피렌체에서 일반 대중이 들어갈 수
있는 최초의 도서관이었어요.

왼쪽 사진을 보세요. 아무 장식 없이 기둥과
아치로만 이루어진 소박한 인테리어로 보입
니다만, 코시모는 도서관 건물만이 아니라 그
안에 넣을 책까지도 다 마련해줬어요. 책 한
권이 집 한 채 값이었던 시절이었으니 엄청난
금액을 후원한 거지요. 메디치 가문은 부를
이런 식으로 계속 시민에게 돌려줬습니다.

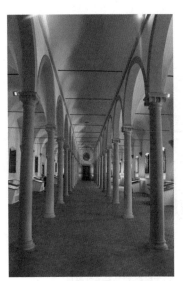

산 마르코 수도원 도서관 내부

수도원은 이렇게 막대한 돈을 쓴 코시모에게 감사하는 의미에서 코시모가 공무에 지치고 힘들 때 들러서 묵상하고 위안을 얻을 수 있도록 수도원에 방 하나를 따로 마련해주었습니다.

코시모의 방도 다른 수도사의 방처럼 수수했나요?

그렇지는 않았습니다. 약간의 특권이 주어졌거든요. 코시모의 방은 바로 수도원 성당 옆에 위치하고 있는 데다가 수도원에서 유일한 '투룸'입니다. 다른 방과는 달리 계단을 서너 개 올라가야 하는 조그만 다락방이 하나 더 딸려 있어요. 그 다락방에 동방박사의 경배가 그려져 있죠.

왜 하필이면 동방박사 이야기가 코시모의 은밀한 장소에 그려져 있었을까요?

산 마르코 수도원에 있는 코시모 데 메디치의 방

프라 안젤리코, 동방박사의 경배, 1442년, 산 마르코 수도원

아마도 코시모는 동방박사와 자신을 동일시했을 겁니다. 예수 그리스도의 생애에서 코시모 같은 상인들이 좋게 등장할 수 있는 이야기가 거의 없어요. 그나마 찾은 것이 동방박사 이야기였습니다. 당시에 예수의 탄생을 축하하기 위해 선물을 가지고 찾아온 동방박사는 마치 멀리 장사하러 다니는 상인들처럼 생각되었습니다. 동방박사가 예수를 찾아와 경배한 날을 예수공현대축일로 기념하는데, 실제로 이날이면 메디치 가문 사람들이 동방박사의 옷차림을 하고 시내 퍼레이드를 했다는 기록도 남아 있습니다.

코시모도 아마 동방박사 이야기를 굉장히 좋아했을 거예요. 그러니 메디치 저택에도 거대한 규모로 동방박사의 경배가 그려져 있는 것이겠지요. 그것도 저택 안에 위치하고 있던 메디치 예배당에 말이죠.

## | 호화로운 동방박사의 행렬 |

집 안에 예배당이 따로 있었다고요? 그럼 교회에 갈 필요가 없었겠네요?

그렇죠. 교황의 금고로 불릴 만큼 교황과 관계가 좋았던 메디치 가문이었기에 얻을 수 있는 종교적 특혜였습니다. 이곳에 그려진 동방박사의 경배는 당연하게도 산 마르코 수도원에 그려진 같은 주제의 그림보다 훨씬 호화롭고 화려한 모습입니다. 다음 페이지의 그림을 보세요.

**베노초 고촐리, 동방박사의 경배, 1459~1462년, 팔라초 메디치** ① 젊은 왕의 행렬(동쪽 면)
② 중년 왕의 행렬(남쪽 면) ③ 동방박사의 경배(재배치) ④ 노년 왕의 행렬(서쪽 면) ⑤ 목동(제대
입구 동쪽) ⑥ 천사들의 경배(제대 동쪽) ⑦ 천사들의 경배(제대 서쪽 벽) ⑧ 목동(제대 입구 서쪽)

동방박사의 경배에는 다양한 실제 인물들이 등장합니다. 메디치 가
문뿐만 아니라 메디치 은행 지점장이나 임원들의 얼굴도 나와요.

요즘으로 치면 기업 임원진들
과 CEO가 함께 찍은 사진 같
은 거네요.

물론 여기서 주인공은 코시모
입니다. 그림 왼쪽을 자세히
보면 코시모의 모습을 찾을 수
있습니다. 소탈하게 갈색 당나

코시모 데 메디치와
그의 아들 피에로(부분)

귀를 타고 있네요. 자수성가해 근검절약이 몸에 밴 창업주의 면모를 그대로 드러냅니다. 코시모의 아버지는 코시모에게 '절대 상대방에게 질투심을 유발하지 않도록 겸손하게 처신하라'고 늘 주의를 줬다고 합니다.

이렇게 실제로는 피렌체 정치계의 실력자였지만 그림 속에서 나타나는 것처럼 당나귀 하나 타고 돌아다니는 소탈함이 대중의 지지를 얻게 해준 요인이었겠지요. 반면 옆에 백마를 탄 이는 코시모의 아들인데, 코시모에 비해 옷이 매우 화려합니다. 아버지보다는 근검절약에 덜 신경 썼던 것 같죠.

할아버지의 가르침이 손자에게까진 전해지진 않았나 봐요. 가훈이라고 해도 세대마다 다르게 받아들이겠죠.

**미켈로초, 팔라초 메디치(추정도), 1444~1450년경, 피렌체** 팔라초 메디치는
18세기에 대대적으로 확장되었다. 이 사진은 원형을 재현한 것이다.

3층
사적 공간(침실)

2층
업무 공간

1층
상업 공간
(상점, 은행 등)

반원형 아치

팔라초 메디치의 구조

## | 겉은 소박하되 안은 화려하다 |

지금까지 살펴본 메디치 예배당은 팔라초 메디치라는 건물 안에 위
치하고 있습니다. 팔라초Palazzo는 궁전을 뜻하는 말이지만 이 경우
에는 유력 가문이 소유한 도심의 저택을 가리킵니다.

이 건물을 보면 총 세 층으로 이루어져 있습니다. 하지만 오늘날의
세 층짜리 건물보다 훨씬 높습니다. 높이가 거의 26미터에 이르거
든요. 오늘날로 따지면 대략 육 층 정도 되는 건물의 높이예요. 높

**팔라초 메디치 창 아래의 장식물**
마치 무릎을 꿇은 듯한 모습이다.

이도 높이지만 시원하게 뻗어 나온 처마선이 굉장한 위용을 자랑합니다. 이 처마선을 코니스Cornice라고 부르죠.

메디치 가문의 저택이라고 하기에는 좀 단순한 외양인 것 같아요.

겉으로 보았을 때는 단조로워 보일 수 있습니다. 그래도 1층은 아주 거친 돌을, 층이 점점 올라갈수록 좀 더 다듬은 돌을 사용해서 변화를 주었습니다.

이 건물은 층마다 다른 역할을 했습니다. 건물의 1층은 상점으로 지어졌습니다. 원래 반원형 아치 부분은 밖으로 열려 있었어요. 실제로 얼마나 오래 상점으로 쓰였는지는 알 수 없습니다만 16세기에 지금처럼 막아버리고 창을 냈습니다. 그 창을 미켈란젤로가 디자인했습니다. 창 아래 부분에 위치한 다리 같은 장식물은 무릎을 꿇은 듯한 모습을 보여줍니다. 보통 겸손을 상징한다고 해석되곤 해요. 어쨌든 1층은 상점 같은 공공시설이나 창고 혹은 하인들의 거주 공간으로 쓰였습니다.

1층에 상점을 열 수 있도록 한 게 상인 가문의 저택답기도 해요.

그렇죠. 몇 층 더 올라가 볼까요? 2층은 업무를 보거나 방문객을 만나는 준공공 공간이었습니다. 3층은 완전히 사적인 공간으로, 침실 같은 방이 있었고요.

이러한 구성이 나중에 가서 팔라초 건물의 일반적인 구조로 정착합니다. 팔라초 안으로 들어가면 사각형의 단정한 안뜰이 나옵니다. 더 들어가면 정원이 나오는데, 당시에는 지금과는 다른 느낌이었을 겁니다. 특히 기록에 의하면 정원에 메디치 가문이 소유한 훌륭한 고대 조각들이 여러 개 놓여 있었다고 해요. 메디치 가문이 한창일 때, 이 정원에는 많은 방문객들이 머물렀다 가곤 했습니다. 방문객 중에는 화가와 문인도 많이 있었지요.

지금은 분위기가 많이 달라졌다고 해도 직접 가보면 더 좋을 것 같아요.

그렇죠. 그래서 요즘 피렌체에 가면 메디치 아트로드라고 해서 메디치 가문의 별장이었던 메디치 빌라들과 팔라초 메디치, 그리고 메디치 가문의 영묘를 도는 투어 코스도 있다고 합니다. 기회가 된다면 한눈에 메디치 가문의 영광을 돌아볼 수 있는 좋은 경험이 될 겁니다.

팔라초 메디치의 안뜰(왼쪽)과 정원(오른쪽)

## | 피렌체 재산 1위의 가문 |

지금껏 메디치 가문만 이야기했기 때문에 피렌체에 유력한 가문이 메디치 가문만 있었나 싶겠지만 다른 가문도 있었습니다. 그중 하나가 바로 스트로치 가문입니다. 이 시기 피렌체 정부는 이미 요즘처럼 소득 조사를 시행했었습니다. 1427년에 시행한 소득 조사를 보면 메디치 가문은 당시 재산 순위 2위였고 1위는 바로 스트로치 가문이었어요. 하지만 이후로 스트로치 가문은 점차 몰락했고, 나중에는 메디치 가문이 더 번영을 누리게 됩니다.

스트로치 가문도 상인 출신이었나요?

그렇습니다. 스트로치 가문도 메디치 가문처럼 은행업을 통해 막대한 돈을 벌어들였죠. 그래서인지 이들도 동방박사 이야기를 굉장히 좋아해서 동방박사의 경배 그림을 갖고 있었습니다. 왼쪽 작품이 바로 이 가문의 돈으로 제작된 제대화입니다. 여기서도 그림 속에 팔라 스트로치와 그 아들의 얼굴을 집어넣었습니다. 제작 비용으로 금화 300피오리노가 들었다고 하죠. 당시 고급 기술자의 1년치 연

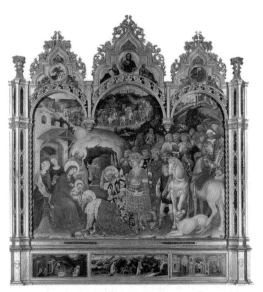

젠틸레 다 파브리아노, 동방박사의 경배, 1423년, 우피치미술관

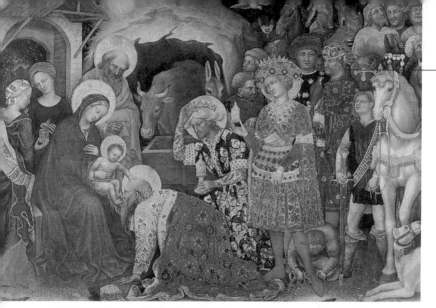

젠틸레 다 파브리아노, 동방박사의 경배(부분)

봉이 60피오리노였으니 상당한 거금을 들인 겁니다. 스트로치는 매 조련사라는 뜻이에요. 실제로 그림 속에서 팔라 스트로치는 매를 훈련시키는 모습으로 표현되어 있습니다. 동방박사 바로 뒤에 서 있기 때문에 쉽게 찾으실 수 있을 거예요.

이 그림에서 동방박사들은 화려한 의복과 장신구로 호화롭게 꾸민 모습입니다. 멋진 말과 사냥개도 함께 있는데 이는 당시 스트로치 가문이 꿈꾸던 풍요로운 세계가 반영된 것으로 볼 수 있습니다. 물론 그 꿈은 부질없이 끝나버리고 말았죠. 한때 메디치 가문보다 더 잘살았던 스트로치 가문은 메디치 가문과의 권력 투쟁에서 밀려 1434년 피렌체에서 추방됩니다.

피렌체 최고의 가문이 쉽게 무너지네요?

아예 무너진 건 아니었습니다. 스트로치 가문은 28년 후인 1462년

베네데토 다 마이아노, 팔라초 스트로치, 1489~1538년, 피렌체

에 복권되어 피렌체로 돌아옵니다. 이때 가문의 귀환을 기념하기 위해 거대한 저택을 피렌체 도심 안에 지었죠.

한때 피렌체 1등 부자 가문이었다는 자부심 때문인지 스트로치 가문은 이왕이면 팔라초 메디치보다 화려하고 세련되게 저택을 지으려고 했던 것 같습니다. 팔라초 스트로치는 층간 높이가 일정할 뿐만 아니라 각층 모두 잘 다듬은 돌로 깔끔하게 마감했습니다. 팔라초 메디치와 비교해보면 보다 정돈된 느낌을 줍니다.

| 알베르티, 루첼라이 가문을 만나다 |

다음 페이지에 있는 저택은 알베르티가 루첼라이 집안을 위해 지은 팔라초 루첼라이입니다. 계획대로 완성하지는 못했죠. 원래는 이웃집을 사서 저택을 더 확장하려고 했거든요. 그런데 그게 제대로 되

알베르티, 팔라초 루첼라이, 1452~1458년경, 피렌체

지 않아 지금처럼 미완성으로 남아 있습니다. 하지만 지금 상태로도 알베르티가 구상한 건축에 대해 읽어내는 데에는 무리가 없죠.

알베르티라면 원근법을 글로 정리했던 사람이었죠?

맞습니다. 다재다능했던 알베르티는 원근법을 정리한『회화론』뿐만 아니라『건축론』도 집필했습니다. 알베르티는『건축론』에서 팔라초 건축은 세련된 신사처럼 말쑥해야 한다고 주장했어요. 그리고 그 주장대로 팔라초 루첼라이는 아주 곱게 다듬어진 돌로 멀끔하게 지어졌습니다. 팔라초 메디치의 거친 느낌과 확실히 차이가 나죠. 건물을 장식하기 위해 고대 그리스 로마 스타일의 기둥을 차용한 점도 눈길을 끕니다. 특히 2층과 3층을 보시면, 기둥과 기둥 사이 창에 아치를 둘러 장식한 것이 로마의 콜로세움을 연상시킵니다. 팔라초 루첼라이를 기점으로 고전 건축의 기둥 장식이 팔라초 건축에 자주 등장하게 됩니다.

팔라초 루첼라이(왼쪽)와 콜로세움(오른쪽)의 기둥 장식

확실히 앞서 본 두 저택보다 세련된 느낌이 들어요.

루첼라이 가문도 메디치 가문만큼 미술에 많은 관심을 쏟았습니다. 가문의 수장이었던 조반니 루첼라이는 '미술이 좋은 이유 네 가지' 를 장부책에 직접 적어놓기도 했어요. 미술은 소유하는 만족을 주고, 신에게 드리는 봉사의 역할을 하며, 피렌체의 명예를 드높일 수 있을 뿐만 아니라 자신을 추모할 수 있다고 말입니다.

실제로 조반니 루첼라이는 피렌체 곳곳에 중요한 건축물을 세우는 프로젝트를 진행했습니다. 이때 설계를 알베르티에게 맡겼죠. 그중 에서도 산타 마리아 노벨라 성당의 정면은 조반니 루첼라이의 미술 프로젝트를 대표하는 작품입니다. 산타 마리아 노벨라 성당 정면의 윗부분은 오랫동안 미완성으로 남아 있었고, 그러다 조반니 루첼라

이의 후원으로 알베르티에 의해 완성되었죠.

하고많은 성당 중에서 왜 산타 마리아 노벨라 성당을 고른 건가요?

피렌체에는 유력한 가문과 특별히 연관된 성당들이 있습니다. 예를 들어 산 로렌초 성당은 메디치 가문과 연관이 깊습니다. 위치도 팔라초 메디치와 가까워요. 메디치 가문은 산 로렌초 성당을 재건축할 때 적극적으로 개입하기도 하고 이 성당에 집안 사람 대부분이 묻히기도 합니다. 메디치 가문의 영묘라고나 할까요?

아래 사진을 보니 메디치 가문의 영묘라고 하기에는 너무 수수한데요.

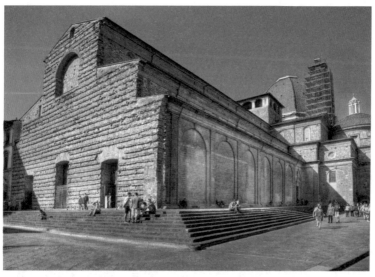

브루넬레스키, 산 로렌초 성당, 1421~1446년, 피렌체

사실 외관을 대리석으로 호화롭게 리모델링하려고 한 적도 있었습니다. 이런저런 이유로 무산되어서 결국 지금과 같은 소박한 모습으로 남게 되었지만 말입니다. 어쩌면 메디치 가문은 자신들과 관계된 성당이 화려하게 장식되기보다는 지금처럼 검소한 모습으로 남기를 더 바랐는지도 모릅니다.

산타 마리아 노벨라 성당의 정면도 대리석 장식이 안 되었다면 산 로렌초 성당과 비슷한 모습이었을 겁니다. 물론 아래 사진에서 보듯이 루첼라이의 후원 덕분에 아름답게 장식되어 있지요.

알베르티가
설계한 부분

"조반니 루첼라이가
1470년에 만들었다."

중세 시기에
이미 설계된
부분

**산타 마리아 노벨라 성당, 1461~1470년경, 피렌체** 윗부분은 알베르티의 설계에 의해 완성된다.

## | 고대 신전과 같은 성당 |

알베르티가 맡아 디자인한 부분은 윗부분입니다. 아랫부분은 이미 오래전에 제작되어 있었기 때문에 이 부분과 어울리게 설계해야 했습니다. 물론 윗부분만 제작했음에도 알베르티의 의도는 잘 드러납니다. 특히 맨 위의 삼각형 지붕선이나 기둥의 정갈한 배치는 고대 신전을 연상시킵니다.

저 삼각형 부분도 고전 건축물에서 차용한 건가요?

네, 페디먼트라고 합니다. 고대 그리스 로마 신전 건축에서 경사진 지붕 아래에 만들어지는 삼각형의 공간이죠. 알베르티는 그 특징을 활용한 거예요.

앞 페이지의 성당을 자세히 보면 기둥과 페디먼트 사이에 글씨가 적혀 있는 걸 확인할 수 있습니다. 라틴어로 '조반니 루첼라이가 1470년에 만들었다'는 내용이에요. 오늘날에는 기업이 공공건물을 지어준 뒤 건물에 기업 이름을 붙이는 일이 일상적이지만 르네상스 시대에는 돈을 댄 사람의 이름이 건물 정면에 들어가는 건 이례적인 일이었습니다.

이전까지는 그런 사례가 없었나요? 이를테면 메디치 가문은 충분히 그러고도 남았을 것 같은데요.

페디먼트

**고대 신전의 페디먼트**

피렌체는 원래 공화제를 지향했던 도시국가입니다. 권력이 특정 세력에게 집중되는 일을 경계했고 메디치 가문도 이 사실을 잘 알고 있었어요. 메디치 가문은 시민들을 위해 돈을 썼을 때도 스스로를 낮췄습니다. 예를 들어 산 마르코 수도원에도 메디치 가문의 문장은 아주 작게 들어가 있을 뿐입니다. 그런데 산타 마리아 노벨라 성당의 정면에는 루첼라이 가문의 이름이 명확하게 새겨져 있습니다.

그동안 무엇이 변했던 걸까요?

어쩌면 이 변화를 피렌체 사람들이 이전보다 부의 축적에 대해 긍정적으로 생각하게 되었다는 증거로 볼 수 있습니다. 즉 부자들이 공공적인 목적으로 돈을 쓰는 걸 장려할 정도로 자본을 긍정적으로 생각하기 시작한 거죠.

사실 중세에는 돈은 위험하고 나쁜 거라서 사람을 타락시킨다는 생각이 지배하고 있었습니다. 그런데 르네상스가 무르익어가며 정당하게 얻은 돈이 사회를 움직이는 원동력이 된다는 식으로 사람들의 세계관이 변하기 시작했습니다. 당시 기록을 보면 돈이 없으면 군대 유지도 할 수 없고 도시의 공공시설도 무너진다는 등, 돈이 필요하다는 이야기가 자주 나옵니다.

어떤 계기로 돈을 바라보는 시각이 좋게 바뀌었나요?

여러 이유가 있겠지만 앞서 살펴본 대로 당시 시행된 세무 조사 덕분에 부의 획득 과정이 이전보다 정당해지면서 이런 변화가 일어

났다고 추측합니다. 그렇게 정당하게 축적한 부를 도서관이나 수도원, 성당 공사와 같은 공공 프로젝트에 공정하게 쓰는 걸 보면서 돈을 좋은 시선으로 바라보게 되었다는 거죠. 이 과정에서 후원자의 이름을 남기는 일 역시 너그럽게 받아들일 수 있었다는 겁니다.

적어도 피렌체에서는 자본주의가 꽤 좋게 출발했군요.

## | 고전 미술을 사랑한 메디치 가문 |

다시 한번 메디치 가문으로 돌아가 봅시다. 르네상스는 어느 날 갑자기 나타난 게 아닙니다. 르네상스는 그 전에도 조금씩 시작되고 있었어요. 알베르티가 그리스 로마의 고전 건축물을 당대 건축에 도입했던 것처럼 고전 미술은 중세의 엄격한 분위기를 깨고 르네상스를 발전시키는 데에 큰 역할을 했습니다. 이 과정에서 메디치 가문의 역할이 컸고요.

코시모 데 메디치는 자기보다 몇 살 많은 조각가 도나텔로를 식솔로 여기면서 지원을 아끼지 않았습니다. 이 시기 도나텔로는 다비드 청동상을 제작합니다. 다음 페이지 왼쪽에 보이는 도나텔로의 다비드 청동상은 본래 팔라초 메디치의 안뜰에 놓여 있었다고 추정되죠. 이 다비드 상은 고대 이후 청동으로 만들어진 최초의 남성 누드 조각상으로 알려져 있습니다. 중세에는 누드가 건전하지 않다고 여겨져서 잘 제작되지 않았거든요.

**팔라초 메디치 안뜰** 도나텔로의 다비드 상은 한때 팔라초 메디치의 안뜰 중앙에 놓여 있었다.

**도나텔로, 다비드, 1430~1445년경, 바르젤로미술관**

그럼 금기를 깼다고 할 수 있는 거예요?

성경에 다비드가 골리앗과 싸우기 직전에 갑옷을 벗었다는 구절이 나오기 때문에 비교적 안전한 주제였습니다. 하지만 단순히 싸움을 위해 갑옷을 벗었다고 하기에는 약간 미묘하게 느껴집니다. 이를테면 다음 페이지에서 골리앗의 투구를 밟고 서 있는 다비드의 다리를 보세요. 골리앗의 투구에 붙은 깃이 다비드의 허벅지를 타고 올라가서 꽤 에로틱한 느낌을 줍니다.

보통 예술에서 다비드가 나올 때는 다비드의 애국심과 전사로서의 면모를 강조하기 마련입니다. 그런데 도나텔로의 다비드는 애매모

**다비드 상 뒷모습과 세부**

호한 태도를 취하고 있습니다.

일부러 그런 건가요?

아마 메디치 가문의 취향을 반영하려고 그랬을 겁니다. 메디치 가
문은 피렌체 정치를 좌우하긴 했습니다만 공식적으로 군주의 자리
에 오르지는 않았습니다. 코시모부터 손자인 로렌초까지 모두 그랬
어요. 하지만 취향은 이미 궁정 문화에 가까웠던 것 같습니다. 궁정
문화는 종종 자극적이고 독특한 표현으로 나아가곤 합니다. 여기서
때로는 성적인 암시들이 들어가기 마련이죠. 15세기 후반에 접어들

면 메디치 가문이 후원한 미술에 더욱 강하게 그런 취향이 드러납니다.

예전에는 왜 그런 취향이 안 드러났나요? 참았다가 점점 밖으로 드러냈던 건가요?

그렇다기보다는 같은 고전의 주제더라도 바라보는 시각이 바뀌었다고 할 수 있겠습니다. 사실 르네상스가 고대 그리스 로마 전통에서 비롯되었다고 해도 모든 전통을 그대로 가져올 수는 없었을 겁니다. 결국 이 중 일부를 선택적으로 되살릴 수밖에 없었지요. 즉 메디치 가문은 처음에는 고전에서 전사나 영웅의 투쟁적인 면모에

폴라이우올로, 헤라클레스와 안타이오스, 1460년경, 우피치미술관(왼쪽) 보티첼리, 비너스의 탄생(부분), 1484~1485년, 우피치미술관(오른쪽) 르네상스 초기에는 헤라클레스와 같은 영웅 주제를 선호했으나 시간이 흐르면서 비너스의 탄생과 같이 우아한 주제를 선호하게 되었다.

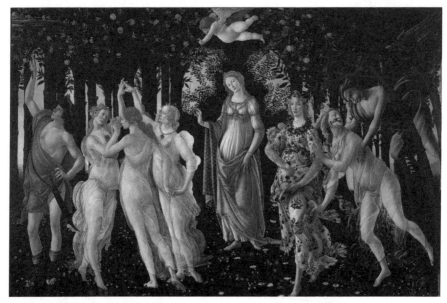

보티첼리, 프리마베라, 1482년, 우피치미술관

열광하다가 점점 세련되고 관념적인 취향을 선호하게 되었던 거죠. 예를 들어 15세기 전반에는 헤라클레스와 같은 영웅 주제가 많이 보였지만, 15세기 후반부터는 비너스와 같은 우아하면서도 감각적인 주제가 자주 등장합니다.

| 오렌지가 열린 정원 |

위의 작품은 유명한 보티첼리의 프리마베라입니다. 피렌체의 당시 시대 분위기와 잘 연결되는 작품이지요.

일단 영웅 소재가 아닌 건 확실히 알겠어요.

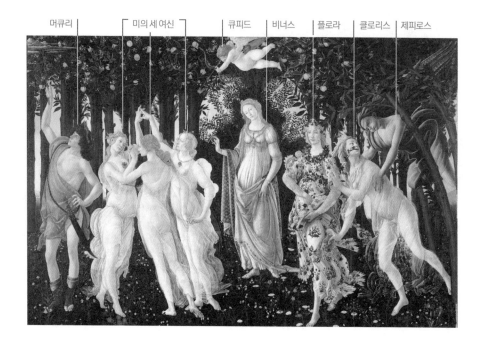

그렇죠. 프리마베라는 메디치 가문이 소유한 별장을 장식했던 그림입니다. 뒤에서 자세히 볼 비너스의 탄생과 나란히 걸려 있었던 걸로 추정됩니다.

먼저 프리마베라라는 이름을 살펴봅시다. 프리마베라primavera는 봄이란 뜻입니다. 오른쪽은 서풍의 신인 제피로스인데 클로리스라는 요정에게 다가가고 있습니다. 바로 옆 장면에서 클로리스는 꽃의 신 플로라로 변합니다.

가운데에 서 있는 사람이 주인공 같은데 누군가요?

비너스입니다. 이 정원에서 벌어지는 일을 관리하는 것처럼 보이네요. 비너스의 머리 위쪽에는 큐피드가 날아다니고 비너스 왼쪽

에는 세 여인이 마주 보며 춤을 춥니다. 이 세 여인은 미의 신입니다. 마지막으로 가장 왼쪽에는 전령의 신인 머큐리가 자리하고 있어요.

평화로워 보이네요.

언뜻 평온하게 보이지만 꽤 급박한 순간을 묘사하고 있습니다. 곧 눈을 가린 큐피드가 화살을 쏠 거거든요. 화살촉이 향한 방향으로 보아 그 화살은 미의 신 세 명 중 한 명이 맞을 것 같습니다. 머큐리의 머리 위로 먹구름이 밀려오는 게 보입니다. 머큐리는 평화가 깨지지 않도록 먹구름을 밀어내려고 하네요.

우리가 프리마베라를 통해 알 수 있는 건 두 가지입니다. 우선 고전 주제에 충실하다는 점입니다. 실제로 당시 오비디우스의 『변신 이야기』 등 고전 문학이 크게 유행했어요. 또한 비너스가 다산과 풍요를 상징한다는 점을 고려할 때 이 그림은 메디치 가문의 혼사와 관련되어 있다고도 볼 수 있습니다.

나무에 달려 있는 건 뭔가요?

오렌지입니다. 당시에는 멜라 메디치나mela medicina라고 불렸는데요, 후원자였던 메디치 가문을 상징하지요.

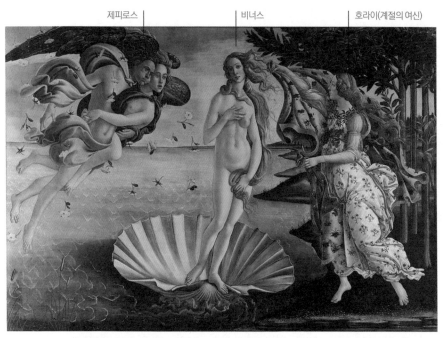

제피로스 | 비너스 | 호라이(계절의 여신)

**보티첼리, 비너스의 탄생, 1484~1485년, 우피치미술관** 오비디우스의 『변신 이야기』에 나오는 비너스의 탄생 이야기를 묘사했다. 비너스의 자세는 고대 조각에서 본뜬 것으로 추정된다.

## | 바뀌는 시대 |

비너스의 탄생에서도 프리마베라와 마찬가지로 제피로스와 비너스가 등장합니다. 역시 앞서 마사초의 그림에서 보았던 사실 표현과는 다르게 장식 효과가 강조되어 보입니다. 제피로스가 입고 있는 옷은 우아한 곡선을 그리지만 사실적이지는 않습니다. 마찬가지로 오른쪽에서 비너스를 맞이하는 여인의 옷도 무게감이 없어 보여요. 무엇보다도 반복적으로 처리된 배경의 바다 물결은 아예 실제와는 거리가 멉니다.

그러네요. 그냥 눈썹을 뒤집어놓은 것처럼 보여요.

지금껏 르네상스 미술이 사실 표현에 집중했다고 했습니다만 모든 미술가가 다 그랬던 건 아닙니다. 보티첼리의 그림을 보면 무척 섬세하고 아름답긴 합니다. 그러나 사실 표현에 중점을 둔 그림은 아니지요. 프리마베라나 비너스의 탄생 등과 같은, 현실과 거리가 있는 양식의 그림들도 15세기 후반에 나타났습니다.

그리고 이렇게 현실과 거리를 둔 그림들이 유행하는 것을 보면 시대가 바뀌었음을 짐작할 수 있습니다. 이 그림이 그려질 당시는 할아버지 코시모와 아버지 피에로에게서 메디치 가문을 이어받은 로렌초 데 메디치가 메디치 가문을 이끌고 있었어요.

앞서 살펴본 메디치 예배당의 동방박사의 경배에서 일행을 이끄는 역할을 하는 사람이 로렌초 데 메디치로 추정됩니다. 사실 이 그림이 그려질 당시 로렌초는 겨우 열 살에 불과했습니다.

열 살이라 보기엔 나이가 좀 들어 보이는데요?

그래서 로렌초가 아니라고 주장하는 학자들이 있긴 하죠. 하지만 코시모 데 메디치와 코시모의 아들 피에로 앞에서 당당히 말을 탈 사람이 얼마나 되겠어요? 코시모의 손자인 로렌초 데 메디치 정도뿐이겠지요. 결국 동방박사의 경배는 메디치 가문의 3대, 즉 할아버지와 아버지, 그리고 손자로 이어지는 가문의 초상화일 가능성이 높습니다.

3대의 마지막인 로렌초도 미술을 비롯해 문화예술을 진흥하는 정책을 적극 펼쳤습니다. 그 덕에 '위대한 로렌초'라는 별칭까지 얻었습

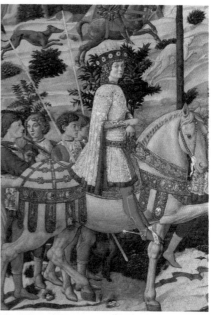

베로키오, 로렌초 데 메디치의 초상, 1478년경, 워싱턴내셔널갤러리(왼쪽)
베노초 고촐리, 동방박사의 경배 속 로렌초 데 메디치, 1459~1462년, 팔라초 메디치(오른쪽)

니다. 하지만 할아버지와 달리 경영에는 별로 재능이 없었던 듯합니다. 로렌초 대에 와서 메디치 은행이 망하거든요. 정치에서도 '파치가의 음모' 같은 암살 시도 사건이 벌어질 만큼 메디치 가문의 독주에 대한 견제의 움직임으로 불안했습니다.

정치나 경제에서 별로 재능이 없었군요. 그래서 문화예술에서 만회하고 싶었나 봐요.

로렌초가 피렌체를 이끌어나가던 시절에 현실 정치와 경제가 이전보다 안 좋아진 건 확실합니다. 그렇기에 로렌초는 학문 그 자체와, 이상 세계를 꿈꾸는 신플라톤주의 철학에 점점 더 열중했던 것 같

아요. 여기서 신플라톤주의는 로렌초 주변에 있던 학자들의 학문 분위기를 가리키기도 합니다. 이들은 현실보다는 관념적인 이상론에 기초한 철학 글을 많이 썼죠. 보티첼리의 프리마베라나 비너스의 탄생에서 느껴지는 신비감은 이런 시대 분위기와 연결됩니다.

## | 메디치 조각정원의 가장 뛰어난 학생 |

로렌초가 미술에 보였던 관심은 엄청났습니다. 로렌초는 당시 조각이 마음에 들지 않아 새로운 조각가들을 양성하겠다며 조각정원을 마련해 작가들을 양성하기까지 했어요. 그러니까 일종의 미술학교를 세웠던 셈입니다. 이 조각정원은 메디치 가문이 소장한 고대 조각들로 채워졌는데 산 마르코 수도원 근처에 있었다고 합니다. 여러 유명한 조각가가 조각정원에서 훈련을 받았습니다만 뭐니 뭐니 해도 그중 가장 유명한 조각가는 미켈란젤로일 겁니다.

드디어 미켈란젤로가 나오는군요.

메디치 가문이 후원한 장학생 중 가장 성공한 사례가 미켈란젤로입니다. 미켈란젤로가 작가로 크게 성장할 수 있었던 중요한 계기 역시 메디치 가문의 후원 아래에서 최고의 교육을 받았다는 점일 거고요.
미켈란젤로는 어릴 적부터 기를란다요라는 작가의 공방에서 도제 훈련을 받았습니다. 그러던 중 15세 때 로렌초의 눈에 들어 조각정

원에서 공부하게 되었습니다. 미켈란젤로가 조각정원에 들어와 처음 만든 작품은 목양신 파우누스의 안면상이라고 알려져 있습니다. 원본은 사라지고 지금은 아래 사진처럼 모사품으로 추정되는 안면상만이 전해옵니다.

재미있는 얼굴이네요.

로렌초는 파우누스의 얼굴을 열심히 조각하는 미켈란젤로를 보고 나이 든 목신은 이가 그렇게 많지 않다고 조언해줬다고 합니다. 조언을 들은 미켈란젤로는 아래 조각처럼 두 개의 윗니만 성글게 조각했죠. 어린 미켈란젤로의 재능도 재능이지만 로렌초가 작가를 지

미켈란젤로가 만들었으리라 추정되는 파우누스 안면상의 모사본

에밀리오 초키, 파우누스의 안면상을 조각하는 어린 미켈란젤로의 모습, 1861년경, 팔라초 피티

미켈란젤로, 켄타우로스의 전투, 1492년경, 카사 부오나로티

도할 정도의 안목과 지식이 있었다는 게 대단하게 느껴집니다.
위 작품은 미켈란젤로가 17세 때 조각한 작품입니다. 조각정원에
머무르며 만든 연습 작품으로 보입니다.

복잡해서 뭘 표현했는지 모르겠어요.

그리스 로마 신화에 나오는 켄타우로스의 이야기입니다. 인간인 라
피타이족과 반인반마의 켄타우로스가 서로 뒤엉켜 싸우고 있습니
다. 이 조각은 미켈란젤로가 메디치 가문에서 성장하며 일찍부터
그리스 로마의 고전에 익숙해져 있었다는 것을 보여줍니다. 미켈
란젤로는 고전을 잘 표현해내려면 인체를 잘 표현해야 한다는 사
실 역시 알고 있었습니다. 그래서 켄타우로스의 전투와 같은 주제
를 선택해 복잡한 남성 누드를 연습했을 겁니다. 지금도 미켈란젤

로 하면 대부분 힘찬 남성 누드를 먼저 떠올리죠? 미켈란젤로 미술의 핵심이라고 할 만한 표현이 이때부터 만들어지고 있었던 거예요.

## | 무모하지 않은 투자 |

메디치 가문의 장부책에 따르면 메디치 가문은 1434년부터 1471년까지 금화 66만 3750피오리노를 건축과 자선 사업에 썼다고 합니다. 흔히 피렌체 금화 1피오리노를 100만 원이라 놓고 계산하니까 38년간 총 6600억 원 상당을 문화 사업에 쏟아부은 거라고 할 수 있습니다. 당시 경제 규모를 고려해보았을 때 상상할 수 없는 큰돈입니다.

환산하니 생각보다 엄청난 규모였네요.

코시모는 친구에게서 왜 그렇게 많은 돈을 미술에 쓰느냐는 질문을 받은 적이 있다고 합니다. 그때 코시모는 이렇게 답합니다.
"요즘 우리나라 정치가 돌아가는 걸 보면 반세기가 지나가기도 전에 우리 집안은 쫓겨날 것 같네. 비록 우리 집안이 쫓겨나더라도 나의 미술품들은 여기에 계속 남아 있을 것이네."

코시모도 자기 집안이 언제 쫓겨날지 모른다고 불안해했군요.

미술 작품이 제작되는 데에는 여러 가지 이유가 있을 것입니다.

그런데 방금과 같은 코시모의 발언을 고려한다면 메디치 가문은 미술을 통해 집안의 사회적 이미지를 좋게 만들 수 있다고 생각한 것 같습니다.

오늘날 기업이 미술을 후원하면서 기업 홍보 효과를 노리는 것처럼 메디치 가문도 그런 것까지 계산해서 미술을 후원했다고 볼 수 있겠네요.

분명히 그 점을 고려했을 겁니다. 코시모의 예상대로 메디치 가문은 1494년 피렌체에서 추방당합니다. 하지만 피렌체 사람들은 메디치 가문이 다스리던 시절에 점점 향수를 느꼈습니다.

상상해보세요. 메디치 가문이 피렌체에서 추방되었을 때 그들이 도시 곳곳에 세운 미술품들은 피렌체에 여전히 남아 있었습니다. 이 미술품들은 그 자리에 우뚝 서서 모든 사람에게 메디치 가문이 피렌체에 가져온 영광의 기억을 되살려주었을 겁니다.

결국 메디치 가문은 1512년 피렌체로 되돌아오게 됩니다. 이런 화려한 복귀를 가능하게 한 데에는 이들이 후원했던 미술품들의 존재도 한몫을 했겠지요. 그러니 과연 누가 메디치 가문의 미술 투자를 무모하고 손해 보는 투자였다고 말할 수 있을까요?

르네상스 미술의 후원자들은 단지 작품을 구입하는 것을 넘어서서 작가들이 재능을
펼칠 수 있는 환경을 만들었다. 상인 출신의 유력한 가문들은 좋은 이미지를 만들기 위해
미술을 이용했는데, 그들이 후원한 작품들에는 돈에 대한 긍정적인 시각이 드러난다.
한편 15세기 후반에는 현실과 거리가 먼 궁정 취향의 작품들이 나타나기도 했다.

| | |
|---|---|
| 메디치<br>가문 | **배경** 의사 또는 약재상으로 출발했으나 14세기 후반부터 다양한 사업으로 부를 축적<br>함. 16세기에는 피렌체와 토스카나 지역을 다스리는 대공의 지위에 오름.<br>**미술 후원** 37년간 총 6600억 원 상당을 문화 사업에 사용. 작가들을 집안에 들이며 지<br>원하거나 조각가를 양성하는 학교를 세우기도 함. → 도나텔로, 미켈란젤로 등이 메디<br>치 가문의 후원을 받음. |
| 상인<br>가문의<br>미술 | **동방박사의 경배** 상인들이 긍정적인 모습으로 등장하는 주제의 그림.<br>**팔라초** 유력 가문이 소유한 도심 저택.<br>• **팔라초 메디치** 층마다 다른 돌을 사용해서 변화를 줌.<br>• **팔라초 스트로치** 층간 높이와 마감이 일정해 깔끔하고 통일된 느낌.<br>• **팔라초 루첼라이** 고대 그리스 로마 스타일의 기둥을 사용.<br>**산타 마리아 노벨라 성당** 루첼라이 가문이 후원했다는 사실이 정면에 적혀 있음.<br>→ 정당하게 사용되는 돈에 대한 긍정적인 시선. |
| 새로운<br>미술<br>취향 | 15세기 후반에 피렌체의 지도자들은 관념적이며 이상론적인 신플라톤주의를 선호하<br>게 됨. 헤라클레스 같은 영웅적인 주제보다는 비너스 같은 감각적 주제의 그림이 점점<br>더 유행.<br>**도나텔로의 다비드 상** 전사로서의 면모를 묘사한 표현 속에 성적인 암시도 있음.<br>**보티첼리의 신화 그림들** 사실적이기보다는 장식<br>적인 표현이 드러남.  |

궁정 신하는 뭐든지 태연하게 행동하도록 연습함으로써,
예술적 기교를 감추고 말과 행동이 꾸며내거나 공들여 만드는
것이라는 인상을 주지 말아야 한다.
– 카스틸리오네, 『궁정론』

# O2 용병대장부터 세기의 천재까지

#르네상스 궁정 미술  #페데리코 다 몬테펠트로
#그림의 방  #최후의 만찬

르네상스를 이끌었던 주인공 중에서 결코 빼놓을 수 없는 독특한
인물들이 있습니다. 바로 콘도티에로Condottiero라 불리는 용병대
장들이죠.

용병대장이라면 군인 아닌가요?

맞아요. 당시 이탈리아 도시국가들은 용병대장을 고용해 전쟁을 치
렀습니다. 즉 돈으로 고용한 용병들이 도시의 시민들을 대신해서
싸워줬던 거죠. 콘도티에로들은 휘하에 용병대를 이끌고 이곳저곳
의 전쟁터를 누비고 다녔습니다. 무공을 쌓으면서 입지를 다지기도
했고요. 이 과정에서 얻은 명성과 부를 통해 한 지역의 영주 자리에
오르는 용병대장도 나타났습니다.

왜 시민들이 직접 싸우지 않고 용병대장을 고용해서 대신 싸움을 하게 한 건가요?

당시 도시국가의 구성원은 주로 상인과 장인으로 이루어져 있었습니다. 그런데 이 시기 전쟁이라고 하면 중무장한 갑옷을 입은 기사들이 벌이는 기마전이 대부분이었어요. 상인이나 장인이 갑옷을 착용하고 말을 타고 달리는 전사가 되는 건 거의 불가능한 일입니다. 그래서 결국 용병을 고용해 전쟁에 대신 참전시킬 수밖에 없었습니다.

## | 용병대장을 위해 세운 기념물 |

파올로 우첼로의 산 로마노 전투에서 당시 전투가 어땠는지 엿볼 수 있어요. 시에나를 상대로 벌인 이 전투에서 피렌체는 큰 승리를 거둡니다. 이때 승리를 이끈 사람은 피렌체와 계약을 맺고 싸웠던 용병대장 니콜로 다 톨렌티노였죠. 옆 페이지의 그림을 보시면 한가운데에서 백마를 타고 지휘봉을 흔드는 사람입니다.

확실히 상인들이나 장인들이 저렇게 말을 타고 싸울 수는 없었을 것 같네요.

그런데 용병대장을 고용하는 것도 문제가 있었어요. 계약으로 묶인 관계였기 때문에 계약이 끝나면 얼마든지 상대편으로 가서 싸울 수

용병대장 니콜로 다 톨렌티노

**파올로 우첼로, 산 로마노 전투, 1438~1440년, 런던 내셔널갤러리** 산 로마노 전투는 1432년에 피렌체와 시에나 사이에 벌어진 전투였다. 니콜로 다 톨렌티노는 이 전투에서 피렌체의 용병대장으로 활약해 시에나를 상대로 큰 승리를 거뒀다.

있었거든요. 특히 니콜로 다 톨렌티노는 그런 일이 잦았어요. 심지어 전쟁 중에 상대편이 돈을 더 많이 준다고 하면 상대편에 가담해서 싸우기도 했습니다.

실제로 니콜로 다 톨렌티노는 몇 번이나 피렌체를 배반했습니다. 하지만 피렌체 사람들은 그런 문제 많은 용병대장을 기리기 위한 대규모 벽화를 피렌체 대성당 안에 만들어줬습니다. 높이가 거의 7~8미터에 이르는 대규모 프레스코 벽화를 말이죠. 다음 페이지에 나온 그림을 보면 받침대까지 갖춘 거대한 청동 기마상을 연상시킵니다.

그런 사람을 위해 벽화까지 그려주는 것은 이상하네요. 피렌체를 배반한 사람인데 몇 번씩이나 고용한 걸 보면 이 용병대장이 잘

싸우긴 했나 봐요.

아무리 잘 싸웠다 하더라도 여전히 의문이 남습니다. 배신을 밥 먹듯 한 데다가 갖은 음모를 꾸몄던 사람이니까요. 그런 배신자의 모습을 왜 그렇게 크게 대성당 안에 그렸을까 하는 의문이 자연스레 들 수밖에 없죠.

추측하건대 이런 벽화는 선전 효과를 의도했을 겁니다. 쉽게 말해 '피렌체를 위해서 싸워주면 이렇게 거대한 기념물을 세워주니 피렌체로 오세요'라고 실력 있는 용병대장들을 유혹하기 위한 거지요.

안드레아 델 카스타뇨, 니콜로 다 톨렌티노의 기마상(부분), 1456년, 피렌체 대성당

피렌체 사람들은 피렌체를 위해 싸워준 용병대장들에게 최대한의 예의를 다한다는 사실을 선전하는 겁니다.

이런 기념물은 피렌체에서만 만들어졌나요?

그렇지 않습니다. 예를 들어 파도바에는 에라스모 다 나르니라는 용병대장을 기리는 청동상이 세워져 있습니다. 파도바의 산 안토니오 성당 광장 앞에 자리하고 있죠. 용병대장 유족들의 요청을 받은 도나텔로가 파도바까지 와서 아래의 청동상을 제작했습니다.

**도나텔로, 용병대장 에라스모 다 나르니의 기마상, 1453년, 파도바** 에라스모 다 나르니는 교활하고 영민해 본명보다 얼룩고양이라는 뜻을 지닌 가타멜라타라는 별칭으로 더 유명했다.

도나텔로의 작품답게 부릅뜬 눈과 꽉 깨문 입술 표현을 통해 특유의 개성, 즉 군인으로서 에라스모가 지녔던 단호함까지 생생하게 드러내고 있지요.

에라스모 다 나르니의 기마상 중 얼굴 부분

## | 르네상스 맨 |

르네상스 시기의 용병대장을 이야기할 때 결코 빠뜨리면 안 될 사람이 있습니다. 다음 페이지의 초상화 속 주인공이 그 사람입니다. 유명한 그림이니 많은 분들에게 낯익을 수도 있을 듯한데요, 바로 페데리코 공작이죠.

페데리코 공작은 앞서 본 알베르티처럼 서자였습니다. 하지만 자신의 능력으로 아버지의 자리를 이어받았을 뿐만 아니라 당대 최고의 장군으로 추앙받았습니다. 그러면서도 한 손에는 언제나 책을 들고 있을 정도로 문학과 예술에 소양이 깊었던, 그야말로 문무를 겸비한 인물이었습니다.

알베르티처럼 못하는 게 없는 '르네상스 맨'이었군요.

그렇죠. 그런데 페데리코 공작의 초상화를 보다 보면 이상한 느낌을 받을 수 있습니다. 항상 왼쪽 얼굴만 그려져 있기 때문이지요. 사실 여기에는 사연이 있습니다. 페데리코 공작은 일찍이 마상 경기를 하다가 오른쪽 눈을 창에 찔려서 실명했다고 합니다. 실명한

**피에로 델라 프란체스카, 우르비노 공작 페데리코 다 몬테펠트로의 초상, 1470년경, 우피치미술관** 페데리코 공작의 코는 이탈리아에서 가장 유명한 코로 알려져 있다.

눈을 보여주지 않기 위해서인지 페데리코 공작은 늘 왼쪽 얼굴을 한 측면상으로 그려집니다.

하지만 한쪽 눈이 안 보인다고 열등감을 가졌던 것 같지는 않습니다. 오른쪽 눈을 잃고 나서 콧등 때문에 반대쪽을 볼 수 없자 스스로 콧등을 잘라버린 후 "하나의 눈으로 백 개의 눈보다 더 잘 볼 수 있다"고 외쳤다고 하거든요. 열등감에 휩싸이기보다는 문제를 저돌적으로 극복했던 듯해요.

페데리코 공작은 이후 용병대장으로 공을 세우면서 막대한 재산을 모으고, 결국 공작의 지위까지 올랐지요.

위쪽 초상화를 보니 정말 콧등이 없네요.

페데리코 공작의 매부리코는 용맹함을 보여주는 상징이지만 로마 시대 때부터 황제를 상징해온 매의 모습을 연상시키기도 합니다. 아마 페데리코 공작이 지닌 군주로서의 풍모를 표현하기 위해 일부러 매부리코를 더욱 강조했던 것 같습니다.

페데리코 공작의 초상화는 본래 부인과 마주 보는 형식으로 쌍을

피에로 델라 프란체스카, 페데리코 공작과 공작부인 초상 앞면

피에로 델라 프란체스카, 페데리코 공작과 공작부인 초상 뒷면

이루고 있습니다. 페데리코 공작은 일찍 죽은 아내를 기리기 위해 이 부부 초상화를 제작했다고 합니다. 뒷면에는 부부가 각각 마차 와 유니콘을 타고 행진하는 장면이 그려집니다. 아래 단에는 그리 스 로마 고전과 기독교 교리에서 등장하는 미덕을 예찬하는 글이 적혀 있어요. 페데리코 공작은 이 행렬에서도 갑옷을 입고 책을 읽 는 모습으로 묘사됩니다. 여전히 왼쪽 얼굴만 드러낸 채 말이죠.

이때는 학자들만 책을 읽은 게 아니라 군인들도 책을 읽었나 봐요.

맞아요. 중세와는 달리 성직자나 학자뿐만 아니라 군인, 상인들까 지도 책을 읽고 교육을 받았습니다. 그래서 인문주의를 강조하는 분위기가 사회 전체로 확산될 수 있었습니다. 관련해서 페데리코 공작을 그린 그림을 하나 더 보죠.

페데리코 공작은 늦은 나이에 아들을 얻었습니다. 왼쪽 그림에서 페데리코 옆에 서 있는 어린아이가 페데리코 공작의 아들 귀 도발도입니다. 아버지와 아들이 나란히 그 려진 이 그림에서 아버지는 열심히 책을 읽 고 있습니다. 페데리코 공작은 아마 아버지 로서 이렇게 솔선수범하는 모습을 보이면 아들도 책 읽는 문화에 익숙해져 책을 가까 이하게 될 거라고 생각했던 듯합니다.

페드로 브루게티, 페데리코 다 몬테펠트로와 아들 귀도발도, 1474년경, 마르케국립미술관

어느 때든 부모의 마음은 비슷한가 보네요.

앞서 페데리코 공작이 서자였지
만 자신의 능력을 입증하여 공작
이 되었다고 했지요? 능력은 확
실히 대단했어요. 한적한 시골
마을이었던 우르비노를 아래 보
시는 것처럼 르네상스 문화의 중
심지로 발전시켰으니까요.

우르비노의 위치

**우르비노** 마르케 지방의 작은 도시였던 우르비노는 페데리코 공작의 치세 아래에서 르네상스 문
화의 중심지로 발전했다. 사진에서 가운데 왼쪽 위로 페데리코 공작의 궁전이 보인다.

스투디올로

우르비노 성

## | 고전 문화를 바탕으로 독특한 문화를 만들어내다 |

원래 페데리코 공작이 머물던 성은 평범한 중세식 성이었습니다. 페데리코 공작은 여기에 새로운 스타일의 궁전을 한 채 더 지어요. 그리고 옛 궁전과 신궁전이 만나는 부분에 독특한 방을 하나 만듭니다. 이 방은 당시 우르비노 궁정의 문화적 분위기를 잘 보여주는 곳이기도 합니다. 스투디올로studiolo라고 불리죠.

스투디올로라고 하니 스터디가 생각나는 이름이네요. 혹시 서재 아니었나요?

방의 명칭은 서재를 연상시키지만 엄밀히 말하면 책을 읽는 곳은

아니었습니다. 개인적인 묵상과 명상, 수행을 했던 좁은 방이었죠. 용맹한 페데리코 공작일지라도 자기만의 안식을 누리기 위해 이런 공간이 필요했던 것 같습니다.

스투디올로는 3, 4평밖에 되지 않는 아주 좁은 방입니다. 아래쪽에

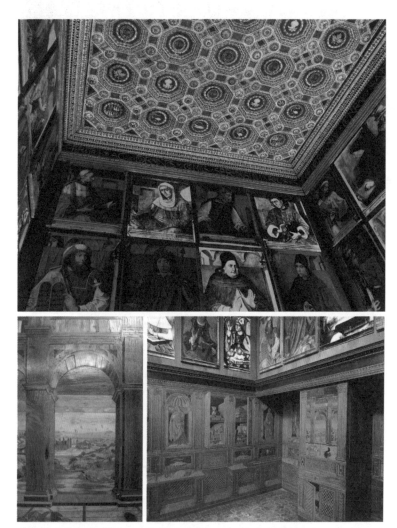

**페데리코 공작의 스투디올로, 1470년경, 우르비노** 방의 위쪽에는 초상화가 빼곡히 자리하고, 아래쪽에는 나무판을 이어 붙여 만든 풍경화와 정물화가 있다.

는 나무를 덧이어 붙여서 장식을 만들었고, 윗부분에는 고대와 중세 철학자, 정치가, 사상가들의 초상화들을 잔뜩 넣었습니다. 키케로, 세네카, 호메로스, 베르길리우스를 비롯해 모세와 솔로몬, 토마스 아퀴나스 등 기독교 성인들과 중세 철학자들의 초상화도 있습니다.

이렇게 좁은 곳에 그림도 많고 장식도 많아서 어수선해 보입니다. 과연 여기서 명상이 되었을까요?

아마도 페데리코 공작은 자기가 존경하는 인물들이나 좋아하는 것들을 한곳에 모아놓고 싶었나 봅니다. 이렇게 모으는 취미가 더 발전하면 박물관이나 미술관이 되죠. 페데리코 공작은 북유럽 화가들을 불러서 이 초상화들을 제작하게 합니다. 한 지역의 군주로서 엄청난 돈이 있으니 다양한 화가들을 궁전으로 초대해 작품을 제작할 수 있었을 겁니다.

초상화들에서 시선을 내려 아래쪽을 보면 나무판을 이어 붙여 책이나 서재 등의 모습을 실물처럼 정교하게 표현한 게 눈에 들어옵니다. 정물이 어우러진 풍경화도 있고요. 나뭇결과 위쪽의 초상화들이 어우러지면서 매우 독특한 분위기를 자아냅니다.

작은 공간이지만 상당히 정성이 가득 들어간 공간이군요.

이 밖에도 페데리코 공작은 여러 미술 프로젝트를 진행합니다. 이 중 공작이 새로 지은 우르비노 신궁전이 아주 유명합니다.

아래 사진은 이 궁전의 안뜰입니다. 고전 건축물에서 힌트를 얻은 아치와 기둥이 연속해서 보입니다. 흰 대리석 기둥과 연갈색 벽면이 차분함을 더해주고, 각 요소들의 비례나 균형도 모두 확실히 잘 잡혀 있고요.

처음에 용병대장이라고 해서 크고 웅장한 걸 좋아할 것 같았는데 전혀 예상 밖이네요. 안목이 뛰어났던 것 같아요.

맞아요. 용맹한 전사가 선택한 공간으로 생각하기 어려울 정도로

**우르비노 신궁전, 1467~1472년경** 페데리코 공작은 고전적 기둥과 아치가 균형 있게 어우러져 기품이 돋보이는 궁전을 짓는다. 고대 문화에 심취된 당시 우르비노 궁의 분위기를 잘 보여준다.

우아한 공간들입니다. 특히 저는 고전 건축의 모티브가 잘 살아 있
는 고상한 공간을 페데리코 자신이 머무는 궁전으로 택했다는 게
의미 있다고 생각합니다. 그만큼 페데리코 공작은 용맹한 무장인
동시에 일찍부터 인문주의적 소양을 갖추고 있었다는 말이니까요.

## | 아버지의 뒤를 이은 귀도발도 |

앞서 책을 읽어주는 아버지 옆에 서 있던 어린 귀도발도는 후에 아
버지를 이어서 우르비노 공작이 됩니다. 그리고 귀도발도의 궁정에
는 다양한 문인과 재상이 모여들어 우르비노 궁정은 르네상스 문화
의 중심이 되죠.

라파엘로 산치오, 귀도발도 다 몬테펠
트로의 초상, 1507년경, 우피치미술관

이때 우르비노 궁정을 배경으로 등장
한 책이 『궁정론』입니다. 궁정 사람들
은 어떻게 살아야 하고 어떠한 태도를
보여야 하는가에 대해 토론한 내용을
담았습니다. 1528년에 카스틸리오네
가 발표한 이 책은 곧 당대 베스트셀
러가 됩니다. 16~17세기 궁정에 머무
는 사람에게 『궁정론』을 읽었냐고 물
으면 열에 아홉은 다 읽었다고 할 정
도로 귀족이나 왕족은 물론이고 교양
인을 꿈꾸는 사람이라면 누구든 반드
시 읽어야 할 책으로 자리매김했죠.

「궁정론」의 표지(왼쪽) 라파엘로 산치오, 카스틸리오네의 초상, 1515년, 루브르박물관(오른쪽)

궁정 사람으로서 가져야 할 태도에 어떤 게 있었나요?

한 가지만 꼽아보자면 스프레차투라Sprezzatura라는 덕목을 들 수 있습니다. 이 말은 '꾸민 듯 안 꾸민 듯한' 것을 가리킵니다. 즉 카스틸리오네는 궁정 사람들의 행동은 너무 꾸민 듯해서는 안 되지만 그렇다고 너무 안 꾸며도 안 된다고 주장한 겁니다. 모든 행동이 너무나 익숙해진 나머지 마치 꾸미지 않은 것처럼 자연스럽게 배어나오듯 해야 한다는 거죠.

쉽게 말해서 매너가 몸에 배어 있어야 한다는 거네요.

## | 현실과 그림의 경계가 흐려지는 공간 |

이제 우르비노를 나와 만토바로 향합시다. 만토바는 북부 이탈리아를 가로지르는 포강 하류에 자리한 도시로 삼면이 강으로 둘러싸여 있어 무척이나 아름답습니다. 르네상스 시기에는 곤차가 후작 가문이 이곳을 다스렸는데, 이 집안은 대대로 교황의 용병대장 역할을 수행하기도 하면서 복잡한 이탈리아 정치 지형 속에서도 만토바 지역에 대한 지배권을 상당히 오랫동안 지켜냅니다.

곤차가 가문의 궁전은 여러 양식의 건물들로 이루어져 있습니다.

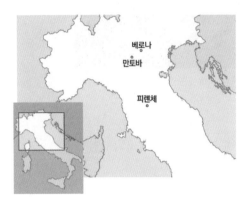

**만토바 도시 풍경** 북부 이탈리아를 가로지르는 포강이 만토바를 감싸고 돌아가며 아름다운 풍경을 연출한다.

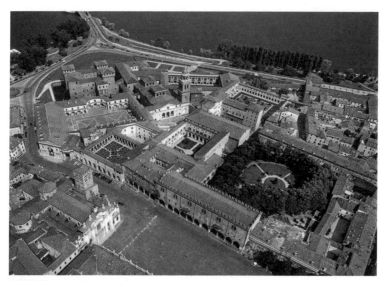

**만토바 궁전의 항공사진** 곤차가 가문이 14세기에서 17세기까지 순차적으로 실시한 궁전 확장 공사 끝에 지금과 같이 복잡한 구조의 궁전이 완성되었다. 왼쪽 위로 산 조르조 성이 보인다.

13세기부터 16세기까지 궁전이 계속해서 지어지면서 복잡해졌습니다.

돌아다니다 보면 모르는 새에 길 잃기 십상이겠어요.

후작이 머무는 궁전의 위치는 시기마다 달라졌습니다. 15세기에는 주로 산 조르조라 부르는 성에 머물렀습니다.

산 조르조 성 안에는 결혼의 방 혹은 그림의 방이라 불리는 유명한 방이 하나 있습니다. 요즘은 결혼의 방이라 더 많이 불리는 듯한데요, 원래는 그림이 많이 그려져 있다는 의미에서 그림의 방이라고 불렸습니다.

이 방을 빼곡히 채운 그림들은 모두 만테냐라는 화가가 그렸습니다.

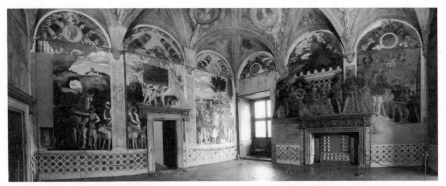

안드레아 만테냐, 그림의 방, 1465~1474년, 산 조르조 성

만테냐는 그림을 그리기 전에 먼저 방의 구조에 맞춰 화면을 나눴어요. 사진을 보시면 기둥을 따라 화면이 나뉘고 있습니다. 이 기둥은 천장을 통해 서로 연결되어 있고요.

저 기둥들이 실제 기둥이 아니라 그려진 기둥이라니…. 깜박 속았어요.

착시 효과를 주는 건 기둥뿐만이 아닙니다. 다음 페이지를 보세요.

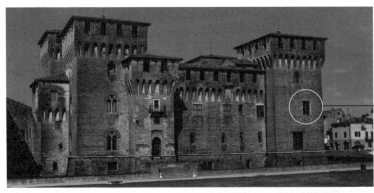

만테냐의
그림의 방

**산 조르조 성, 1395~1406년, 만토바** 네 모퉁이에 정사각형의 높은 탑이 자리하고 있다.

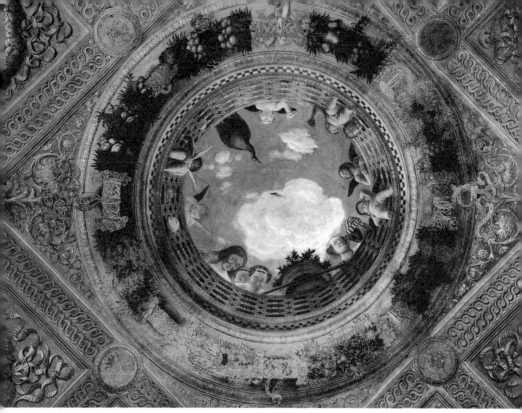

안드레아 만테냐, 천장화, 1465~1474년, 산 조르조 성

천장 한가운데에 마치 구멍이 뚫려서 둥근 우물이 나 있는 듯하죠. 우물을 통해 천사들과 사람들이 우리를 위에서 내려다보고 있습니다. 사람과 사물을 아래에서 위로 바라본 듯 그리는 기법을 이탈리아어로 '소토 인 수sotto in su'라 합니다. 소토 인 수 기법을 처음 만든 사람이 바로 만테냐입니다.

누군가 저를 내려다보고 있다고 생각하면 좀 민망할 것 같은데요. 막상 보면 어떤 느낌이 들지 궁금해지기는 하네요.

아마 현실과 그림 사이의 경계가 흐려지는 것을 보다 확실하게 느

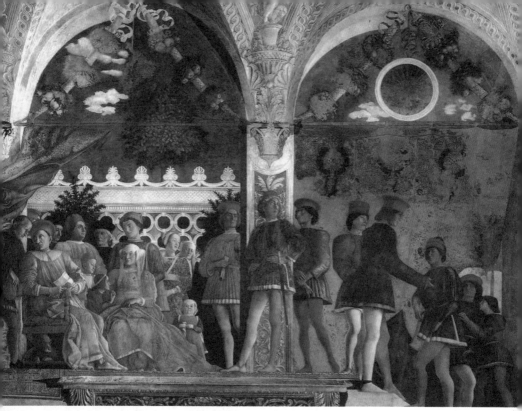

안드레아 만테냐, 곤차가 궁정, 1465~1474년, 산 조르조 성

낄 수 있을 겁니다. 천장 아래 벽면에는 궁정의 소소한 일상이 펼쳐집니다. 먼저 벽난로가 자리한 벽면에는 루도비코 후작과 가족들이 등장합니다. 맨 왼쪽에 앉은 사람이 루도비코 후작입니다. 루도비코 후작은 전령을 통해 소식을 전해 듣고 있네요. 전령은 후작의 옆에 서서 모자를 두 손으로 든 겸손한 자세를 취하고 있습니다. 오른쪽에는 궁정에서 일하는 신하들이 바쁘게 오가는 모습도 보입니다. 방의 구조를 먼저 파악한 뒤 그림을 그리기 시작한 만큼 공간에 대한 고려가 무엇보다 두드러져 보입니다.

기둥이 자연스럽게 그림의 배경 역할을 하고 있는 게 재미있네요.

## | 고대 로마가 자연스레 배경이 되다 |

벽화 중에는 곤차가 가문이 배출한 추기경이 고향을 방문하자 온
가족이 반갑게 맞이하는 모습도 있습니다. 배경은 고대 로마의 도
시 풍경입니다. 콜로세움 같은 원형 극장도 보이고 트라야누스 기
념주 같은 고대 로마의 기념물도 보여요. 이런 로마식 건축물이 들
어간 풍경은 추기경이 로마에서 왔다는 것을 암시하죠.

이 같은 고대 로마의 건축물들은 만테냐의 그림에 자주 등장합니다.

만테냐는 고대 로마가 남긴 문화에 매
료되면서 로마 건축에 대해서도 상당
히 정확한 지식을 가지고 있었습니다.

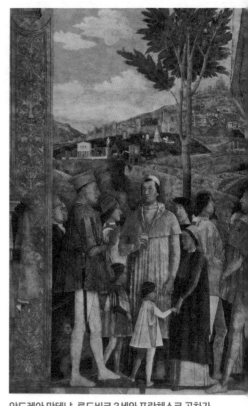

만테냐라는 이름이 만토바라는 이름
과 비슷한데요, 혹시 만테냐가 만토바
출신 화가였나요?

아닙니다. 안드레아 만테냐는 원래 파
도바에서 활동하던 작가였어요. 그러
던 1459년 만토바 궁정의 스카우트 제
의를 받았습니다. 지금으로 보면 억대
연봉에 집과 하인까지 제공해준다는
파격적인 제의였어요. 하지만 만테냐
는 이 제안을 쉽게 받아들이지 않았습
니다. 당시 궁정 화가는 궁정에서 쓰이

안드레아 만테냐, 루도비코 3세와 프란체스코 곤차가
추기경의 만남, 1465~1474년, 산 조르조 성

는 소품의 디자인까지 해야 됐거든요. 게다가 고용주의 취향에 맞춰 온갖 그림을 다 그려야 했고요. 하지만 결국 만테냐는 궁정 화가 자리를 수락하게 됩니다. 그렇게 해서 남은 일생 전부를 만토바 궁정에서 보냈지요.

역시 거절하긴 어려운 제안이었군요.

## | 언제까지나 아름답게 그려지다 |

만테냐가 활동하던 시기 만토바 궁정에서 빼놓을 수 없는 사람이 한 명 있습니다. 후작부인 이사벨라 데스테입니다. 이사벨라 데스테는 궁정 안주인으로서 놀라운 정치력을 발휘하면서, 나아가 문화

레오나르도 다 빈치, 이사벨라 데스테 초상,
1500년, 루브르박물관

티치아노, 이사벨라 데스테 초상,
1534~1536년, 빈미술사박물관

예술에서도 탁월한 안목을 보여줬어요. 이전 페이지의 오른쪽 그림은 티치아노가 그린 이사벨라의 초상화입니다. 이사벨라가 60대일 때 그려진 그림이지요.

60대의 모습으로 보이지 않는데요?

60대 때 그려지긴 했지만 그림을 통해 20대의 젊은 모습으로 기억되고 싶었나 봅니다. 레오나르도 다 빈치의 드로잉에서도 마찬가지로 젊은 모습으로 그려졌고요.

자기를 변치 않는 미의 여신처럼 그려줬으니 기분이 좋았겠어요.

이 그림의 경우처럼, 궁정 화가들은 어느 누구보다도 주인 부부의 마음에 드는 그림을 그려야 했어요. 아무튼 이사벨라 데스테는 그림에 대한 욕심이 대단했던 것으로 유명합니다. 실제로 여러 작가의 그림을 수집했습니다. 특히 앞서 페데리코 공작처럼 스투디올로라는 자기만의 공간을 만들고 만테냐를 포함해 레오나르도 다 빈치, 페루지노 등 당대 유명한 작가들의 작품들을 한곳에 모아놓으려 했습니다.

그렇다면 지금은 엄청난 미술관이 되어 있겠네요.

안타깝게도 지금 이사벨라 데스테의 스투디올로는 사라지고 없습니다. 하지만 주문했던 그림들 중 일부는 전해옵니다. 이 중에서 만

테냐가 그린 파르나소스와 선의 정원에서 악을 몰아내는 미네르바 두 작품이 유명합니다. 참고로 파르나소스는 그리스 로마 신화에 등장하는 산의 이름입니다.

## | 기괴함이 주는 유쾌함 |

아래 그림이 바로 만테냐가 그린 파르나소스입니다. 전체 구도나 등장인물이 앞서 본 보티첼리의 프리마베라를 연상시키지요. 그림 정중앙 가장 높은 자리에 위치하고 있는 건 비너스와 마르스입니다. 그 아래에서는 아폴로의 연주에 맞춰 여신들이 춤추고 있습니다.

안드레아 만테냐, 파르나소스, 1497년, 루브르박물관

맨 오른쪽에는 목동의 차림을 한 전령의 신 헤르메스가 보입니다. 왼쪽 배경에 멀리 보이는 남자는 불카누스예요. 불카누스는 불과 대장장이의 신으로 화산을 뜻하는 볼케이노의 어원이기도 하죠. 이 그림에서도 대장간에 자리 잡고 있습니다. 여기서 비너스와 마르스는 이사벨라 데스테와 이사벨라의 남편 프란체스코 곤차가 후작을 상징합니다.

듣고 나서 다시 보니 앞서 본 이사벨라 데스테의 초상화 속 얼굴과 파르나소스 그림 속 비너스의 얼굴이 닮은 것 같아요.

안드레아 만테냐, 선의 정원에서 악을 몰아내는 미네르바, 1500~1502년, 루브르박물관

만테냐는 이사벨라 데스테를 위해 선의 정원에서 악을 몰아내는 미네르바라는 작품도 그려줍니다. 여기서는 쫓기는 괴물들을 아주 기괴한 모습으로 묘사했어요. 그리고 배경 속 구름에 사람 얼굴을 살짝 집어넣기도 합니다. 이런 회화적 장난들은 단조로운 궁정 생활에서 큰 재미를 줬을 거예요.

## | 고대 신전이 된 성당 |

이사벨라 데스테의 남편 가문인 곤차가 가문은 만토바를 고전 양식의 도시로 새롭게 변모시키려고 했던 가문입니다. 이 프로젝트는 알베르티에게 돌아가죠.

여기서도 알베르티가 등장하네요. 정말 여기저기서 왕성하게 일했군요.

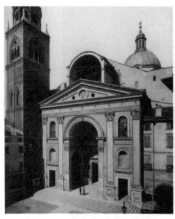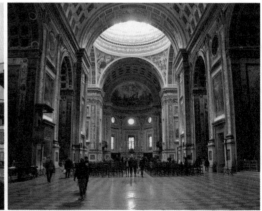

알베르티, 산탄드레아 성당의 정면, 1470년(왼쪽)과 내부(오른쪽), 만토바

알베르티는 성격도 좋았는지 까다로운 취향을 가진 만토바 궁정과
도 좋은 관계를 맺으며 지속적으로 건축에 대한 자문을 합니다. 이
리하여 알베르티는 만토바에 고대 로마 양식의 성당을 두 채씩이나
설계할 수 있었습니다.

이 중에서 산탄드레아 성당은 꼭 한 번 둘러보아야 할 성당입니다.
고전 건축의 기둥과 삼각형 모양의 페디먼트가 완벽하게 자리하고
있거든요. 지금까지 본 성당 중에서 이보다 더 고대 신전에 가깝게
설계된 예는 없습니다.

사실 만토바라고 했을 때 그렇게 대단한 도시라고 생각하지 않았거
든요. 이런 성당을 보고 나니 언젠가 꼭 한 번 가보고 싶네요.

## | 레오나르도 다 빈치와 밀라노 궁정 미술 |

이제 발길을 조금 더 북
쪽으로 옮겨 밀라노로 가
보도록 하죠. 밀라노는
그 유명한 레오나르도 다
빈치가 상당히 오랫동안
활동한 곳입니다. 레오나
르도는 피렌체에서 주로
활동하다가 31세가 되던
1482년에 밀라노로 근거

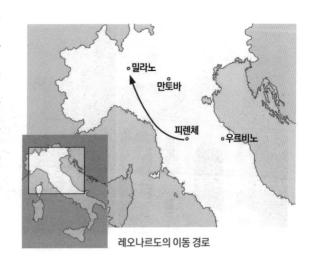

레오나르도의 이동 경로

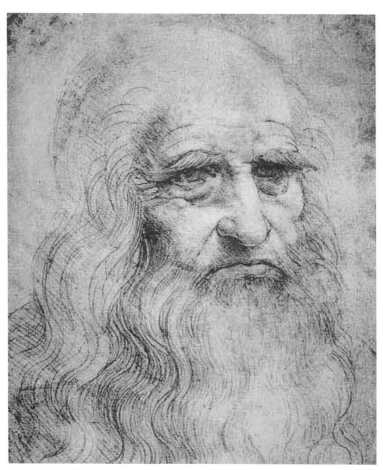

레오나르도 다 빈치, 자화상, 1515~1516년, 토리노왕립도서관

지를 옮겼습니다.

피렌체는 문화로 융성한 도시였는데 왜 밀라노로 떠난 건가요?

당시 밀라노는 루도비코 스포르차라고 하는 강력한 새 군주가 지배
하고 있었습니다. 밀라노에 가면 루도비코 스포르차의 궁정에서 일

할 수 있는 기회가 주어지지 않을까 생각했던 것 같습니다. 레오나르도는 밀라노로 떠날 때 로렌초 데 메디치의 추천서와 자기소개서를 들고 갑니다. 자기소개서에는 자기가 잘할 수 있는 영역을 열두 항목으로 나눠서 설명했죠.

레오나르도 다 빈치의
자기소개서(부분), 1482년

무엇을 잘할 수 있다고 했나요?

첫 번째로 자신은 물건을 쉽게 운반하는 기구를 제작할 수 있다고 소개합니다. 두 번째로는 포위 공격을 할 때에 물을 차단시키면서 성을 무너뜨리는 기구도 만들 수 있다고 자랑합니다. 그리고 여러 무기나 전쟁에 필요한 기계를 만들 수 있다고 강조해요.

레오나르도는 자기를 화가라기보다 무기 발명가라고 생각했나 보네요.

무기 제작 전문가, 발명가, 토목 공학자라고 소개하는 부분이 두드러지긴 합니다만 자기소개서 끝부분에 조각과 회화에 대해 누구보다 잘할 수 있다는 자신감을 표출하고 있기도 합니다. 레오나르도는 어떤 경로를 통해 들었는지는 몰라도 루도비코 스포르차가 아버지인 프란체스코 스포르차의 기마상을 만들 거라는 소식을 접하고 있던 듯해요. 자기소개서에서도 이 부분을 강조하고 있고요. 아마

기마상 프로젝트가 자기에게 올 거라고 기대하며 밀라노에 갈 결심을 했나 봅니다. 어쨌든 이 모든 일이 1482년, 레오나르도 다 빈치 나이 31세 때 일어납니다.

밀라노의 지배자로서 루도비코 스포르차는 절대에 가까운 권위를 누리고 있었습니다. 루도비코가 자신의 궁전으로 완성시킨 성채를 보면 높이뿐만 아니라 각 잡힌 형태에서 보는 사람을 압도합니다. 스포르체스코 성의 규모나 형태가 주는 위압감은 앞서 본 피렌체의 팔라초와는 비교할 수 없죠. 우르비노와 만토바 궁정도 밀라노 스포르체스코 성에 비교하면 왜소해 보입니다.

확실히 밀라노의 성이 크고 웅장해 보이네요.

**스포르체스코 성, 1360~1499년, 밀라노** 사방 길이 200미터의 정사각형 형태를 하고 있으며 각 모서리에는 망루를 갖추고 있다. 성벽의 높이는 30미터에 육박하고 두께는 7미터이다.

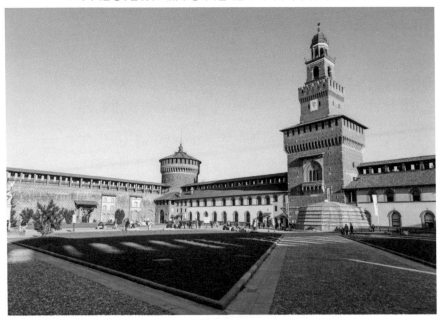

**하늘에서 본 스포르체스코 성** 성의 건설은 루도비코의 아버지 프란체스코 스포르차에 의해 본격
화되다가 루도비코에 의해 지금과 같은 모습을 갖춘다.

## | 성으로 압도하는 권위 |

스포르체스코 성의 규모를 보면 레오나르도가 왜 프란체스코 스포
르차를 기리는 기마상을 높이 7.3미터에 달하는 초대형 청동 기마
상으로 만들자고 제안했는지 이해가 될 겁니다. 레오나르도가 제안
한 청동 기마상을 만들기 위해서는 청동만 약 75톤이 필요했다고
하지요.

7.3미터짜리 기마상이 어떤 규모인지 상상이 잘 안 됩니다.

고대 로마시대에 제작한 마르쿠스 아우렐리우스 기마상의 두 배 넘

는 규모입니다. 지금 봐도 거대한 미켈란젤로의 다비드 상 높이가 4.3미터인데, 이보다도 훨씬 더 컸던 겁니다. 그때나 지금이나 상상하기 어려울 정도로 거대한 기마상을 제안한 거죠. 그래서 거푸집을 만들기 위한 진흙 모형을 만드는 데에만 거의 7~8년이 걸렸습니다. 웅장한 걸 좋아했던 루도비코 스포르차조차 7.3미터 기마상에 대해서는 '이걸 과연 만들 수 있긴 한 걸까' 하고 반신반의했다고 합니다.

결국 만드는 데 성공하긴 했나요?

아뇨, 안타깝게도 완성되지 못했습니다. 사실 레오나르도의 생애에서 이런 일은 생각보다 자주 일어났습니다. 뭐든 완벽하게 해내려고 하는 성격이었기 때문에 작업 기간이 한없이 길어지다가 결국 미완성으로 끝나는 프로젝트가 한둘이 아니었습니다. 지나치게 완벽주의자였던 작가 개인의 문제였는지 아니면 대작을 위해 인내심을 갖고 기다려줄 만한 아량을 가진 후원자를 만나지 못했기 때문인지는 알 수 없지만 말입니다.

어쨌든 레오나르도는 기마상을 위해 어마어마한 양의 말 드로잉을 했고 청동 조각에 대해서도 깊이 연구했습니다. 하지만 거푸집으로 쓰기 위해 만든 진흙 모형을 밀라노에 쳐들어온 프랑스 군대가 파괴해버리고 맙니다. 게다가 스포르차 공작이 프랑스의 침략에 대비해 기마상에 쓸 청동으로 대포를 만들어버렸지요.

레오나르도의 오랜 노력이 물거품이 되었네요….

## | 뒤늦게 이뤄진 꿈 |

꼭 그렇게 볼 수만은 없습니다. 비
록 살아서 꿈을 이루진 못했지만
후세의 미술가들이 그 꿈을 실현
해주기 위해 노력하고 있기 때문
이죠. 예를 들어 다음 페이지 사진
은 미국의 한 작가가 레오나르도
의 드로잉에 맞추어 제작한 청동
기마상입니다. 미국 미시건주에
위치한 공원에 전시되어 있는 모

레오나르도 다 빈치의 청동 기마상 계획도

레오나르도 다 빈치의 말 연구 드로잉

**미국 미시건주의 청동 기마상** 현대 작가가 다시 만든 레오나르도 다 빈치의 청동 기마상. 말 아래 사람들과 비교해보면 규모가 얼마나 거대한지 느낄 수 있다.

습이지요. 시간은 걸렸지만 레오나르도의 꿈은 이렇게 이루어진 셈입니다.

사람이 함께 나온 사진을 보니까 7.3미터짜리 말이 얼마나 큰 건지 알겠어요.

드로잉만 가지고 만들어낸 말이 이 정도라면 실제 레오나르도가 만든 말이 완성되었다면 어땠을지 궁금해지죠. 말의 움직임이나 비례가 방금 본 청동 말보다 훨씬 뛰어났을 겁니다. 아무튼 레오나르도는 자신이 가진 많은 아이디어들을 실현시키기 위해 새로운 후원자를 찾아 밀라노까지 갔지만 밀라노에서도 그다지 많은 기회가 주어

지지는 않았습니다. 다른 궁정 화가들과 다를 바 없이 파티 연출 같은 일을 해야 했어요.

레오나르도 다 빈치가 파티 연출을 했다고요?

예를 들어 루도비코 스포르차의 결혼식에서는 무대를 장식하거나 흥미진진한 기계를 만들어서 하객들을 즐겁게 해야 했습니다. 지금 보면 천재 예술가의 에너지를 낭비한 게 아닌가 하는 아쉬운 마음이 들기도 해요. 이런 일을 하며 레오나르도는 18년이라는 긴 세월을 밀라노에서 보냈습니다. 즉 가장 왕성하게 활동할 시기인 30대와 40대 대부분의 시간을 밀라노에서 보낸 거죠.

아쉽네요. 그림은 안 그렸나요?

종교 단체의 의뢰로 그린 그림들이 몇 점 남아 있습니다. 그런데 약속했던 그림 값을 받지 못해 소송을 하기도 했습니다. 하여간 레오나르도 다 빈치는 여러모로 제대로 된 대우를 받지 못했던 것 같습니다.

오늘날 천재 중의 천재로 인정받는 레오나르도 다 빈치가 당대엔 사소한 일로 시달렸군요.

하지만 이 와중에도 15세기 르네상스 미술의 마침표라고 해도 될만한 대작을 밀라노에서 그립니다. 밀라노의 산타 마리아 델레 그

**레오나르도 다 빈치, 암굴의 성모, 1491~1508년경, 런던내셔널갤러리** 이 그림의 마무리 단계에서 주문자 측이 가격을 1/4로 깎아버려 레오나르도 다 빈치는 여러 번 소송을 벌여야 했다.

라치에 수도원의 식당 벽면에 자리하고 있는 그림이죠. 바로 최후의 만찬입니다.

## | 최후의 만찬은 원본이 아니다? |

최후의 '만찬'이니 식당에 그려지기 딱 좋은 소재네요.

맞습니다. 최후의 만찬은 식당에서 흔히 볼 수 있는 그림입니다. 역사상 수많은 최후의 만찬이 그려졌지만 최후의 만찬 하면 떠오르는 작품은 바로 오른쪽 작품입니다. 자주 봐서 익숙하게 느껴지는데, 막상 직접 가서 보시면 놀랄 거예요.

너무 잘 그려서인가요?

우선 크기가 매우 웅장하기 때문입니다. 폭이 9.2미터에 높이가 4.2미터니까 보는 이를 충분히 압도하는 대규모 작품입니다. 예수 그리스도와 열두 제자가 긴박하게 움직이는 가운데, 등장인물 하나하나의 눈짓, 손짓, 몸짓 모두 생생하게 살아 있습니다. 그 생동감이 거대한 규모로 드러나면서 신비롭게 보입니다.

막상 이런 그림 앞에 서면 어떤 느낌이 들지 궁금해지네요.

그런데 직접 가서 보시면 그림의 보존 상태가 그다지 좋지 않아서 약간 실망할 수도 있습니다.

500년도 넘는 시간이 흘렀으니 작품이 어느 정도 훼손될 수도 있는 것 같은데요.

레오나르도 다 빈치, 최후의 만찬, 1495~1498년경, 산타 마리아 델레 그라치에 수도원

시간도 많이 흘렀지만 레오나르도 다 빈치의 화법에도 문제가 있었습니다. 레오나르도는 최후의 만찬에서 자신의 실험 정신을 유감없이 발휘하려 했는데, 도리어 이 실험 정신이 지나쳐서 문제가 발생했죠. 이때 레오나르도는 전통적인 프레스코 기법의 한계를 뛰어넘는 새로운 벽화용 물감을 개발하려고 했던 것 같습니다. 그런데 새로 발명한 물감에 문제가 있어서 그림을 그리자마자 탈색과 변색이 시작되었습니다. 결국 얼마 안 가 벽화를 대부분 다시 그려야 했죠. 그러니까 이 최후의 만찬은 완성된 이후 여러 번 다시 그려진 결과입니다.

레오나르도 다 빈치의 원작은 사라진 건가요?

다행히 최근의 복원 작업을 통해 최대한 원래 모습에 가까워졌지만

원형은 정확히 알 수 없는 상태입니다. 이런 한계가 있음에도 여전히 레오나르도 다 빈치의 최후의 만찬은 대단한 그림입니다. 예수 그리스도의 처연한 표정과 열두 제자들의 섬광 같은 반응이 흥미진진하게 묘사되어 있습니다.

이런 세기의 명작을 자기가 태어나고 자란 피렌체가 아니라 어쩌다 가게 된 밀라노에서 그렸다는 게 재미있네요.

레오나르도 역시도 밀라노로 가게 되었을 때 자신이 밀라노에 그렇게 오래 머물게 될지는 미처 몰랐을 겁니다. 하지만 최후의 만찬 덕분에 지금 밀라노에 관광객이 넘치게 되었으니 이 도시는 확실히 레오나르도 다 빈치에게 감사해야 할 것 같습니다.

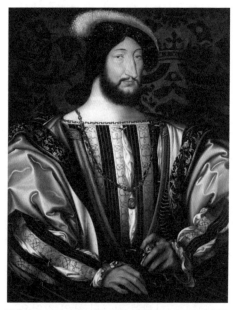

## | 프랑스, 손을 내밀다 |

15세기 이탈리아에서 문화예술이 급속도로 발전할 수 있었던 이유는 피렌체, 밀라노, 만토바 등 지금까지 살펴본 도시국가들끼리 힘의 균형이 얼추 맞으면서 잠시나마 평화로운 시기가 이어졌기 때문입니다. 그런데 이 균형은 15세기 후반을 맞이하며 점점 금이 가

장 클루에, 프랑수아 1세의 초상, 1530년경, 루브르박물관

**앙부아즈 성** 높은 첨탑과 고딕식 창은 이탈리아와 전혀 다른 풍경을 보여준다.

기 시작합니다. 이때부터 이탈리아 전쟁기라고 부르는 시대로 돌입해요. 특히 외국의 침략이 거세졌죠.

균형이 언제까지나 유지될 수는 없었겠지요.

결국 밀라노도 빠르게 변하는 국제 질서에 적응하지 못하고 몰락하고 맙니다. 밀라노는 샤를 8세, 그리고 뒤이어 프랑수아 1세가 이끈 프랑스 군대에게 점령당하고 이후 신성로마제국의 지배까지 받게 됩니다.

이탈리아가 격동의 시기로 들어서자 레오나르도 다 빈치도 일거리

를 찾아 이곳저곳 떠돌아야 했습니다. 레오나르도는 밀라노를 떠나 베네치아를 거쳐 다시 피렌체로 돌아옵니다. 레오나르도의 가장 유명한 작품인 모나 리자는 떠돌이 생활을 잠시 접고 고향인 피렌체에 머물던 시기에 제작되었습니다. 그러고 나서 레오나르도는 로마로 향합니다. 이때 로마에서 미켈란젤로나 라파엘로 등 후배 작가들의 새로운 미술을 목격했을 겁니다.

결국 어디에 정착하나요?

방황하던 레오나르도의 손을 잡아준 사람은 프랑스의 왕, 프랑수아 1세였습니다. 프랑수아 1세는 안정된 후원을 약속했고, 레오나르도는 63세의 나이로 험준한 알프스산맥을 넘었습니다. 무사히 프랑스에 도착해 프랑스 중부에 위치한 루아르 지역에 머물게 되었지요.

그 나이에 삶의 터전을 옮기겠다는 것 자체부터가 도전이었겠어요.

맞아요. 하지만 노쇠한 레오나르도가 이곳에서 할 수 있는 일은 연구나 간단한 실험 정도뿐이었어요. 기회가 왔다고 하기엔 너무 늦게 온 겁니다. 프랑수아 1세는 레오나르도에게 클로 뤼세라는 개인 저택까지 마련해주지만 레오나르도는 3년 후인 1519년에 생을 마감합니다.
당시 어떤 기록에 의하면 레오나르도 다 빈치는 프랑수아 1세의 팔에 안겨 죽음을 맞이했다고 합니다. 페이지를 넘기면 1818년 앵그르가 이 일화를 그린 그림을 보실 수 있어요. 하지만 이건 너무 낭

**클로 뤼세, 프랑스 앙부아즈** 레오나르도 다 빈치는 이곳에서 1516년에서 1519년까지 생의 마지막 3년을 머물렀다.

만에 젖은 추측일 뿐입니다. 실제로 레오나르도의 임종 때 프랑수아 1세는 다른 곳에 있었다고 해요.

그럼 알 만한 사람은 다 거짓말이라는 걸 알았을 텐데요?

아마 천재 작가의 뜨거운 예술혼을 누군가 마지막에라도 알아줬기를 바랐던 후대 작가들의 안타까움 때문에 이 일화가 계속 세간에 회자되었던 것이겠지요.
그런데 프랑스의 왕이 떠돌던 레오나르도 다 빈치에게 손을 내밀었다는 데에 주목해야 합니다. 프랑스의 권력자들이 당시 이탈리아의 르네상스 미술을 인지하고 그 변화에 호기심을 가졌다는 의미니까요.

벌써 이번 강의를 마칠 때가 왔네요. 다음 강의에서는 이탈리아의 작은 도시국가들에서 태동한 르네상스 미술이 프랑스뿐만 아니라 전 유럽으로 퍼져 나가는 모습을 살펴볼 예정입니다.

이렇게 16세기에 이르면 르네상스는 이제 이탈리아만의 이야기가 아닌 유럽 전체의 이야기가 됩니다. 언제나 변화는 천천히, 그러나 광대하게 찾아오는 거죠.

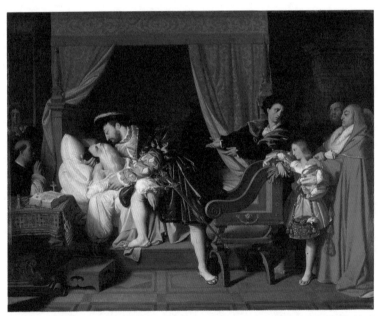

**앵그르, 레오나르도 다 빈치의 임종을 지켜보는 프랑수아 1세, 1818년, 아비뇽프티팔레미술관**
프랑수아 1세의 팔에 안겨 죽음을 맞이하는 레오나르도의 모습을 감동적으로 그린 작품이다. 그러나 실제로 프랑수아 1세는 레오나르도의 임종 당시 다른 곳에 있었다고 한다.

용병대장 출신의 영주들은 용맹했을 뿐만 아니라 높은 안목을 갖추고 예술을 후원했다.
이들은 고대 그리스 로마 풍의 건축에 관심을 보였고, 우아하고 지적인 궁정 문화를
만들었다. 이들의 후원을 받은 작가들은 궁정 생활의 단조로움을 해소해줄 재미있는
시도들을 작품을 통해 선보였다.

---

**페데리코 다
몬테펠트로**　서자였지만 문무를 겸비한 능력으로 페데리코 공작의 자리에 오름.

**그림 속 모습** 책을 읽는 모습으로 묘사됨. → 군인과 상인까지도 책을 읽었던 르네상스
의 분위기가 드러남.

**고전에 대한 취향** ① 스튜디올로 안에 고대와 중세의 철학자, 정
치가, 사상가의 초상화들을 잔뜩 모아둠. ② 고전 건축물의 아치
와 기둥을 갖춘 궁전을 지음.

**만테냐의
그림**　만토바를 다스린 곤차가 후작 부부의 후원을 받으며 작업. 단조로운 궁정 생활에 변화
와 재미를 주는 요소들이 그림에 담김.

① 방의 구조를 이용해 천장에 우물이 뚫린 듯한 착시를 만듦.

② 배경에 고대 로마의 건축물을 집어넣음.

**레오나르도
다 빈치**　본래 피렌체에서 활동하다가 밀라노의 스포르차 가문의 궁정으로 자리를 옮김. 파격적
인 실험 정신을 발휘했으나 안정적인 지원을 얻지 못하고 이후로 여러 도시를 떠돌아
다님.

**청동 기마상** 스포르차 가문을 기념하는 7.3미터 높이의 청동 기마상을 계획했으나 실
패로 돌아감.

**최후의 만찬** 크고 웅장한 규모의 벽화로, 등장인물의 움직임이 생동감 있게 그려짐. 새
롭게 개발한 벽화용 물감으로 그려졌기에 얼마 지나지 않아 탈색됨.

# 르네상스 미술의 설계자들 다시 보기

**1437~1446년**
**프라 안젤리코의 성모희보**
산 마르코 수도원에 그려져
있으며 원근법을 효과적으로
사용했다.

**1430~1445년경**
**도나텔로의 다비드**
메디치 가문의
주문으로 제작. 고대
이래 최초로 제작된
청동 누드상이다.

14세기 후반

1400년경

메디치 가문의 부상

피렌체 도시
미술 프로젝트 본격화

**1495~1498년**
**최후의 만찬**
레오나르도 다 빈치가
밀라노에서 그린
이 작품은 15세기
르네상스 미술의
마침표라 불린다.

**1444년경**
**팔라초 메디치**
메디치 가문의 권위를
보여주는 이 건물은
1층은 아주 거친 돌을,
층이 점점 올라갈수록
좀 더 다듬은 돌을
사용해서 변화를 주었다.

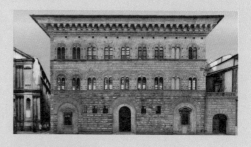

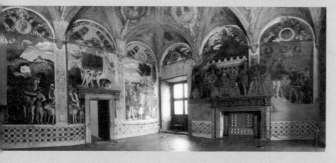

**1465~1474년**
**회화의 방**
만테냐의 그림 속에는
만토바 궁정의 화려한
세계가 잘 담겨 있다.

1464년

15세기 후반

코시모 데 메디치 사망

신플라톤주의

# 작품 목록

마리아 델 카르미네 성당, 브란카치 예배당
- 마사초와 마솔리노, 불구자의 치유와 타비타의
  소생, 1420년대, 이탈리아 피렌체, 산타 마리아
  델 카르미네 성당, 브란카치 예배당
- 마사초, 구호품의 분배와 아나니아의 죽음,
  1420년대, 이탈리아 피렌체, 산타 마리아 델
  카르미네 성당, 브란카치 예배당
- 마사초, 그림자로 병자를 치유하는 베드로,
  1420년대, 이탈리아 피렌체, 산타 마리아 델
  카르미네 성당, 브란카치 예배당
- 도나텔로, 세례자 요한, 1438년경, 이탈리아
  베네치아, 산타 마리아 글로리오사 데이 프라리
  성당
- 도나텔로, 회개하는 마리아 막달레나, 1450년경,
  이탈리아 피렌체, 두오모오페라박물관

## III 르네상스 미술의 설계자들
## — 누가 미술의 주인공인가

### 01 누가 그 미술을 샀을까
- 레오나르도 다 빈치, 자화상, 1515~1516년,
  이탈리아 토리노, 토리노왕립도서관
- 안드레아 델 베로키오, 로렌초 데 메디치의
  초상, 1478년경, 미국 워싱턴 D.C.,
  워싱턴내셔널갤러리
- 베노초 고촐리, 동방박사의 경배, 1459~1462년,
  이탈리아 피렌체, 팔라초 메디치
- 안드레아 델 베로키오, 코시모 데 메디치,
  1460년경, 독일 베를린, 보데박물관
- 도나텔로와 미켈로초 디 바르톨롬메오, 대립 교황
  요한 23세의 무덤, 1422~1428년, 이탈리아
  피렌체, 피렌체 세례당
- 미켈로초 디 바르톨롬메오, 산 마르코 수도원의
  회랑, 1430년대, 이탈리아 피렌체, 산 마르코
  수도원
- 프라 안젤리코, 성모희보, 1437~1446년,

이탈리아 피렌체, 산 마르코 수도원
- 미켈로초 디 바르톨롬메오, 산 마르코 수도원
  기숙사 북쪽 복도, 1440~1441년, 이탈리아
  피렌체, 산 마르코 수도원
- 프라 안젤리코, 유다의 입맞춤, 1442년, 이탈리아
  피렌체, 산 마르코 수도원
- 프라 안젤리코, 성보희보, 1442년, 이탈리아
  피렌체, 산 마르코 수도원
- 미켈로초 디 바르톨롬메오, 산 마르코 수도원
  도서관, 1437년 착공, 이탈리아 피렌체, 산
  마르코 수도원
- 프라 안젤리코, 동방박사의 경배, 1442년,
  이탈리아 피렌체, 산 마르코 수도원, 메디치의 방
- 미켈로초 디 바르톨롬메오, 팔라초 메디치,
  1444~1450년경, 이탈리아 피렌체
- 젠틸레 다 파브리아노, 동방박사의 경배, 1423년,
  이탈리아 피렌체, 우피치미술관
- 베네데토 다 마이아노, 팔라초 스트로치,
  1489~1538년, 이탈리아 피렌체
- 레온 바티스타 알베르티, 팔라초 루첼라이,
  1452~1458년경, 이탈리아 피렌체
- 필리포 브루넬레스키, 산 로렌초 성당
  1421~1446년, 이탈리아 피렌체
- 산타 마리아 노벨라 성당, 1246년~14세기 중반,
  이탈리아 피렌체
- 레온 바티스타 알베르티, 산타 마리아 노벨라
  성당의 윗부분, 1461~1470년경, 이탈리아
  피렌체
- 헤라 제2신전, 기원전 460년경, 이탈리아 카파초
  파에스툼
- 도나텔로, 다비드, 1430~1445년경, 이탈리아
  피렌체, 바르젤로미술관
- 안토니오 델 폴라이우올로, 헤라클레스와
  안타이오스, 1460년경, 이탈리아 피렌체,
  우피치미술관
- 산드로 보티첼리, 비너스의 탄생, 1484~1485년,
  이탈리아 피렌체, 우피치미술관

· 산드로 보티첼리, 프리마베라, 1482년, 이탈리아 피렌체, 우피치미술관
· 에밀리오 초키, 파우누스의 안면상을 조각하는 어린 미켈란젤로의 모습, 1861년경, 이탈리아 피렌체, 팔라초 피티
· 미켈란젤로 부오나로티(추정), 파우누스 안면상 모사본, 1489년경, 이탈리아 피렌체, 1944년까지 바르젤로미술관에 소장
· 미켈란젤로 부오나로티, 켄타우로스의 전투, 1492년경, 이탈리아 피렌체, 카사 부오나로티

## 02 용병대장부터 세기의 천재까지

· 안드레아 델 카스타뇨, 니콜로 다 톨렌티노의 기마상, 1456년, 이탈리아 피렌체, 피렌체 대성당
· 도나텔로, 에라스모 다 나르니의 기마상, 1453년, 이탈리아 파도바
· 피에로 델라 프란체스카, 페데리코 공작과 공작부인 초상, 1470년경, 이탈리아 피렌체, 우피치미술관
· 페드로 브루게티, 페데리코 다 몬테펠트로와 아들 귀도발도, 1474년경, 이탈리아 우르비노, 마르케국립미술관
· 우르비노 성, 15세기, 이탈리아 우르비노
· 페데리코 공작의 스투디올로, 1470년경, 이탈리아 우르비노, 우르비노 성
· 우르비노 신궁전, 1467~1472년경, 이탈리아 우르비노
· 라파엘로 산치오, 귀도발도 다 몬테펠트로의 초상, 1507년경, 이탈리아 피렌체, 우피치미술관
· 『궁정론』 표지, 1565년, 이탈리아 로마, 로마국립도서관
· 라파엘로 산치오, 발다사레 카스틸리오네 초상, 1515년, 프랑스 파리, 루브르박물관
· 만토바 궁전, 14~17세기, 이탈리아 만토바
· 안드레아 만테냐, 그림의 방, 1465~1474년, 이탈리아 만토바, 산 조르조 성
· 산 조르조 성, 1395~1406년, 이탈리아 만토바

· 안드레아 만테냐, 천장화, 1465~1474년, 이탈리아 만토바, 산 조르조 성
· 안드레아 만테냐, 곤차가 궁정, 1465~1474년, 이탈리아 만토바, 산 조르조 성
· 안드레아 만테냐, 루도비코 3세와 프란체스코 곤차가 추기경의 만남, 1465~1474년, 이탈리아 만토바, 산 조르조 성
· 레오나르도 다 빈치, 이사벨라 데스테 초상, 1500년, 프랑스 파리, 루브르박물관
· 티치아노 베첼리오, 이사벨라 데스테 초상, 1534~1536년, 오스트리아 빈, 빈미술사박물관
· 안드레아 만테냐, 파르나소스, 1497년, 프랑스 파리, 루브르박물관
· 안드레아 만테냐, 선의 정원에서 악을 몰아내는 미네르바, 1500~1502년, 프랑스 파리, 루브르박물관
· 레온 바티스타 알베르티, 산탄드레아 성당의 정면, 1470년에 시작, 이탈리아 만토바
· 레오나르도 다 빈치의 자기소개서, 1482년
· 스포르체스코 성, 1360~1499년, 이탈리아 밀라노
· 레오나르도 다 빈치, 청동 기마상 계획도, 1493년경, 스페인 마드리드, 스페인국립도서관
· 레오나르도 다 빈치, 말 연구 드로잉, 1490년경
· 니나 아카무, 청동 기마상, 1999년, 미국 그랜드래피즈, 프레드릭 마이어 가든
· 레오나르도 다 빈치, 암굴의 성모, 1491~1508년경, 영국 런던, 런던내셔널갤러리
· 레오나르도 다 빈치, 최후의 만찬, 1495~1498년경, 이탈리아 밀라노, 산타 마리아 델레 그라치에 수도원
· 장 클루에, 프랑수아 1세의 초상, 1530년경, 프랑스 파리, 루브르박물관
· 앙부아즈 성, 11세기, 프랑스 앙부아즈
· 클로 뤼세, 1106년, 프랑스 앙부아즈
· 장 오귀스트 도미니크 앵그르, 레오나르도 다 빈치의 임종을 지켜보는 프랑수아 1세, 1818년, 프랑스 아비뇽, 아비뇽프티팔레미술관

# 사진 제공

수록된 사진 중 일부는
노력에도 불구하고
저작권자를 확인하지 못하고
출간했습니다.
확인되는 대로 최선을 다해
협의하겠습니다.
퍼블릭 도메인은 따로
표기하지 않았습니다.

# 더 읽어보기

나의 미술 이야기는 내 지식의 깊이라기보다는 관심의 폭에 기댄 결과물이다. 미술에 던질 수 있는 질문의 최대치를 용감하게 던졌다. 그러나 논의된 시기와 지역이 방대해지면서 일정한 오류도 피할 수 없게 되었다. 앞으로 드러나는 문제들은 성실한 수정으로 보완하겠다는 말로 독자들의 이해를 구하고자 한다. 이 책은 많은 국내의 선행 연구자들의 노고에 빚지고 있다. 하지만 전문서의 무게감을 독자들에게 지우지 않기 위해 각주를 별도로 달지 않았다. 이 책에 빛나는 뭔가가 있다면 그것은 우리 미술사학계의 업적에 기댄 결과다. 마지막 교정 작업에는 한국예술종합학교 미술이론과 제자 양정애, 송준영, 김율희, 박정선의 도움이 컸다. 아울러 이 책의 초고를 읽어준 이탈리아 로마 사피엔자 대학교 미술사학과에 수학하는 고한나 연구생에게도 고마운 마음을 전하고자 한다. 집필에 참고했으며 앞으로 관련 주제에 대해 더 알아볼 수 있는 정보를 다음과 같이 정리했다.

## 르네상스 일반

·르네상스 문화 연구를 촉발시킨 지침서
–야코프 부르크하르트, 『이탈리아 르네상스의 문화』, 한길사, 2003.
·피렌체의 우월함을 설파한 책으로 1403년 출판
–레오나르도 브루니, 『피렌체 찬가』, 책세상, 2002.
·신하 또는 2인자의 처세를 담은 글로 당시 궁정 문화를 엿볼 수 있다.
–발다사레 카스틸리오네, 『궁정론』, 북스토리, 2009.
·고대 문헌에 대한 르네상스 시대의 관심을 현미경적 밀도로 재구성한 책
–스티븐 그린블랫, 『1417년, 근대의 탄생』, 까치, 2013.

## 르네상스 미술

·이 책에 수록된 미술 작품의 연대는 소장 기관의 홈페이지와 이탈리아 르네상스 미술에 대한 가장 대표적인 개론서인 프레더릭 하트의 책을 기준으로 삼았다.
–Frederick Hartt, *History of Italian Renaissance Art*, 7th ed., Upper Saddle River, 2011.
·최근 출판된 이탈리아 르네상스 미술 개론서로 각 장은 10년 단위로 역사를 다룬다.
–Stephen J. Campbell, Michael W. Cole, *A New History of Italian Renaissance Art*, London, 2017.
·원근법과 역사화를 이론적으로 정리한 르네상스 회화의 이론서
–알베르티, 『알베르티의 회화론』, 사계절, 2002.
·르네상스 미술가의 생애를 피렌체 작가 중심으로 집대성한 책으로 1550년에 첫 출판
–조르조 바사리, 『르네상스 미술가 평전』, 한길사, 2018.
·상인들의 역할을 중심으로 르네상스 미술을 재평가하고 근대 미술의 양적 팽창을 분석한 책
–양정무, 『상인과 미술』, 사회평론, 2011.
·피렌체 건축을 사회경제사적 맥락에서 접근한 책
–양정무, 『시간이 정지된 박물관, 피렌체』, 웅진 프로네시스, 2006.
·도상해석학으로 르네상스 미술을 분석하며, 신플라톤주의에 대한 글도 수록되어 있다.
–에르빈 파노프스키, 『도상해석학 연구』, 시공사, 2002.
·단테와 조토의 시대의 미술에 대한 연구서
–이은기, 『욕망하는 중세: 미술을 통해 본 중세 말 종교와 사회의 변화』, 사회평론, 2013.